TOM **WESSELMANN**
a cura di Danilo Eccher

In copertina
Man Ray at the Dance,
2004

Coordinamento grafico
Dario Tagliabue

Impaginazione
Claudia Brambilla

Coordinamento editoriale
Cristina Garbagna

Redazione
Alessandra Raggio
Rossella Savio

Coordinamento tecnico
Andrea Panozzo

Controllo qualità
Giancarlo Berti

Traduzioni dall'inglese
Fabio Paracchini

Traduzioni dall'italiano
Simon Turner

Mostra

Coordinamento
Barbara Goretti

**Coordinamento
trasporto e
assicurazione**
Massimiliano Maccari

Allestimento
Fabrizio Meloni srl

Tom **Wesselmann**
MACRO
Museo d'Arte
Contemporanea Roma
8 giugno 2005
18 settembre 2005

Comune di Roma

Sindaco
Walter Veltroni

**Assessore
alle Politiche Culturali**
Gianni Borgna

**Sovraintendente
ai Beni Culturali**
Eugenio La Rocca

MACRO

Direttore
Danilo Eccher

Settore amministrativo
Tina Cannavacciuolo
Nicoletta Spada
collaborazione
Valeria Esposito
Antonella Guarracino
Massimiliano Maccari

Settore curatoriale
collezione permanente
Maria Rovigatti
eventi speciali
Dobrila Denegri
MACROVideoteca
Valentina Valentini

Segreteria organizzativa
collaborazione
Mirène Arsanios
Gaia Casagrande
Barbara Goretti

MACRO al Mattatoio
Claudia Gioia

Didattica
Paola Coltellacci
Daniela Maggiori
collaborazione
Simonetta Baroni
Anna Rita D'Andrea
Michele Manucci
Susanna Misiano

Settore multimediale
Alessandra Gianfranceschi

Comunicazione
Laura Larcan

Prevenzione e sicurezza
Simonetta Dionisi

**Coordinamento
personale di custodia**
Alfonso De Virgilio
Mario Felice
Maria Perroni

Assicurazione
Progress Insurance Broker
Huntington T. Block Insurance
Agency, inc.

Trasporto
Dietl International Services,
New York
York Fine Transport, Milano

MACRO amici
Presidente
Giovanni Giuliani
Segreteria
Micaela Pavoncello

**Si ringraziano
per la collaborazione**
Claire Wesselmann, tutto
lo Studio Wesselmann,
tutti i prestatori,
The Whitney Museum
of American Art
e Adam Weinberg

inoltre
Domenico Berardinelli
Alejandro Burgos Bernal
Domitilla Corsini
Giulia Ferracci
Flavia Liberati
Simona Metalli
Roberta Rizzi
Valentina Storace
Virginia Tieri

**Gli eredi e la famiglia
di Tom Wesselmann
desiderano ringraziare**
Danilo Eccher, direttore
MACRO
Barbara Goretti
Betsy Wittenborn Miller
and the Robert Miller
Gallery
Emilio Steinberger
Giuseppe Baroffio,
Mondadori Electa
Connie Glenn
Marco Livingstone
Achille Bonito Oliva
The Whitney Museum
of American Art
Klaus Benden and Rainer
Klimczak
Bernard Jacobson Gallery
Galerie Hans Mayer
Danese Gallery
Don Sanders
Carl and Shirley Schwartz
Joan Oravec
Patricia Viotti de Andrade
and Washinton Olivetto
Filippo D'Aubert
Giardiello
Mr and Mrs Fischer
Davide Guerrini, York Fine
Transport
Dietl International
Services

Il MACRO-Museo d'Arte Contemporanea Roma è ormai il crocevia principale del percorso che la nostra città, da sempre depositaria delle forme artistiche di ogni tempo, compie dentro il contemporaneo.

Il Museo si è dato fin dall'inizio un compito fondamentale: l'integrazione con il tessuto culturale della città e con il circuito internazionale dell'arte. Questa operazione ha messo a confronto culture e procedimenti diversificati ma sempre legati dal filo conduttore di una ricerca sperimentale e formativa.

La stagione estiva 2005 del Museo si presenta quindi come una preziosa occasione per mettere a fuoco gli obiettivi raggiunti. Estremamente significativa in questo senso è la presenza di Tom Wesselmann al MACRO. La mostra su Wesselmann, indiscusso protagonista del panorama artistico contemporaneo, evidenzia la crescente importanza che il Museo va assumendo all'interno dello scenario internazionale dell'arte. La costante attenzione verso la sperimentazione linguistica, le nuove e più radicali forme espressive dell'arte, trovano posto, invece, nelle Sale Panorama del Museo con le mostre della giovane artista italiana Stefania Galegati e dell'artista cileno Alfredo Jaar.

A testimoniare, infine, il deciso impegno del Museo nella valorizzazione e arricchimento della Collezione Permanente, gli spazi del Padiglione dell'Ex-Mattatoio di Testaccio ospitano le Nuove Acquisizioni del MACRO: segno di una politica tesa verso il sostegno delle profonde ragioni che fanno dell'arte un'espressione fondante della cultura.

Walter Veltroni
Sindaco di Roma

Le linee guida del progetto culturale complessivo del MACRO trovano, quindi, esemplare manifestazione nelle articolate attività di quest'estate, attività che confermano la grande importanza che il Museo assume nella promozione culturale della città di Roma.

La nuova stagione espositiva del MACRO-Museo d'Arte Contemporanea Roma è un'esplicita affermazione della volontà dell'amministrazione capitolina di impegnarsi con il massimo delle risorse e dell'attenzione alla formazione e al consolidamento di una cultura del contemporaneo a Roma.

Nel complesso lavoro di realizzazione del progetto globale del MACRO, le mostre di Tom Wesselmann, Alfredo Jaar, Stefania Galegati e Nuove Acquisizioni rappresentano un sicuro punto d'approdo.

La mostra su Tom Wesselmann, la cui opera è presentata per la prima volta in uno spazio pubblico della capitale, è il frutto di una stretta collaborazione tra il MACRO e diverse strutture pubbliche e private americane, testimoniando così la collocazione del Museo e della città nel circuito internazionale dell'arte contemporanea.

Una vocazione vivacemente sperimentale caratterizza, poi, le proposte dell'artista cileno Alfredo Jaar e della giovane artista italiana Stefania Galegati. Si tratta di uno spazio di dialogo tra i diversi linguaggi e realtà del contemporaneo capace di accogliere alcuni dei grandi temi che ne accendono il dibattito: il ruolo degli intellettuali oggi, nel lavoro di Alfredo Jaar, e il rapporto con la classicità, nell'installazione di Stefania Galegati.

Il MACRO consolida, inoltre, la sua essenziale funzione di luogo deputato alla conservazione delle espressioni fondanti della nostra cultura attraverso l'accrescimento della sua collezione. La mostra Nuove Acquisizioni negli spazi dell'Ex-Mattatoio a Testaccio sta a testimoniare come il Museo ha raccolto la sfida che i movimenti, le dinamiche e i processi di cambiamento in atto pongono alla nostra capacità di leggerli e di comprenderli nella loro complessità.

Gianni Borgna
Assessore
alle Politiche Culturali

Molte delle tappe, quindi, che ci eravamo prefissate al momento dell'inaugurazione del MACRO sono oggi una realtà. Una realtà capace di accendere e consolidare interessi e passioni nel grande pubblico.

La stagione estiva del MACRO si caratterizza per la complessa e articolata programmazione espositiva che vede coinvolti sia gli spazi di via Reggio Emilia che i Padiglioni del Mattatoio.

In un periodo in cui l'Italia ospita, con la Biennale di Venezia, una delle più importanti manifestazioni internazionali dedicate all'arte contemporanea, anche Roma vuole offrire il proprio contributo attraverso l'omaggio a Tom Wesselmann, uno dei più importanti maestri della Pop Art americana, recentemente scomparso. La mostra, ospitata presso gli ambienti di via Reggio Emilia, rappresenta la più grande personale dedicata all'artista mai realizzata in Italia. Curata da Danilo Eccher in stretta collaborazione con Tom Wesselmann prima, e con i suoi eredi poi, si articola in quattro sale destinate ad accogliere i temi più significativi sviluppati durante la sua carriera. Circa venticinque lavori, realizzati tra il 1963 e il 2004, mostrano la strategia narrativa propria della ricerca linguistica di Wesselmann. La serie dei *Nudi*, le *Nature Morte*, il *Fumo* e l'*Astratto* offrono l'opportunità di seguire come un racconto la creatività di questo grande maestro, il cui genio è rintracciabile nella molteplicità dei piani linguistici e nell'adesione partecipata e poetica a una realtà complessa e caotica.

Secondo una dinamica espositiva già sperimentata dal MACRO, le Sale Panorama del primo piano ospiteranno invece i progetti di due giovani artisti da tempo impegnati anche in ambito internazionale.

Il progetto di Stefania Galegati, reso possibile dal coinvolgimento e dalla collaborazione dei Musei Capitolini, è una feconda e suggestiva operazione di decontestualizzazione: una statua antica, l'*Amazzone ferita*, presa in prestito dalle collezioni capitoline, viene tolta dalla sua collocazione museale e presentata come una sorta di *ready-made*, intorno al quale l'artista ha ideato un nuovo contesto spaziale, per esaltarne l'intensità e la potenzialità espressiva.

Anche il progetto di Alfredo Jaar, come quello della Galegati, si basa su diversi piani linguistici. L'installazione, pensata appositamente per gli spazi del MACRO, prende spunto dal Movimento dei *Cento fiori* di Mao Tse-Tung per coinvolgere su più livelli un episodio storico divenuto, nel lavoro dell'artista cileno, una metafora efficace per indagare i rapporti tra l'arte e la politica nel mondo contemporaneo.

Sulla spinta di questa intensa attività espositiva, nello stesso giorno vengono riaperti anche gli spazi di MACRO al Mattatoio, dove per la prima volta sono riunite insieme e presentate al pubblico le recenti acquisizioni della Collezione Permanente del Museo.

Il MACRO infatti, in linea con gli indirizzi programmatici dell'Amministrazione comunale, ha sempre curato, parallelamente alla attività espositiva, una politica di nuove acquisizioni legate alla programmazione del Museo, contribuendo così all'incremento di una collezione in cui sono presenti alcuni fra i più importanti artisti del panorama internazionale.

Eugenio La Rocca
Sovraintendente
ai Beni Culturali

TOM WESSELMANN DANILO ECCHER

Non vi è ormai alcun dubbio sul fatto che le varie esperienze artistiche raccoltesi negli anni sessanta attorno al termine di Pop Art abbiano rappresentato uno dei fenomeni culturali più importanti del secolo. Non vi è più incertezza nel sostenere che l'elemento "popolare" nell'arte degli anni sessanta ha rivoluzionato non solo il linguaggio pittorico ma l'intero orizzonte culturale dell'epoca. Non vi è, ancora, nessun imbarazzo nel ritenere che tutta l'arte dopo gli anni sessanta non ha potuto esistere senza un confronto a distanza con le esperienze Pop, e che, soprattutto nelle ricerche più attuali, molte tematiche e sviluppi linguistici di oggi, trovano la loro origine in quelle esperienze. È innanzitutto nell'incrocio tra le istanze utopiche delle avanguardie storiche, tese all'identità tra arte e vita, e nell'affermazione di un'estetica popolare, orizzontale, condivisa nelle sue forme più comuni e abituali, che si determina una nuova consapevolezza del fare arte ma anche, nel contempo, una nuova curiosa familiarità nell'osservare l'arte. La bellezza dell'immagine di massa, la sua incurante reiterazione, il suo confondere e mescolare livelli alti e profondi di comunicazione, l'oscillazione fra il dettaglio ingigantito, che acuisce la drammaticità narrativa, e l'insistita serialità che, viceversa, attenua e stempera l'eccesso di emotività per delineare un nuovo ordine, sono tutti elementi di un processo che si è affermato in America negli anni sessanta ma che poi non ha più smesso di svilupparsi o contrapporsi nelle ricerche successive. Il nuovo rapporto delineatosi fra immagine pubblica e comunicazione di massa ha inevitabilmente modificato i parametri interpretativi. Lo stesso ruolo dell'arte, nel contesto di una società in costante e repentina mutazione, non poteva esimersi dal misurarsi e dalla competizione con tali sommovimenti, non poteva sfuggire al sovrapporsi di presenza e di voci in un panorama espressivo carico di nuove responsabilità. L'oggetto della Pop Art non era la produzione di massa ma la nuova immagine che questa era costretta a darsi, l'elemento sconcertante di quel fenomeno non è stato, come nel caso di alcuni importanti aspetti del minimalismo, l'accettazione di un confronto formale sulle possibilità "altre" di una serialità spogliata dal proprio funzionalismo. Qui siamo ancora nel solco tracciato da Duchamp attorno al tema del *ready made*, anche se in questo caso all'artista è stato sottratto il criterio della discrezionalità, dove il prodotto industriale è assemblato

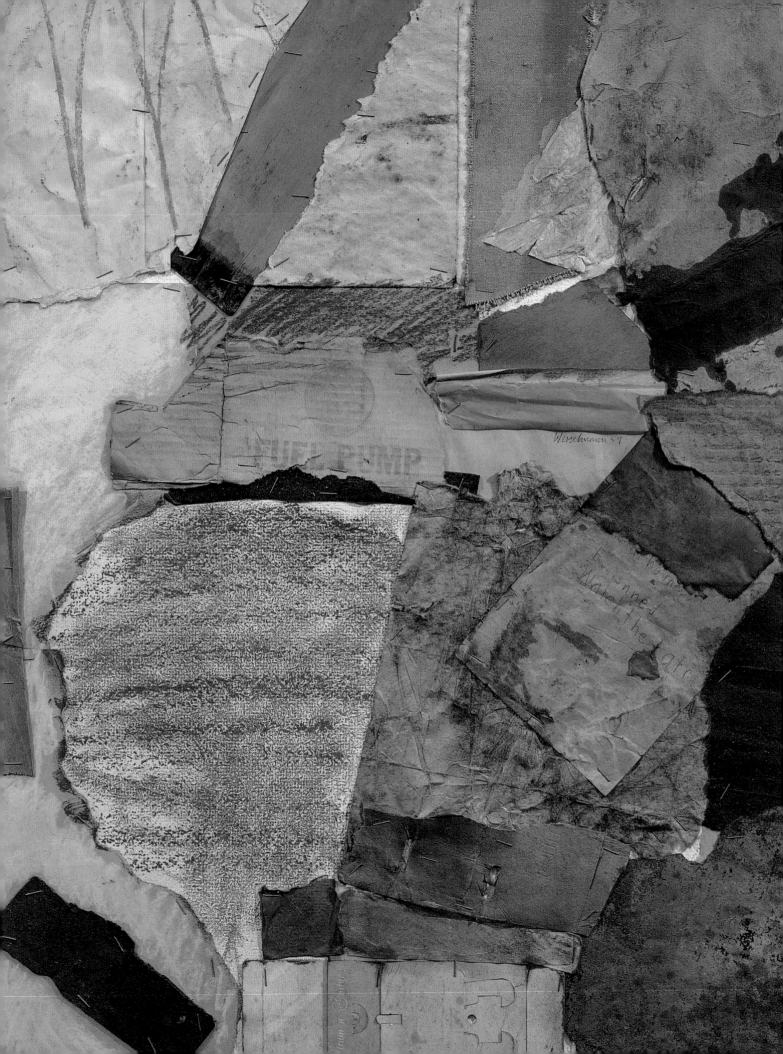

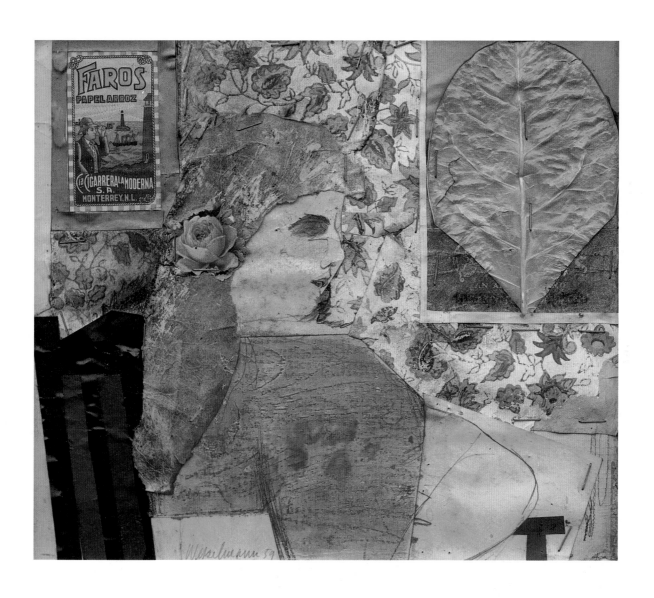

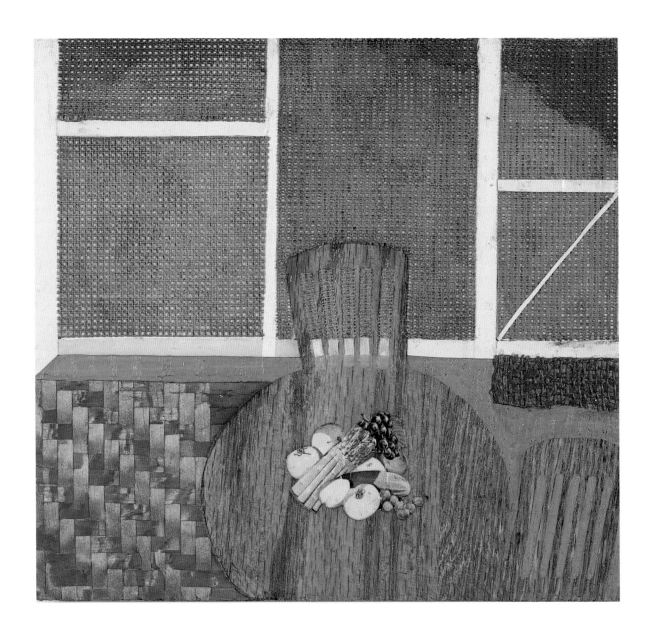

secondo una ripetitività decostruttiva e ri-ordinata. Nel caso della Pop Art, la riflessione è posta sul piano estetico, vi è quasi una sorta di consapevolezza etica sull'idea di un riallineamento di valori, il senso di un "peso" sociale che si emancipa dall'aspetto finanziario del consumo per approdare al piano sociologico della manipolazione del consenso e del ruolo comunicativo. La contaminazione linguistica è scelta quindi come strumento di analisi degli stessi comportamenti di massa, dell'orientamento dei gusti, dell'interpretazione delle aspettative. L'ossessiva ripetizione di un'immagine, sia pure la più drammatica come una sedia elettrica o i morti di un incidente stradale, stempera nella serialità l'originale impatto emozionale, per liberare una propria autonomia visiva e una propria seduttività dello sguardo. Allo stesso modo, l'ingigantimento di un dettaglio infrange la segreta magia del frammento, per enfatizzarne la sua totalità, improbabile e incomprensibile nel contesto primitivo, ma assolutamente chiara e possente nella sua nuova veste. Tali dinamiche contribuiscono a restituire centralità al dato linguistico che, proprio in questa evidenza, conferma il suo ruolo nel meccanismo della comunicazione, del consenso, dell'appagamento, e quindi in quello più ambito del successo. In queste dense atmosfere epocali, la voce di Tom Wesselmann ha rappresentato uno degli aspetti più lucidi e consapevoli di questo processo artistico, è stato forse l'esempio più chiaro di quella necessità volta a rimarcare l'essenza del linguaggio, la flessibilità della sua grammatica, l'estensione delle sue radici, la dirompente novità dell'immagine. Wesselmann, come pochi altri, ha saputo concentrare la propria radicalità d'indagine sul tema centrale della definizione del processo di immagine, un percorso che non può rinunciare a origini lontane, a pratiche antiche, a suggestioni sommesse ma non può nemmeno trascurare le frenesie allucinatorie contemporanee. Così, nel linguaggio di Tom Wesselmann convivono esperienze ed emozioni contrastanti, ricordi e sogni confusi, sofisticate citazioni e vandalismi iconografici. È però in un intricato piano narrativo che si genera il brivido del racconto, è in un affollato orizzonte percettivo che si stabilisce un percorso per lo sguardo, è nel caotico sovrapporsi e confondersi visivo che si delinea il protagonismo dell'immagine e si determina il suo ruolo recitativo. L'immagine affiora dunque su una superficie pittorica, spesso trascinandosi dietro oggetti e ricordi che restano intrappolati nell'opera, che lacerano la pelle del quadro per occupare, ancora un po' assopiti, spazi incerti. Non è un oggetto ormai sazio di pittura che s'impossessa dello spazio reclamando una propria invadente fisicità, al contrario, è la stessa forza pittorica che assorbe nel proprio racconto un rincorrersi di immagini che conservano le tracce della propria realtà. L'affascinante complessità narrativa di queste opere si coglie perciò anche nella sorpresa degli esiti figurativi che, pur in un vocabolario "popolare", non temono rigurgiti materici e inciampi visivi. Anche in questo caso, tutte le armi percettive vengono poste in campo, e Wesselmann sfrutta l'instabile oscillazione fra ripetitività e riconoscibilità di un'immagine che si rispecchia nell'incessante pulsione fra il gigantismo del primo piano e l'occultamento dello sfondo. Ripetitività di una figura che diventa tema, serie ritmata che annulla l'incanto della visione per concentrarsi sulla forza della forma; riconoscibilità di una figura insistentemente familiare, affidabile e rassicurante. Un'immagine sempre presente, una sorta di sintesi formale che trascende la propria funzione narrativa per accedere alla sfera di un signi-

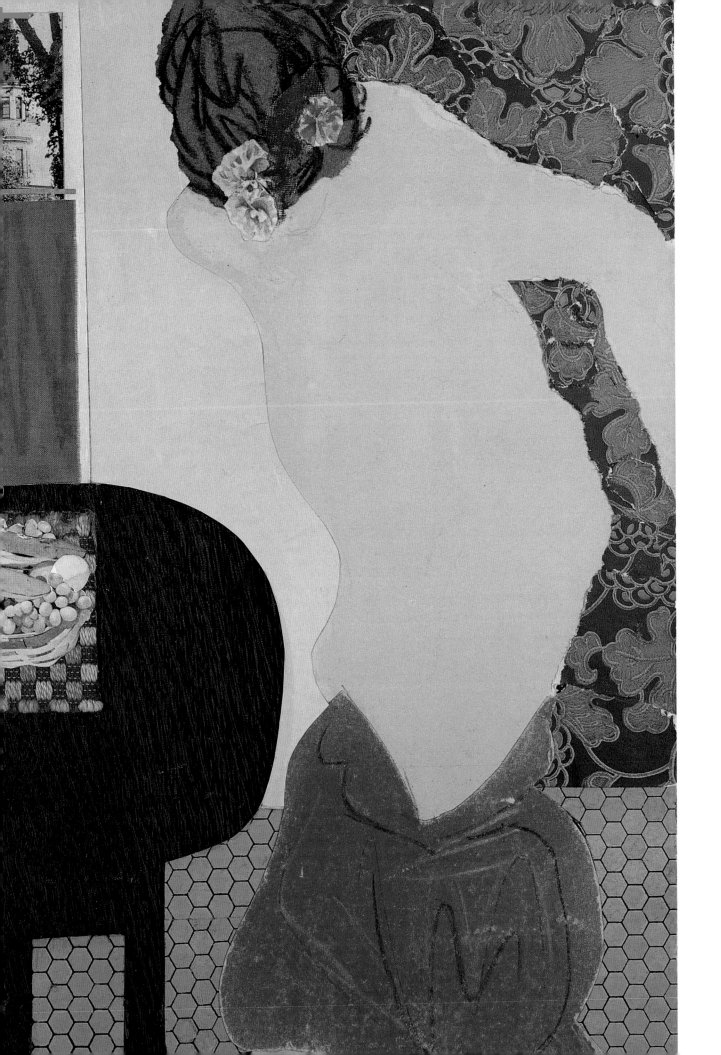

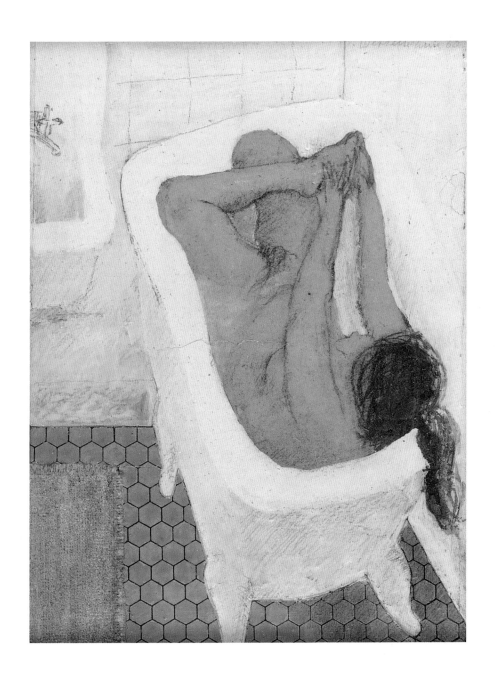

ficato simbolico, "altro". Ma il simbolo è, ancora una volta, sottratto al suo ruolo tradizionale, è svincolato dal mistero iniziatico e riproposto come cifra linguistica di una realtà che vuole essere immediatamente riconosciuta. La veste simbolica che Wesselmann conferisce all'immagine coincide con la volontà di sviluppare la propria ricerca per aree tematiche, per narrazioni ricorrenti, grumi di pensiero e ingorghi di figure dove il linguaggio si può contorcere nel virtuosismo delle proprie forme.

Tutto riconduce alla centralità della pittura, non tanto come pratica artistica, quanto piuttosto come necessità e urgenza di una narrazione visiva, quanto all'importanza di una comunicazione per immagini, all'origine stessa del senso pittorico. Ed è proprio attraverso questa consapevolezza che si può cogliere l'eco costante di una garbata e sottile citazione che è essenzialmente letteraria, colta e intellettuale, piuttosto che direttamente formale. Però, come non riconoscere nei lavori di Wesselmann l'intensa fantasia creativa, la forza cromatica, l'illusione percettiva che rimanda all'opera di Edouard Vuillard: uno sfondo assorbente che avvolge la figura, la fa sprofondare fra le decorazioni della carta da parati, annullando la prospettiva in un unico vortice cromatico. Le pareti colorate e le stoffe di Vuillard suggeriscono un primo inganno percettivo che disorienta l'ordine prospettico e che, in Wesselmann, consente, soprattutto nelle *Nature morte*, di sovrapporre i piani dello sfondo fino a inglobare la stessa immagine protagonista. È lo stesso effetto che si riconosce nelle figure, e ancor più in certi paesaggi, di Gustav Klimt con gli abiti variopinti capaci di unire e mescolare i corpi, di cui spesso non rimane che il volto; oppure i fiori di un campo che si arrampicano sulle fronde degli alberi per dissolvere e annullare la linea di orizzonte e il profilo dell'albero. Ma Tom Wesselmann non vuole rinunciare alla presenza sicura della figura, alla sua reiterazione, all'affidabilità convincente della sua serialità, ed è così che si può rileggere il richiamo alla sagoma piatta delle figure di Paul Gauguin o, ancor più, alla semplicità di quelle di Amedeo Modigliani. Un'immagine bidimensionale, priva degli ammiccamenti chiaroscurali, netta, ritagliata sul foglio come i racconti di Henri Matisse, come quelle figure sovrapposte che anticipano i primi cartoons. È una figura consapevole, sicura del proprio potere comunicativo, priva di ogni tentennamento emozionale e quindi disinteressata a ogni possibile cosmesi plastica. La narrazione che Tom Wesselmann cerca di delineare non è però solo frutto di una ricerca svolta nell'ambito di un orizzonte iconico, è anzi possibile riconoscere un'attenta riflessione sugli esiti più sperimentali: dall'essenzialità di Constantin Brancusi alle pratiche *gestaltiche* di Hans Arp, dall'assoluto formalismo di Piet Mondrian all'irridente giocosità di Alexander Calder. L'opera di Wesselmann si svela sempre più come un complesso processo creativo dove s'intrecciano e si mescolano molteplici aspetti di un fare artistico che non vuole rinunciare o alleggerire il proprio bagaglio nel viaggio attraverso la contemporaneità. Un percorso che non ha mai ammesso scorciatoie, che non ha mai consentito pause, che non ha mai conosciuto rotte certe o approdi sicuri, un percorso che Wesselmann ha accettato di seguire abbandonandosi alla forza dell'attualità, senza mai perdere l'appiglio alla frequentazione della propria storia.

La mostra che MACRO dedica al suo lavoro, la prima in un museo pubblico dopo la sua scomparsa, non può avere una pretesa esaustiva, vuole però testimoniare alcuni snodi

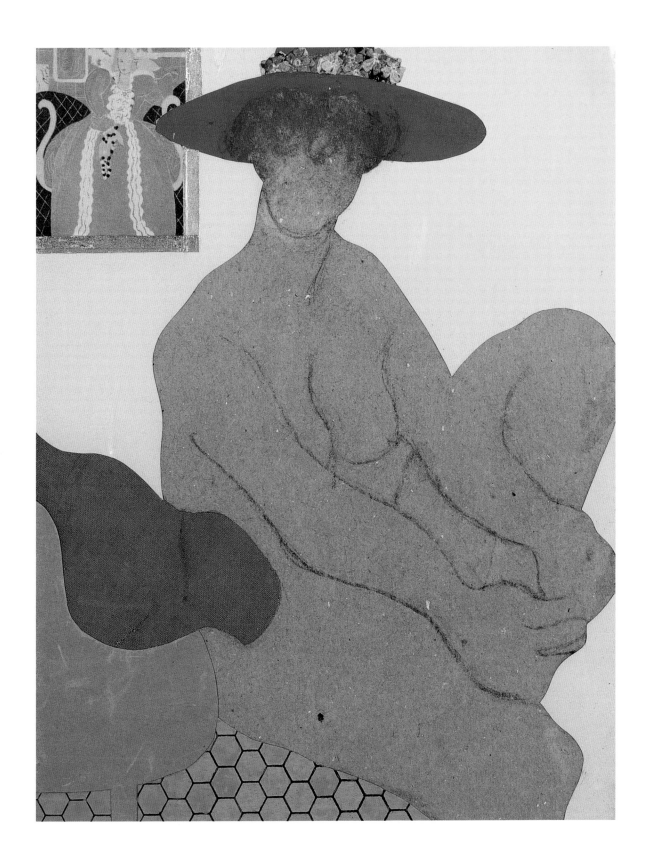

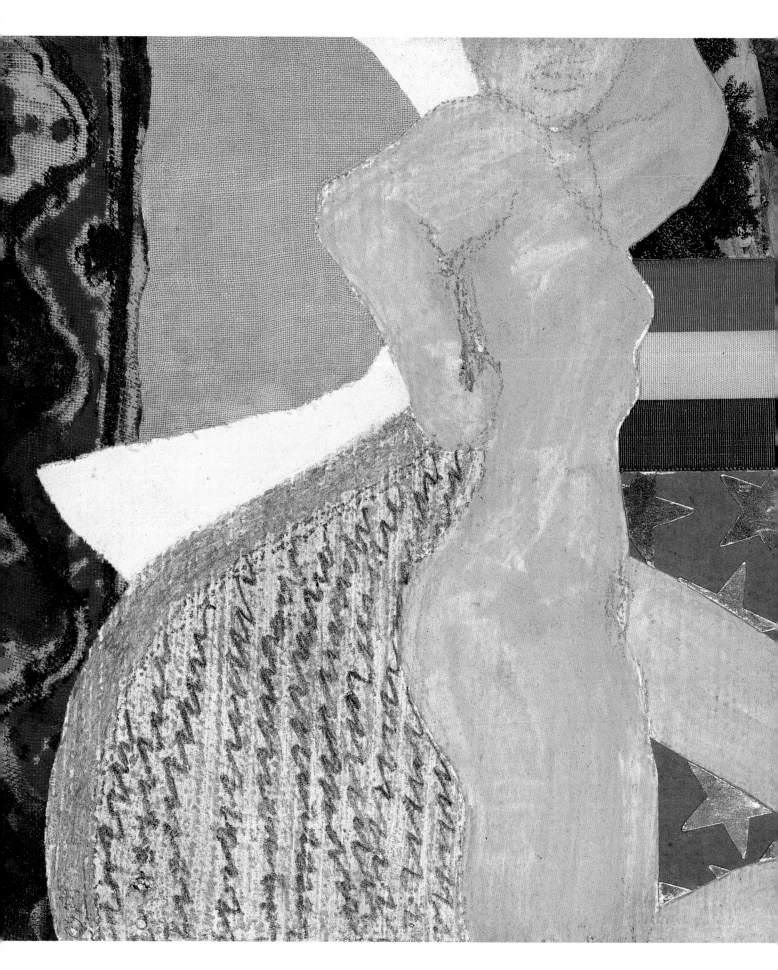

fondamentali del suo lavoro attraverso lo stesso approccio tematico, la stessa strategia narrativa di questa ricerca. È la struttura compositiva che si vuole porre in mostra: l'intreccio linguistico fra reiterazione dell'immagine e gigantismo del particolare, l'articolazione del racconto per capitoli omogenei e insistiti, la consapevolezza "politica" del ruolo comunicativo dell'arte e quella "intellettuale" sui continui rispecchiamenti della sua storia. Nascono così, in accordo con l'artista, i quattro spazi del museo dedicati ai quattro temi fondamentali della sua pittura: *Nudo, Natura morta, Fumo* e *Astratto*. Quattro racconti nei quali è possibile rintracciate tutti gli aspetti di un'arte che ha contribuito a cambiare l'idea stessa di contemporaneità, dove s'intrecciano e si contorcono tutti gli elementi di una rigorosa e disciplinata ricerca e le visioni di una spericolata e incontenibile fantasia.

Nella serie dei *Nudi*, forse quella che lo ha reso più celebre, Wesselmann utilizza l'idea del nudo femminile come una sorta di simbolo per una paesaggistica particolarmente complessa. È il caso per esempio di *Great American Nude #53* del 1964 dove una sagoma piatta, incompleta, si maschera con lo sfondo dettagliato dei fiori o con l'astrazione della masse cromatiche ed è restituita alla propria funzione narrativa dal dettaglio di una bocca "fotografica". Il corpo è solo un insieme di linee che attraversano e ordinano lo spazio pittorico definendo l'organizzazione di un paesaggio dove la prospettiva è appiattita sulla superficie o confusa nell'esuberanza dello sfondo. Così anche per opere più recenti come *Sunset Nude with Palm Tree* del 2003, la figura, sempre più irriconoscibile, è sottoposta allo stesso processo di semplificazione astratta che coinvolge i tulipani e le palme, in procinto di precipitare in semplice pretesto narrativo. È il desiderio di ricercare una femminilità slegata dal proprio contesto iconografico, un sentimento percepito più come atmosfera che come visione. Il corpo diviene così paesaggio interiore, formalmente funzionale a un racconto familiare ma in realtà avvolto dal segreto di emozione intima, silenziosa, non vista ma solo sussurrata. È ciò che accade anche a un lontano erotismo ormai abbandonato dallo sguardo, relegato nella sfera del ricordo o, più probabilmente, in quella del desiderio indistinto, di piacere astratto, simbolo anch'esso di un traguardo costruito "ad arte", o, come in pubblicità, di un sogno raggiungibile.

Anche per la serie delle *Nature morte*, forse quella più organica e risolta, si assiste a una costruzione formale che non esita a scardinare ogni regola grammaticale e ad azzardare ogni avventura visiva. L'immagine affonda nell'effervescente visionarietà popolare, definendo un racconto di sovrapposizioni disordinate, di frammenti indistinti per storie personali indecifrabili, come per *Still Life #35* del 1963, dove un aeroplano in lontananza, richiamo evidente alla modernità e al viaggio, alla velocità e all'avventura, sembra planare su una cassa di Royal Crown Cola o su un improbabile limone posto proprio in primo piano. Sono i piani di una contemporaneità complessa, disordinata, che confonde, mescola e sovrappone i messaggi e le testimonianze di esistenze intercambiabili e impersonali. Anche opere più intimamente legate a una sorta di privata soggettività come *Still Life #59* del 1972, oppure *Still Life #61* del 1976, entrambe realizzate con una serie di quadri accostati, ed entrambe dedicate all'intimità di un'oggettistica intimamente personale, in realtà trascendono ogni superficiale descrittivismo

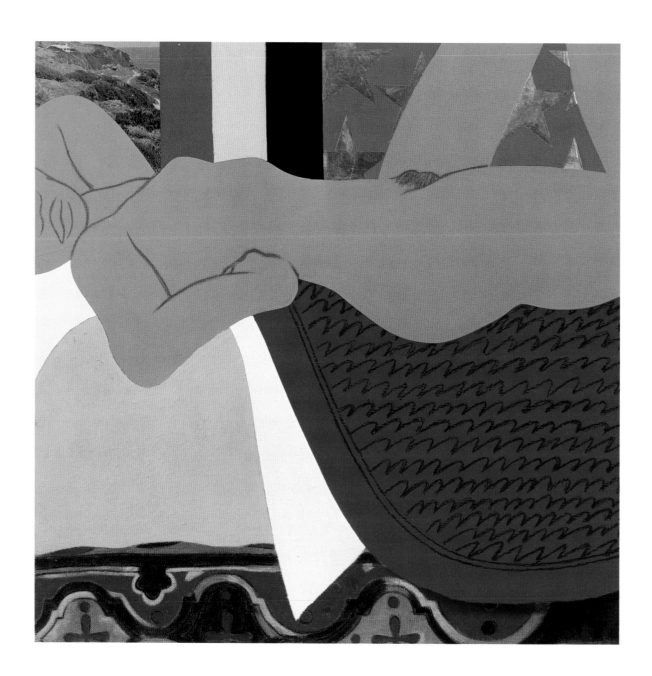

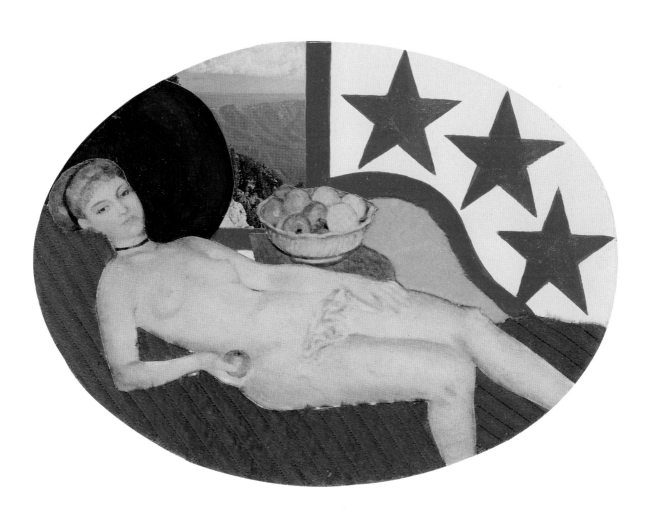

proprio attraverso la spersonalizzazione dell'ingigantimento dell'oggetto, che lo rende estraneo, assoluto, come in pubblicità, possibile a tutti ma di nessuno. Lo scarto e la sorpresa significante è possibile anche attraverso alcune scelte linguistiche che indubbiamente contribuiscono a sconcertare la narrazione: la sproporzione della scala innanzitutto, ma anche la strategia dell'assemblaggio che, da un lato, interessa la sfera installativa e spaziale e, dall'altro lato, l'importanza dell'elemento oggettuale con cui si spostano i confini percettivi fra realtà e apparenza. Il piano spaziale è risolto formalmente con l'occupazione totale, con l'immagine cannibale che inghiotte ogni cosa fuori da sé, una sorta di mostruosità ciclopica che impone una totale rilettura del reale, che sconvolge l'ordine prioritario, che inverte i ruoli di protagonista e comparsa, di figura e sfondo. Allo stesso modo, la presenza dell'oggetto nello spazio scenico, presenza che Wesselmann introduce già alla fine degli anni cinquanta e che sarà una sorta di costante del suo lavoro, contribuisce linguisticamente a generare un violento cortocircuito sul significato di rappresentazione artistica e, conseguentemente, sul ruolo stesso e sulla funzione dell'arte nei processi di comunicazione di massa. Basti pensare a opere come *Bathtub collage #1* del 1963 o *Interior #2* del 1964 per rileggere tale prospettiva interpretativa, oppure, all'opposto, opere come *Sneakers and Purple Panties* del 1981 dove la sagomatura del telaio "finge" la spettacolarità dell'oggetto nella ridefinizione del suo volto pittorico.

Per quanto riguarda la serie del *Fumo*, la tecnica del dettaglio e del frammento è usata più come enfatizzazione dell'atto che non fugace traccia narrativa. Il particolare della bocca semiaperta, i denti bianchissimi, le due dita che sembrano sostenere l'intera opera e non solo la sigaretta, le volute del fumo che avvolgono e condizionano l'immagine, tutto converge nella sottolineatura dell'atto congelato, trattenuto, bloccato nel suo scorrere. È l'attenzione concentrata sull'erotismo del gesto, una sensualità afferrata dallo sguardo indiscreto che si sofferma sull'elegante bellezza del gesto tralasciando ogni racconto e ogni paesaggio. L'inafferrabilità del momento, la necessità di fissare lo scatto singolo di un brandello d'immagine sufficiente, l'assenza di ogni distrazione dalla morbosità dello sguardo. Si possono allora ammirare i riflessi luminosi dello smalto sulle unghie, il brillio del rossetto, la sinuosa carezza del fumo, il timido desiderio della lingua, il rossore della fiamma che consuma ogni illusione. Anche in questo caso, come nei nudi femminili, Wesselmann non rincorre l'emozionalità del peccato o del vizio, si concentra piuttosto sul suo lato di simbolo visivo, sul linguaggio di un codice comportamentale che vuole manipolare le immagini caricandole o disinnescandole a seconda del proprio interesse specifico. Ma l'immagine resta tale, esprime un proprio valore indipendente, ha un suo equilibrio che la difende nel suo valore estetico.

È esattamente ciò che Wesselmann cerca di testimoniare nella serie delle opere *Astratte*, dove l'impianto linguistico rinuncia persino all'immagine per ribadire la centralità di una grammatica pittorica che non vuole descrivere la realtà ma interpretare il mondo. Così, questi tratti, che in realtà si possono riconoscere in tutta l'arte di Wesselmann: dai primi sfondi alle figure di donna, fino ai dettagli delle nature morte, rappresentano la struttura di un vocabolario pittorico che individua l'origine di un alfabeto segnico inconfondibile. È il tentativo di restituire la purezza e l'essenzialità di

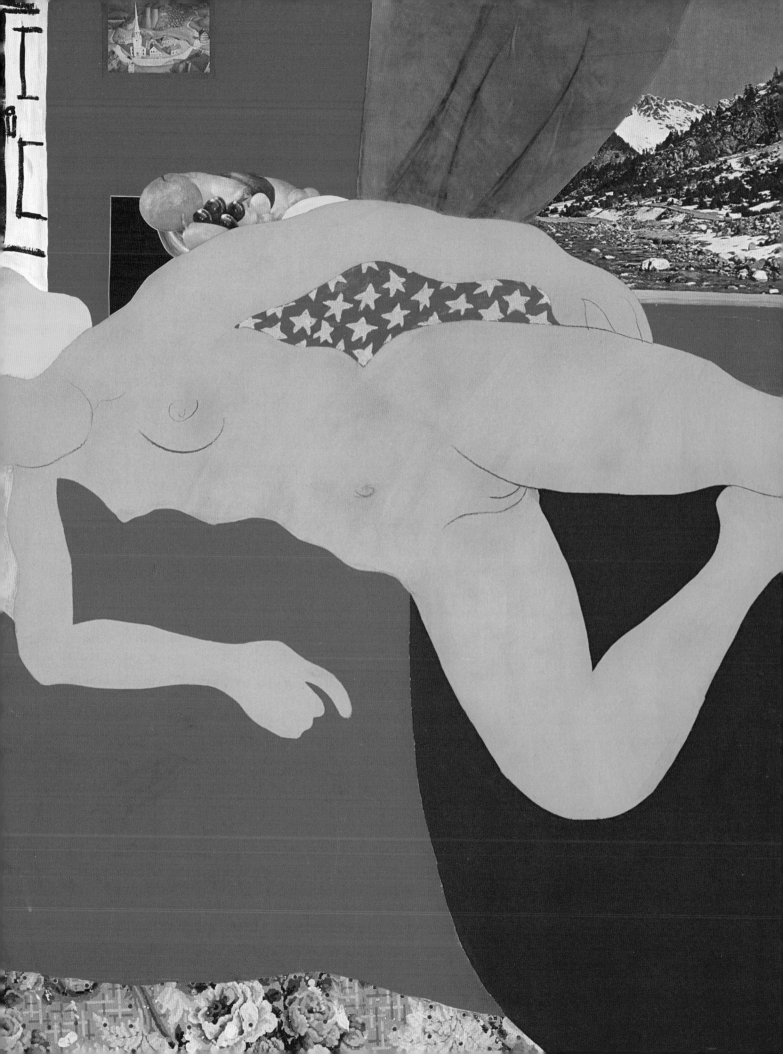

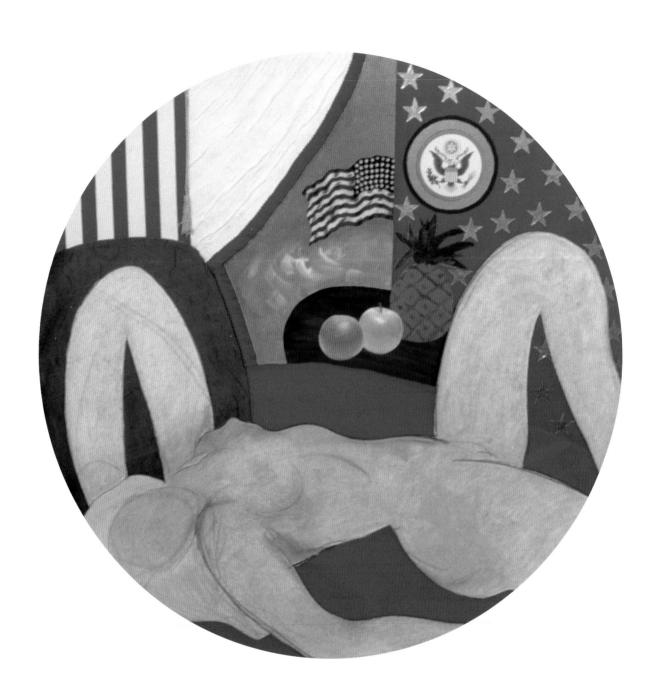

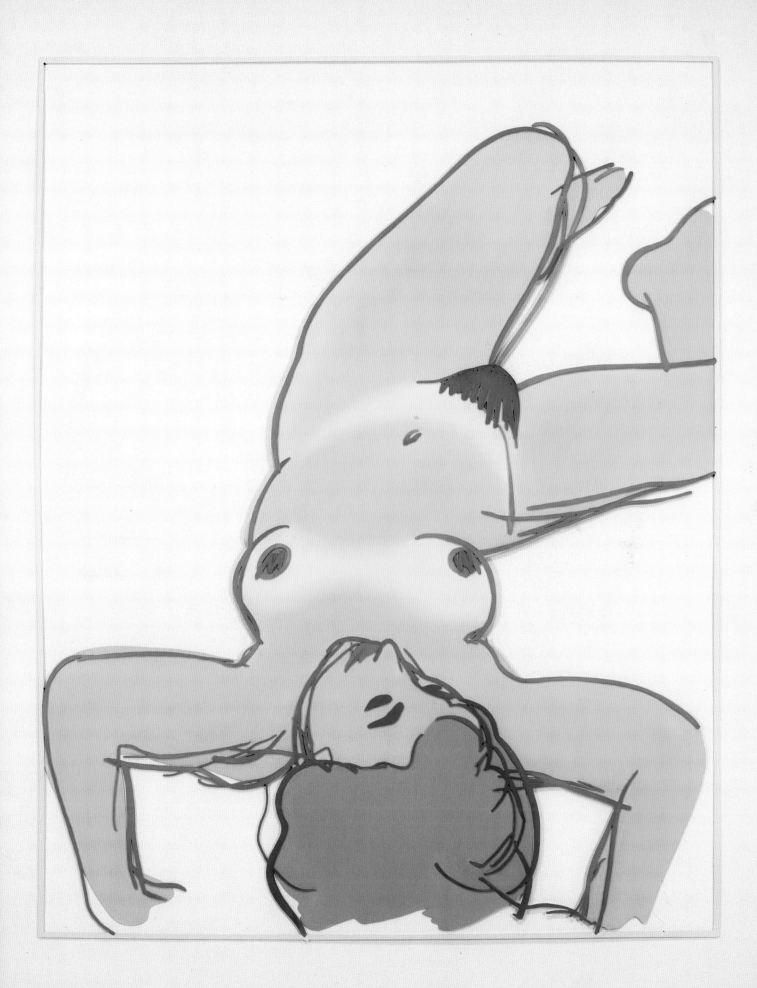

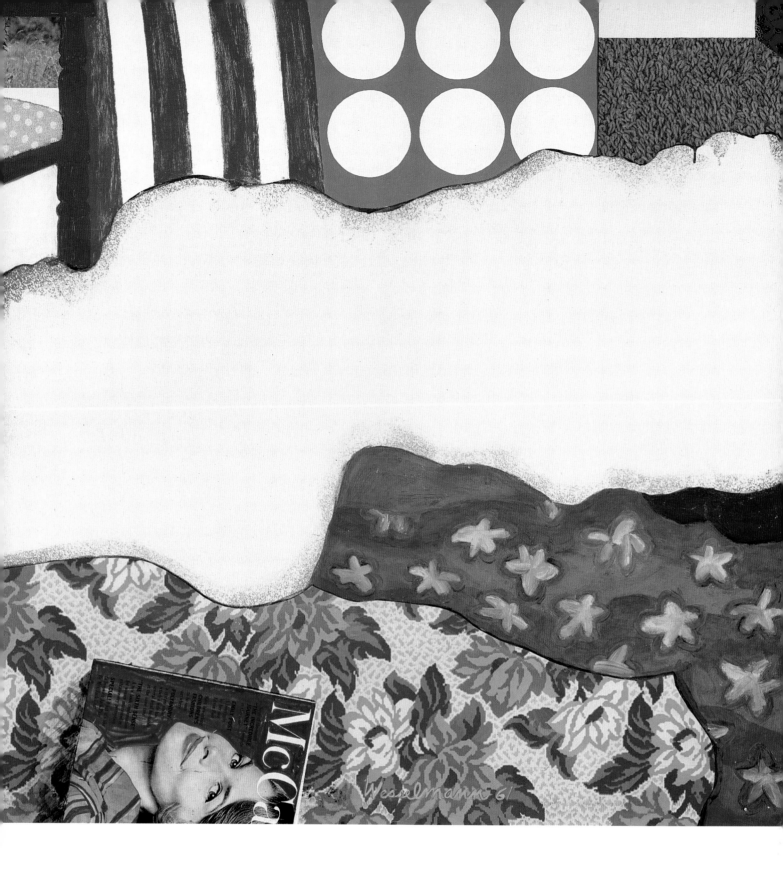

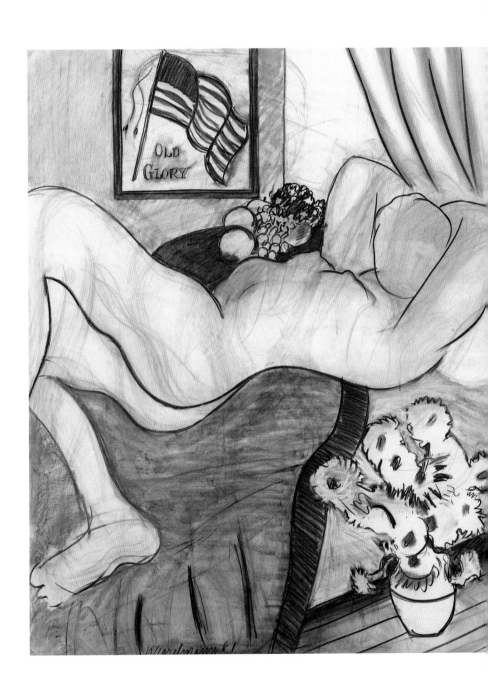

Mondrian in opere come *Short Stop* del 2003, o *Five Spot* dell'anno successivo, ma anche la libertà dell'improvvisazione fantastica dei primi acquarelli di Kandinskij, in opere come *Blue Dance* del 2002. Comunque, il segno svela la centralità della propria recitazione, il peso del proprio protagonismo, il ruolo della propria astuzia compositiva. In tale contesto, si riconoscono anche altri elementi decisivi nel linguaggio pittorico di Wesselmann, come l'analisi cromatica, l'utilizzo di una luminosità coloristica che, esasperando la finzione chimica degli smalti, restituisce all'opera il gioco della sovrapposizione dei piani, lo schiacciamento prospettico delle forme. Il colore, soprattutto nelle opere astratte rivela tutto il proprio valore espressivo e l'ambigua capacità di attrarre lo sguardo. Anche l'invadenza spaziale dell'oggetto che gran parte aveva avuto nelle *Nature morte*, in queste opere riscopre la naturalezza di un segno che acquista fisicità ma non perde in pittoricità. Come abbiamo già osservato per le opere degli anni sessanta, dove è la pittura che trascina l'oggetto nello spazio, anche qui, è il segno pittorico che si materializza nel metallo per assorbirne lo spessore e la lucentezza. Sono opere che esprimono una singolare sintesi linguistica su modelli facilmente riconoscibili in tutti i temi e in tutte le narrazioni affrontate da Tom Wesselmann.

L'arte di Tom Wesselmann ha rappresentato uno dei punti più alti della creatività del Novecento, un elemento nobile, sofisticato e intellettuale nelle dinamiche di un'epoca che ha profondamente mutato il panorama artistico e ne ha messo in discussione le fondamenta. Un'arte in bilico fra le istanze di un radicale sperimentalismo linguistico e il richiamo a un patrimonio espressivo profondamente sentito e vissuto, in equilibrio fra i mutamenti di un orizzonte sociale con le sue nuove tecniche di comunicazione e la necessità di definire e salvaguardare un territorio estetico in cui abitare e sognare; un'arte capace di raccontare le anime popolari ma anche stupire gli sguardi più acuti e smaliziati.

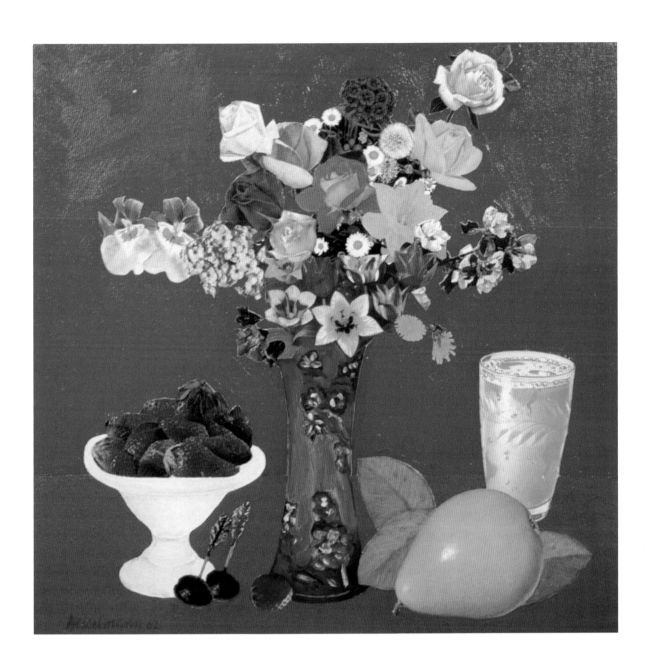

TOM WESSELMANN DANILO ECCHER

There can be no doubt now that the various artistic initiatives of the sixties that came together under the name of Pop Art proved to be one of the most significant cultural phenomena of the century. There is no longer any reason to deny that the "popular" element of sixties art revolutionized not only the language of painting but the entire cultural horizon of that period. We need not be afraid to believe that all art that came after the sixties could not have existed without being compared over the time gap with the original Pop experience and that, especially in recent studies, many of today's linguistic developments and themes have their origins in that work. It is primarily in the meeting of the utopian aspirations of the historical avant-garde movements, which focused on the identity of art and life—and in the assertion of a popular, horizontal aesthetic agreed upon in its most common and habitual forms—that brought about a new awareness in the creation of art and, at the same time, a new and curious familiarity in observing it. The beauty of the mass-produced image, its heedless repetition, the way it confuses and jumbles up exalted and profound levels of communication, wavering between magnified detail—which accentuates the narrative drama and insistent seriality that, on the contrary, attenuate and tone down the excess of emotivity in order to delineate a new order—are all part of a process that took root in America in the sixties, and that never ceased to develop or conflict with what followed. The new relationship that arose between public image and mass communication inevitably modified the parameters of interpretation. The very role of art, within the context of a society undergoing constant and rapid change, could not help but contend and compete with these upheavals. It could not escape the overlapping of voices and experiences on an expressive stage filled with new responsibilities. The object of Pop Art was not mass production, but the image it was forced to adopt. The disconcerting element of the phenomenon was not—as in the case of some important aspects of minimalism—the acceptance of a formal confrontation on "other" possibilities of seriality stripped of its own functionalism. Here we are still in the furrow ploughed by Duchamp on the theme of the ready made, even though in this case the artist is denied the criteria of discretionary powers in which the industrial product is assembled according to deconstruc-

tive, rearranged repetitiveness. In the case of Pop Art, the reflection takes place on the aesthetic level. There is a sort of ethical awareness about the idea of realigning values and a sense of a social weight that frees itself from the financial aspect of consumption, reaching the sociological level of manipulating consent and the role of communication. Linguistic contamination was thus chosen as an instrument for analyzing mass behavior, studying trends in taste, and interpreting people's expectations. The excessive repetition of a picture—even the most dramatic, such as an electric chair or the dead victims of a car crash—blunts the original emotional impact through seriality, liberating its own visual autonomy and its ability to attract the eye. In the same way, blowing up a detail shatters the secret magic of the fragment and emphasizes its totality. This may have been improbable and incomprehensible in its original context but it becomes very clear and all-powerful in its new guise. These mechanisms help restore centrality to the linguistic datum. As a result, it affirms its role within the mechanism of communication-consent-gratification, and thus in the most coveted area of all: that of success.

In these dense atmospheres of an epoch, Tom Wesselmann's voice was one of the most clear-minded and cognizant aspects of this artistic process. It was possibly the clearest example of a need to observe the essence of language and the flexibility of its grammar, the extension of its roots, and the sensational originality of its images. Like few others, Wesselmann was able to concentrate his radical approach on the central theme of defining the process of the image. This is a process that cannot forgo its distant origins, its time-honored procedures, and its subdued fascination—yet nor can it neglect the hallucinatory frenzy of our contemporary world. Thus it is that contrasting experiences and emotions live alongside one another in Tom Wesselmann's language, as do confused dreams and memories, sophisticated quotations and iconographic vandalism. But it is in an intricate narrative plot that the chill of the tale is created. It is in a crowded perceptive horizon that a path is established for the eyes. It is in chaotic superimposition and visual confusion that the image comes to the fore and its dramatic role is shaped. So the picture emerges on the surface of the painting, often dragging with it objects and memories that remain caught within the work, tearing the skin of the picture and, still half dazed, claiming their dubious domains. It is not an object already tired of painting that takes over the space, claiming a right to its own intrusive physicality. On the contrary, it is the power of painting that absorbs into its narrative a rushing flood of images that preserve the traces of their own reality. This means the fascinating narrative complexity of these works can also be found in the surprise of the figurative results which, even though with a "popular" vocabulary, have no fear of material resurgence or visual stumbling. Here too, the entire perceptive armory is brought to bear, and Wesselmann exploits an unstable wavering between repetition and the recognizability of the picture as mirrored in the unceasing pulsation between the gigantism of close-up and the suppression of background. The repetitiveness of a figure that becomes a motif, a rhythmic series that destroys the enchantment of the vision and concentrates on the strength of form. The recognizability of a figure that is insistently familiar. Trustworthy and reassuring. An ever-present image, a

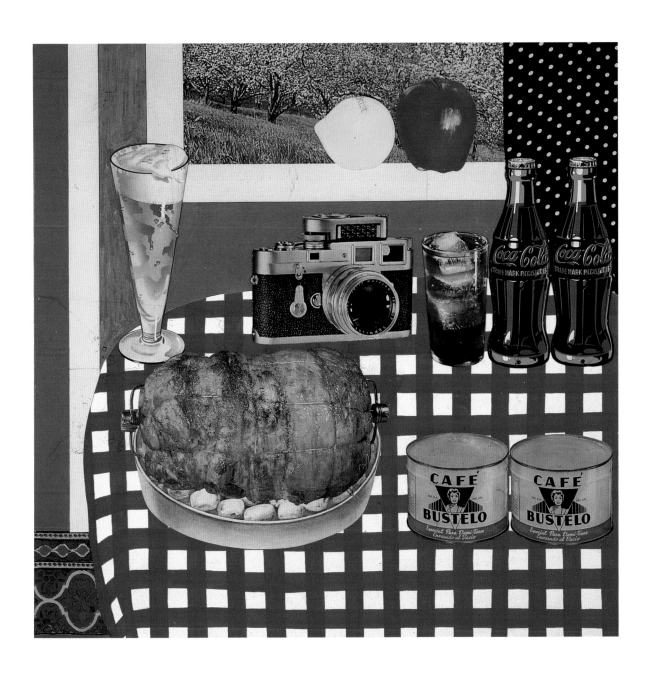

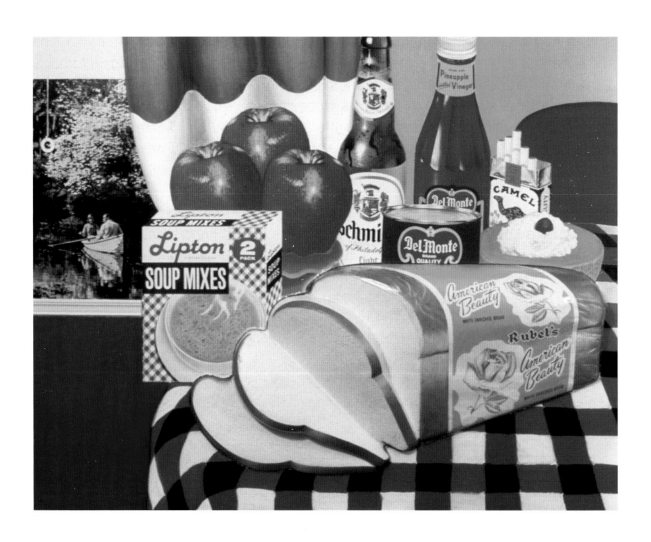

sort of formal fusion that transcends its own narrative function and finds its way into the sphere of a symbolic, "other" significance. But the symbol is once again removed from its traditional role, extricated from initiatory mystery and reintroduced as the linguistic cipher of a reality that demands immediate recognition. The symbolic appearance that Wesselmann confers upon the image reveals his desire to develop his research in particular subject areas, in recurrent narratives, lumps of thought and swarms of figures in which the language can twist itself up in the virtuosity of its own shapes.

Everything leads back to the central role of painting, not so much as an artistic practice but as a strongly felt need for visual narrative, as the importance of communicating by means of images—which lies at the very origin of pictorial meaning. And it is precisely through this awareness that it is possible to capture the constant echo of a graceful and subtle quotation that is essentially literary, cultured and intellectual, rather than outrightly formal. Even so, it would be hard not to recognize in Wesselmann's works his intense creative imagination, his chromatic force, and a perceptive illusion that leads back to the works of Edouard Vuillard: an absorbing background that envelops the figure, plunging it into wallpaper-like patterns and overriding perspective in a single chromatic vortex. Vuillard's colored walls and fabrics suggest an initial perceptive deception that disorients the perspective order and which, in Wesselmann— and especially in his still lifes—makes it possible to superimpose the background layers until the main subject of the painting is completely enveloped. This is the same effect that can be seen in Gustav Klimt's figures, and to an even greater extent in some of his landscapes. His multicolored raiments manage to unite and blend bodies together, often leaving no more than their faces. It can be seen in the flowers of a meadow that clamber up into the boughs of a tree, dissolving and erasing the line of the horizon and the profile of the tree itself. But Tom Wesselmann has no intention of abandoning the comforting presence of the figure, or its reiteration, and the convincing trustworthiness of its seriality, and thus it is that one can find an allusion to the flat outline of Paul Gauguin's figures or, even more so, to the simplicity of Amedeo Modigliani's. A two-dimensional image, devoid of chiaroscuro innuendos, clear-cut, carved out on the sheet like a story by Henri Matisse, like those superimposed figures that heralded the first cartoons. It is a cognizant figure, so sure of its own communicative power, free of any emotional indecision, and almost indifferent to any possible plastic beauty treatment. The story that Tom Wesselmann attempts to outline is not however simply the result of a study carried out on an iconic horizon. On the contrary, it reveals careful reflection on more experimental aspects: from the essentiality of Constantin Brancusi to the *gestaltiche* practices of Hans Arp, and on to the absolute formalism of Piet Mondrian and the mocking playfulness of Alexander Calder. Wesselmann's work increasingly appears as a complex creative process that contains the interweaving and intermingling of a wide range of aspects of artistic creation that will not abandon or lessen its own culture in its journey through contemporaneity. A process that has never accepted any shortcuts, that has never permitted any intermission, that has never followed the beaten track or sought safe havens. A process

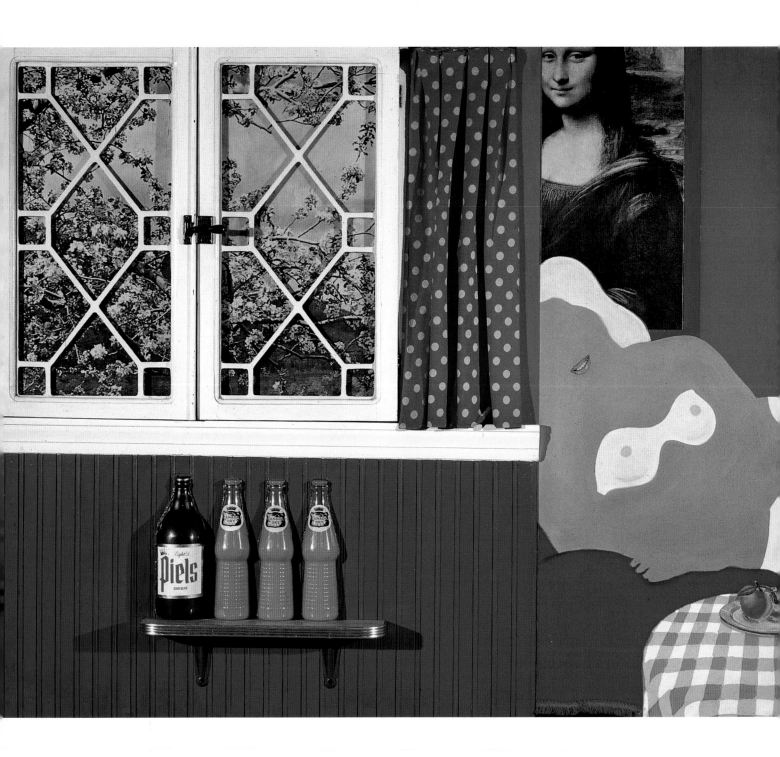

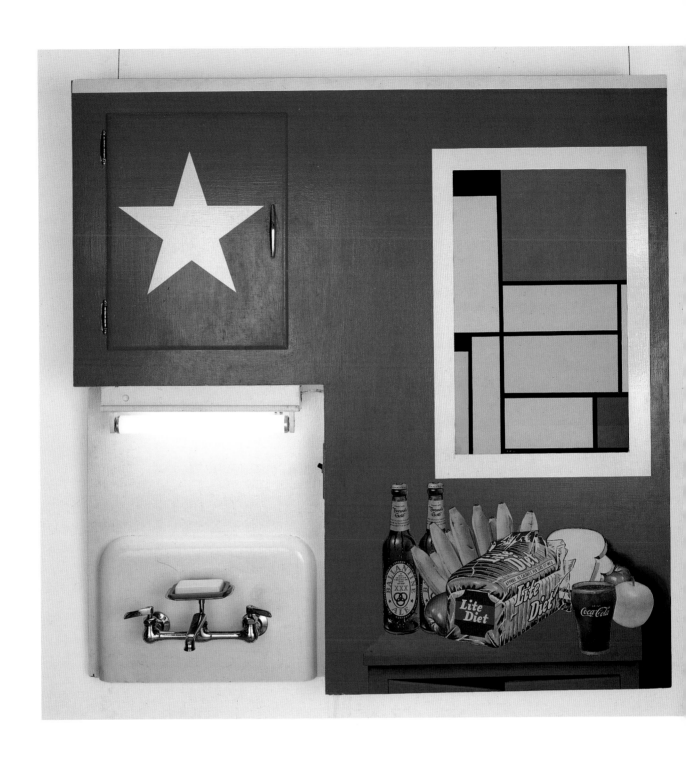

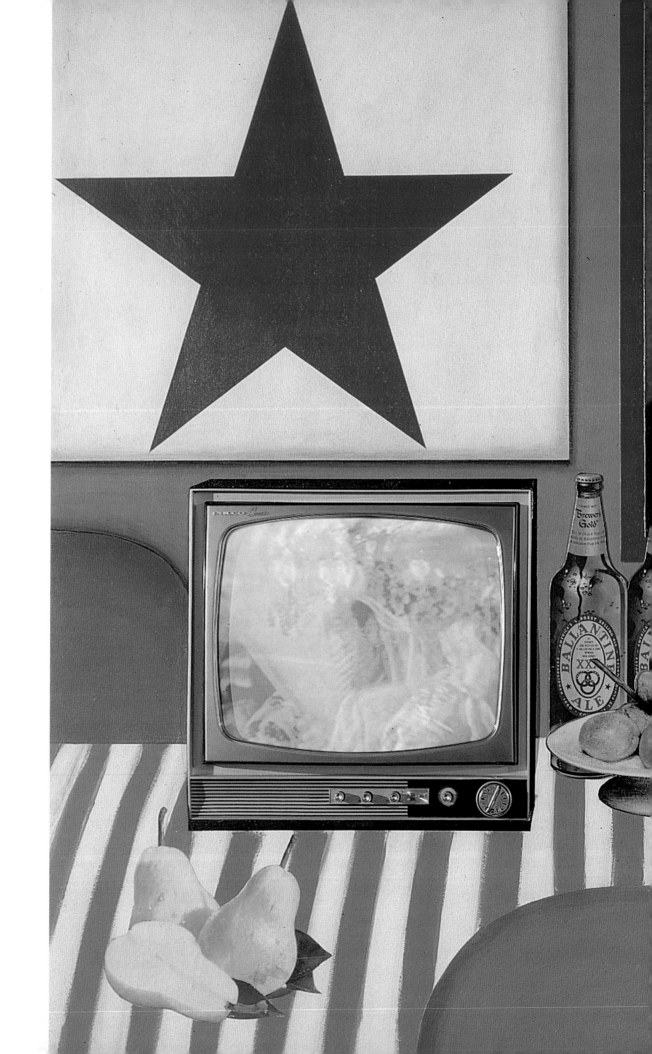

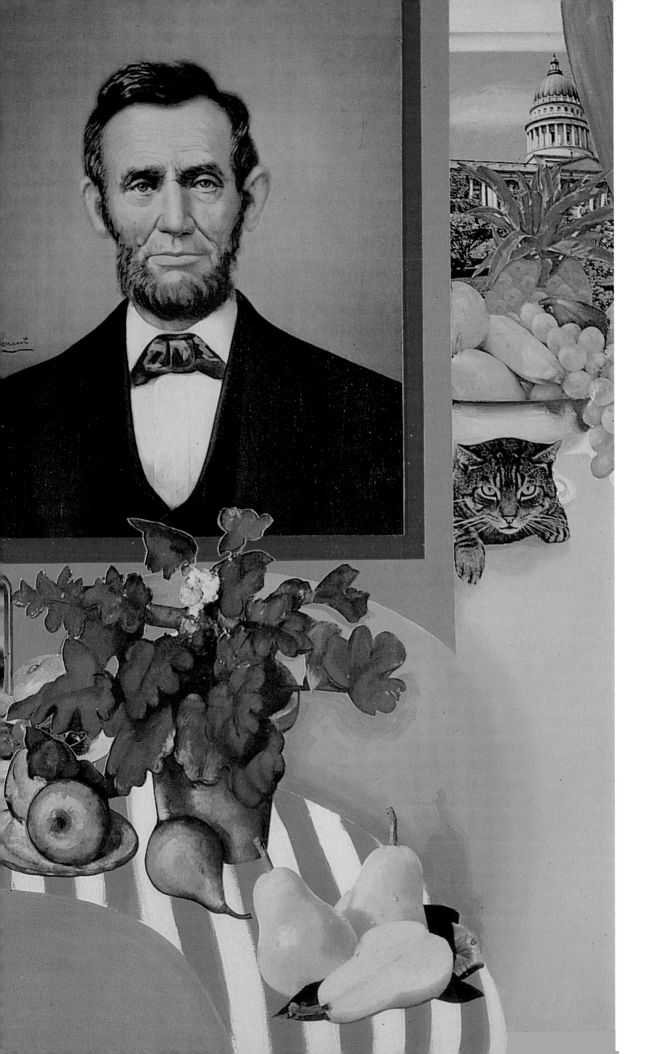

that Wesselmann chose to follow, abandoning himself to topicality, without ever losing a grip on his own story.

The exhibition that MACRO is devoting to his work—the first in a public museum since he passed away—cannot aim to be comprehensive. But it does intend to present some of the key moments in his work by using the same thematic approach, the same narrative strategy as these studies. The idea is to put the compositional structure on show: the linguistic interaction between reiteration of the image and the enlargement of detail, the breakdown of the narrative into uniform, persistent chapters, the "political" awareness of the communicative role of art, and its "intellectual" role in the continuous reflection of its history. As a result, and in agreement with the artist, four areas of the museum are devoted to four fundamental aspects of his painting: the *Nude, Still Life, Smoke* and *Abstract*. Four tales that reveal all the aspects of an art which helped change the very idea of contemporary culture, in which all the elements of painstaking and disciplined study interlace and twist around each other, as do the visions of a daredevil and irrepressible fantasy.

In the series of *Nudes*, which is possibly the one that gave him greatest fame, Wesselmann used the idea of the female nude as a sort of symbol to create a particularly complex landscape. This is the case of the *Great American Nude #53* of 1964, in which a flat, incomplete outline blends into a background pattern of flowers, or into the abstraction of chromatic masses, while its own narrative function is restored by the detail of a "photographic" mouth. The body is no more than a set of lines that cross and define the pictorial space, organizing a landscape in which perspective is flattened down onto the surface and confused in the exuberance of the background. And this is also true of more recent works, such as *Sunset Nude with Palm Tree* (2003), in which an increasingly unrecognizable figure is subjected to the same process of abstract simplification that is used for the tulips and the palms—which are on the point of precipitating into mere narrative pretext. We encounter a desire to create a form of femininity detached from its own iconographic context, a feeling perceived more as atmosphere than as vision. The body thus becomes the interior landscape, formally functional to a familiar tale, but in actual fact surrounded by the secret of an intimate, silent emotion that is not seen but merely murmured. It is also what happens to a distant eroticism that the eyes no longer seek out, relegated as it is to memory or, more likely, to ill-defined desires and abstract pleasure. It too is a symbol of a deliberately constructed objective or, as in the case of advertising, of an attainable dream.

Also in the *Still Life* series, which is possibly the most systematic and best worked out, we are confronted by a formal construction that unhesitatingly refutes all rules of grammar and takes its chances with all visual adventures. The image plunges into the sparkling visionariness of popular culture, building up a tale of jumbled superimpositions, of blurred fragments put together to make inscrutable personal stories. This can be seen in *Still Life #35* of 1963, in which a distant airplane—a clear reference to modernity and travel, to speed and adventure—appears to glide on a case of Royal Crown Cola, or on an improbable lemon placed right in the foreground. These are the planes of a complex and disordered contemporaneity which confuses, mixes up and

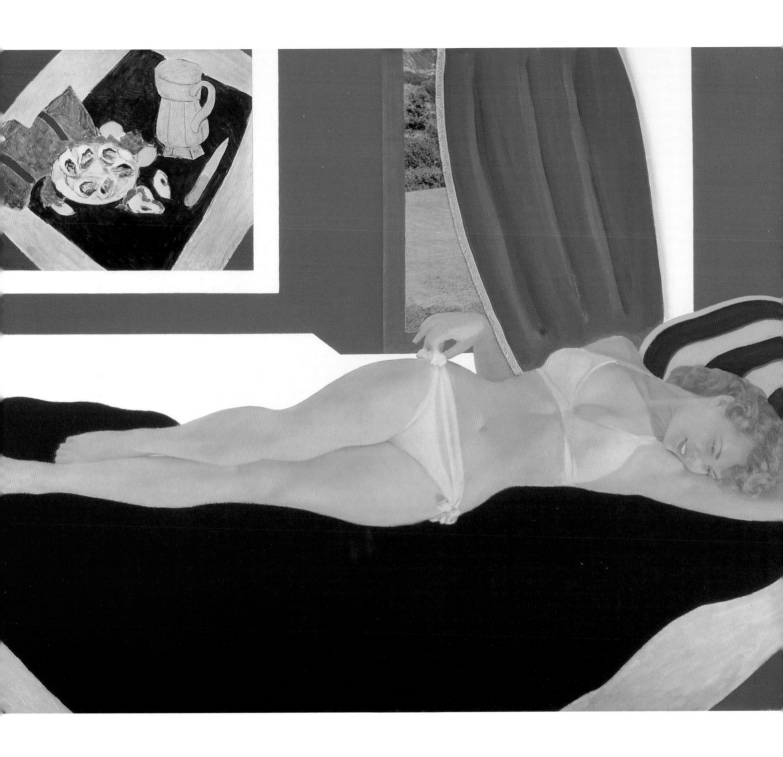

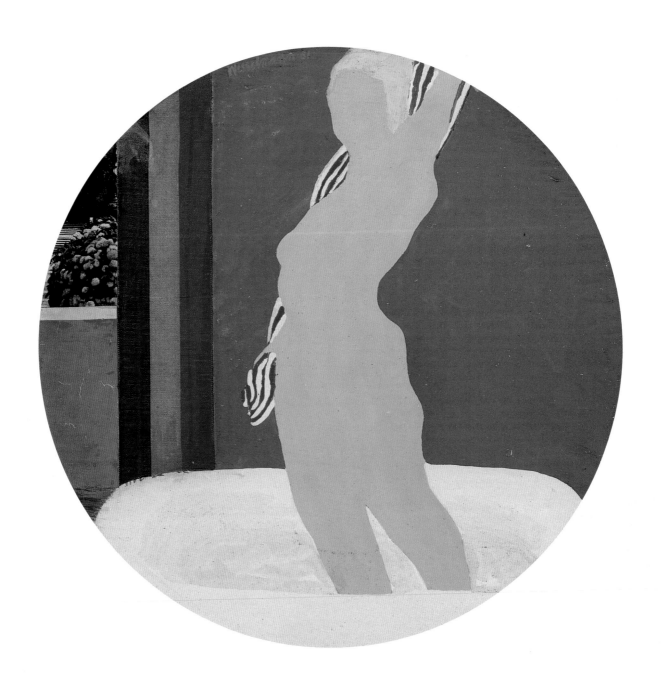

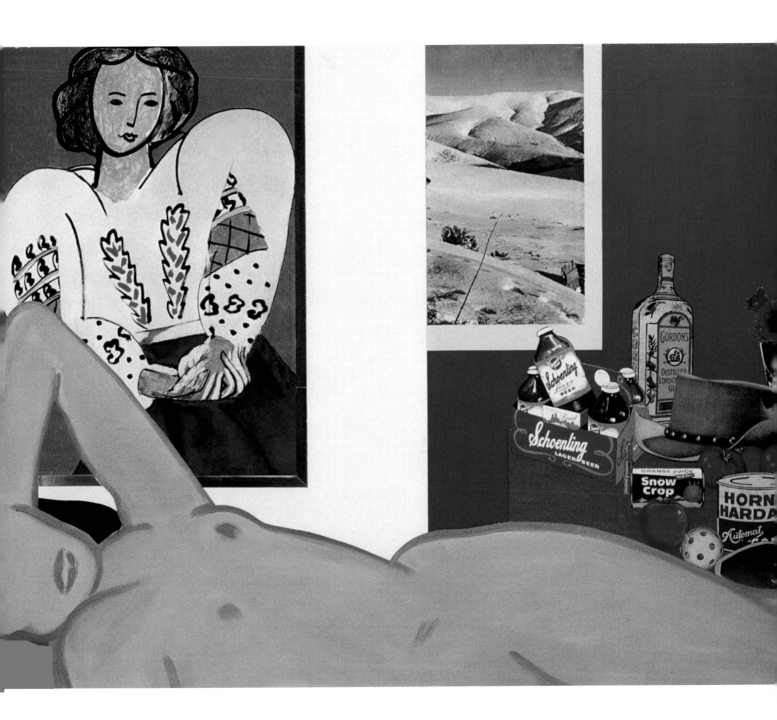

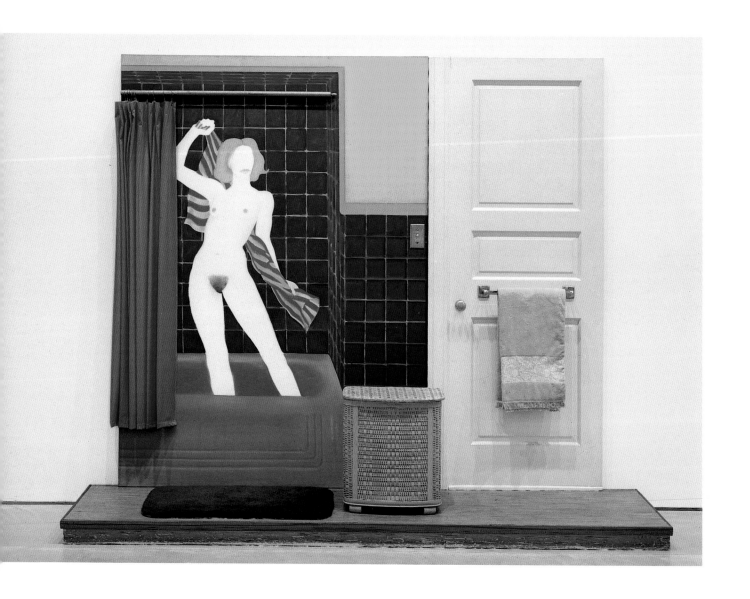

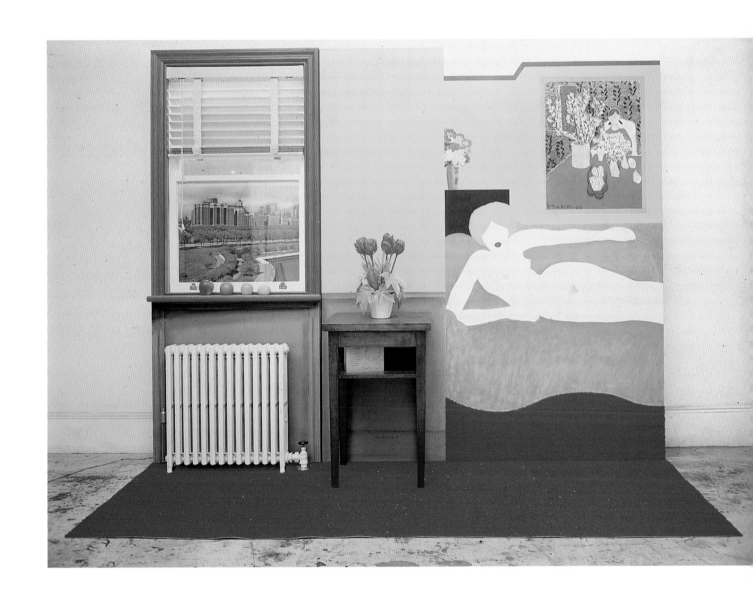

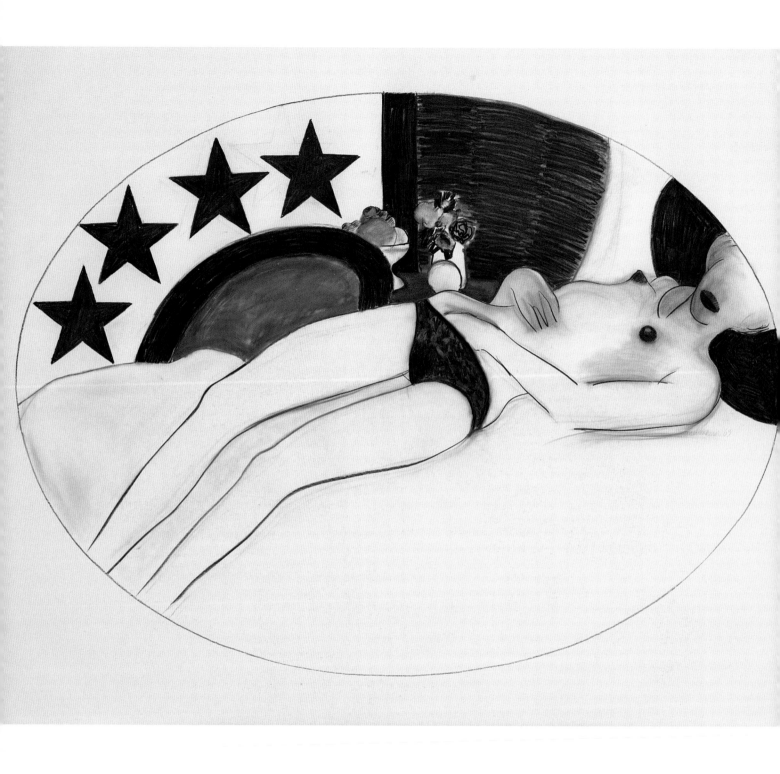

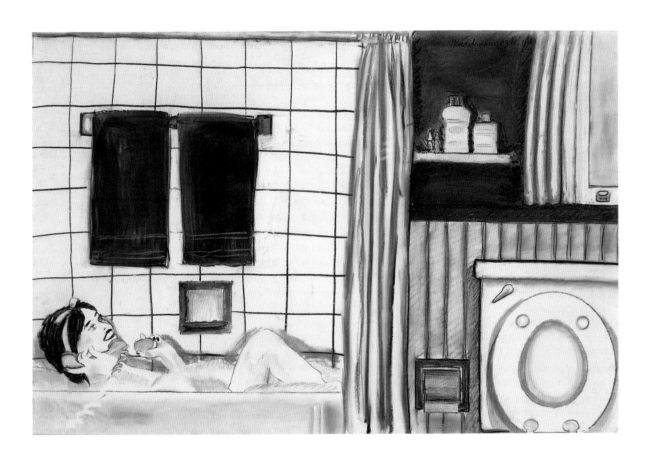

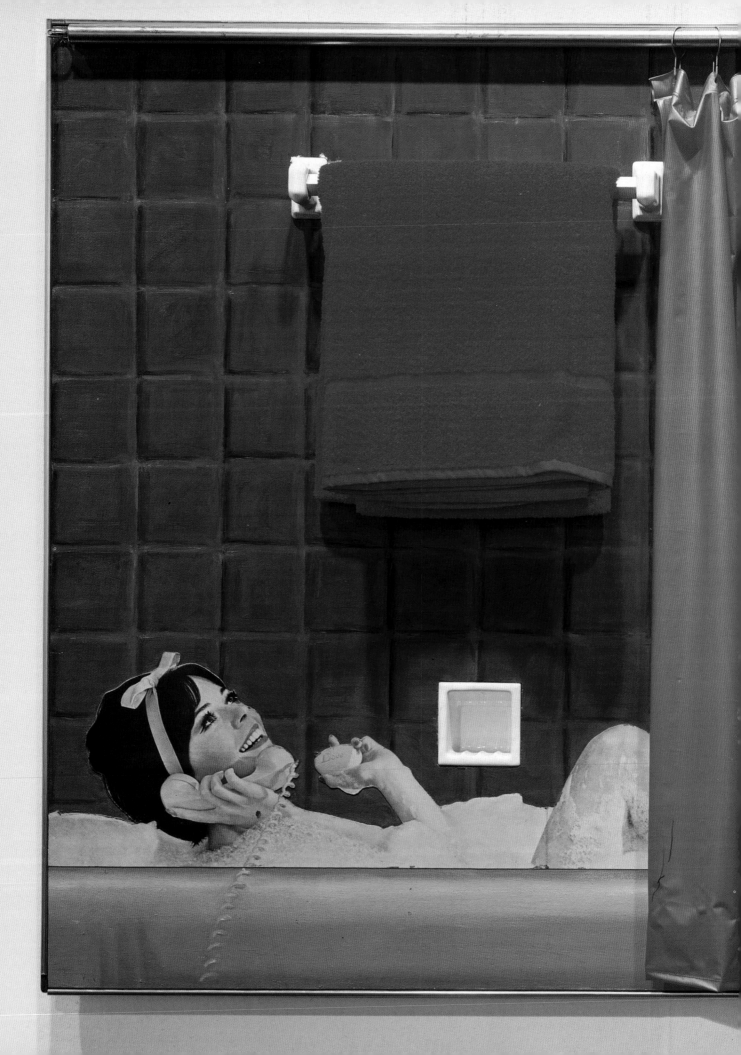

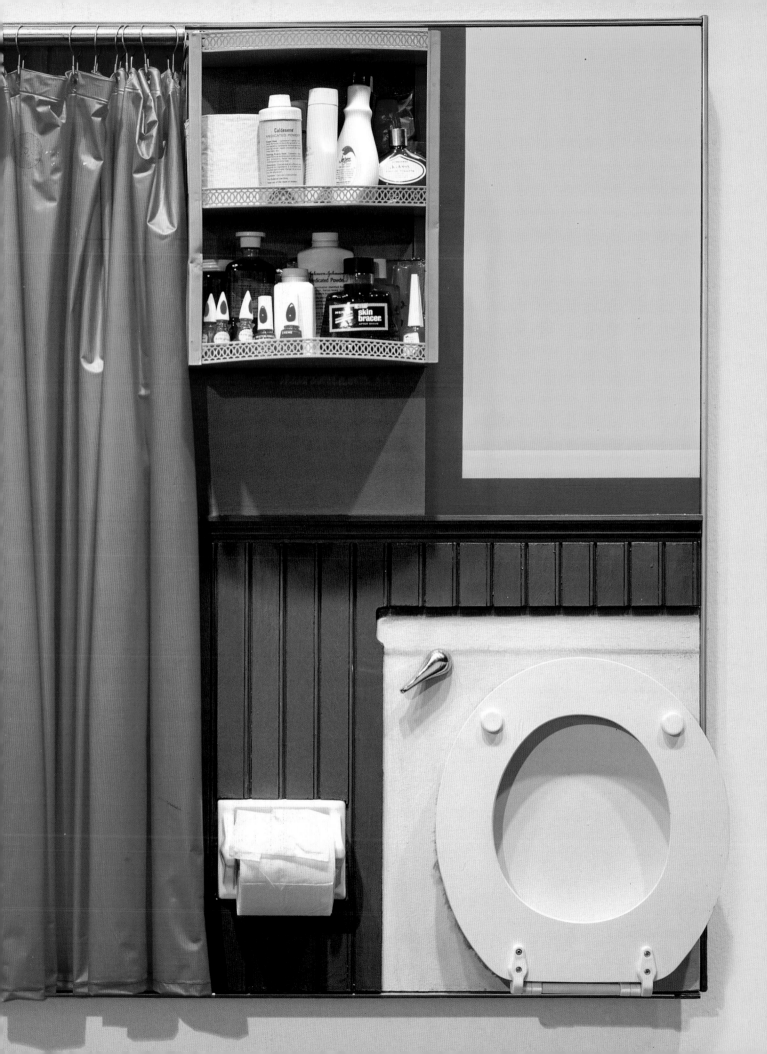

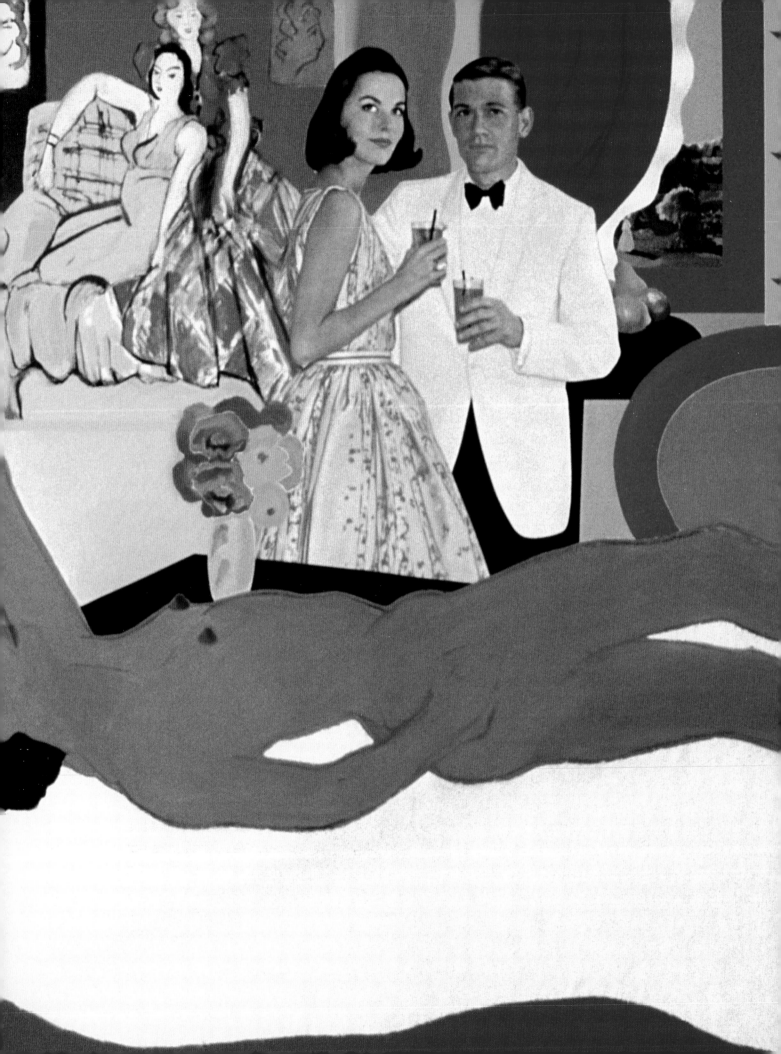

overlaps the messages and assertions of interchangeable and impersonal existences. In actual fact, there are works that transcend any superficial descriptivism by the depersonalizing effect of blowing up the object to make it extraneous and absolute, just as we find in advertising. They are possible for everyone though they belong to no one. This can also be seen in works like *Still Life #59* of 1972, or *Still Life #61* of 1976, which are more intimately bound to a sort of private subjectivity. Both of these consist of a series of matching pictures, and both are devoted to the intimacy of purely personal objects. Significant surprise and deviation can also be obtained through some linguistic decisions that undoubtedly help disconcert the narrative: the disproportion of scale more than anything, but also the strategy of assembly. On the one hand, it involves the installational and spatial sphere, and on the other the importance of the object-element that is used to shift perceptive limits between reality and appearance. The spatial plane is formally arranged by being totally occupied, with a cannibal image swallowing up everything around it, a sort of gigantic monstrosity that imposes a total reinterpretation of reality, shaking up priorities and inverting the roles of protagonist and supernumerary, of figure and background. In the same way, the presence of the object in the scenic space—the presence that Wesselmann introduced right back in the late 1950s and that was to become a sort of constant in his work—contributed linguistically to the creation of a violent short-circuiting of meaning and artistic representation. As a result, it short-circuited the very role and function of art in mass-media communication. One need only think of works like *Bathtub Collage #1* of 1963 or *Interior #2* of 1964 to grasp this interpretational perspective or, at the other extreme, works like *Sneakers and Purple Panties* of 1981, in which the profiling of the frame in a certain sense feigns the spectacularity of the object by redefining its pictorial appearance.

As concerns the *Smoke* series, the technique of detail and fragment is used more to emphasise the act than as a fleeting narrative structure. The detail of the half-open mouth, the sparkling white teeth, the two fingers that appear to hold up the entire work and not just the cigarette, the spirals of smoke that envelop and influence the entire picture: everything helps to highlight a frozen act, which is obstructed and blocked in its flow. Attention focuses on the eroticism of the gesture as sensuousness is gripped by indiscreet eyes that linger on its elegant beauty, ignoring all narrative, all scenery. What matters is the elusiveness of the moment, the need to anchor the individual frame in a sufficient scrap of vision, the absence of any distraction from the morbidity of the view. So we can admire the gleam of the nail varnish, the sparkle of the lipstick, the undulating caress of the smoke, the bashful desire of the tongue, the glow of the flame that consumes all illusion. Here too, as in the female nudes, Wesselmann is not in search of the emotional thrill of sin and vice, but concentrates on its aspect as a visual symbol, on the language of a behavioral code that aims to manipulate images by priming or defusing them according to his particular needs. But the image is always an image, expressing its own independent significance with an equilibrium that defends its aesthetic value.

This is exactly what Wesselmann aimed to convey in his *Abstract* series, in which the

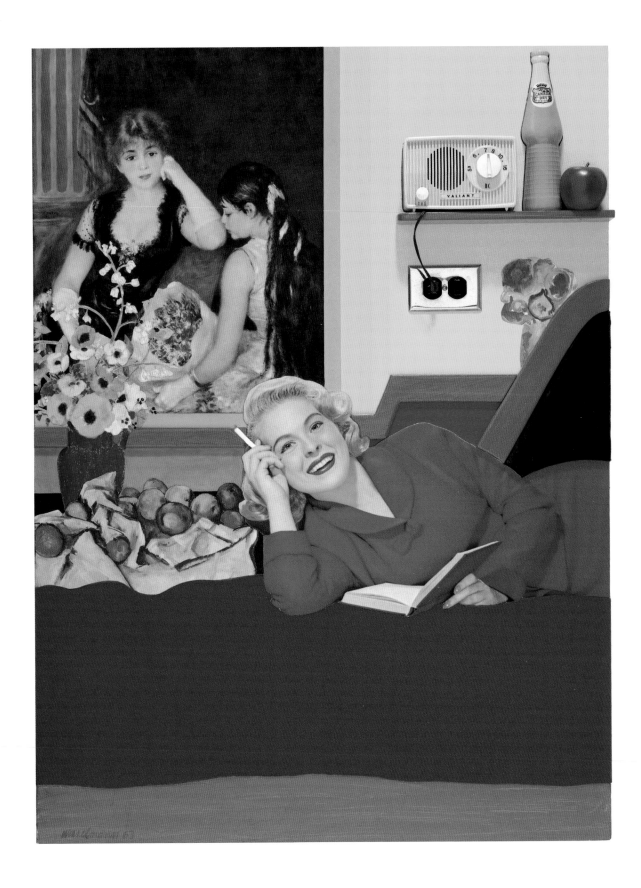

linguistic structure even goes so far as to forfeit the image in order to reaffirm the centrality of a pictorial grammar that attempts to interpret the world rather than describe reality. This means that, from the initial backgrounds to the figures of women and through to the details of the still lifes, these symbols—which in actual fact appear throughout Wesselmann's art—form the structure of a pictorial vocabulary that marks the beginning of an unmistakable sign-alphabet. It is an attempt to restore the purity and essentiality of Mondrian in works like *Short Stop* of 2003, or *Five Spot* of the following year, but also the freedom of fantastical improvisation (such as we find in Kandinsky's watercolors) in works like *Blue Dance* of 2002. In any case, the sign reveals the centrality of its own recital, the weight of its own desire to be a protagonist, the role of its own compositional artfulness. In this context we can also recognize other decisive elements in Wesselmann's pictorial language. These include his chromatic analysis, the use of a coloristic luminosity that, taking the chemical fiction of the enamels to its limits, restores the play of overlapping layers and the perspective flattening of form. Especially in the *Abstract* works, color reveals all its expressive power and its ambiguous ability to attract the eye. In these works, the spatial occupation of the object, which played such an important part in the still lifes, also rediscovers the spontaneity of a sign that acquires physicality but never loses its pictorial quality. As we have already seen in the 1960s works, in which it is the painting that leads the object through space, here too it is the pictorial sign that materializes in the metal, absorbing its thickness and lustre. These are works that express a unique linguistic synthesis, with models that can easily be recognized in all Tom Wesselmann's subjects and narratives.

Tom Wesselmann's art was one of the high points in twentieth-century creativity. It was a noble, sophisticated and intellectual element in the mechanisms of an age that profoundly changed the artistic panorama, bringing into question the very foundations of an art poised between the aspirations of radical linguistic experimentalism and the appeal of a deeply felt and personally experienced heritage of expression. An art that balances between the changes of a social horizon with new communication techniques, and the need to define and safeguard an aesthetic territory in which to live and dream. An art capable of telling the story of lowly souls but also of amazing the most perceptive and sophisticated eye.

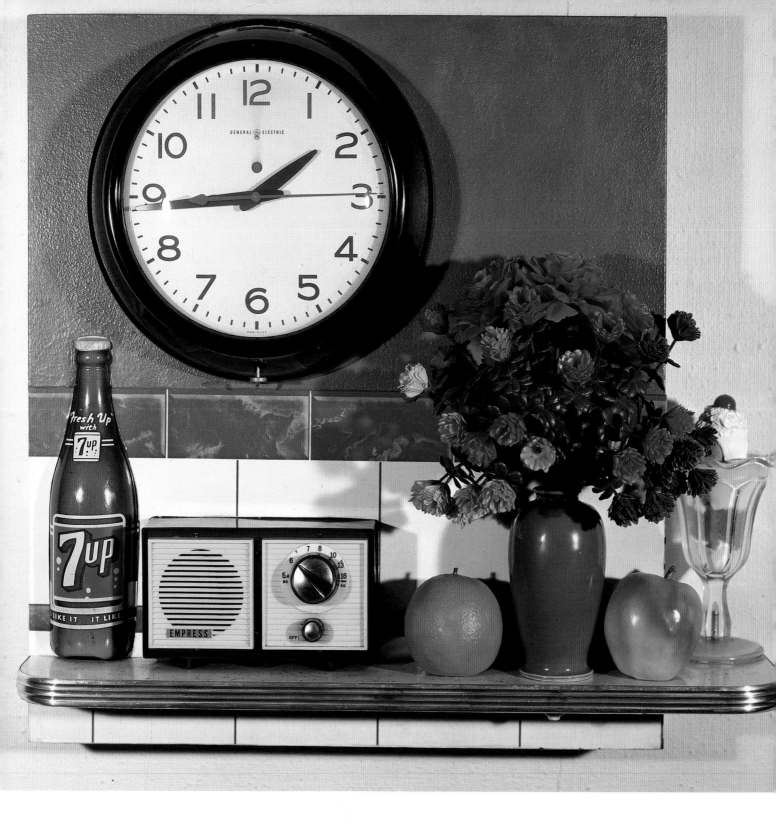

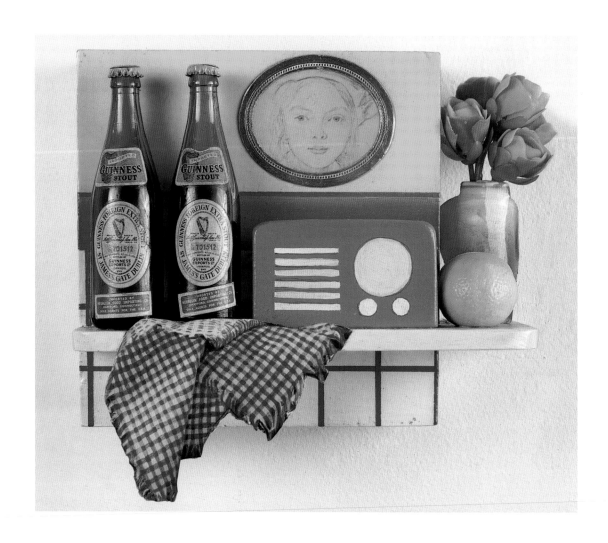

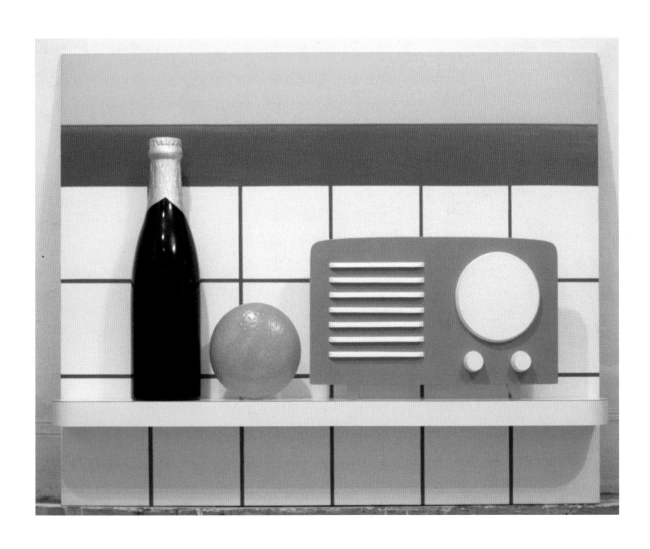

UNA FIGURA AMERICANA ACHILLE BONITO OLIVA

In America gli anni sessanta iniziano sotto il segno di una sincronia tra arte e politica. Da una parte la nuova frontiera kennediana che promette un sistema di vita più umano e meno sperequato. Dall'altra parte la Pop Art che, accettando l'impatto con la civiltà tecnologica e lo spazio urbano, delega ogni aspettativa di trasformazione sociale alla politica e tende a rendere estetica la società di massa americana. Un forte pragmatismo regge l'azione politica e quella artistica e spinge entrambe verso una divisione dei ruoli, che non permette attraversamenti o atteggiamenti critici che possano mettere in dubbio gli ambiti di specializzazione.

Sulla scia di un sistema opulento, che non s'interroga sulla condizione e sul ruolo produttivo dell'uomo, l'arte americana si muove sul recupero di immagini che provengono dallo spazio della città, megalopoli sconfinata e proliferante, portato di una economia in espansione anche oltre i confini dell'Unione. Immagini che affollano il teatro della città americana e accompagnano il viaggio diurno e notturno dell'uomo massa, irreggimentato nell'ingranaggio produttivo di una macchina che funziona senza sosta, secondo ruoli già assegnati che lo rendono partecipe e soggetto passivo dello spettacolo della grande merce.

La merce è la grande madre che accudisce il sonno, i sogni e gli incubi dell'uomo americano, che lo assiste in tutti i suoi bisogni, fino al punto di incentivare e creare altri nuovi consumi. La città è lo spazio, l'alveo naturale dell'*American dream,* inteso come sogno continuo di opulenza e di stordimento organizzato dalla merce. L'arte diventa il momento di esibizione splendente ed esemplare di tale sogno, la pratica alta che mette sulla scena definitiva del linguaggio lo stile basso delle immagini, prodotte dai mezzi di comunicazione di massa, dalla pubblicità e dagli altri strumenti di persuasione occulta ed esplicita dell'industria americana.

D'altronde il sogno, la sostanza onirica, permea di sé la vita quotidiana della società americana attraversata e permeata da immagini e da prodotti che affollano il panorama visivo e tattile della città. Nel sogno le immagini si presentano fuori da qualsiasi motivazione e controllo, senza che colui che sogna possa interferire o controllare le fonti da dove scaturiscono le immagini. Così l'uomo americano vive calato nell'artifi-

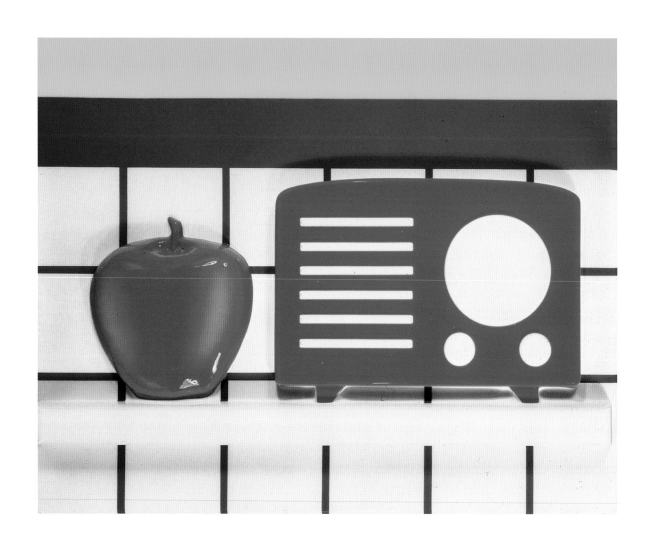

cio indotto dalla merce, che produce senza alcuna richiesta simboli, associazioni di immagini che lo fasciano e lo determinano. La città è un grande happening, un evento incontrollato, in cui le immagini si associano tra loro, si scompongono, si sovrappongono e scompaiono.

Nel sogno l'uomo è produttore e consumatore delle immagini oniriche, nello spazio della città egli è doppiamente consumatore, in quanto sottoposto come bersaglio al potere delle sirene, delle immagini accattivanti, e alla successiva tentazione di comportarsi secondo i modelli dettati dagli imperativi visivi di dette immagini. La loro proliferazione, scandita dalla presenza elementare dei grattacieli che misurano lo spazio urbano e il suo orizzonte, fonda la misura di una vitalità artificiale che porta l'uomo verso un dinamismo coatto e spontaneo insieme.

La standardizzazione del comportamento annulla ogni differenza qualitativa, ogni empito psicologico. Una solitudine quantitativa abita la città americana, oscillante tra le polarità della frantumazione e della omologazione. La frantumazione determina emarginazione e perdita del senso sociale. L'omologazione nasce dall'atteggiamento paradossalmente comunitario dettato dal dilagante consumismo, che porta gli uomini a sentirsi partecipi dello stesso destino e della stessa condizione. Ciò fonda un'ulteriore perdita, non sentita come tale, quella della riduzione dei livelli della psicologia, dei riflessi che trovano nello standard comportamentale il conforto di una posizione uniforme.

La città americana, New York in particolare, grande scena dove avviene la rappresentazione della Pop Art, è uno spazio immenso, ghiacciato nei vetri dei suoi grattacieli e nello stesso tempo disseminato nei suoi improvvisi percorsi d'angoscia, spaccato da una doppia mentalità: il geometrico e il plastico. La geometria nasce dalla progettazione, fuori dagli spazi comunitari che le città accolgono. La plasticità appartiene a quelle zone urbane dove la nascita e l'espansione della città avviene sotto il segno del caso e della aggregazione spontanea. In ogni caso il grattacielo è l'unità di misura dello spazio urbano, dell'infinito urbano. Più che essere abitato esso è adibito a non esibire il domestico e il privato ma il pubblico e il produttivo: la trasparenza dei cristalli che ne fasciano la struttura è una dichiarazione esplicita in tal senso.

L'infinito costituito dalle megalopoli, estensioni quantitative che trovano nella quantità il loro valore, è a misura di un nuovo tipo di uomo, considerato in un sistema di insieme sociale, dove l'individualità scompare e sopravvive soltanto attraverso la sua presenza specializzata. Il lavoro è l'unico tramite che l'uomo può stabilire con la realtà urbana. Anche gli artisti assumono questa mentalità, rafforzata dalla coscienza puritana che solo ciò che è ben fatto trova affermazione e dunque realtà.

La città americana ha introdotto una nozione di consumo come cannibalismo. La produzione, sostenuta dal gioco serrato della pubblicità, crea, per soddisfare i propri ritmi, una sorta di fame, un desiderio di oggetti di consumo. Ma la situazione è invertita: ora è l'oggetto a dare la caccia al soggetto. La città apre la sua caccia sadica all'uomo, in quanto ormai esistono un'inversione di ruoli e una nuova gerarchia di posizioni: la città è il fine, l'uomo il mezzo. Così la città non è più lo spazio delle relazioni interpersonali ma il luogo dello scambio, di un puro passaggio di merci.

Così la città americana tende ineluttabilmente a darsi come autoproduzione e a tra-

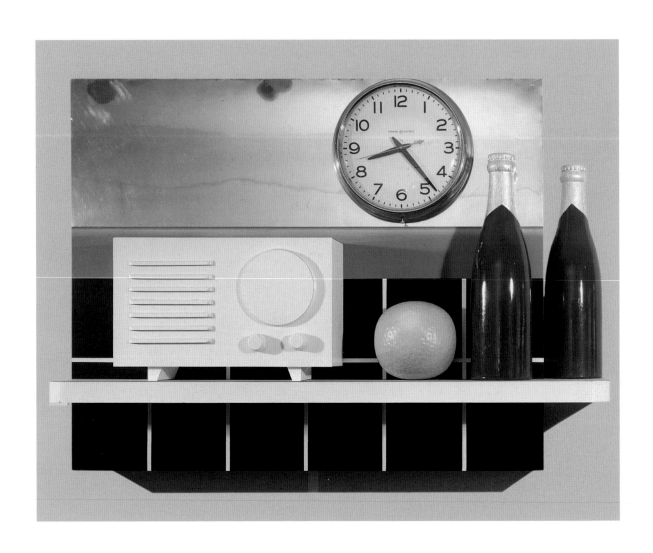

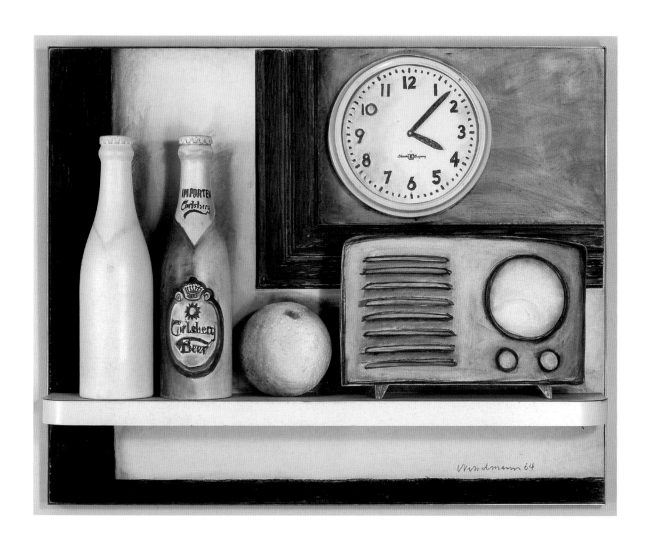

sformare la società di massa in "società dello spettacolo". La società dello spettacolo è l'uomo che diventa ombra di se stesso, produzione di ciò che produce, in definitiva egli diventa, attraverso l'oggetto prodotto e consumato, il proprio doppio. La città offre un sistema di segnali emessi dai mezzi di comunicazione di massa e dalla pubblicità, il cui monopolio appartiene non certo all'uomo medio, ma alla classe egemone. Eppure tali immagini si presentano in uno spettacolo spontaneo, che scoppia sui muri dei grattacieli, nei sotterranei della metropolitana e dentro i vagoni dei treni.

La Pop Art è mossa da una "fantasia dello statistico", un'immaginazione che cataloga sistematicamente dati della realtà visiva della città. Secondo un pragmatismo che non permette alcun giudizio sulla realtà che circonda l'esistenza individuale, incanalata in un ritmo produttivo teso alla specializzazione. Da qui il bisogno dell'artista di chiudersi nella torre della propria ricerca e di farne anche un gesto di esistenza. Con la Pop Art l'arte americana perde la disperazione dell'Action Painting e i residui esistenziali del New Dada. La generazione della pittura d'azione sperava ancora nell'arte e opponeva allo spazio negativo e orizzontale della città il gesto verticale e palpitante della creazione artistica.

Questo sentimento dell'arte, come riscatto, di Pollock, De Kooning, Kline, resta in parte fino a Rauschenberg, all'*Urlo* di Ginsberg, al *Cut-up* di Burroughs, agli interminabili bicchieri di whisky di artisti che adottavano il bere come tattica per non uscire dalla propria esperienza creativa e non cadere battuti nella polvere del quotidiano. Anche artisti come Reinhard, Rothko e Newman sentono la disparità tra arte e vita, e preferiscono chiudersi nello spazio del proprio lavoro e assumere la propria attività come una pratica che aiuta a correggere la vita.

Con il New Dada, la generazione di Rauschenberg si attesta in una zona neutra tra arte e vita, tra la forma e l'organico, facendosi rappresentare direttamente da spezzoni del mondo, recuperati e immessi nella dimensione dell'arte. Così l'opera si sposta sul versante della storia, tentando uno scandaglio precario del paesaggio artificiale della città. La forma diventa il possibile aggiustamento che l'artista può permettersi della realtà totalmente mercificata, in cui l'uomo vive un'esistenza fatta anche di stimoli vitali provenienti proprio dalla frantumazione dell'esistenza. Il vitalismo americano è all'incrocio tra un sentimento di disperazione e depressione e uno di esaltazione di una condizione di vita aperta agli imprevisti della natura artificiale della città.

All'arte come assoluta rappresentazione, ora si risponde con una mentalità che tende a cogliere il mondo nelle sue secrezioni orizzontali. Un mondo che si presenta con una mancanza di necessità apparente e in una continua polluzione di immagini che si riproducono senza alcuna difficoltà. Dato il meccanismo del sistema produttivo, le immagini della città vengono accettate nel loro "improvviso narrativo" come reali. Perciò la tecnica del sogno diventa il tramite necessario per leggere la città e le sue imprevedibilità. Nel sogno generalmente l'oggetto conta per la sua capacità di diventare superficie, visione, mentre i contenuti sono considerati soltanto quando di per sé costituiscono uno svelamento. E come nel sogno le immagini si presentano senza motivazione apparente, così la città propone un campo di oggetti, anche visivi, il cui ciclo produttivo sfugge all'uomo che ne deve subire la presenza. Il New Dada comincia ad accettare,

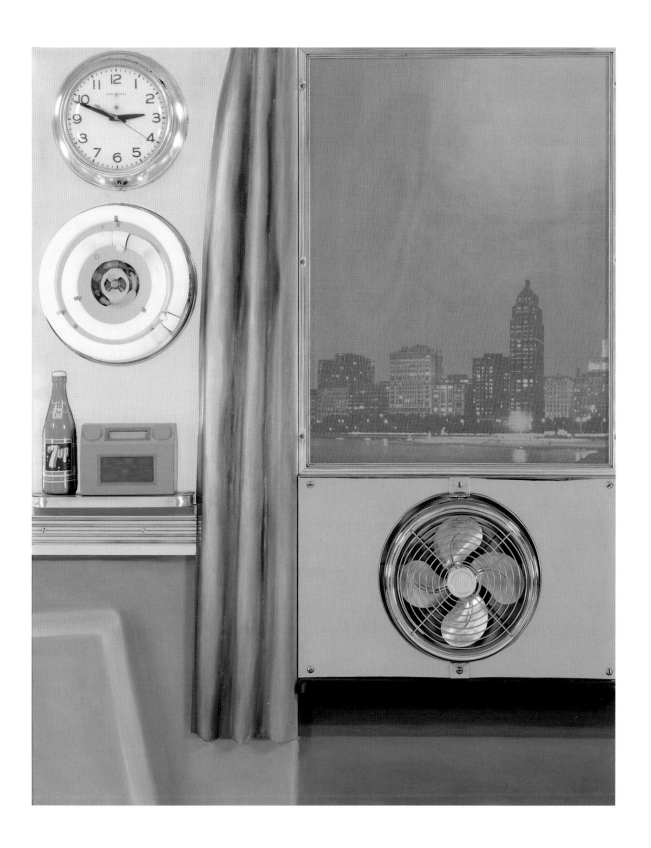

seppure non fino in fondo, come ineluttabile tale condizione di continuo estraniamento, non sentito del tutto negativo, e la perdita di profondità del prodursi delle cose. Accetta questa perdita di profondità e sceglie di operare in superficie.

Allo spessore dell'Action Painting, all'ansia di innestamento dei cicli di esistenza, a quella che Merleau-Ponty definisce la Vo-luminosità primitiva del dolore, il New Dada sostituisce lo splendente accumulo dei segni del quotidiano che mimano la vorace vitalità della produzione e del consumo. Ma produzione e consumo riguardano anche le zone permeabili della soggettività, le cifre emotive dell'individualità, mosse in quelle che Mitscherlich chiama "i percorsi d'angoscia" del feticcio urbano. La città moderna fatta di accumulo e distribuzione di funzioni, di opulenza e di obsolescenza, di sculture verticali e ghiacciate come i grattacieli e dell'oscura traccia orizzontale dei ghetti, di una vita esibita sotto il segno dell'impersonalità e dell'inespressivo e nello stesso tempo di una vitalità battuta eppure incontenibile.

Il New Dada sa bene di non poter riscattare, né riscattarsi attraverso l'arte ma di fondare una realtà relativa, quella dell'opera, dove confluiscono gestualità e misura, casualità e progetto formale, in uno scambio che arricchisce uno spazio, quello della vita, dove predominano alternati centro e periferia, geometria e informe, caso e progetto, serialità splendente e abbandono del detrito.

La Pop Art procede oltre, sposta completamente il tiro nella direzione dell'immagine oggettiva e stereotipata. Assume fino in fondo i margini di divisione del lavoro, delegando al potere politico ogni problema riguardante l'ambito sociale, secondo un ottimismo diffuso dalla nuova frontiera kennediana. La città è uno spazio considerato acriticamente, visto come matrice di immagini che possono essere assunte nel campo dell'arte. L'oggetto quotidiano non abita il punto basso della gerarchia del paesaggio che circonda l'artista, anzi viene prelevato con l'ottica neutrale e asettica del sistema che lo produce.

Il metodo del prelievo, dell'assunzione dell'immagine decontestualizzata dal suo ambito naturale, quello del consumo, trova i suoi antecedenti nell'opera del New Dada e ancora prima nel lavoro del Dadaismo storico e in particolare in quello di Duchamp, vissuto a lungo in America a partire dall'Armory Show. Il *ready made* di Duchamp è naturalmente, insieme alla tecnica del surrealismo, la matrice linguistica della Pop Art. Prelievo, spostamento e condensazione dell'immagine sono i momenti operativi che scandiscono il processo creativo della Pop Art.

Soltanto che gli artisti americani hanno una maggiore coscienza felice in tale operazione, in quanto sostenuti da una mentalità che non soffre i disagi della civiltà tecnologica, come produttrice di alienazione. Essi si muovono con un maggior cinismo operativo, sollevati dal peso dell'ideologia e spinti in tal senso dall'adesione ideale a un tipo di società opulenta e affluente. Il paesaggio artificiale della città viene vissuto come unica natura possibile, come sfondo naturale dell'uomo moderno. Da qui parte l'artista della Pop Art per effettuare un prelievo di immagini che non avviene in termini critici ma in termini assolutamente operativi e strumentali, nel senso di un atteggiamento impersonale.

Non esistono preferenze affettive in questo prelievo, non esistono spinte emotive che

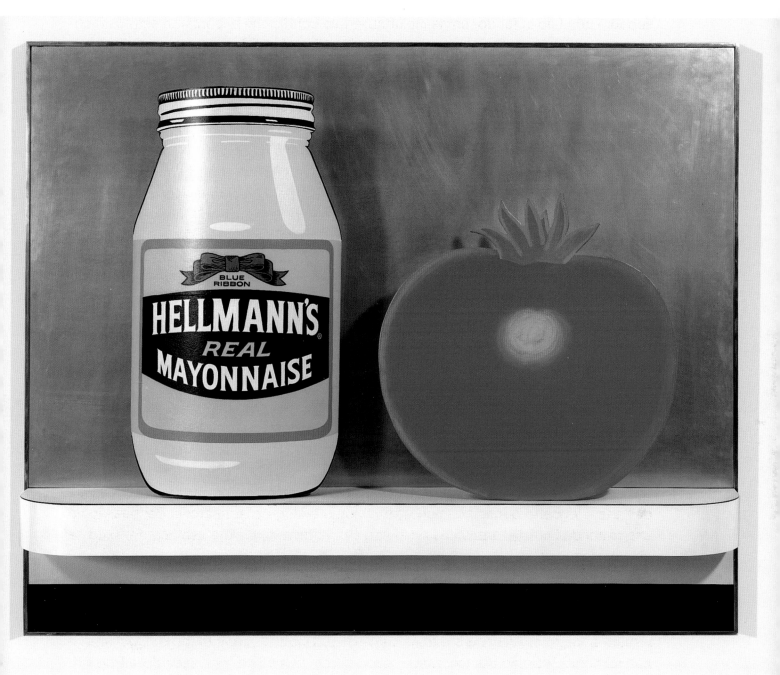

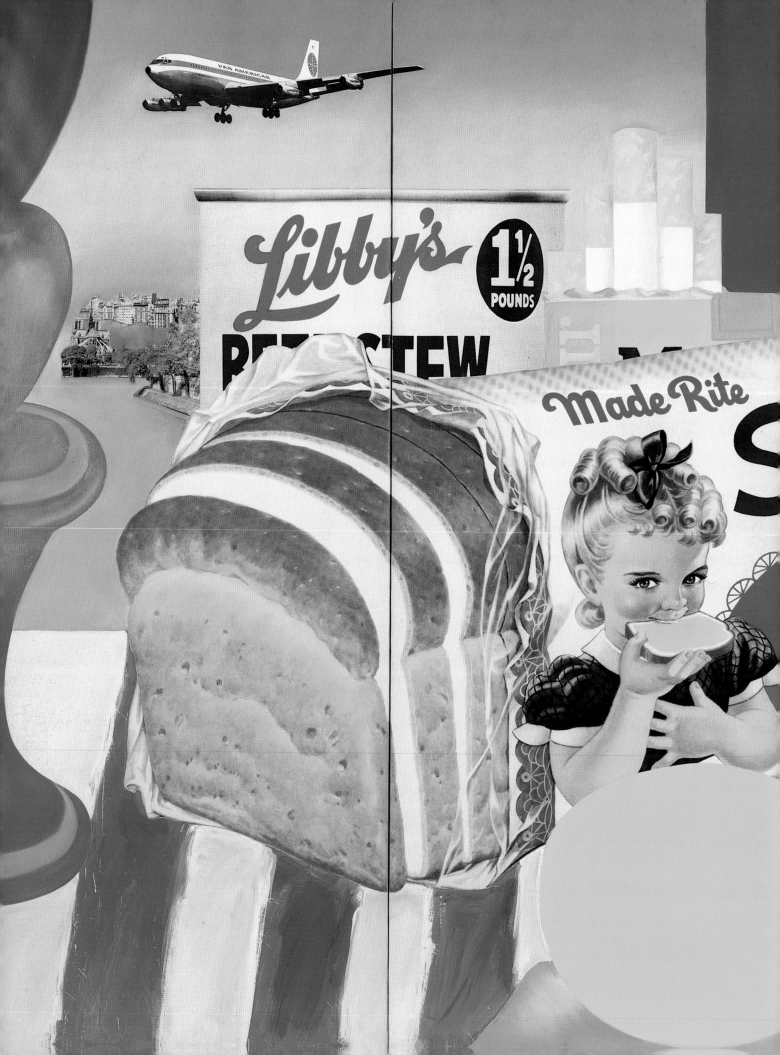

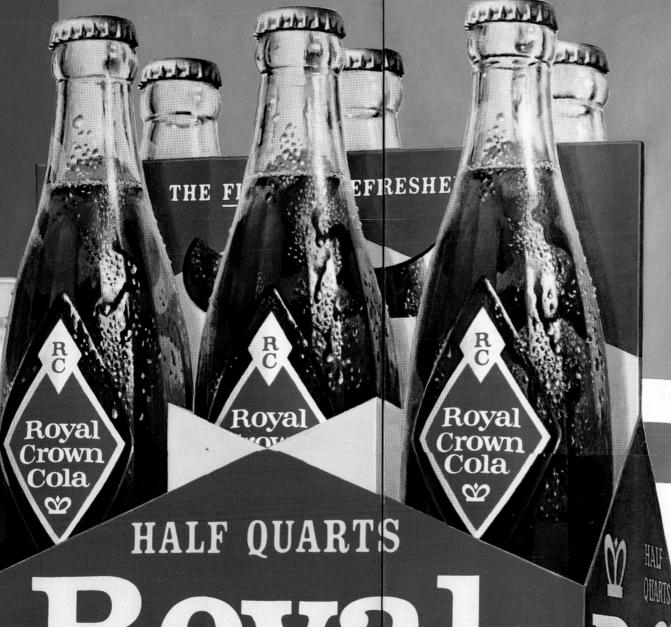

determinano la scelta. Al superficialismo splendente delle tecniche di riproduzione, tipiche dei mezzi di informazione di massa, la Pop Art oppone un assoluto adeguamento, quanto a intenzionale freddezza emotiva e valenza espressiva. L'assenza di soggettività, tipica ancora degli stereotipi visivi che accompagnano i percorsi della città, è direttamente proporzionale al trionfo d'oggettività.

"Tutta la pittura è un fatto, e ciò è sufficiente: i dipinti sono carichi della loro stessa presenza. La situazione, le idee fisiche, la presenza fisica" (Tom Wesselmann).

Wesselmann opera attraverso un voyeurismo che volge lo sguardo verso spaccati domestici, abitati da utensili quotidiani e da figure femminili, colte in atteggiamenti di igiene privata oppure in posizioni languide. La fantasia individuale trova il suo appiattimento sulla superficie del quadro, accompagnato dalla sovrapposizione di oggetti incollati sulla tela. Si forma così uno schermo della visione che acquista concretezza e contemporaneamente astrattezza e lontananza. Wesselmann trasforma il dipinto in realtà disegnata, come vista nell'inconsistenza di un'immagine sospettata e non realmente tangibile.

Paradossalmente l'unica presenza tangibile, che dia spessore, è quella degli oggetti d'uso comune presenti fisicamente sulla tela. Essi producono da una parte uno spaesamento e dall'altra accentuano il carattere di reale messa in scena, ma come vista attraverso un velo. L'appiattimento della parte dipinta introduce una sorta di dislivello dell'immagine, occupata a metà concretamente e per il resto rappresentata attraverso il dipinto. Questa sperequazione trattiene l'occhio dello spettatore sul filo ambiguo di una condizione confinante con la nostalgia di un'immagine soltanto pensata o agognata e con il disincanto di una realtà prosaica, rappresentata dalla presenza dell'oggetto comune.

La leggerezza di tale visione è ripresa dall'atmosfera ovattata e inverosimile della pubblicità televisiva, contenuta nella cornice del televisore eppure trabordante mediante il sonoro, parola e musica, fuori dal suo recinto elettronico. Così l'immagine di Wesselmann entra nella quotidianità della nostra vita, mediante l'oggetto d'uso che unisce la sfera dell'arte e quella prosaica dell'esistenza di tutti i giorni. Nello stesso tempo rientra nel proprio spazio illusorio attraverso la silhouette della figura femminile che risucchia dolcemente la nostra attenzione, spostandola verso una dimensione impalpabile e invitante.

Tutti gli artisti della Pop Art lavorano dunque sull'immagine, recuperano le icone che producono consumo, sotto gli imperativi del sistema pubblicitario. Ma se le immagini pubblicitarie e quelle veicolate dai mezzi di informazione di massa hanno sempre una esplicita carica metaforica, quelle riformulate dagli artisti Pop hanno invece una tensione metonimica. Infatti esse tendono a veicolare soltanto la propria carica segnica, a evidenziare una sintassi che ostenta soltanto se stessa e nessun contenuto interno. Il consumo ha bisogno sempre di trovare un proprio sostegno su motivazioni che debbono assumere un adeguato travestimento.

Le immagini pubblicitarie sono al servizio di un prodotto che deve essere reclamizzato mediante stimoli che rimandano sempre alla sua bontà. Nel loro livello di superficie esse non dimenticano mai la missione per cui sono state create. Invece l'immagine Pop trova

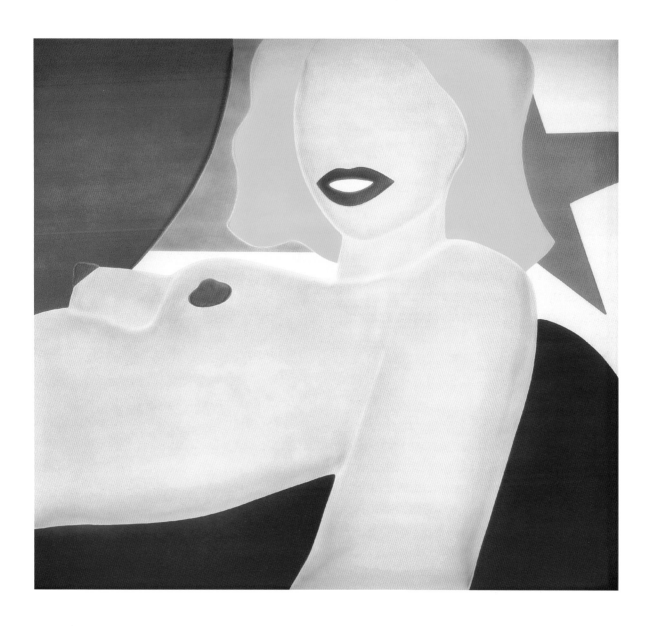

solo sulla propria struttura formale la motivazione della sua esistenza. Esistenza che prescinde dal contenuto precedente e appartenente al contesto dove è stato effettuato il prelievo. Così la metafora si trasforma in metonimia, in una catena visiva che trova il suo funzionamento nella semplice contiguità degli elementi estrapolati.

Non a caso l'immagine Pop spesso è soltanto un dettaglio, una parte per il tutto, che rappresenta l'insieme precedente ma non la sua sostanza semantica. Operare sulla superficie significa per questi artisti immunizzare l'immagine da qualsiasi riferimento, alleggerire il dato visivo dalla sua zavorra di significato e di utilità economica, per trasferirla in un campo dove le regole sono altre, quelle di un linguaggio capace di dare dignità formale anche a realtà visive che ne sono sprovviste. La Pop Art, nell'arco della sua elaborazione, da una parte ha aderito al sistema delle immagini commerciali e allo spirito che lo determina, dall'altra ha praticato un'opera di avanguardia della possibile dignità formale del quotidiano.

Il cinismo e lo stoicismo operativo della Pop Art trovano nella società americana i presupposti necessari per la loro affermazione. Trovano anche una tradizione figurativa che permette loro di riconoscersi. Paradossalmente lo spirito pionieristico americano assiste sia alla nascita del realismo pionieristico dell'*American scene* sia a quella della Pop Art. Tutte partecipano alla conquista di nuovi spazi, geografici, economici e antropologici. La prima celebra l'epica di un popolo che riesce a controllare i grandi spazi della natura, a trasformare grandi distese in territori coltivati e sottoposti al potere dell'uomo bianco, seppure a discapito di minoranze indiane espropriate delle loro terre.

La seconda celebra l'epica della solitudine urbana, di una nuova realtà fatta di spazi artificiali e incombenti, di minaccia dei rapporti intersoggettivi e di ineluttabile separatezza. In entrambi i casi la pittura usa toni oggettivi e descrittivi, un atteggiamento di registrazione della nuova situazione. Le figure hanno una loro impassibilità, una fissità fenomenica che non lascia intravedere, se non a spiragli, l'introduzione di elementi perturbanti. Il tessuto culturale di base è impregnato di un pragmatismo che non lascia possibilità alternative.

La Pop Art anch'essa celebra un'ulteriore conquista, quella della megalopoli, della grande distesa urbana, della natura artificiale della città, interamente sostenuta dal sistema pubblicitario che determina i modelli di comportamento. Lo scatto prodotto dalla Pop Art, rispetto ai suoi antenati linguistici più remoti, è quello di un cinismo che asseconda la perdita di senso dell'immagine commerciale, fino al punto di portarla a un livello di splendente superficialismo. Da questo livello l'arte guarda alla vita come a un campo sterminato di segni, utili per produrre un lavoro di cosmesi estetica e fondare l'antropologia di un uomo nuovo, ma che già la storia sta dimostrando appartenente a un sogno circoscritto.

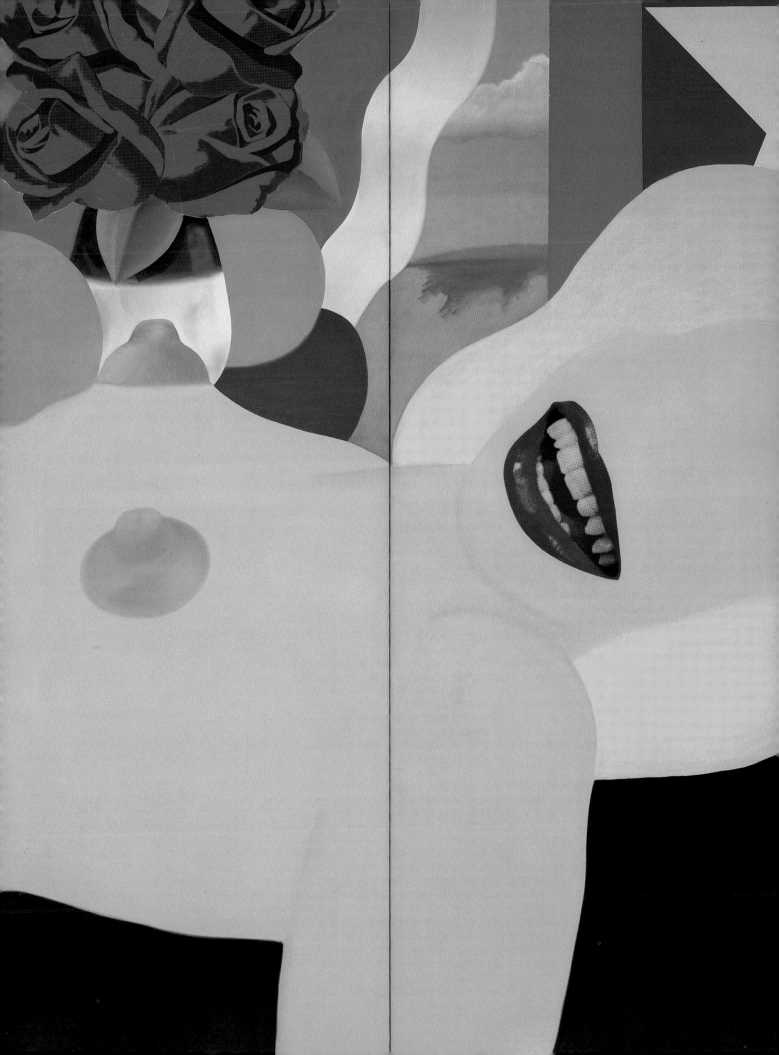

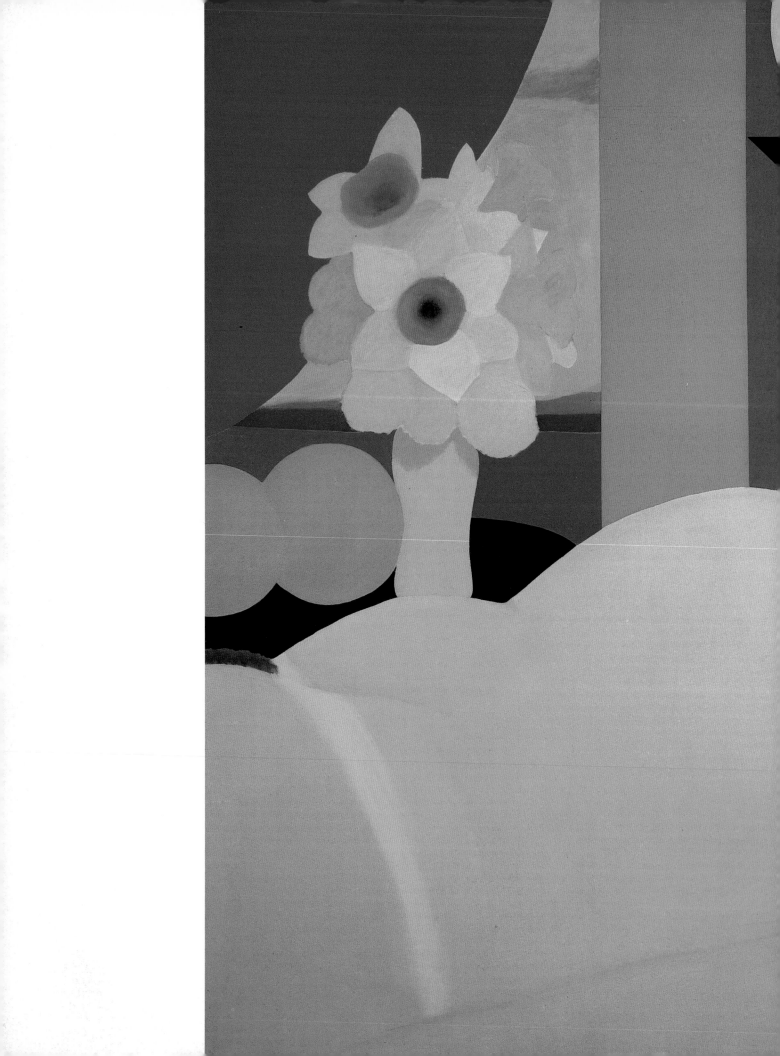

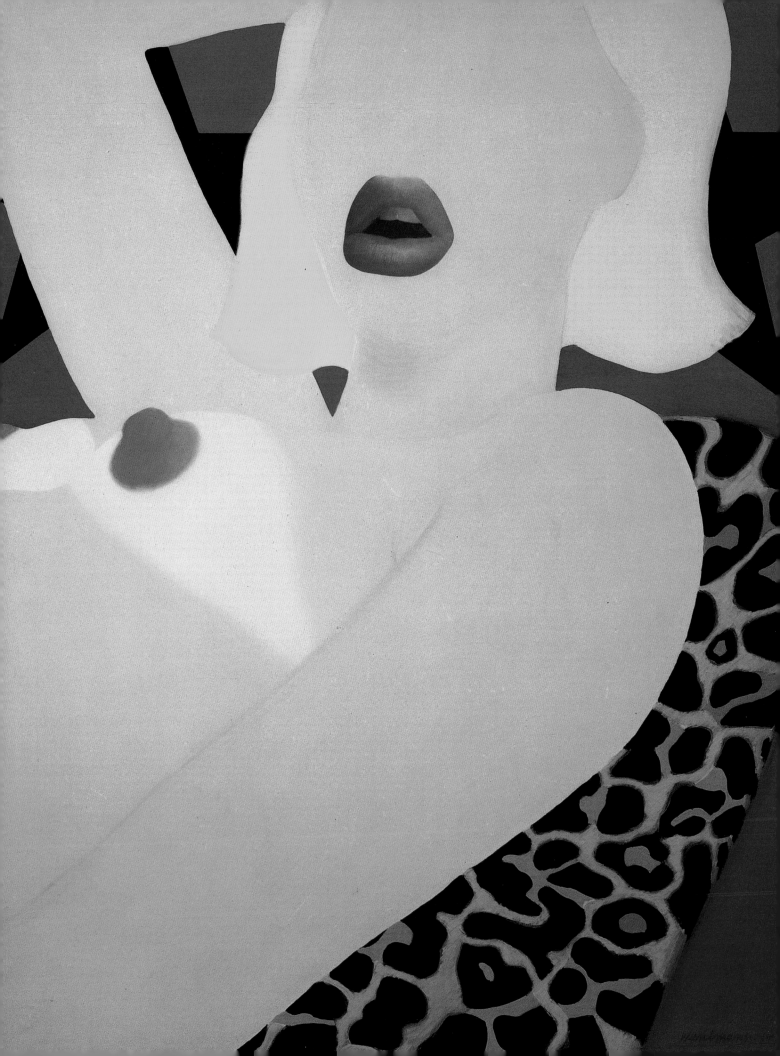

AN AMERICAN FIGURE ACHILLE BONITO OLIVA

Sixties America started out with politics and art in tune with one another. On the one hand, the new Kennedy frontier was promizing a more human, less unfairly distributed system of life. On the other, Pop Art accepted the impact of technology and urban space, delegating all expectations of social transformation to politics, and attempting to give American mass society true aesthetic value. Political and artistic action were backed up by considerable pragmatism, and both were thrust toward a division of masses—which allowed no crossings or critical attitudes that might cast doubt on each one's area of specialization.

Following on from an opulent system that did not ask questions about the condition and the productive duty of man, American art retrieved images from city spaces, from boundless, proliferating megalopolises, the products of an economy that was expanding even beyond the borders of the Union. Images that crowded onto the stage of the American city and accompanied the daytime and nighttime journeying of a mass of humanity, regimented in the industrial cog wheels of a machine that worked incessantly on tasks already apportioned, making it the participant and passive subject of one great commodity show.

Commodities are the great mother that accompanies the sleep, the dreams and the nightmares of American society, assisting its every need to such an extent as to encourage and create further consumption. The city is the place, the natural receptacle of the *American dream*—that continuous dream of opulence and of the organized daze of goods. Art became the means for a perfect, dazzling exhibition of this dream, an elevated process that put lowly images on the authoritative stage of language. Images produced by the mass media, by advertising and by other instruments of the explicit and hidden persuaders of American industry.

But then again, the substance of dreams permeates the daily life of an American society shot through and filled with pictures and commodities that throng the visual and tactile panorama of the city. In this dream, pictures appear far removed from any control or reasoning—without the dreamers being able to control or interfere with the sources of the images. So American society lives deep within the artifice of products,

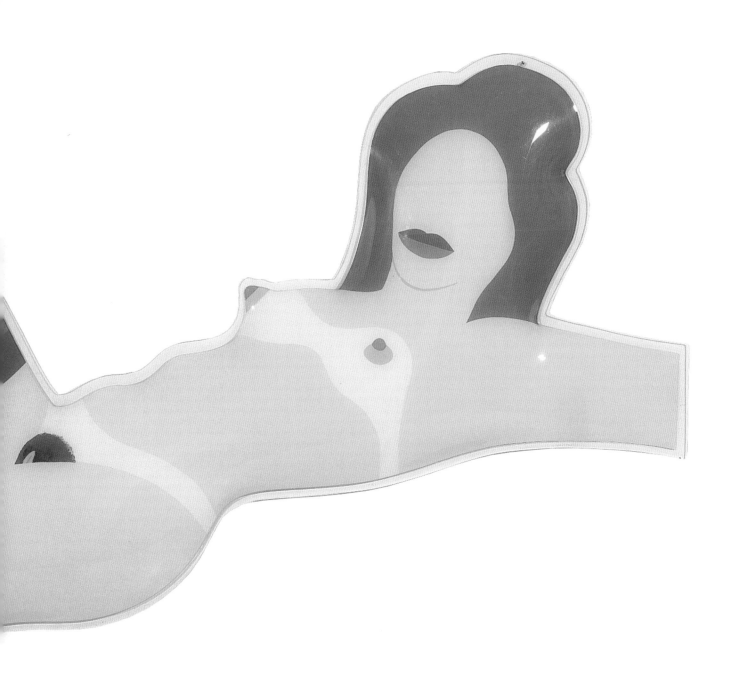

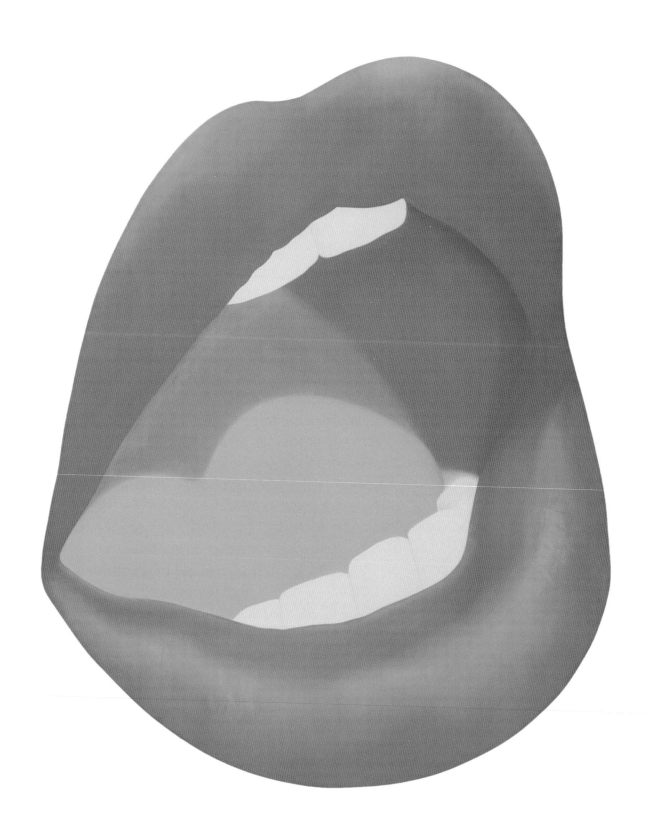

an artifice that of its own accord produces symbols and associations of pictures that define and protect it. The city is a great happening, an uncontrolled event in which pictures relate to each other, and then break up, overlap and disappear.

In his dream, man is the producer and consumer of oneiric visions. In the space of the city he is a consumer twice over, for he is subjected as a target to the power of the sirens, to the beguiling images, and then to the temptation to behave like role models imposed by the visual imperatives of these pictures. Their proliferation, following the elementary patterns of skyscrapers that mark out the urban landscape and its horizon, creates the measure of an artificial vitality which leads man toward a form of dynamism that is enforced and spontaneous at one and the same time.

Today the standardization of behavior overrides any qualitative difference, any psychological impulse. A quantitative solitude resides in the American city, fluctuating between the opposite extremes of pulverization and homologation. Pulverization leads to marginalization and a loss of social consciousness. Homologation comes from the paradoxically communitarian attitude imposed by a rampant consumerism that leads people to feel they are partaking of the same destiny, living the same state. This leads on to a further loss, though one that is not felt as such: that of lowering levels of psychology and reflexes, which find comfort in the commonality of standard behavior.

The American city, and New York in particular, was the grandiose backdrop against which Pop Art was represented. A vast space, frozen in the glass of its skyscrapers and, at the same time, scattered along its processes of angst and split in two by a dual mentality: geometric and plastic. Geometry comes from planning, outside the communal spaces that the cities enclose. Plasticity belongs to those urban areas where the birth and expansion of the city takes place in a random manner, in spontaneous aggregation. In any case, the skyscraper is the unit by which urban space and metropolitan infinity are measured. It is not so much inhabited as destined not to exhibit what is domestic and private, but only that which is public and productive: the transparency of the glass that clads its structure is a clear statement of this.

The infinity of megalopolises, quantitative extensions that have value in quantity alone, is made to the measure of a new breed of man. One that is considered as part of a system of social unity, in which the individual disappears and survives solely in terms of his or her specialization. Work is the only link that man can establish with urban reality. Artists also adopt this approach, reinforced by the puritan conscience that only what is well done can find affirmation and thus reality.

The American city has introduced the notion of consumption as cannibalism. Production, endorsed by the ruthless game of advertising, satisfies its own rhythms by creating a sort of hunger, a desire for objects of consumption. But the situation has been inverted: now it is the object that hunts the subject. The city starts its sadistic manhunt, for there has now been a reversal of roles and a new hierarchy has been formed: the city is the end, man the means. So the city is no longer a place of interpersonal relationships but of exchange. No more than the swapping of goods.

Thus it is that the American city inescapably tends toward self-production, turning mass society into show-business society. This society is humanity that has become

the shadow of itself, the production of what it produces, and in the end—through the object that is produced and consumed—its own double. The city offers a system of signals emitted by the mass media and by advertising, whose monopoly obviously does not belong to the man in the street, but to the hegemonic classes. Yet these images appear in a spontaneous show that explodes on the walls of the skyscrapers, down in the subways and in the carriages of the trains.

Pop art is fired by "statistical fantasy," by an imagination that systematically catalogs data from the visual reality of the city. It adopts a type of pragmatism that allows no judgement of the reality that surrounds individual existence, channelled as it is into a productive rhythm designed to ensure specialization. This leads to the artist closing himself up in the tower of his own studies, making it an existential gesture. With Pop Art, American art lost the desperation of action painting and the existential residue of New Dada. The generation of action painting still pinned its hopes on art and opposed the negative, horizontal space of the city with the palpitating, vertical gesture of artistic creation.

This feeling of art as redemption, in Pollock, De Kooning, and Kline, partly remained until Rauschenberg, Ginsberg's *Scream*, and Burroughs' *Cut-up*, and on to the interminable glasses of whisky of artists who used drinking as a tactic so they would not need to come out of their creative experience and fall flat on their faces in the dust of everyday life. Even artists like Reinhard, Rothko and Newman felt the disparity between art and life, and preferred to close themselves within their own work, using their activity as a process to help correct life.

With New Dada, artists of Rauschenberg's generation asserted themselves in a neutral zone somewhere between art and life, between form and organic, being represented directly by bits of the world, retrieved and put into the dimension of art. The work thus shifted to the historical front, and attempted an uncertain investigation of the artificial landscape of the city. Form became the possible element that artists could adjust to a totally commodified reality, in which people's existence was also made of vital stimuli that came from the shattering of existence. American vitality was a crossroad between a feeling of desperation and oppression, and one of elation produced by a way of life open to the unexpected events created by the artificiality of cities.

Art as absolute representation was now responded to by a mentality that tended to view the world in its horizontal secretions. A world that appeared to lack any apparent needs, in a never-ending contamination of pictures that replicated effortlessly. Considering the mechanism of the production process, the pictures of the city are accepted in their "unexpected narrative" as real. This means that the technique of dreams becomes the key to understanding the city and its unpredictability.

In dreams, objects normally have importance inasmuch as they can become surfaces—in other words, visions—whereas content is considered only when it is in itself a revelation. And, as in dreams, images appear without any apparent reason, so too the city offers a range of objects, some of them visual. Their production cycle escapes man, and yet he is subjected to its presence. Even though not entirely, New Dada began to accept as unavoidable this state of continuous alienation, which was not felt

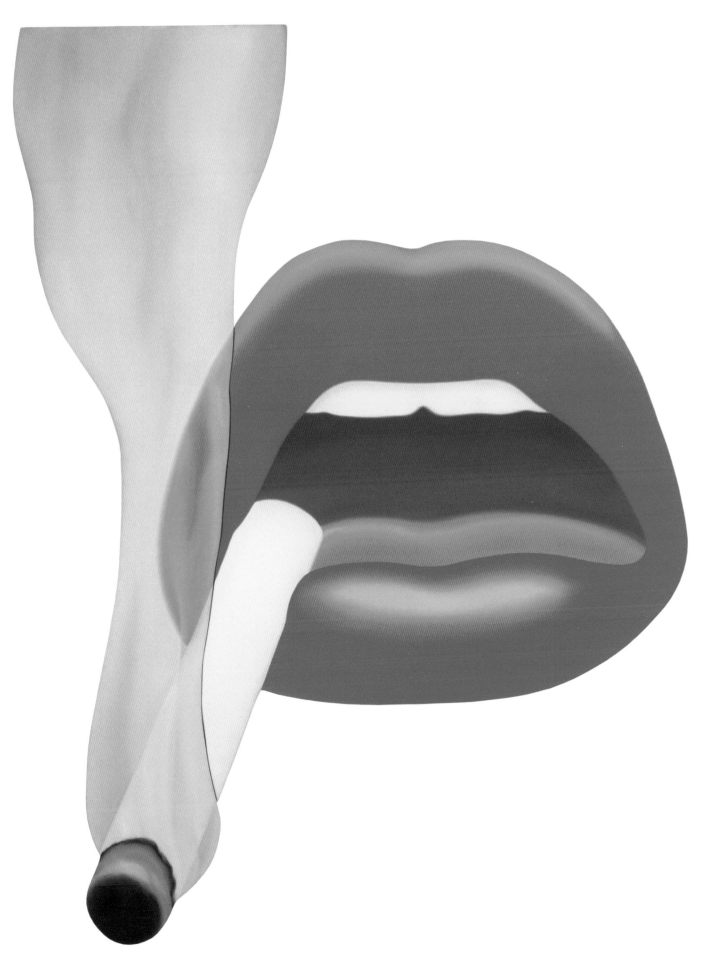

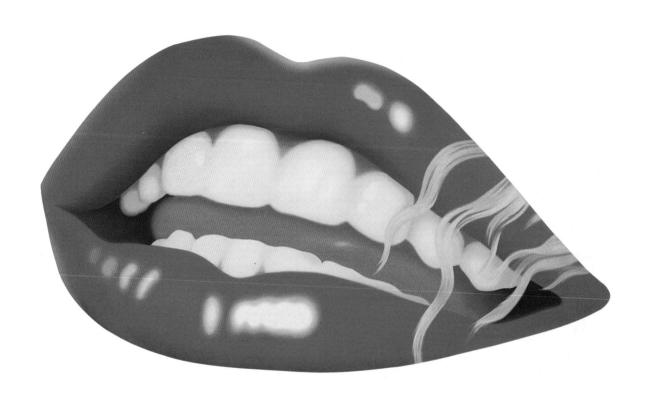

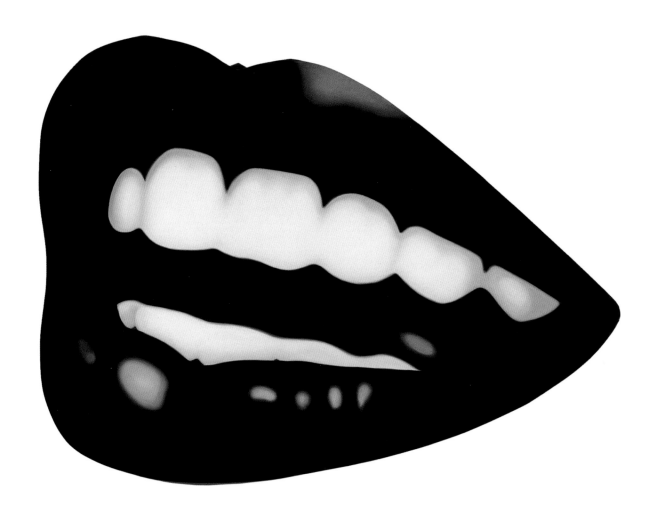

to be totally negative, and a loss of depth in the creation of things. It accepted this loss of depth and chose to work on the surface.

New Dada replaced the weight of action painting and the eagerness for grafting cycles of existence, as well as what Merleau-Ponty refers to as the primitive "Vo-luminosity" of pain, with an effulgent accumulation of everyday signs that could mimic the voracious vitality of production and consumption. But production and consumption also involve the permeable areas of subjectivity, the emotional figures of individuality that are moved along what Mitscherlich calls "the routes of angst" in the urban fetish. The modern city, made of the accumulation and distribution of functions, of opulence and obsolescence, of virtual, ice-sculpture skyscrapers and the sombre horizontal line of ghettos, of a life put on display under the banner of impersonality and inexpressiveness, but at the same time of a beaten yet irrepressible liveliness.

New Dada was well aware it could not rescue or redeem itself through art, but that it could create a relative reality—that of the work—toward which gestural expressiveness and restraint, fortuitousness and formal design all converged in an exchange that would enrich a space—that of life—that is dominated by an alternation of center and periphery, of geometry and shapelessness, of chance and planning, of radiant seriality and the abandonment of debris.

Pop Art went beyond, totally shifting its aim toward an objective, stereotyped image. It completely took over the boundaries in the division of work, delegating to the political powers all matters concerning the social domain, with the optimism of the new Kennedy frontier. Cities are spaces that are viewed uncritically, as the matrices of images that can be accepted into the field of art. Everyday objects do not live on the lowest rung of the landscape hierarchy around the artist. On the contrary, they are picked out in the neutral and aseptic perspective of the system that produces them.

The method of extraction and adoption of the image, decontextualized from its natural environment—that of consumption—has its precedents in the works of New Dada and, even earlier, in historic Dadaism, and particularly in Duchamp, who lived for a long time in America after the Armory Show. Together with the techniques of surrealism, Duchamp's ready made is by its very nature the linguistic matrix of Pop Art. Extraction, transfer and condensation of the image are the operational stages involved in the creative process of Pop Art.

But of course American artists have had a greater and more felicitous awareness of this, for they are assisted by a mentality that does not suffer from the malaise of technological civilization as a source of alienation. They act with greater cynicism, relieved of the burden of ideology and encouraged in this direction by an abstract adherence to a type of society that is opulent and affluent. The artificial landscape of the city is experienced as the only possible form of nature, as the natural setting for modern man. This is where the Pop Art artist starts from, when he or she extracts images not in critical terms but in purely operational, instrumental terms, adopting a purely impersonal approach.

There are no effective preferences in this extraction. No emotional impulse induces the choice. Pop Art contrasts the resplendent superficiality of reproduction techniques,

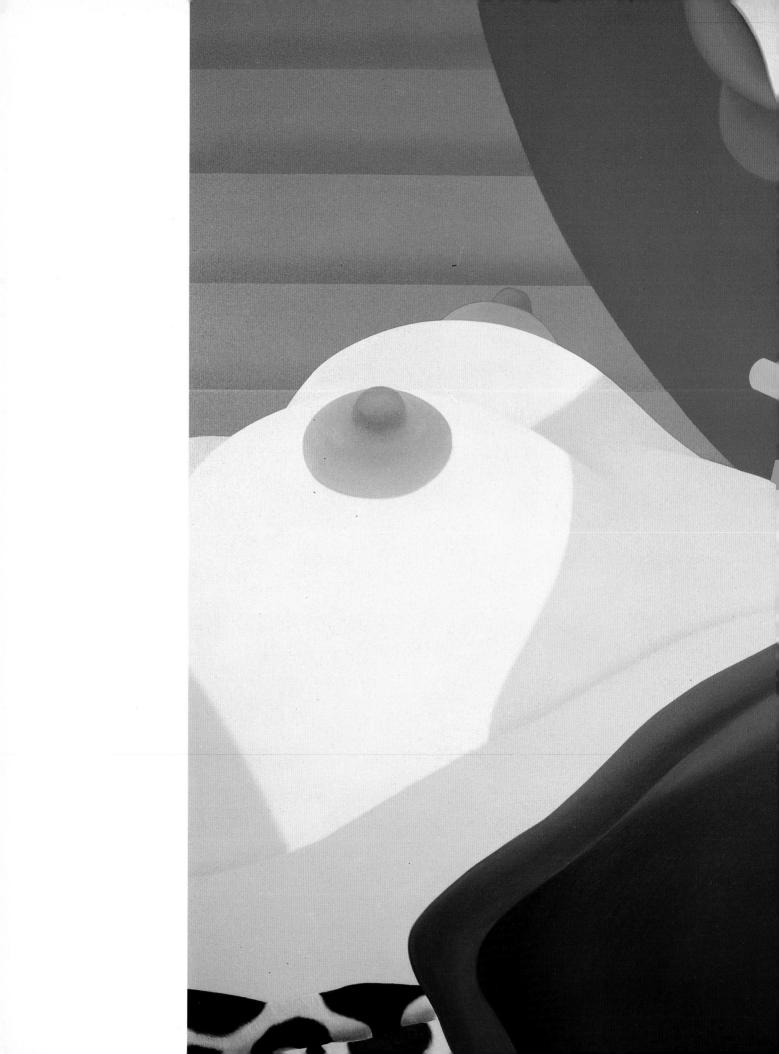

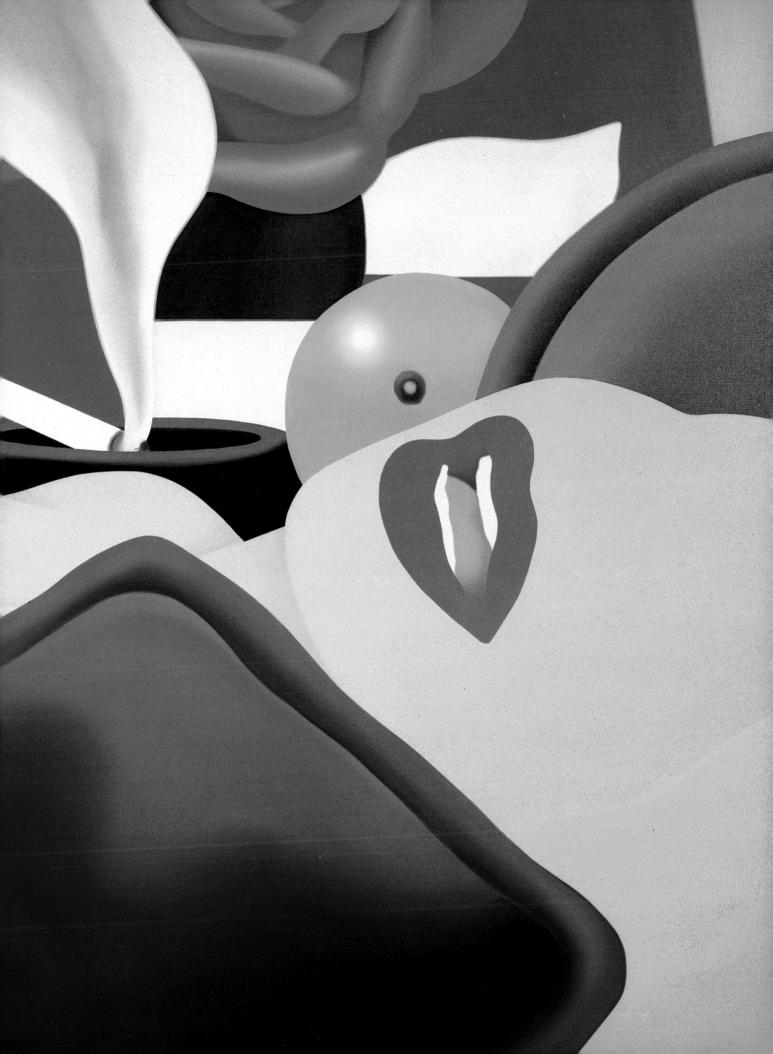

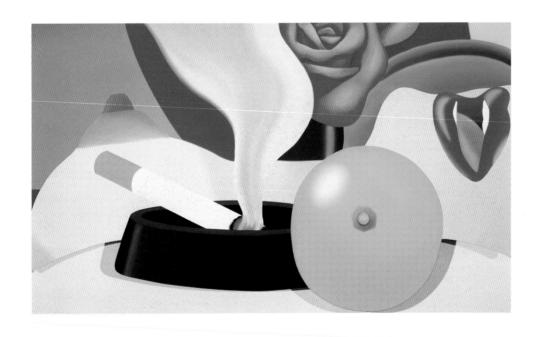

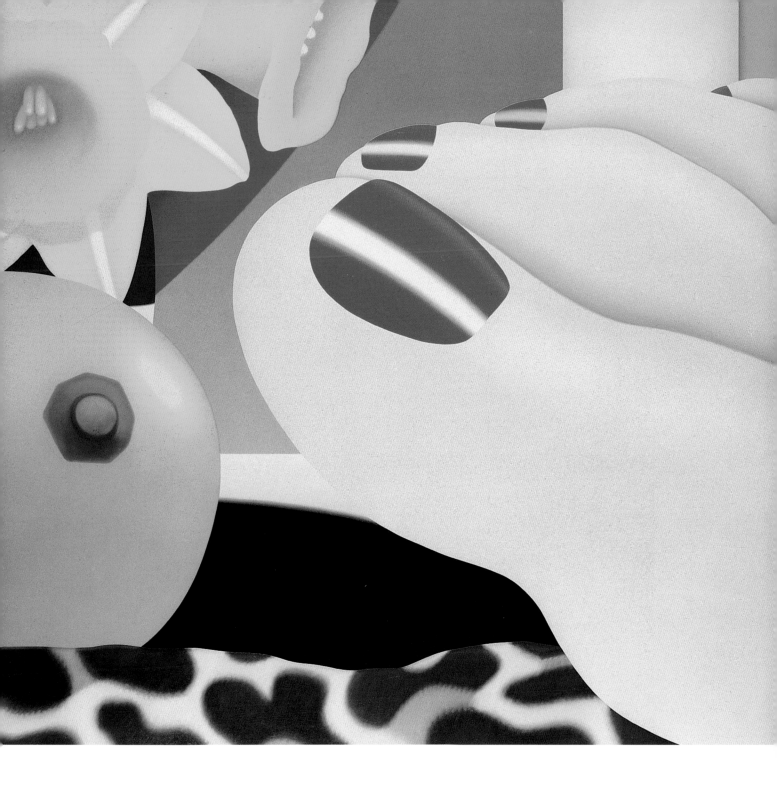

107

which are typical of the mass media, with total accommodation insofar as intended emotional coolness and expressive value are concerned. The absence of subjectivity, the characteristic anchor of visual stereotypes that accompany urban journeys, is directly proportional to the triumph of objectivity.

"All painting is a fact, and that is it: paintings are charged with their own presence. Situations, physical ideas, physical presence" said Tom Wesselmann.

He works through a form of voyeurism that looks at domestic cross-sections, inhabited by everyday implements and by female figures captured in moments of personal toilette or in languorous poses. Individual fantasy is levelled out on the surface of the painting, and this is accompanied by an overlapping of objects stuck onto the canvas. This leads to a screening of the vision, which acquires substantiality but also abstractness and distance. Wesselmann transforms the painting into drawn reality, as viewed in the inconsistency of a suspected, though not actually tangible, picture.

Paradoxically, the only tangible presence that gives substance is that of the everyday objects that are physically present on the canvas. On the one hand they cause disorientation, while on the other they accentuate the feeling of reality put on display, but it is as though they were veiled. The flattening of the painted part introduces a sort of height difference into the picture, half of which exists in concrete form while the rest is portrayed in painting. This inequality retains the observer's eye on the ambiguous line bordering on the nostalgia of an image that is no more than thought of or longed for, and on the disenchantment of mundane reality, as represented by the presence of an everyday object.

The etherealness of this vision is taken from the insensitive, implausible atmosphere of television commercials, and held within the television frame. And yet it spills over into sound, words and music, outside its electronic enclosure. Wesselmann's images thus enter our lives by means of everyday objects, bringing together the sphere of art and the more prosaic world of the lives we actually lead every day. At the same time it returns to its own illusive space in the silhouette of the female figure that gently breathes in our attention, shifting toward an impalpable, alluring dimension.

All Pop Art artists worked on images, reworking the icons of consumption, following the imperatives of the advertising system. But while advertising pictures and those conveyed by the mass media always have an explicit metaphorical weight, those that were formulated by Pop artists had instead a metonymic tension. Indeed, they tend to transfer only their own symbolic burden, emphasizing a syntax that shows off only itself, with no interior content. Consumption always needs to find support in a justification that has to adopt a suitable disguise.

Publicity pictures are at the service of a product that needs to be advertised using stimuli that always highlight its better qualities. At the superficial level, they never forget the mission for which they are created. The Pop image, on the other hand, finds justification for its existence only in its own formal structure. This existence is quite irrespective of any preceding content, which belongs to where the extraction was made. Metaphor is thus transformed into metonymy in a visual chain whose functioning is to be found in the mere proximity of the extrapolated elements.

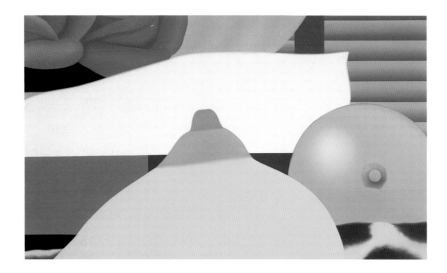

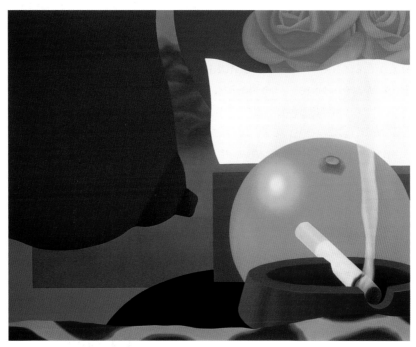

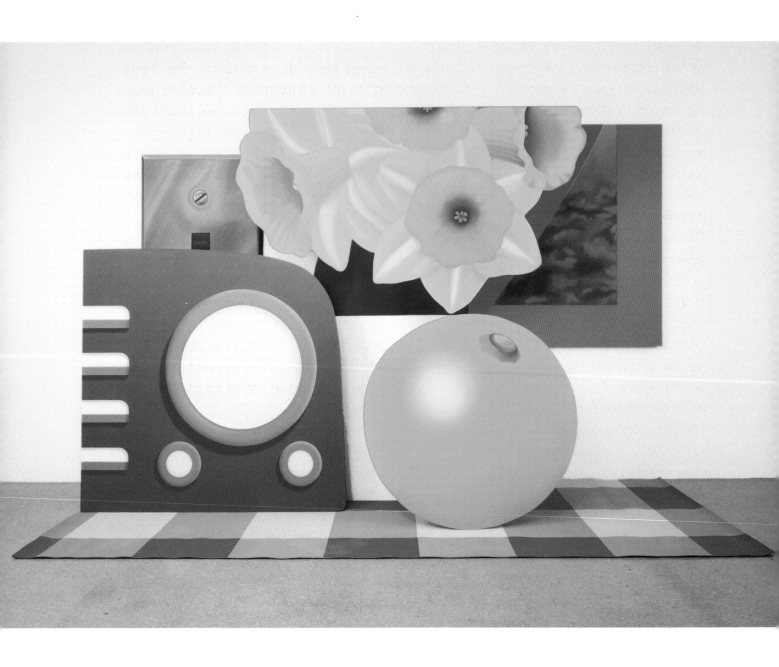

Not surprisingly, the Pop image is often no more than a detail, a part that indicates the whole, representing the previous totality but not its semantic substance. For these artists, working on the surface meant immunizing the picture from any references, freeing the visual data from the weight of its ballast of meaning and economic utility, and moving it into a world with different rules—those of a language capable of giving formal dignity even to visual entities that lacked it. Throughout its development, on the one hand Pop Art subscribed to the system of commercial images and the spirit behind them, while on the other it engaged in an avant-garde work on the possible formal dignity of mundaneness.

The practical stoicism and cynicism of Pop Art found fertile ground (and was able to take root) in American society. It also found a figurative tradition in which it was able to feel at home. Paradoxically, the pioneering spirit of America witnessed both the birth of the realism of the American scene and that of Pop Art. Both took part in the conquest of new spaces—geographical, economic and anthropological. The former celebrated the epic of a population that managed to gain control of vast stretches of nature, transforming boundless expanses of land into cultivations subjected to the power of the white man. To the detriment, it must be said, of the native minorities who were dispossessed in the process.

The latter celebrates the epic of urban solitude and of a new reality consisting of louring artificial spaces and the threat of inter-individual relationships and inevitable separateness. In both cases, painting used objective and descriptive tones, as though registering the new situation. The figures have an imperturbability and a fixity that makes it impossible to glimpse the introduction of disturbing elements, except through the smallest of chinks. The underlying cultural fabric is impregnated with a form of pragmatism that allows no alternatives.

Pop Art too celebrates a further conquest, which is that of the megalopolises, of the great urban sprawl, of the artificiality of the city totally supported by an advertising system that shapes behavioral models. With regard to its most distant linguistic forebears, the leap forward produced by Pop Art was a form of cynicism that pandered to such a degree to the loss of meaning in commercial images as to take it to a level of dazzling superficiality. From this level, art looks at life as though it were an infinite land of signs, capable of beautifying, creating the anthropology of a new society. But history is already showing us that it belongs to a restricted dream.

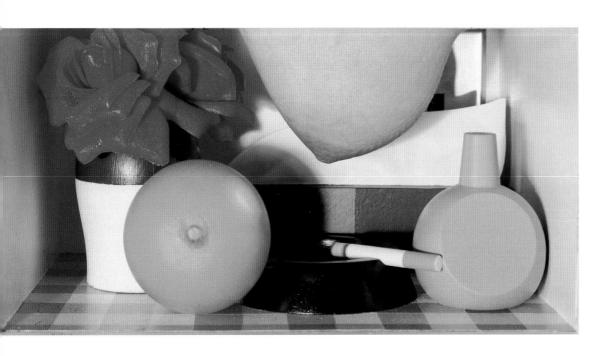

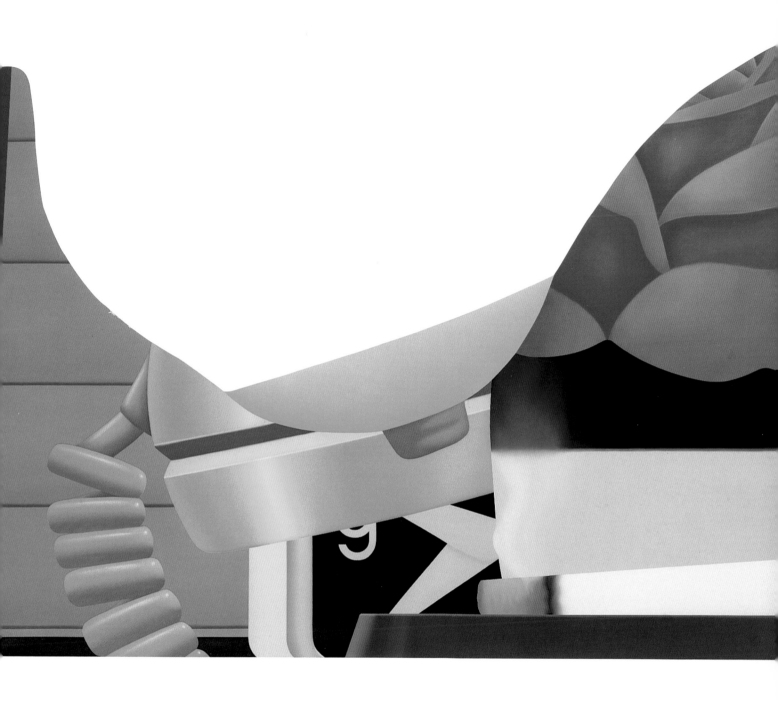

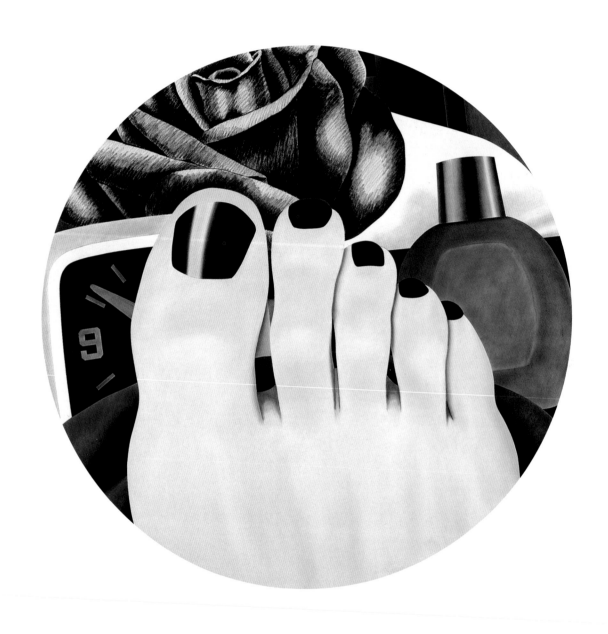

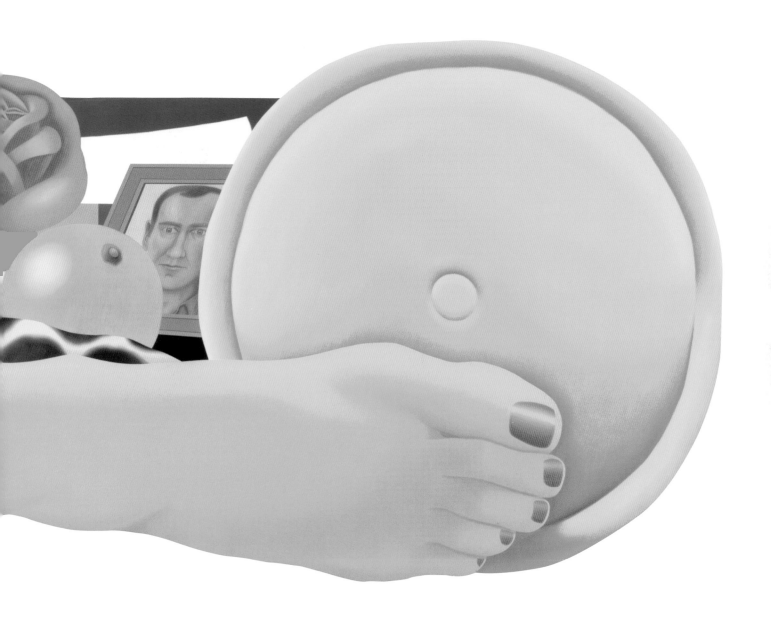

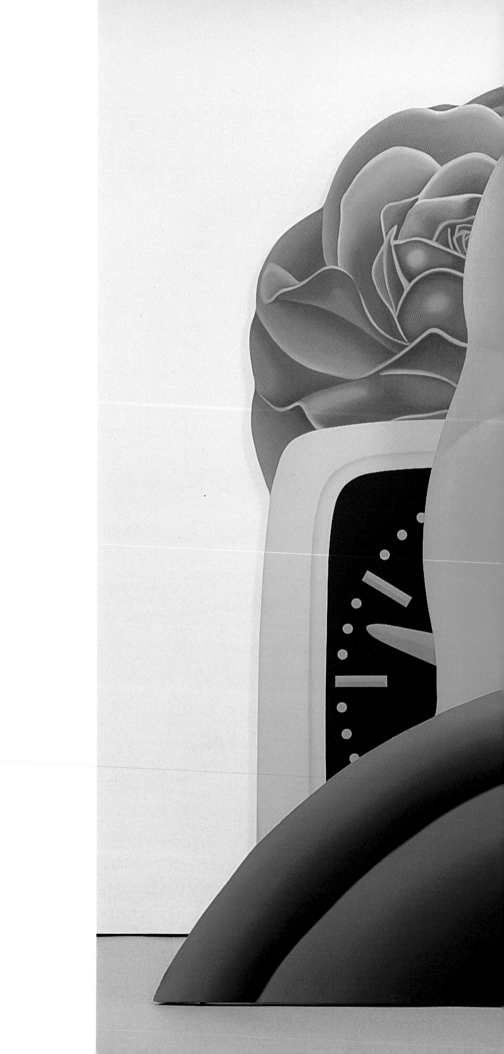

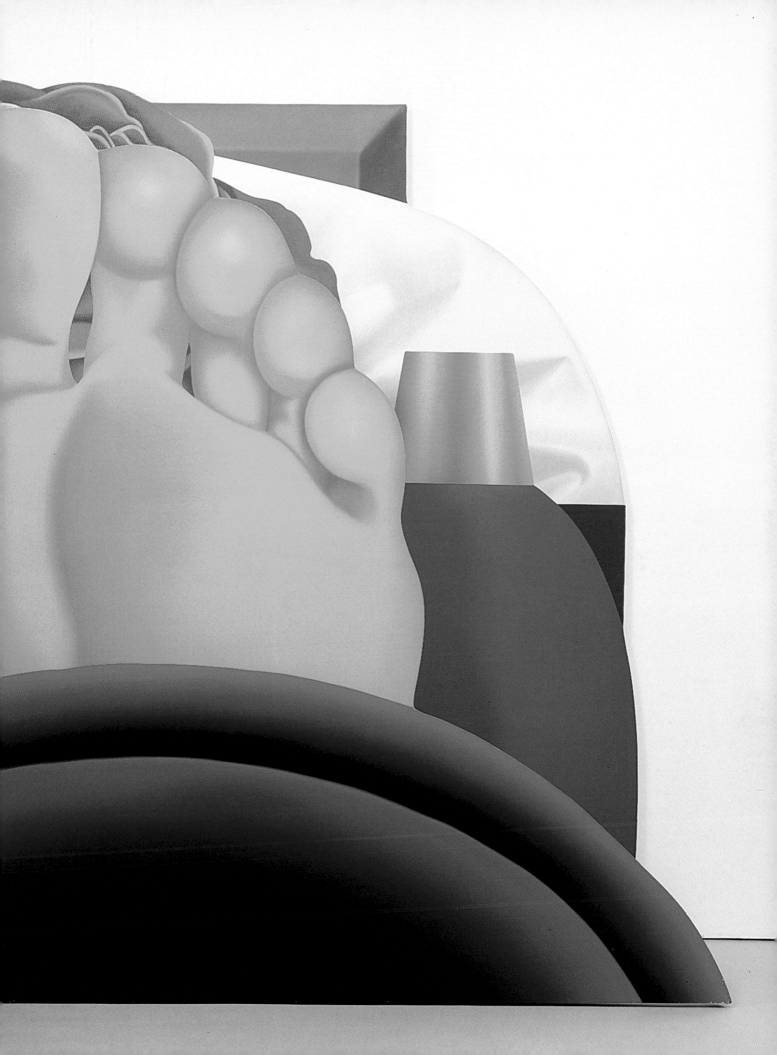

WESSELMANN E IL GRANDE MOVIMENTO DELLA POP ART AMERICANA
MARCO LIVINGSTONE

Tom Wesselmann compì trent'anni nel 1961, l'anno in cui dipinse il primo dei suoi *Great American Nudes*. Fu anche l'anno di dipinti basati su strisce a fumetti, come il *Popeye* del trentatreenne Andy Warhol e *Look, Mickey!* del trentottenne Roy Lichtenstein, e di dipinti tratti da affissioni pubblicitarie come *I love you with my Ford* di James Rosenquist, che all'epoca aveva ventotto anni. Tutti questi lavori (insieme ad altri dipinti l'anno precedente) rientravano tra le opere destinate a diventare gli esempi pionieristici di un movimento il cui nome stesso, Pop Art, non fu noto ai più fino alla fine del 1962. La cosa curiosa, come ricordava lo stesso Warhol vent'anni dopo nella prima pagina del suo libro *POPism: The Warhol Sixties*, è che questi e altri artisti che avrebbero di lì a poco costituito il nucleo del movimento erano tutti arrivati indipendentemente, senza conoscersi tra loro, a un'arte saldamente radicata nei linguaggi visivi pensati per il consumo popolare: la pubblicità e il *packaging*, i fumetti, i quotidiani e le riviste, il cinema e la televisione, i fast food e i prodotti per il consumo di massa. Come disse Warhol, citando un amico scrittore in termini appropriatamente espressi in un immaginario che rimandava ai B-movie:

"Una delle cose fenomenali dei pittori Pop è che quando si incontrarono stavano già dipingendo in modo simile. Il mio amico Henry Geldzahler, curatore della raccolta del XX secolo del Metropolitan Museum ..., una volta ha descritto gli albori del Pop in questo modo: 'Era come un film di fantascienza: voi artisti Pop in parti diverse della città, senza conoscervi, sorgevate dal fango e schizzavate in avanti brandendo i vostri dipinti'"[1].

Come tutto ciò confluì in modo tanto improvviso, non solo a New York ma anche in California, a Londra e presto in tutta Europa, soprattutto in Francia, Germania e Italia, resta una sorta di mistero ancora a mezzo secolo di distanza. Tirare in ballo la *Zeitgeist* è solo una scorciatoia per giornalisti pigri, con la quale si riconosce un'atmosfera o delle tendenze diffuse senza analizzarne l'origine. Di fatto vi erano dei fattori comuni che portarono molti artisti in quel momento a creare una forma di arte figurativa che rifletteva consapevolmente, nei modi più dinamici e immediati possibili, il paesaggio visivo contemporaneo, un po' come il primo modernismo del Cubismo e del Futurismo aveva fatto nei primi due

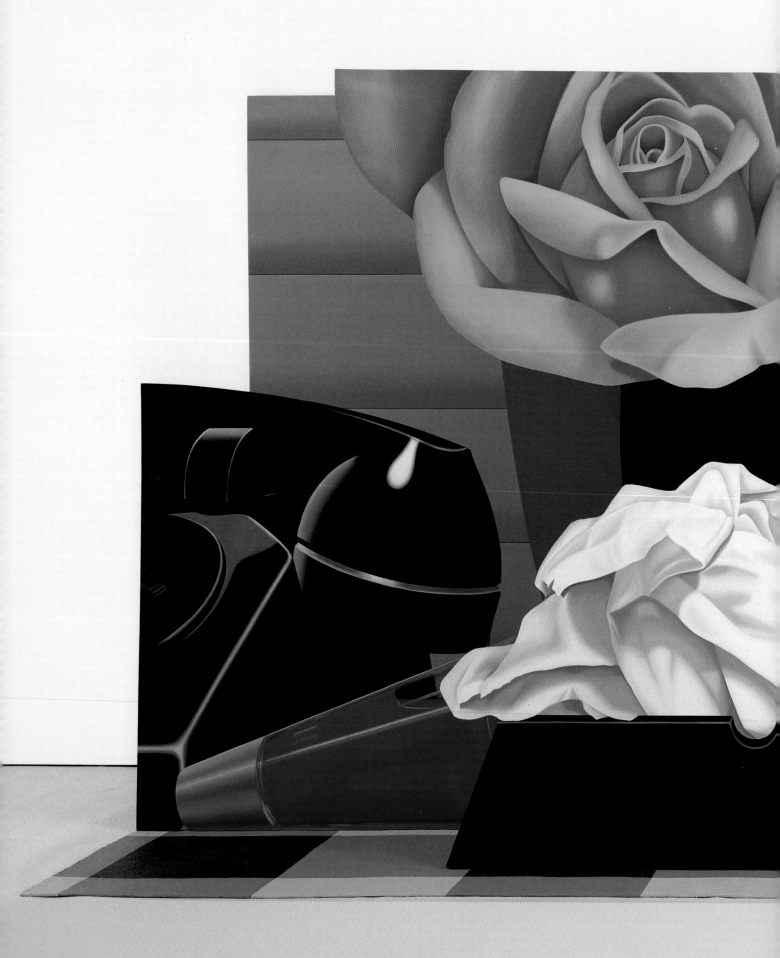

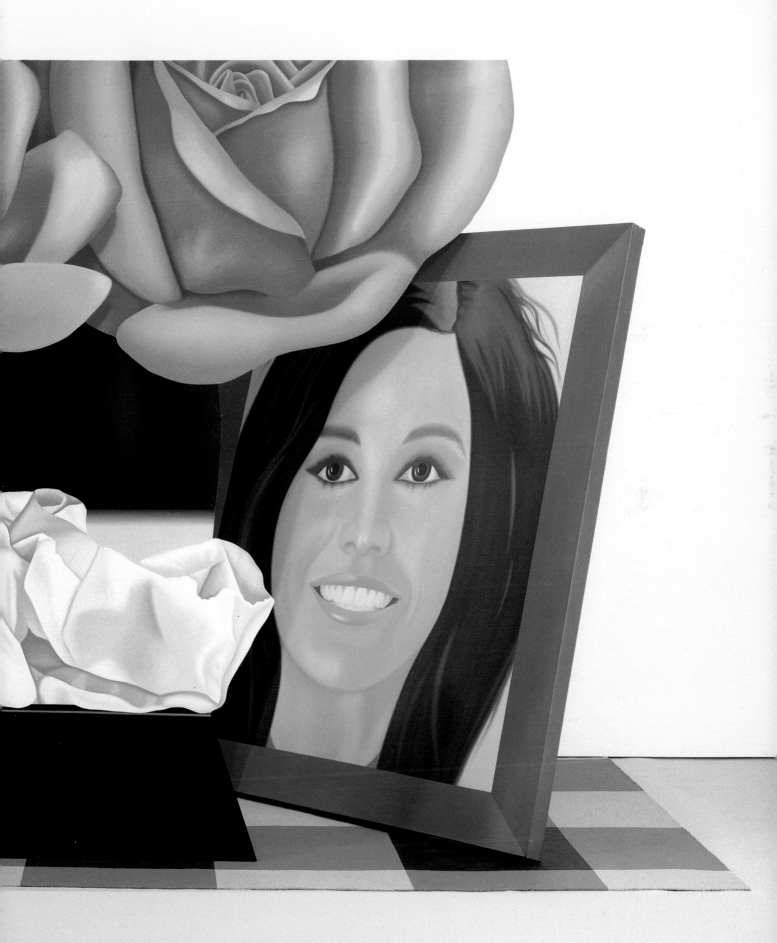

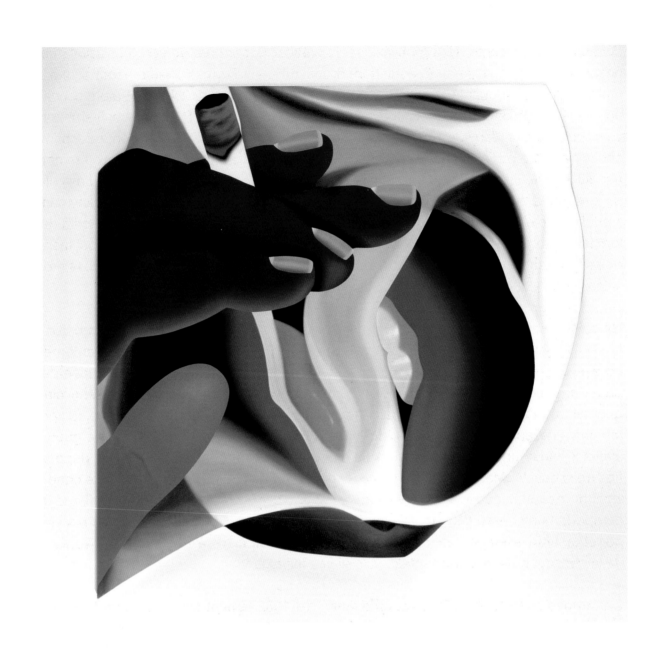

decenni nel Novecento. Una motivazione, in particolare per i newyorkesi, consisteva nel desiderio di rivaleggiare con (o addirittura di sostituirsi a) l'Espressionismo Astratto, che a metà degli anni cinquanta si era affermato come la quintessenza del contributo americano alla storia dell'arte moderna. Quasi senza eccezioni, gli artisti Pop emergenti ammiravano i dipinti di Willem De Kooning, come le *Women* voluttuosamente violente dei primi anni cinquanta, pur essendo perfettamente consapevoli dell'impossibilità di lavorare con uno stile gestuale simile a quello senza essere percepiti come sbiaditi imitatori[2]. La scala panoramica e avvolgente delle enormi tele dipinte da Jackson Pollock, Barnett Newman, Mark Rothko e altri, che contribuì in modo tanto rilevante all'impatto fisico e all'autorità del loro lavoro, era una caratteristica che la nuova generazione voleva conservare, sostituendo però senza cerimonie l'idealismo, la spiritualità e la ricerca del sublime con le realtà prosaiche della vita urbana moderna.

Gli artisti Pop americani, in linea generale di circa dieci anni più vecchi delle loro controparti inglesi, avevano spesso vissuto gli anni della Grande Depressione o quantomeno avevano sperimentato da adolescenti le restrizioni imposte dalla partecipazione del paese alla seconda guerra mondiale. Il ritorno a uno stile di vita più florido negli anni cinquanta, quando la nostra idea attuale di cultura dei consumi era ancora in fasce, fu certamente percepito in modo più acuto in Gran Bretagna, dove le privazioni della guerra avevano steso un tetro velo grigio sulla vita quotidiana per un buon decennio dopo la fine delle ostilità. Ma anche per gli americani vi fu un radicale cambiamento delle condizioni di vita, un nuovo livello di lusso (quantomeno per le classi medie) nonché l'inizio di comportamenti sessualmente più liberi e dell'insistenza sul perseguimento del piacere perfettamente esemplificati dall'avvento del rock'n'roll a metà degli anni cinquanta e dalla conseguente invenzione dello stile di vita *teenager*.

Un famoso articolo sulla Pop Art americana del 1962 lamentava il fatto che "le gallerie d'arte sono invase dallo stile sciocco e spregevole di masticatori di gomme, ragazzine alla moda e – peggio ancora – delinquenti"[3]. Certamente alcuni artisti avevano scelto sia il loro immaginario sia la brutalità degli strumenti con cui lo rappresentavano (imitando per esempio i metodi grezzi della stampa di massa) come forma di provocazione. Come spiegava Lichtenstein in un'intervista del 1963, era in parte un modo per sfidare l'accettazione sempre più diffusa dell'arte moderna creando qualcosa che a molti apparisse tanto brutto, *cheap*, frivolo e "usa e getta" da non poterlo considerare nemmeno arte in termini convenzionali[4]. Non si trattava però di un'arte nata dalla negatività, ma dall'accettazione e dalla celebrazione (Warhol, in un'intervista rivelatrice del 1963 definì succintamente il Pop come "godersi le cose")[5]. Seguendo l'esempio di Robert Rauschenberg, che in una famosa dichiarazione pubblicata dal Museum of Modern Art nel 1959 diceva di voler colmare lo iato tra arte e vita[6], Wesselmann e i suoi colleghi intendevano restituire l'arte al mondo reale e utilizzare qualsiasi mezzo necessario – per esempio attaccare alla superficie del quadro degli oggetti trovati – per insistere sull'inseparabilità dell'arte dagli stimoli visivi che ci vengono offerti ogni giorno a casa e per strada.

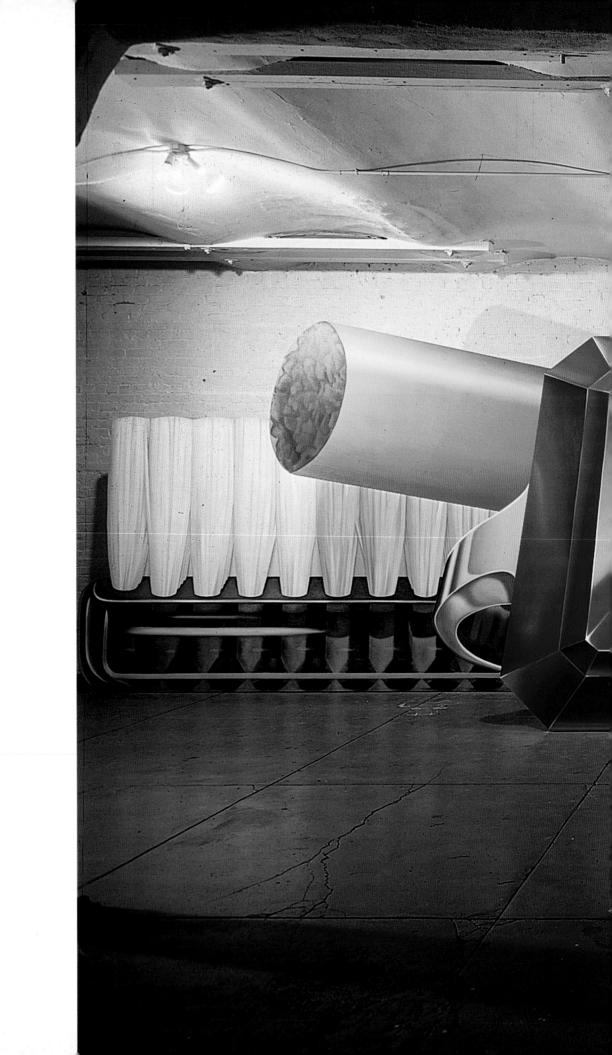

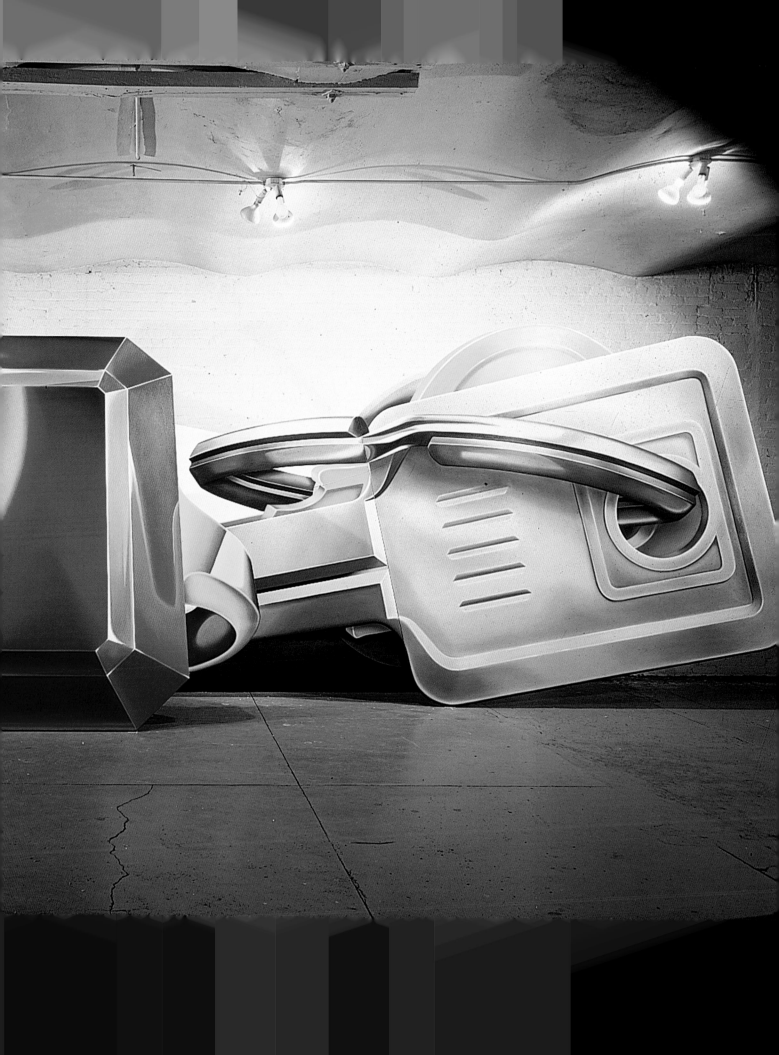

La Pop Art ha continuato a essere amata da generazioni su generazioni di *teenager* e ragazzi tra i venti e i trent'anni proprio perché è stato il primo movimento a rivolgersi a quelle che Warhol chiamava "tutte le grandi cose moderne che gli espressionisti astratti facevano di tutto per non vedere"[7]. Paradossalmente però gli artisti newyorkesi che avrebbero formato il nucleo centrale del Pop americano erano tutti – come ho anticipato in apertura – adulti maturi, perlopiù ultratrentenni, quando realizzarono i loro primi lavori Pop. La maggior parte di questi artisti, Wesselmann compreso, ha mantenuto un'esuberanza giovanile fino a un'età avanzata, continuando ad attrarre il seguito entusiastico di persone che avrebbero potuto essere loro figli o addirittura nipoti e riuscendo al tempo stesso a offendere la sensibilità della propria generazione. Gli ultimi dipinti di Wesselmann, con i quali tornò alla tela e riformulò i vitali nudi femminili con cui si era fatto conoscere, costituiscono un esempio particolarmente vivido della sua stupefacente capacità di freschezza e autorinnovamento, come se questi artisti avessero in qualche modo scoperto la sfuggente sorgente della vita.

Dato che il termine Pop Art fu imposto al lavoro di una serie diversificata di artisti anziché essere inventato da un gruppo di amici con una mentalità simile, come avveniva invece nella tradizione dei movimenti europei lanciati da un manifesto[8], è evidente che i suoi principali esponenti avevano tutti identità artistiche molto distinte e non esisteva un programma unico. Un fattore comune a molti artisti Pop americani (a differenza di quelli inglesi) fu però l'esperienza formativa nell'arte pubblicitaria e in forme espressive visive non artistiche. Rosenquist, per esempio, dipingeva ancora grandi cartelloni cinematografici per le affissioni di Times Square quando iniziò a tradurre gli stessi metodi e le stesse tecniche nelle tele destinate alle gallerie. Warhol fu per tutti gli anni cinquanta un illustratore e un artista commerciale arcinoto e pluripremiato, prima di reinventarsi come pittore e scultore. A Los Angeles, il lavoro di tipografo di Ed Ruscha si sarebbe rivelato essenziale per i suoi caratteristici dipinti con parole. Nella California del nord Wayne Thiebaud aveva lavorato per qualche tempo nel settore animazioni degli studios di Walt Disney, dopodiché aveva fatto per dieci anni il fumettista freelance e l'illustratore pubblicitario e solo allora aveva iniziato a studiare pittura. Lo stesso Wesselmann aveva scoperto la propria vocazione artistica durante il periodo di leva nell'esercito, quando passava le ore libere realizzando fumetti che mettevano in ridicolo le costrizioni della vita nell'esercito, affinando così un'essenzialità dell'espressione visiva che gli sarebbe tornata utile nell'economia briosa della sua arte figurativa matura.

Tutti i grandi artisti Pop si preoccuparono di definire il loro territorio specifico in una fase relativamente iniziale delle loro carriere, a volte cambiando direzione per evitare il rischio di avvicinarsi troppo allo stile caratteristico di qualcun altro. È noto che Warhol abbandonò i dipinti ispirati ai fumetti quando scoprì che Lichtenstein produceva lavori simili, e solo allora si concentrò sulle lattine di zuppa e su altri oggetti di consumo che sarebbero immediatamente diventati i suoi inconfondibili marchi di fabbrica. Claes Oldenburg concepì diverse strategie scultoree per rappresentare oggetti comuni, prima in gesso colorato approssimativamente con smalti brillanti, poi con "sculture morbide" (a volte in scala

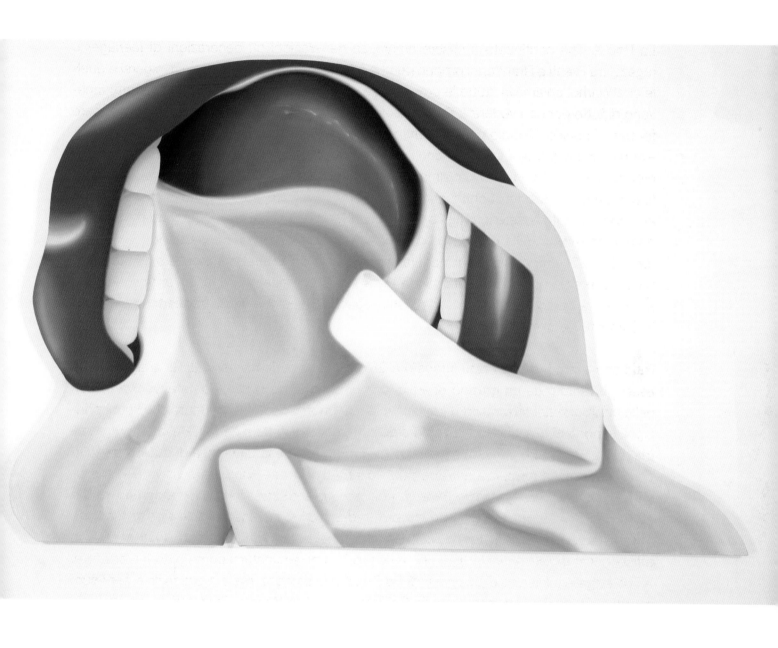

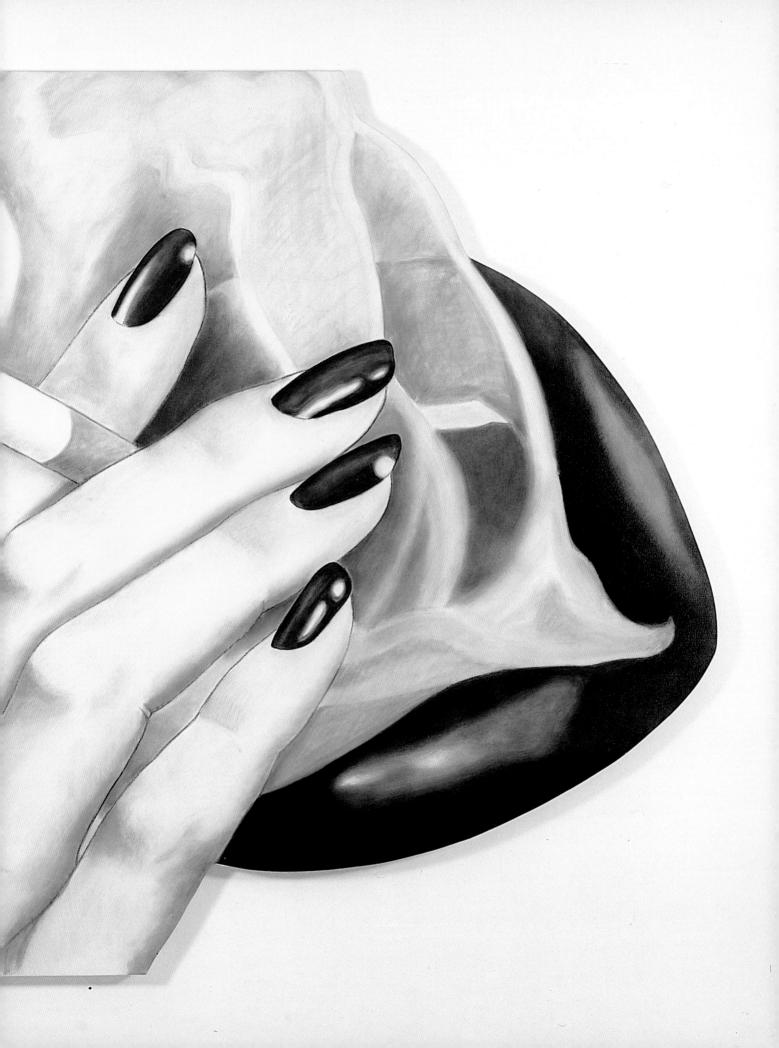

mastodontica rispetto agli oggetti rappresentati) fatte di tele imbottite di kapok e cucite insieme. Un altro scultore, George Segal, scoprì nello stesso periodo (1961) un metodo per rappresentare la figura umana come una sorta di oggetto trovato, colando il gesso nella forma di un corpo umano. Thiebaud, che preferiva una pittura lussureggiante che discendeva direttamente da Edouard Manet, entrò nel territorio del Pop con la scelta delle immagini rappresentate, per esempio torte glassate e coppe di gelato riprodotte con appetitosi bocconi di colore fluido; il suo amico e *protégé* Mel Ramos, che iniziò adattando una tecnica simile ai ritratti di eroi dei fumetti, a metà degli anni sessanta gravitò verso rappresentazioni estremamente sessuate di donne voluttuose vestite in modo provocante e divenne il principale rivale di Wesselmann in un'area dell'immaginario che si sarebbe presto rivelata tanto controversa alla luce del movimento femminista.

Per quanto gli artisti cercassero di mantenere separate le loro identità, vi erano inevitabilmente della aree comuni e delle zone di influenza reciproca. Il rifarsi al collage dell'arte di Wesselmann, condiviso con Rauschenberg (e più in particolare con artisti inglesi come Richard Hamilton, Peter Blake, Eduardo Paolozzi e Peter Phillips), era una soluzione a un'attenzione più generale degli artisti Pop a includere nella loro arte materiale stampato e fotografico. La sua inclusione di oggetti trovati, che portava questo principio del collage in un ambito tridimensionale, era un territorio condiviso con altri. Gli orologi, i ventilatori, le luci e i televisori funzionanti di *Interiors* (1964) sono particolarmente vicini agli assemblaggi di Rauschenberg dei tardi anni cinquanta, nei quali oggetti elettrici come orologi e radio avevano portato il mondo reale dentro l'opera d'arte. Allo stesso modo l'uso che Wesselmann fa di portasciugamani, assi da toilette e supporti per carta igienica acquistati in negozio nei suoi *Bathtub Collages* del 1963, sfrutta delle strategie che Jim Dine (anch'egli trasferitosi dall'Ohio a New York) aveva utilizzato nei suoi famosi *Bathroom* del 1962[9]. Per quanto vessata sia diventata a volte per gli stessi artisti la domanda su chi abbia fatto cosa per primo, non si trattava tanto di un problema di influenze quanto piuttosto di un gruppo di artisti che facevano ricorso a un insieme comune di strategie per potenziare il realismo e la presenza fisica dei propri lavori. In ogni caso, ciascun artista gestiva i propri materiali e i propri metodi in modo personale: non è possibile confondere la superficie dura e macchinistica di *Interiors* e *Bathtub Collages* di Wesselmann con le soluzioni consapevolmente pittoriche adottate da Dine e Rauschenberg come un terreno soggettivo in cui gli oggetti reali venivano trasformati in intrusioni stridenti.

La posizione fondamentale di Wesselmann di "padre fondatore" nella storia della Pop Art americana – accanto a Warhol, Lichtenstein, Oldenburg e Rosenquist – può essere attribuita non solo alle numerose innovazioni che apportò al nuovo linguaggio e al vocabolario del Pop, ma anche al respiro e alla varietà dei suoi lavori nel corso degli anni sessanta, quando il movimento era al suo apice. In un momento in cui gli artisti erano impegnati a esplorare le possibilità di nuovi materiali o di nuovi processi più associati al commercio e all'industria che alla tradizione delle belle arti – dalla pittura a polimeri sintetici alla serigrafia al neon – Wesselmann si dimostrò particolarmente innovativo in lavori della metà degli anni sessanta realizzati con oggetti di plastica modellata e dipinta (e a volte illuminata), usati in

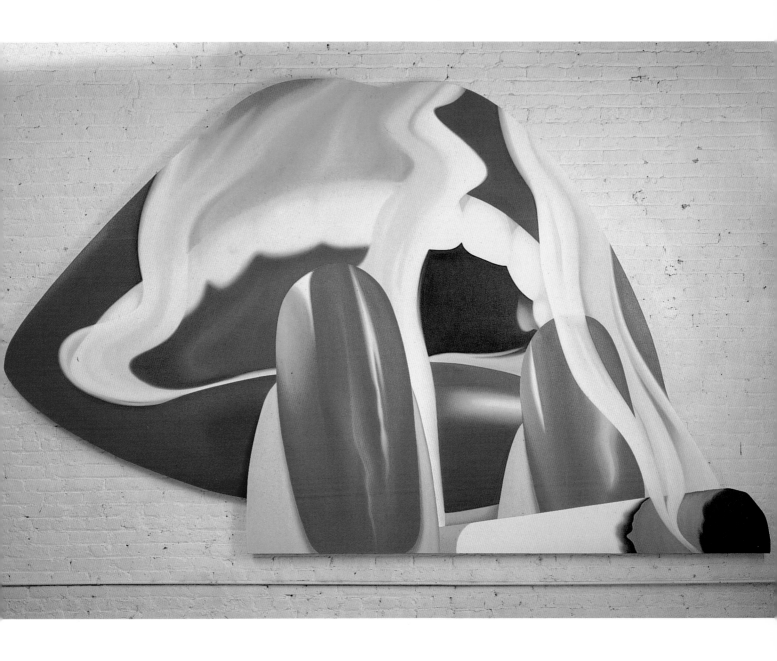

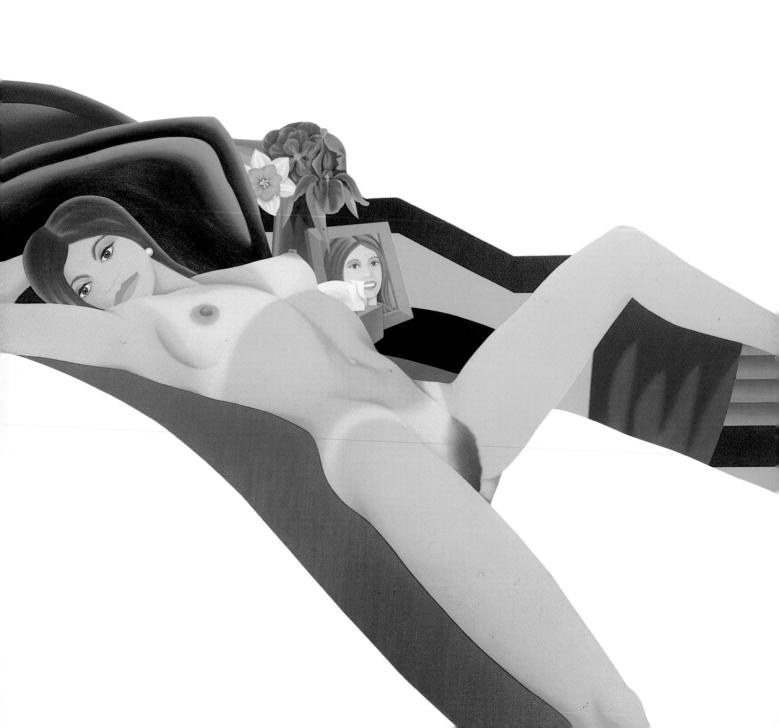

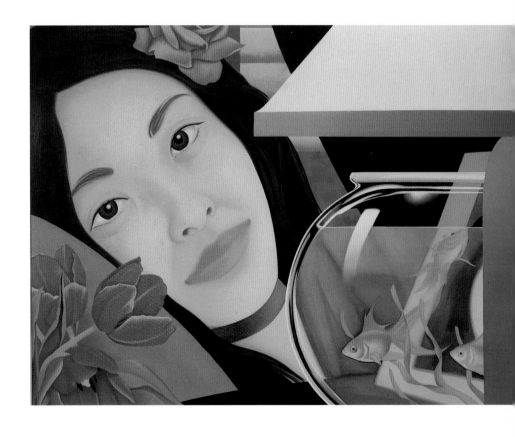

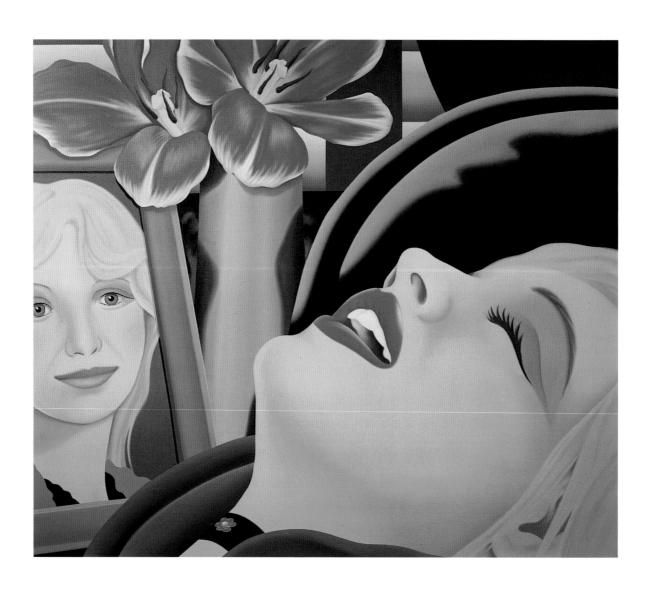

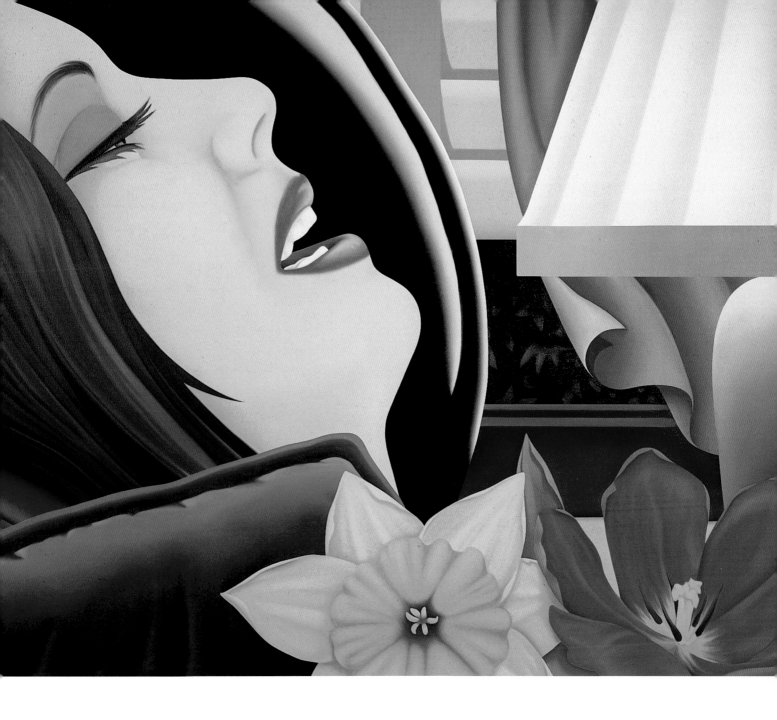

135

precedenza per insegne commerciali e pubblicità. Le sue enormi *Still Lifes* del 1963, dipinte sopra vere affissioni pubblicitarie stampate che si procurava direttamente dai produttori, erano contributi particolarmente acuti e audaci alle ricerche cartellonistiche più strettamente associate a Rosenquist. Allo stesso modo, mentre il gigantismo praticato da Oldenburg viene richiamato dai dipinti di oggetti a grandezza d'uomo nelle installazioni di *Nature morte* realizzate nei primi anni settanta da Wesselmann o dai suoi *Bedroom Paintings* dello stesso periodo, i metodi e gli effetti prodotti sono molto diversi: laddove Oldenburg si dilettava a rendere monumentali degli oggetti quotidiani, per Wesselmann era più una questione di potenziare l'intimità dell'incontro dello spettatore con la situazione nel suo insieme, come se si fosse improvvisamente trovato inspiegabilmente a letto con delle donne bellissime e seducenti che sorridevano senza alcun imbarazzo pregustando il piacere sessuale.

Alcuni aspetti dei soggetti di Wesselmann lo avvicinano a volte ad altri artisti. È così per esempio per le ambientazioni in cucine e bagni domestici che creò come contesto credibile per le sue figure di incurante nudità, anche nei suoi piccoli collage pre-Pop del 1959-1960, che nel 1963 divennero soggetti a loro volta, con le figure assenti rimpiazzate dalla nostra presenza di spettatori. Queste rappresentazioni di spazi domestici privati sollevano affascinanti confronti con opere di Dine, Oldenburg, Segal e Lichtenstein[10]. La sua concentrazione sulla figura umana, per quanto rara nel Pop americano – le sculture in gesso di Segal e le tentatrici dipinte di Ramos ne sono gli altri esempi di spicco[11] – era più consueta nel lavoro di artisti inglesi del periodo come David Hockney e Allen Jones. Il trattamento apertamente erotico riservato da Jones e Ramos li ha collegati entrambi per tutta la vita a Wesselmann, in termini sia spirituali sia amicali.

Per quanto una volta abbia ammesso in una nostra conversazione: "io sono stato un artista Pop nella misura in cui ho scelto deliberatamente un immaginario americano"[12], Wesselmann nel corso di tutta la sua carriera ha alluso a famosi artisti moderni europei come Renoir, Modigliani e soprattutto Matisse. Lo ha fatto per dimostrare rispetto ma anche, al tempo stesso, una competitività solidamente giocosa con i suoi predecessori. Anche gli altri artisti Pop, Warhol compreso, si sono concessi di tanto in tanto forme simili di ambiguo omaggio. In particolare vengono alla mente i rifacimenti di Picasso (1962-1963) e Mondrian (1964) realizzati da Lichtenstein, seguiti dalle sue sistematiche reinterpretazioni di un'immensa varietà di stili del XIX e XX secolo, dall'Impressionismo all'Espressionismo, dal Cubismo al Futurismo al Surrealismo. Ma laddove Lichtenstein riformulava deliberatamente ogni modalità storica all'interno del proprio linguaggio inflessibile e riconoscibilissimo, Wesselmann (anche nei suoi lavori più tardi con ritagli di metallo e nelle sue ultime tele) presentava i lavori storici sia come cose da ammirare in sé sia come beni di pubblico dominio dei quali reclamava il possesso. L'origine veniva riconfigurata in modo tale da mantenere la propria identità originale, ma al tempo stesso la tipica stenografia grafica di Wesselmann la faceva passare attraverso la lente della sensibilità specifica dell'artista.

Gli artisti Pop americani divennero gruppo sociale coeso negli anni sessanta, quando era più facile che si incontrassero alle inaugurazioni e che esponessero insieme in mostre col-

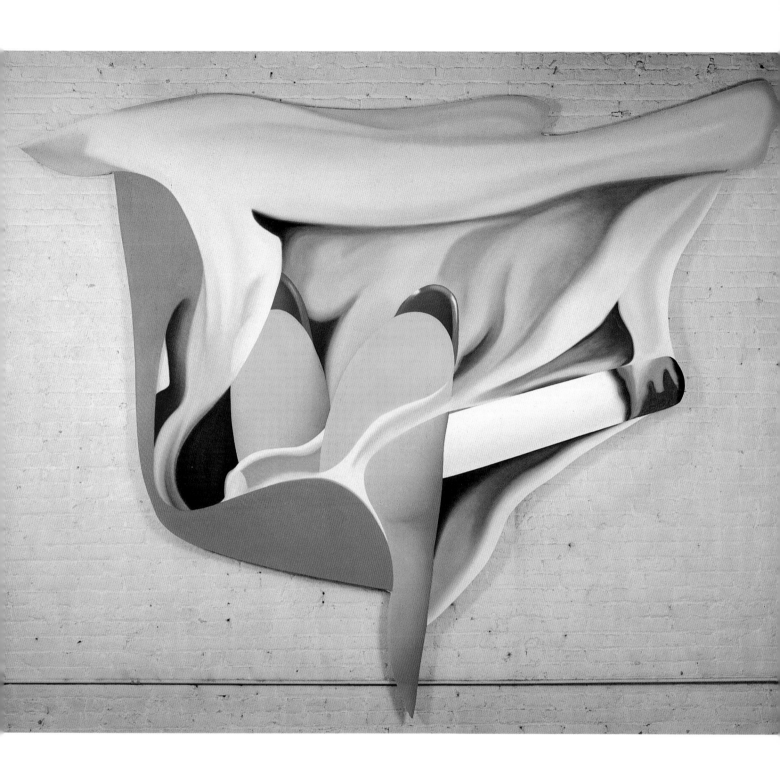

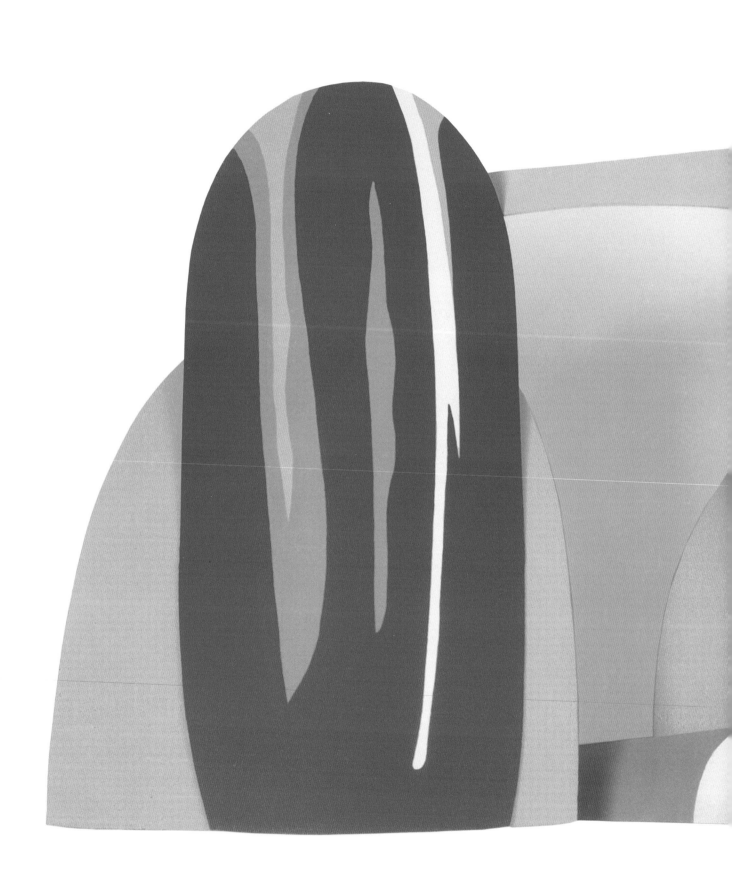

lettive. Come ricorda Claire Wesselmann, "La scena sociale fu abbastanza attiva per anni, c'erano molte feste con altri artisti nei loro studi, numerose inaugurazioni e altri eventi. La scena sociale comprendeva un cocktail diversificato di persone che gravitavano intorno al mondo dell'arte, e tra gli artisti vi erano anche musicisti, gente di teatro, poeti e danzatori. È vero che con il passare degli anni gli artisti, coinvolti più intensamente nel proprio lavoro, iniziarono a vedersi di meno in occasioni sociali e si incontravano solo in occasione di inaugurazioni e altri eventi"[13].

In seguito anche gli artisti che avevano stretto tra loro forti vincoli di amicizia presero ciascuno la propria strada, perseguendo interessi diversi e a volte non incontrandosi anche per lunghi periodi. Wesselmann, una persona con i piedi per terra nonostante decenni di continui successi, era al massimo della felicità quando poteva passare giornate su giornate nel suo studio, in compagnia degli assistenti e di qualche sporadico visitatore. "Negli ultimi anni", aggiunge Claire, "Tom si ricavò una routine abbastanza prevedibile imperniata attorno al suo studio e alla famiglia. Fino a pochi anni fa lavorava cinque giorni la settimana nello studio e almeno un altro giorno a casa. Anche negli ultimi anni restò importante per Tom andare regolarmente a vedere mostre nelle gallerie e nei musei di Chelsea e di *uptown*". Ma come per tutti gli artisti Pop, tutti molto protettivi nei confronti della propria individualità, la sua arte è rimasta fino alla fine profondamente inserita nel contesto del movimento a cui aveva fornito un contributo così importante e visivamente potente.

[1] A. Warhol, *POPism: The Warhol Sixties*, Harper & Row, New York, 1980, p. 3.

[2] Si veda M. Livingstone, *Pop Art: A Continuing History*, Thames and Hudson, London, 1990; (versione italiana: *Pop Art una storia che continua*, Leonardo, Milano, 1990), pp. 26 e 249-250, note 12-13, per ulteriori approfondimenti sulla posizione specifica di De Kooning rispetto agli artisti Pop più giovani. Quando intervistai per la prima volta Tom Wesselmann nel 1988, mi disse sinceramente che da giovane pittore la cosa che voleva di più era essere De Kooning, ma dato che si rendeva conto che questo era impossibile aveva dovuto trovare un modo di lavorare radicalmente diverso.

[3] M. Kozloff, "Pop Culture, Metaphysical Disgust and the New Vulgarians", *Art International*, vol. VI, n. 2, pp. 34-36. L'articolo di Kozloff parla del lavoro di Dine, Lichtenstein, Oldenburg, Rosenquist, Peter Saul e Robert Watts.

[4] "Era difficile trovare un quadro che fosse tanto spregevole che nessuno lo volesse appendere. Tutti appendevano tutto. Era quasi accettabile appendere uno straccio sporco di pittura, ci erano tutti abituati. L'unica cosa che tutti odiavano era l'arte commerciale, ma a quanto pare non odiavano abbastanza nemmeno quella", R. Lichtenstein, in G.R. Swenson, "What is Pop Art?", parte I, *ARTnews*, LXII, 7, novembre 1963, p. 25.

[5] A. Warhol, in G.R. Swenson, *op. cit.*, p. 26.

[6] "La pittura riguarda sia l'arte sia la vita. Nessuna delle due può essere fatta. (Io cerco di agire nello spazio libero tra le due)", R. Rauschenberg, dichiarazione in *Sixteen Americans*, catalogo della mostra, Museum of Modern Art, New York, 1959, p. 58.

[7] A. Warhol, *POPism, op. cit.*, p. 3.

[8] Il termine "Pop Art" fu coniato in Inghilterra dai membri dell'Independent Group e fu usato a stampa per la prima volta nel 1959 dal critico d'arte Lawrence Alloway, che faceva parte del gruppo insieme ad artisti come Richard Hamilton ed Eduardo Paolozzi. L'etichetta entrò nell'uso comune negli Stati Uniti, in parte grazie all'influenza di Alloway, che si era trasferito a New York nel 1962 per lavorare come curatore al Guggenheim Museum, solo dopo che erano stati proposti molti altri termini, tra cui *Neo-Dada* e *New Realism*. Le prime mostre di tendenze Pop nel 1962 e 1963 avevano titoli come *New Paintings of Common Objects*, *New Realists* (preso in prestito dalla loro controparte francese, i "Nouveaux Réalistes") e *The Popular Image*. La prima accettazione ufficiale del termine Pop Art avvenne a una conferenza tenuta il 13 dicembre 1962 al Museum of Modern Art di New York. Per ulteriori approfondimenti si veda C.A. Mahsun, *Pop Art and the Critics*, U.M.I. Research Press, Ann Arbor-Michigan, 1987, pp. 5-11. Per una trascrizione del succitato evento del 13 dicembre si veda "A Symposium on Pop Art", *Arts Magazine*, 37, aprile 1963, pp. 37-39, 41-42.

[9] Dine e Wesselmann esposero inizialmente insieme in diverse occasioni nel corso del 1959 alla Judson Gallery, uno spazio alternativo di Manhattan di cui entrambi gli artisti erano membri fondatori. Oldenburg vi tenne una personale nello stesso anno.

[10] Per una lettura femminista dei temi domestici di Wesselmann, si veda C. Whiting, *Wesselmann and Pop at Home*, nel suo *A Taste for Pop: Pop Art, Gender, and Consumer Culture*, Cambridge University Press, Cambridge, 1997, pp. 50-99. L'autrice discute l'appropriazione e la riconfigurazione "maschile" wesselmaniana degli spazi "femminili" della cucina e del bagno e del passatempo altrettanto femminile dello shopping secondo modalità che sarebbero state del tutto estranee al modo di pensare dell'artista. Per quanto Wesselmann fosse refrattario a queste intellettualizzazioni, resta il fatto che la deliberata apertura della sua arte si presta a interpretazioni multiple e contraddittorie.

[11] Warhol naturalmente incorporò nella fotografia immagini di origine fotografica di star hollywoodiane e altre celebrità, ma la sua attenzione si concentrava quasi esclusivamente sul volto (come maschera per il pubblico consumo) piuttosto che sul corpo. John Wesley e Allan D'Arcangelo furono tra gli altri pittori Pop americani che si dedicarono occasionalmente all'immagine umana.

[12] Citato in M. Livingstone, *Tom Wesselmann: Telling it Like it Is*, in *Tom Wesselmann: A Retrospective Survey 1959-1992*, catalogo della mostra, Isetan Museum of Art, Shinjuku, Tokyo, 15 settembre - 12 ottobre 1993 e altre sedi, p. 24.

[13] Claire Wesselmann, e-mail a Marco Livingstone, 29 marzo 2005.

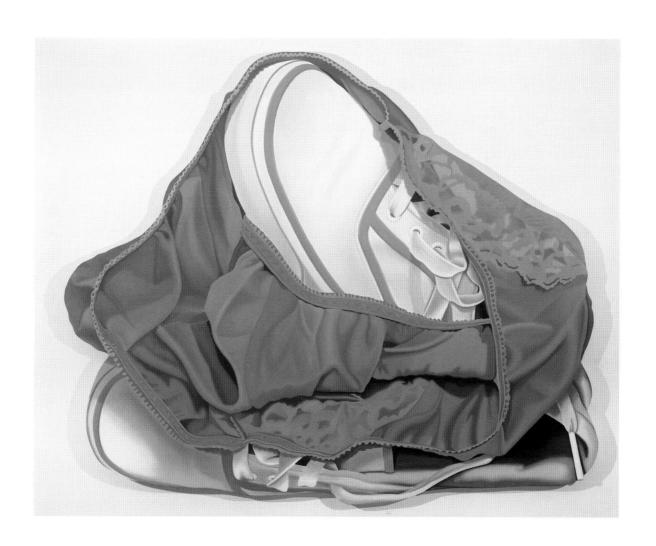

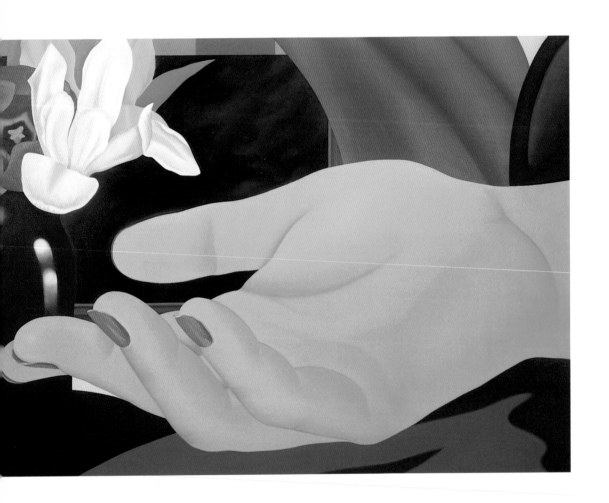

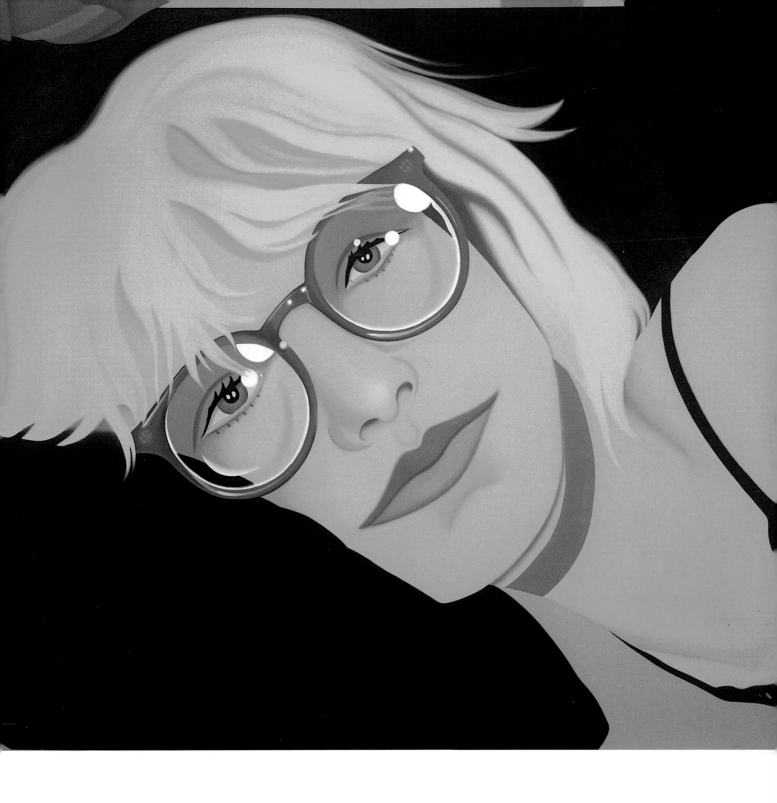

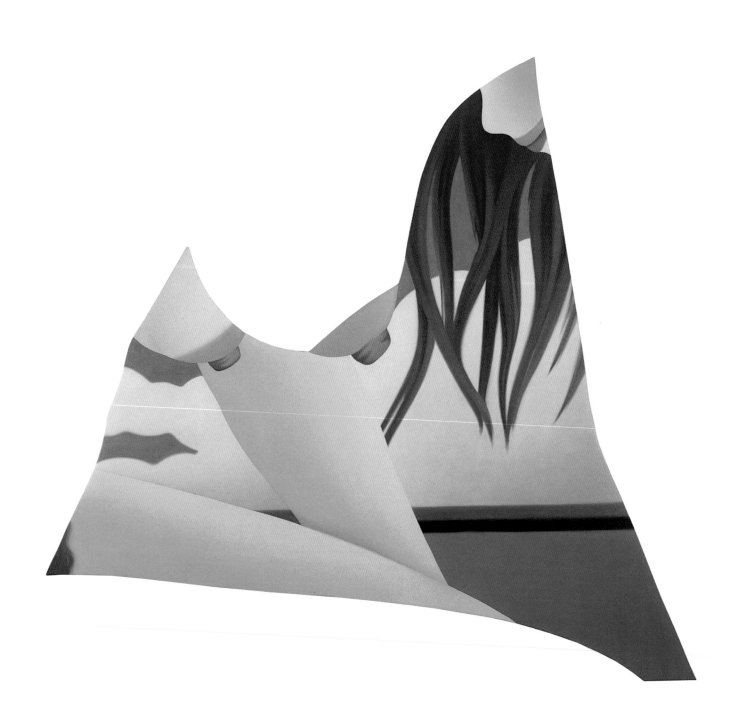

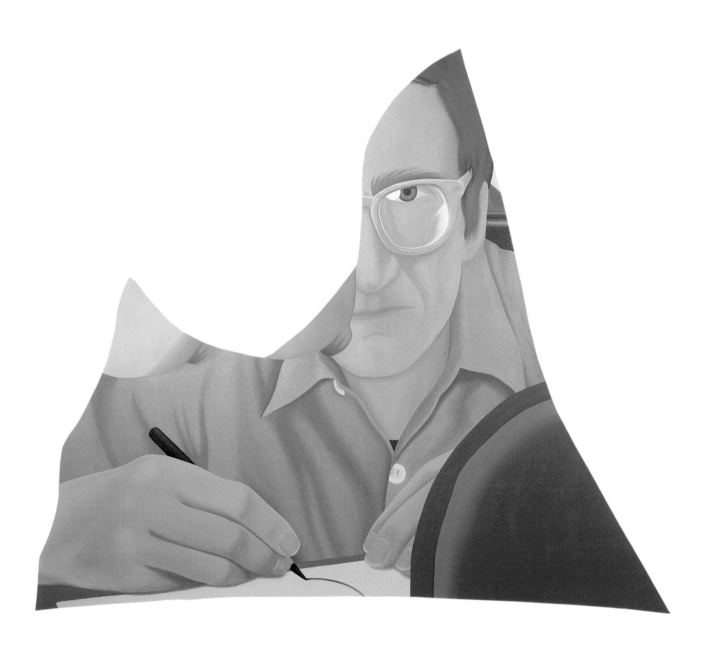

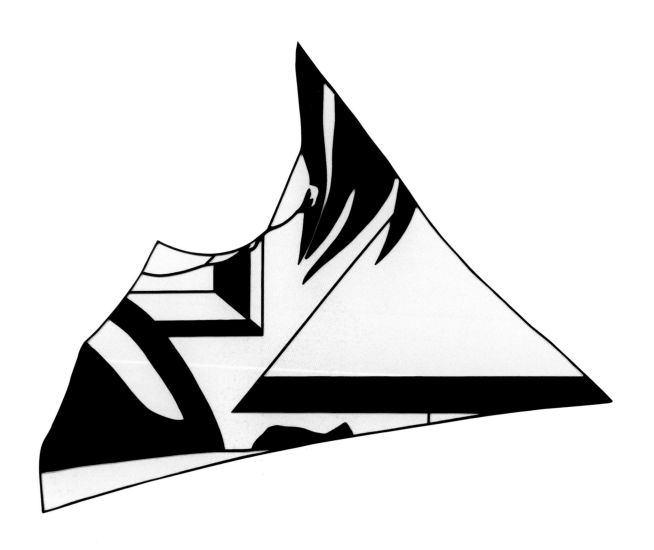

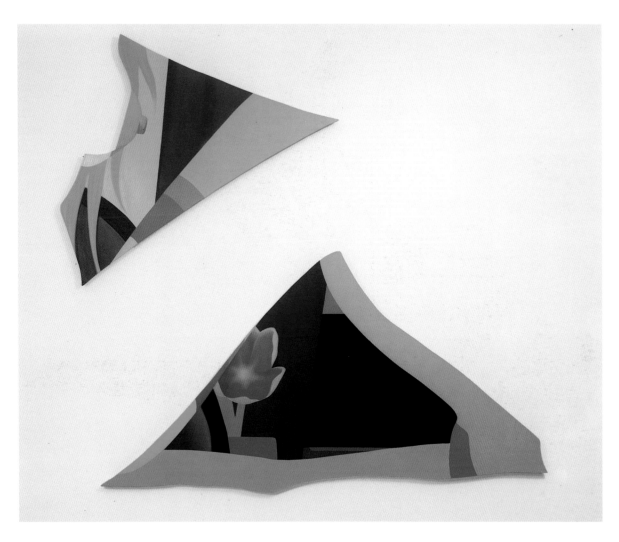

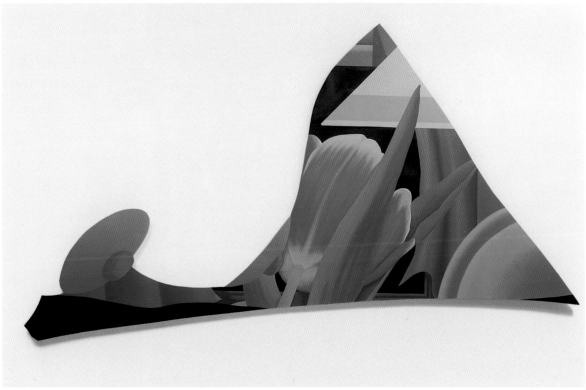

149

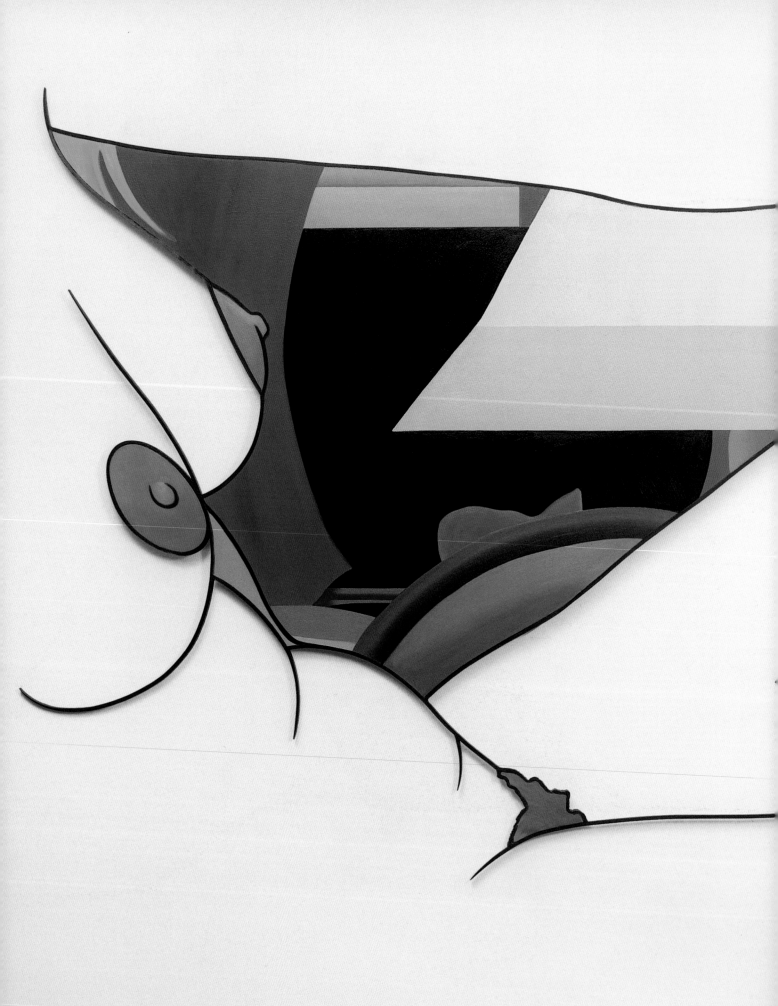

WESSELMANN AND THE GREAT AMERICAN POP ART MOVEMENT
MARCO LIVINGSTONE

Tom Wesselmann turned thirty in 1961, the year in which he painted the first of his *Great American Nudes*. It was also the year of paintings based on comic strips, such as *Popeye* by the thirty-three-year-old Andy Warhol and *Look, Mickey!* by the thirty-eight-year-old Roy Lichtenstein, and of paintings derived from billboard advertisements such as *I love you with my Ford* by James Rosenquist, then aged twenty-eight. All these works (and others painted a year earlier) were among those destined to become groundbreaking examples of a movement whose very name, Pop Art, did not gain general currency until late 1962. The curious thing, as Warhol himself recalled two decades later on the opening page of his book *POPism: The Warhol Sixties*, is that these and the other artists who were quickly to form the core of the movement had all arrived independently, without knowledge of each other, at an art firmly grounded in visual languages devised for popular consumption: advertising and packaging, comic books, newspapers and magazines, movies and television, fast food and mass-produced consumer products. As Warhol wrote, quoting a writer friend in terms suitably couched in imagery redolent of B-movies:

"One of the phenomenal things about the Pop painters is that they were already painting alike when they met. My friend Henry Geldzahler, curator of twentieth-century art at the Metropolitan Museum ..., once described the beginnings of Pop this way: 'It was like a science fiction movie—you Pop artists in different parts of the city, unknown to each other, rising up out of the muck and staggering forward with your paintings in front of you.'"[1]

How all this came together so suddenly, not just in New York but also in California, in London and soon more widely across Europe, especially in France, Germany and Italy, remains something of a mystery almost half a century later. Talk of the *Zeitgeist* is only lazy journalistic shorthand, one that recognizes a pervasive atmosphere or tendencies without analyzing their origin. In fact there were common factors that led many artists at that moment to create a form of representational art that self-consciously reflected,

in the most dynamic and immediate ways possible, the contemporary visual land-scape, much as the early modernism of Cubism or Futurism had done in the first two decades of the twentieth century. One motivation, particularly for the New Yorkers, was the desire to rival and even supersede the impact of abstract expressionism, which by the mid-1950s had become established as the quintessential American con-tribution to the history of modern art. Almost without exception, the emerging Pop artists admired the paintings of Willem De Kooning, such as the voluptuously violent *Women* of the early 1950s, while being very conscious of the impossibility of working in a similar gestural style without being perceived as pale imitators.[2] The panoramic and enveloping scale of the enormous canvases painted by Jackson Pollock, Barnett Newman, Mark Rothko and others, which contributed so forcefully to the physical impact and authority of their work, was a feature that the next generation wished to take on board, but with the idealism, spirituality and search for the sublime uncere-moniously replaced by the prosaic realities of modern urban life.

The American Pop artists, in general about a decade older than their counterparts in England, were in many cases old enough to have lived through the Great Depression of the early 1930s or at least to have experienced as adolescents the austerity meas-ures imposed by the country's participation in the Second World War. The return to a more prosperous way of life in the 1950s, when our current notion of the consumer cul-ture was in its infancy, was almost certainly felt more acutely in Britain, where the dep-rivations of the war cast a grey gloom on daily life for a good decade after the end of hostilities. Nevertheless, for Americans, too, there was an obvious change in circum-stances, a new degree of luxury (at least for the middle classes) and the beginnings of the more sexually liberated attitudes and insistence on the pursuit of leisure most vividly exemplified by the advent of rock-and-roll music in the mid-1950s and by the associated invention of teenage lifestyle.

A notorious early article on American Pop Art in 1962 decried the fact that "the art gal-leries are being invaded by the pin-headed and contemptible style of gum chewers, bobby soxers, and worse, delinquents."[3] Certainly some of the artists had chosen both their imagery and the blunt means with which they portrayed it—by imitating, for example, crude methods of mass-produced printing—as a form of provocation. As Lichtenstein explained in an interview conducted in 1963, it was partly a way of chal-lenging the increasingly easy acceptance of modern art, by making something that would have looked to many eyes so ugly, so cheap, so flippant and throwaway that it could not be viewed in conventional terms as art at all.[4] This was not an art born of negativity, however, but of acceptance and celebration. (Warhol, in a revealing 1963 interview, once succinctly defined Pop as "liking things.")[5] Following the example of Robert Rauschenberg, who in a statement published by the Museum of Modern Art in 1959 famously spoke of wishing to bridge the gap between art and life,[6] Wesselmann and his colleagues sought to return art to the real world and to use whatever means necessary—including appending found objects to the surface of the painting—as a

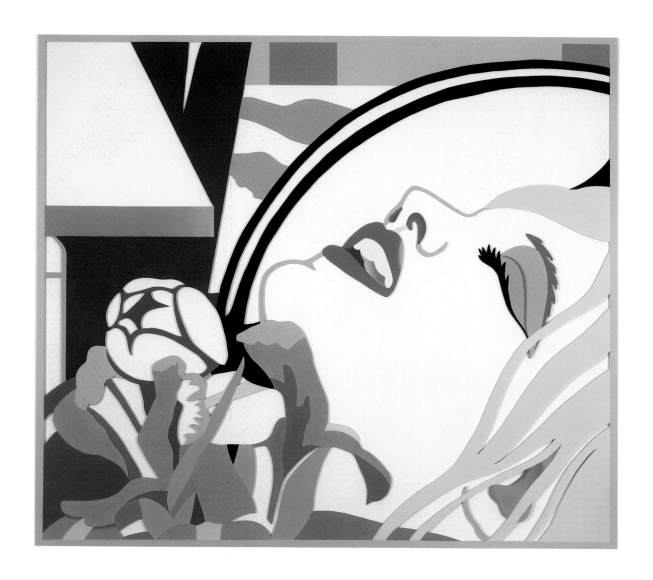

means of insisting on the inseparability of art from the visual stimulations offered every day both in the home and on the street.

Pop Art has continued to win the affection of generation after generation of teenagers and twenty-somethings precisely because it was the first movement to address itself to what Warhol called "all the great modern things that the Abstract Expressionists tried so hard not to notice at all."[7] Paradoxically, however, the New York artists who were to form the hard core of American Pop were all—as I suggested in my opening paragraph—mature adults, mostly in their thirties, when they made their first Pop works. Most of them, Wesselmann included, maintained a youthful exuberance right into their old age, continuing to attract the enthusiastic following of those young enough to be their children or even grandchildren while still succeeding in offending the sensibilities of their own generation. Wesselmann's last paintings, in which he returned to canvas and rephrased the life-affirming female nudes with which he first made his name, provide a particularly vivid instance of this astonishing capacity for freshness and self-renewal, as if these artists had somehow discovered the elusive fountain of youth.

Since the term Pop Art was foisted onto the work of a disparate collection of artists, rather than invented by a band of like-minded friends in the tradition of European movements launched with manifestos,[8] it stands to reason that the leading practitioners all had very distinct artistic identities rather than a single program. Nevertheless, a common factor for many of the American (though not for the British) Pop artists was the formative experience in commercial art and non-art visual forms of expression. Rosenquist, for example, was still painting huge advertisements for movies above Times Square when he began to translate the same methods and techniques into canvases destined for the galleries. Warhol had a formidable reputation throughout the 1950s as a prize-winning illustrator and commercial artist before reinventing himself as a painter and sculptor. In Los Angeles, Ed Ruscha had had experience as a typographer that was to become essential to his distinctive word paintings. A northern California artist, Wayne Thiebaud, had worked briefly in the animation department at the Walt Disney studios before spending a decade as a freelance cartoonist and commercial illustrator, only then training as a painter. Wesselmann himself had discovered his vocation in art during his spell in the army, where he whiled away his spare hours making cartoons satirizing the constraints of army life, honing skills of economical visual expression that were to stand him in good stead in the breezy economy of his mature figurative art.

All the great Pop artists made a point of defining their particular territory quite early in their careers, sometimes changing direction in order to avoid the risk of coming too close to somebody else's signature style. Warhol famously abandoned his comic-strip paintings when he learned of Lichtenstein's similar pictures, and only then concentrated on the soup cans and other consumer objects that were to become his own

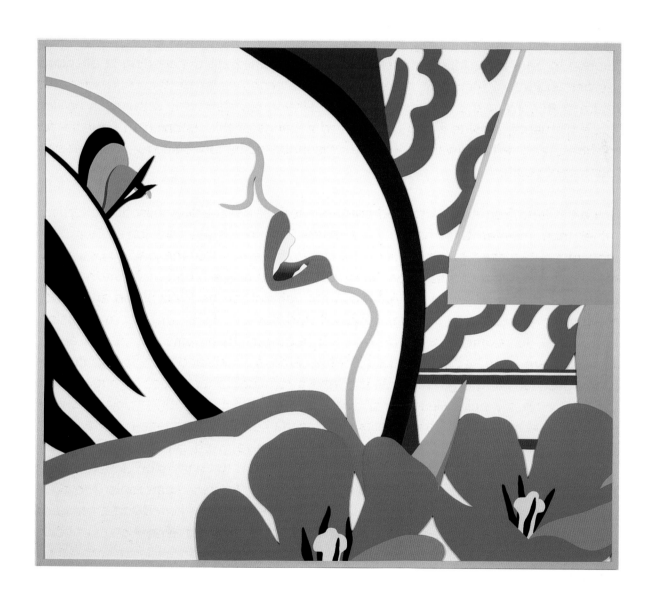

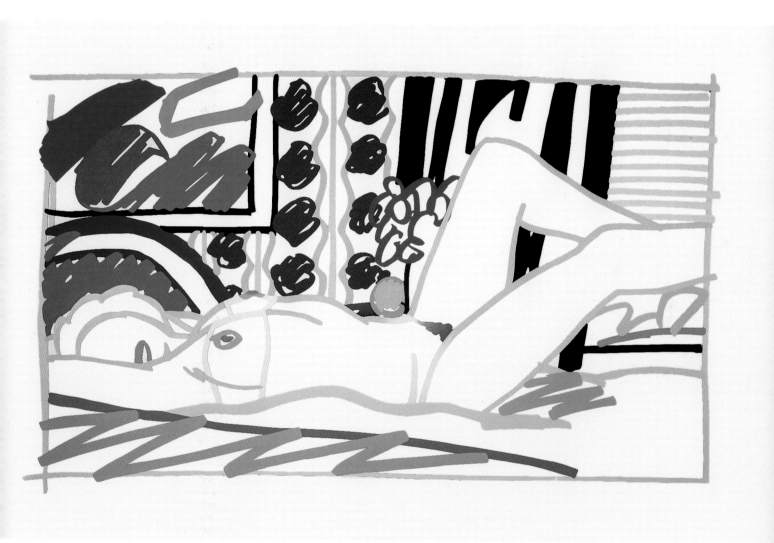

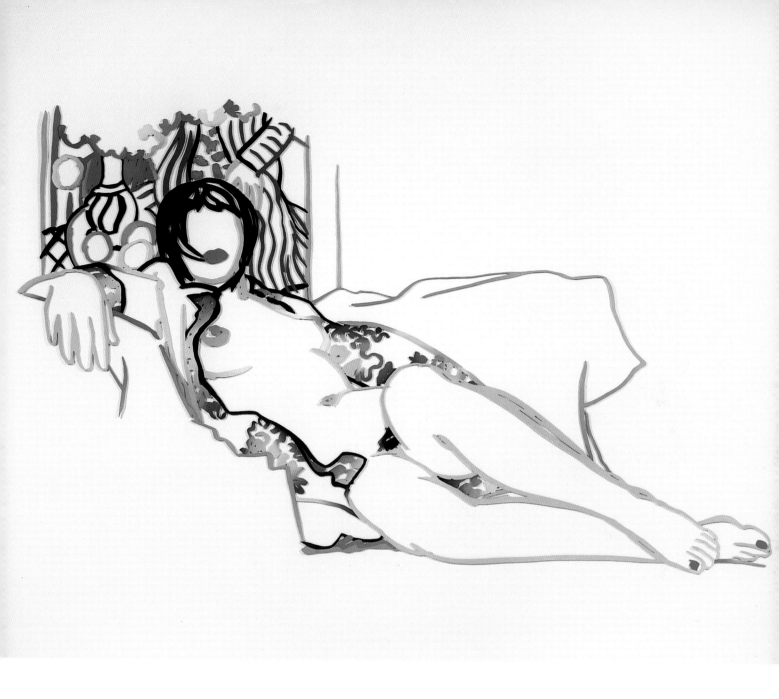

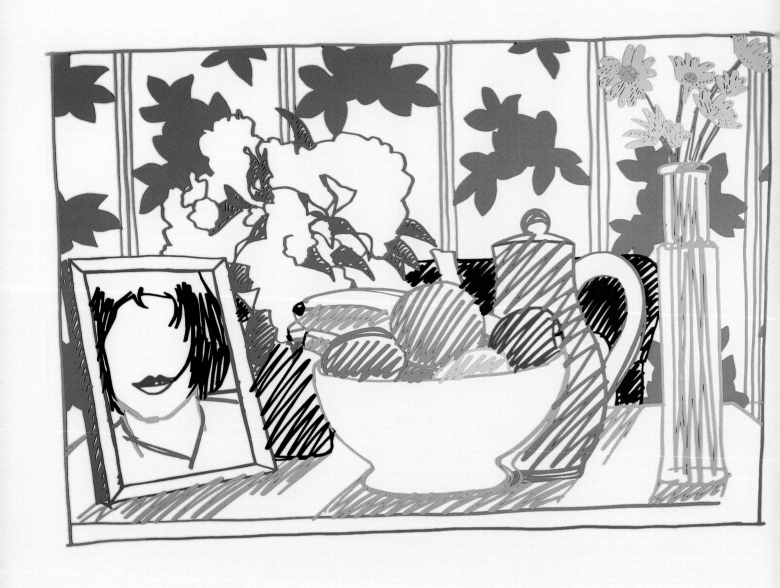

instantly recognizable trademarks. Claes Oldenburg conceived various sculptural strategies for representing commonplace objects, first in plaster painted loosely with bright enamel paint, then in "soft sculptures"—sometimes hugely enlarged from the objects they depict—made of canvas stuffed with kapok and sewn together. Another sculptor, George Segal, discovered at that same moment (in 1961) a method of representing the human figure as a kind of found object by directly casting the body in plaster. Favoring a lush painterly application directly descended from Edouard Manet, Thiebaud moved into Pop territory through his choice of imagery, such as sugary cakes and ice cream sundaes rendered in mouth-watering dollops of fluid paint; his friend and protégé Mel Ramos, who began by adapting similar brushwork to the portrayal of comic-strip heroes, gravitated by the mid-1960s to highly sexual representations of provocatively clad voluptuous women, providing Wesselmann with his most serious rival in that area of imagery, which was soon to prove so contentious in the light of the feminist movement.

However hard the artists tried to keep their identities separate, there were inevitably areas of common ground and of cross-influence. The foundations of Wesselmann's art in collage, which he shared with Rauschenberg (and more particularly with British artists such as Richard Hamilton, Peter Blake, Eduardo Paolozzi and Peter Phillips), was a solution to a more general concern by Pop artists for incorporating found printed and photographic imagery. His inclusion of found objects, which brought this collage principle into three dimensions, was shared territory with others, with the working clocks, fans, light fixtures and television sets of his 1964 *Interiors* bearing particular comparison with Rauschenberg's assemblages of the late 1950s and early 1960s, in which electrical items such as clocks and radios had brought the real world into the art work. Wesselmann's use of store-bought towel rails, toilet seats and toilet paper holders in his *Bathtub collages* of 1963, similarly, make use of strategies that Jim Dine (a fellow native of Ohio working in New York) had employed in his celebrated *Bathroom* pictures of 1962.[9] Though the question of who did what first sometimes became a vexed one for the artists themselves, it was not so much a matter of influence as of a group of artists having common recourse to a set of strategies for heightening the realism and physical presence of their art works. In any case, each artist handled his materials and methods in distinctive ways: there is no confusing the hard, machine-like surface of Wesselmann's *Interiors* and *Bathtub Collages* with the self-consciously painterly solutions employed by Dine and Rauschenberg as a subjective ground into which real things were placed as jarring intrusions.

Wesselmann's key position in the history of American Pop Art, as one of the "hard core"—together with Warhol, Lichtenstein, Oldenburg and Rosenquist—can be attributed not only to the many innovations he made to the new language and vocabulary of Pop, but also to the breadth and variety of his works during the 1960s, when the movement was at its height. At a time when artists were busy exploring the possibilities of new materials or processes more associated with commerce and industry than

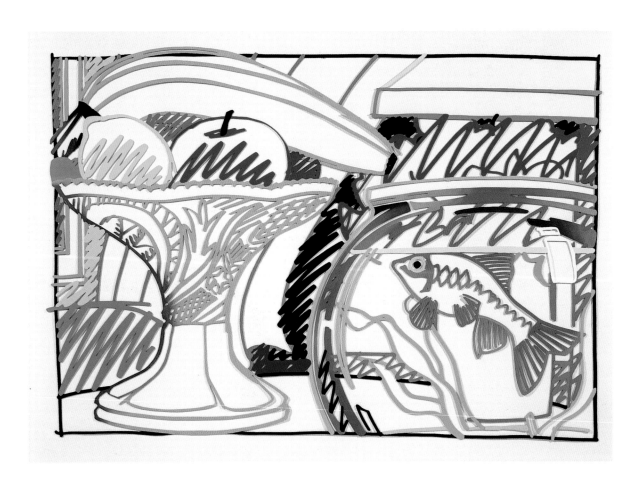

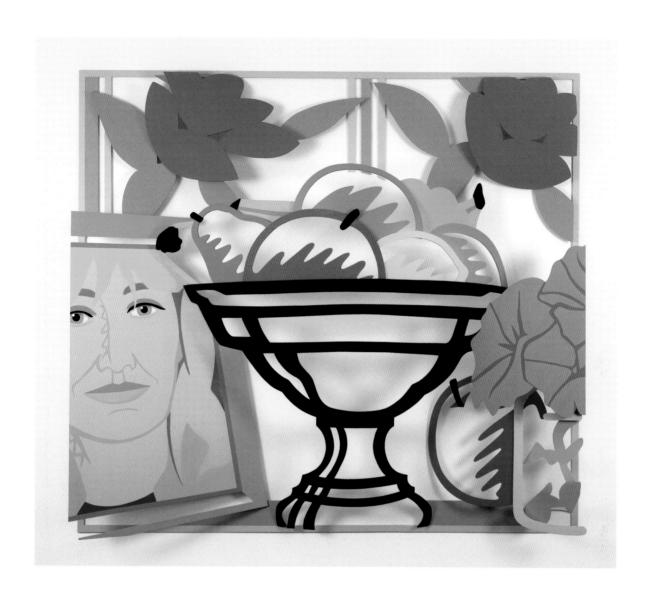

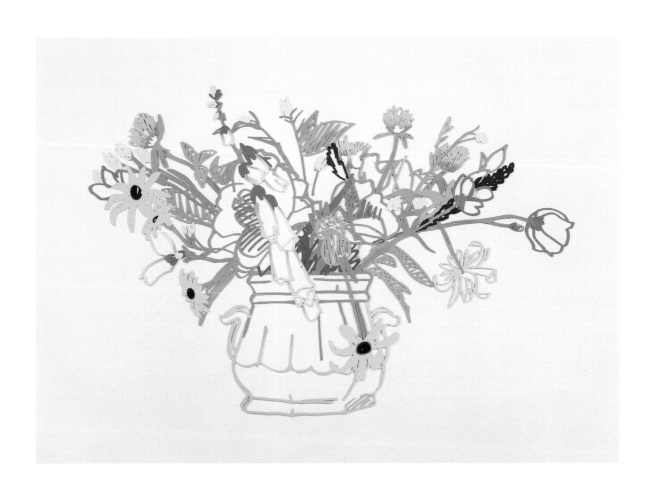

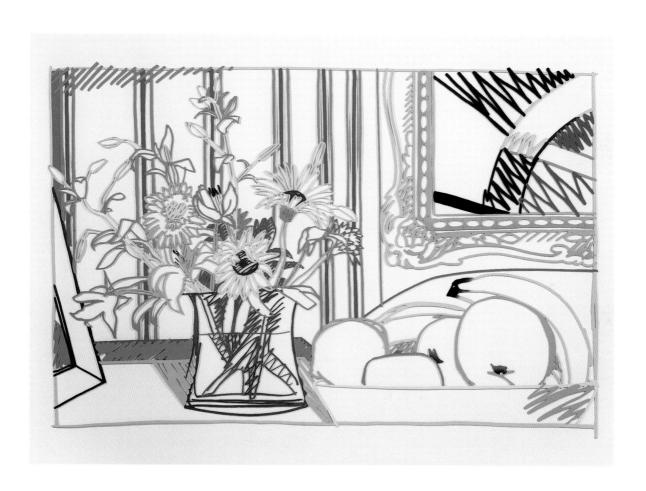

with the fine art tradition—from synthetic polymer paint and screenprinting to neon—Wesselmann proved particularly innovative in works of the mid-1960s made of painted (and sometimes illuminated) molded plastic, materials previously used for shop signs and advertisements. His enormous *Still Lifes* of 1963, painted over actual printed billboard advertisements that he obtained directly from the producers, were particularly witty and audacious contributions to the investigations of billboard scale more closely associated with Rosenquist. Similarly, while the gigantism practiced by Oldenburg is called to mind by the man-sized painted depictions of objects in Wesselmann's still-life installations of the early 1970s or of his *Bedroom Paintings* of the same decade, the methods and effects produced are very different: where Oldenburg delighted in monumentalizing ordinary objects, for Wesselmann it was more a question of heightening the intimacy of the viewer's encounter with the whole situation, as if one suddenly found oneself rather improperly in bed with seductively attractive women smiling unselfconsciously in anticipation of sexual pleasure.

Certain areas of Wesselmann's subject matter brought him close at times to other artists. This is true of the domestic kitchen and bathroom settings that he created as a credible context for his casually nude figures, even in his small pre-Pop collages of 1959–1960, which by 1963 became subjects in their own right, with the absent figures replaced by our own presence as spectators. These representations of private domestic spaces bear fascinating comparison with works by Dine, Oldenburg, Segal and Lichtenstein.[10] His concentration on the human figure, though rare in American Pop—Segal's direct-cast plaster sculptures and Ramos's painted temptresses being the other notable examples[11]—was more familiar in the work of such British artists of the period as David Hockney and Allen Jones. The overtly erotic treatment of the female body by Jones and Ramos linked them both to Wesselmann in spirit and friendship throughout their lives.

Though Wesselmann once admitted to me: "I was a Pop artist to the extent that I deliberately chose American imagery,"[12] throughout his career he made allusions to popular modern European painters such as Renoir, Modigliani and especially Matisse. He did so in such a way as to demonstrate a respect but also a robustly playful competitiveness with his forebears. His fellow Pop artists, Warhol included, also occasionally indulged in such forms of ambiguous homage. Lichtenstein's reworking of Picasso in 1962–1963 or Mondrian in 1964, followed by his systematic reinterpretations of an immense variety of nineteenth- and twentieth-century styles—from Impressionism to Expressionism, Cubism, Futurism and Surrealism—come particularly to mind. But where Lichtenstein deliberately reformulated every historical mode within his own unyielding and immediately recognizable language, Wesselmann (even in his late cut-out metal works and in his final canvases) presented the historic works both as things to be admired in themselves and as public property to which he claimed possession. He reconfigured the source in such a way that it maintained its original identity while simultaneously being conveyed by his characteristic graphic shorthand through the lens of his own sensibility.

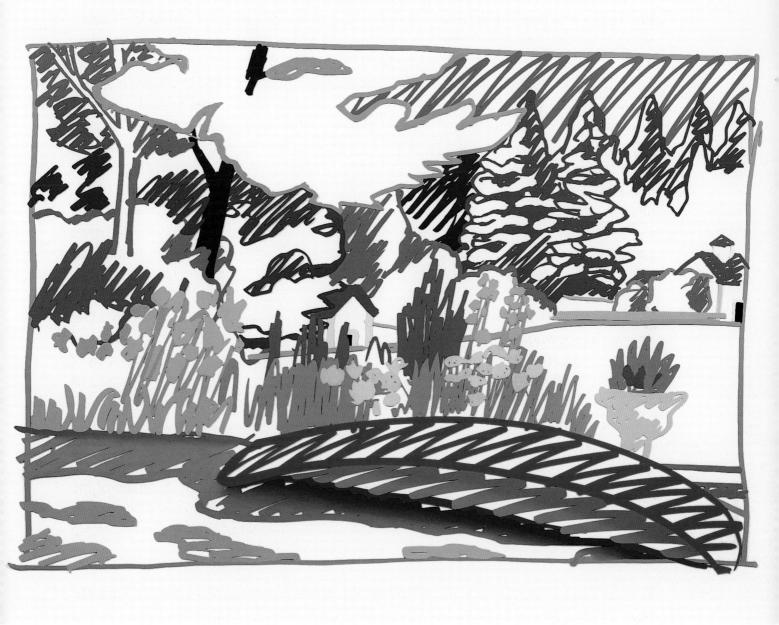

The American Pop artists became a tight-knit social group in the 1960s, when they were most likely to encounter each other at openings and to show together in group exhibitions. As Claire Wesselmann recalls, "The social scene was quite active for years, there were many parties with other artists in their studios, and numerous openings and other events. The social scene included a broad mix of those in the arts involved musicians, theater people, poets and dancers among others. As the years passed, it is true, as artists were drawn more deeply into their own work they tended to see each other less socially and only at openings and other events."[13] Later, even those who had once been close friends tended to go their own ways, pursuing their separate interests, sometimes not encountering each other for long periods. Wesselmann, unusually down-to-earth in spite of his decades of continued success, was never happier than in his studio day after day, accompanied by his assistants and with only occasional intrusions by visitors. "In later years," Claire adds, "Tom also carved out a pretty predictable schedule structured around his studio and family. He worked five days a week at the studio until a few years ago and at home at least one more day. It was still important to Tom even in later years to get to regularly see shows in Chelsea and uptown galleries and museums." As with all the Pop artists, each staunchly protective of his individuality, his art remained to the end deeply embedded within the context of the movement to which it made such an important and visually potent contribution.

[1] A. Warhol, *POPism: The Warhol Sixties*, Harper & Row, New York, 1983, p. 3.

[2] See M. Livingstone, *Pop Art: A Continuing History*, Thames and Hudson, London, 1990, p. 26, pp. 249–250, notes 12–13, for further discussion about De Kooning's unique position with regard to the younger Pop artists. When I first interviewed Tom Wesselmann in 1988, he told me frankly that as a young painter what he most wanted was to be De Kooning, but realizing that this was impossible he had to find a radically different way of working.

[3] M. Kozloff, "Pop Culture, Metaphysical Disgust and the New Vulgarians," *Art International*, VI, 2, pp. 34–36. Kozloff's article discussed the work of Dine, Lichtenstein, Oldenburg, Rosenquist, Peter Saul and Robert Watts.

[4] "It was hard to get a painting that was despicable enough so that no one would hang it—everybody was hanging everything. It was almost acceptable to hang a dripping paint rag, everybody was accustomed to this. The one thing everyone hated was commercial art; apparently they didn't hate that enough either." R. Lichtenstein in G.R. Swenson, "What is Pop Art?," part I, *ARTnews*, LXII, 7, November 1963, p. 25.

[5] A. Warhol in G.R. Swenson, "What is Pop Art?," part I, *ARTnews*, LXII, 7, November 1963.

[6] "Painting relates to both art and life. Neither can be made. (I try to act in that gap between the two.)" Robert Rauschenberg, statement in *Sixteen Americans*, exhibition catalogue. Museum of Modern Art, New York, 1959, p. 58.

[7] A. Warhol, *POPism: The Warhol Sixties*, Harper & Row, New York, 1983, p. 3.

[8] The term "Pop Art" was coined in England by members of the Independent Group, and was used in print for the first time in 1958 by the art critic Lawrence Alloway, who was a member of that group alongside artists such as Richard Hamilton and Eduardo Paolozzi. The label passed into common usage in the United States, partly through the influence of Alloway, who had moved to New York in 1962 to work as a curator at the Guggenheim Museum, only after various other terms, such as neodada and new realism, had been proposed. Early survey exhibitions of Pop tendencies in 1962 and 1963 had such titles as *New Paintings of Common Objects*, *New Realists* (borrowed from their French counterparts, the nouveaux réalistes) and *The Popular Image*. The first official acceptance of the term Pop art was at a symposium held on December 13, 1962, at the Museum of Modern Art in New York. For further discussion see C.A. Mahsun, *Pop art and the Critics*. U.M.I. Research Press, Ann Arbor-Michigan, 1987, pp. 5–11. For a transcript of that December 13 event, see "A Symposium on Pop Art," *Arts Magazine*, 37, April 1963, pp. 37–9, 41–2.

[9] Dine and Wesselmann had first shown their work together on several occasions in 1959 at the Judson Gallery, an alternative space in Manhattan of which both artists were founding members. Oldenburg had a solo show there in the same year.

[10] For a feminist reading of Wesselmann's domestic themes, see C. Whiting, "Wesselmann and Pop at Home," in *A Taste for Pop: Pop Art, Gender, and Consumer Culture*, Cambridge University Press, Camdridge-England, 1997, pp. 50–99. She discusses his "masculine" appropriation and his reconfiguring of the "feminine" spaces of the kitchen and the bathroom, and of the equally female consumerist pastime of shopping, in ways that would have been very foreign to the artist's thought processes. However resistant Wesselmann was to such intellectualizations, the fact remains that the deliberate open-endedness of his art lends itself to multiple and contradictory interpretations.

[11] Warhol, of course, incorporated photographically derived images of Hollywood stars and other celebrities via screenprinting, but his attention was concentrated almost entirely on the face (as a mask for public consumption) rather than on the body. John Wesley and Allan D'Arcangelo were among other American Pop painters who focused occasionally on human images.

[12] Quoted in M. Livingstone, "Tom Wesselmann: Telling it Like it Is," in *Tom Wesselmann: A Retrospective Survey 1959-1992*, exhibition catalogue, Shinjuku-Tokyo, Isetan Museum of Art, September 15–October 12 1993, and tour, p. 24.

[13] Claire Wesselmann's email to Marco Livingstone dated March 29th, 2005.

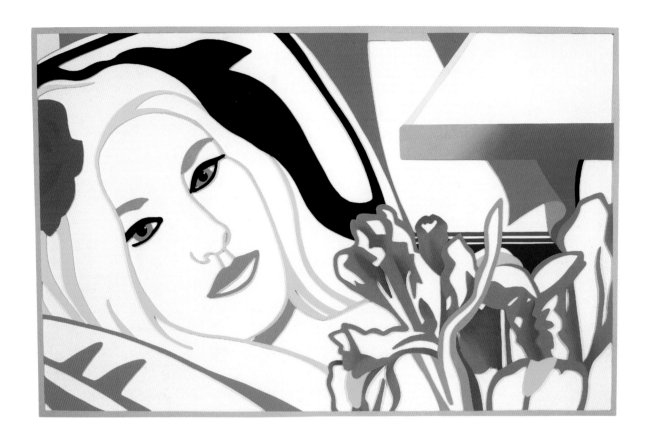

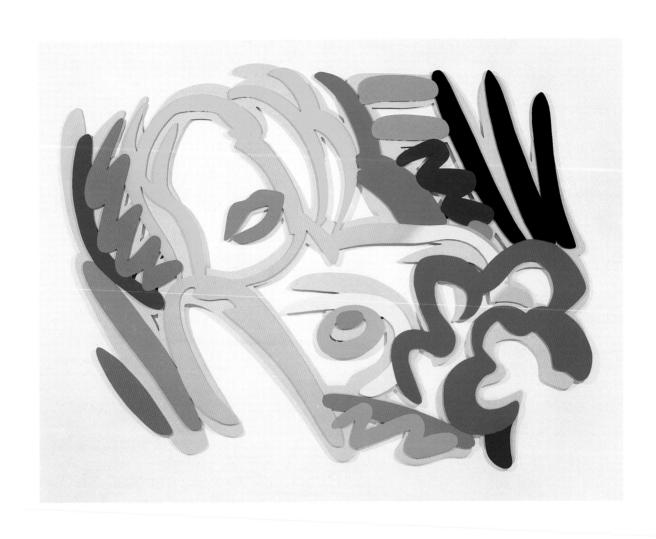

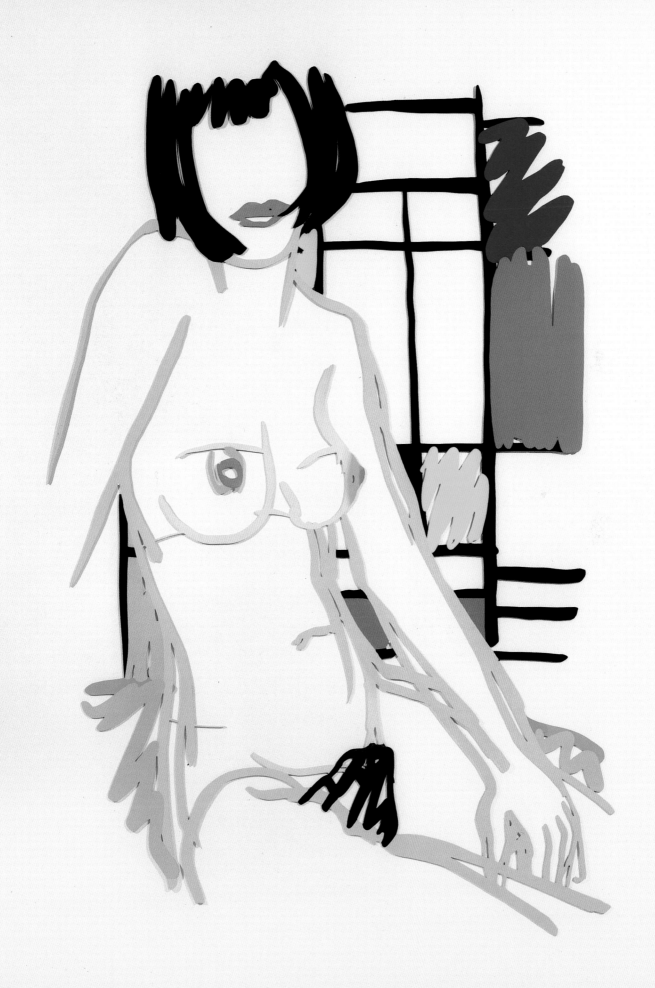

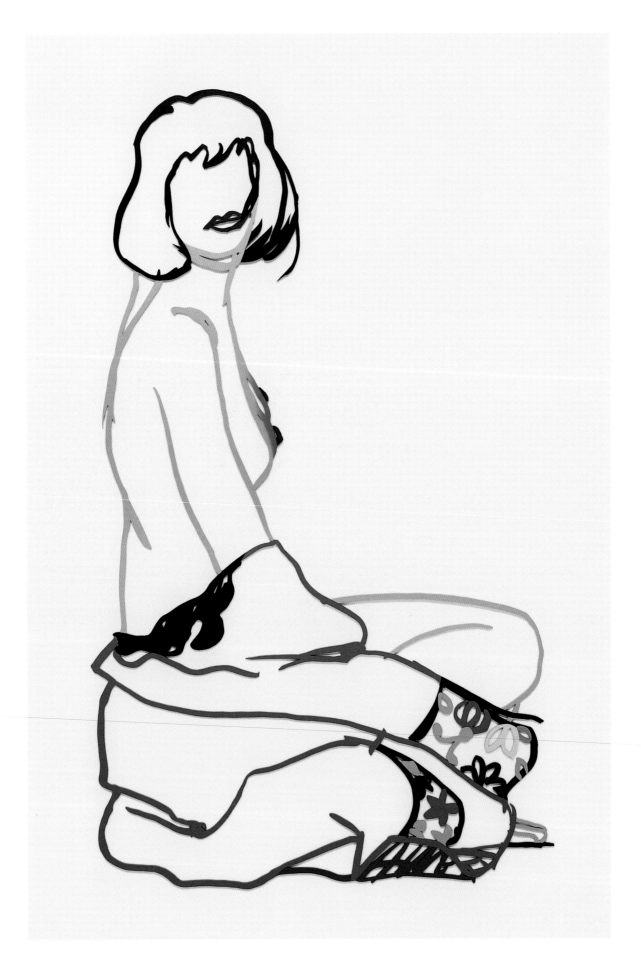

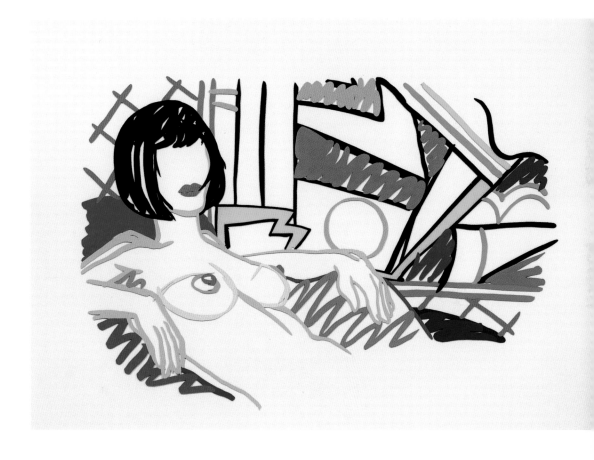

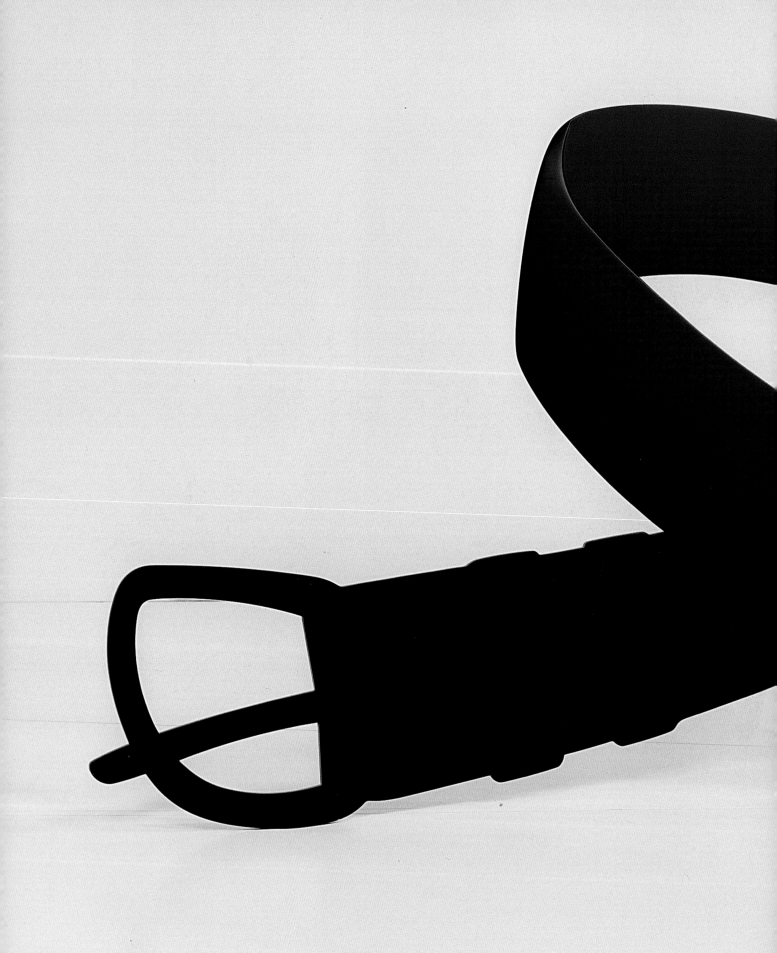

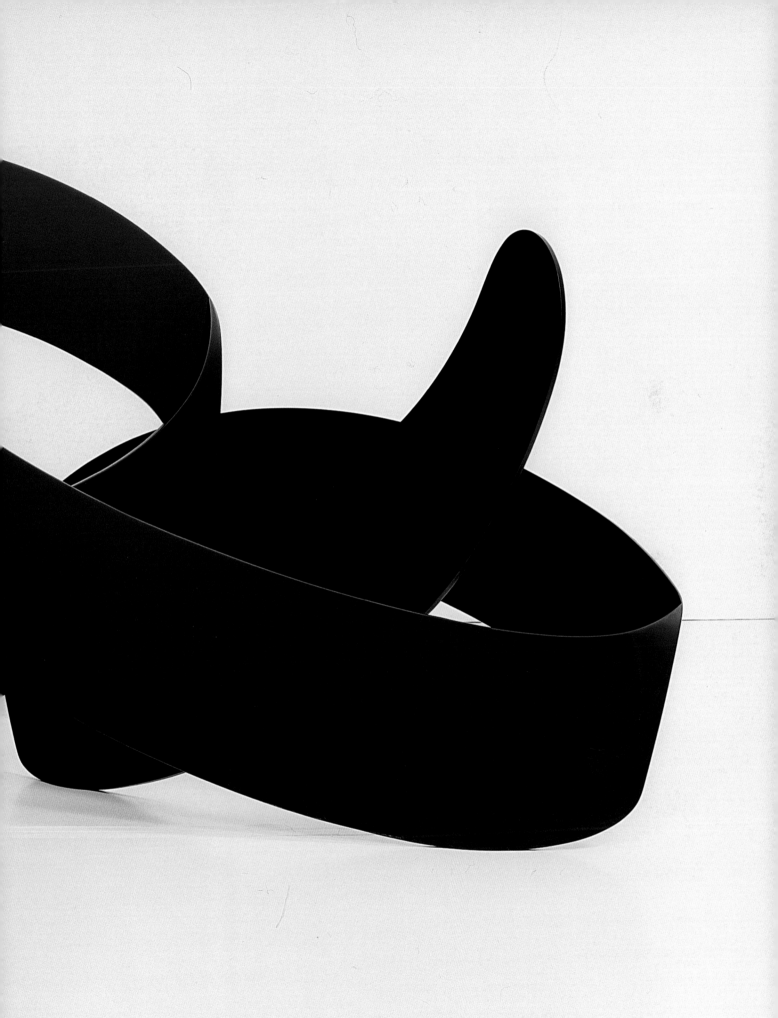

WESSELMANN E IL DISEGNO CONSTANCE W. GLENN

Nel mondo circoscritto di Tom Wesselmann il disegno e la pittura erano passioni estremamente impegnative. La sua vita sempre ben strutturata si imperniava attorno a lunghe giornate perfettamente organizzate di lavoro in studio – cinque o sei la settimana nei primi anni, quattro dopo l'intervento di bypass cardiaco del 1993 – a cui si affiancavano sessioni regolari di disegno nel fine settimana. Si concedeva una pausa solo il lunedì, che chiamava "il giorno di Claire". La sua disciplina era di una coerenza assoluta. Lui e Claire – e poi Jenny, Kate e Lane – vissero nello stesso edificio nei pressi di St. Mark's Place per più di trent'anni, e ogni estate, dopo avere acquistato la casa lungamente sognata a Deer Lake nelle Catskills, vi si ritirava per immagazzinare disegni per il lavoro invernale nello studio sulla Bowery e poi in quello di Cooper Square. Non era un uomo da diversivi. La sua vita era la sua arte e la sua famiglia, e a rompere la routine erano soltanto la pesca, la chitarra e la composizione di canzoni country. Le ore che dedicava alla preparazione, al disegno e alla pittura erano difese strenuamente e le interruzioni erano ridotte al minimo. Per quanto questa meticolosa programmazione possa apparire noiosa, lui ne era esaltato. Ogni nuovo giorno gli portava il potenziale per una nuova scoperta nello studio. Wesselmann descrisse una di queste occasioni allo scrittore e storico Sam Hunter, parlando di quando vide il suo primo disegno su acciaio elaborato da computer:

"Da una parte per me era emozionante, nuovo e molto diverso. Dall'altra capivo che niente è mai così nuovo. Ma da un punto di vista emotivo era profondo ed emozionante ... Con il passare delle settimane – e so che sembra un'esagerazione – non riuscivo ad andare via dallo studio quando era ora di tornare a casa, la sera. Piantavo letteralmente le unghie nel tavolo... non me ne volevo andare. Tornavo a casa, mi sdraiavo sul letto e progettavo quello che avrei fatto l'indomani. Non vedevo l'ora di tornare allo studio e la mattina dopo ci andavo di corsa. Era diventata una frenesia circolare"[1].

In una fase decisamente iniziale della sua carriera Wesselmann scoprì il collante che avrebbe tenuto insieme la sua ambiziosa routine studiocentrica: il disegno. Da giovane coscritto dell'esercito era di stanza a Fort Riley, nel nord-est rurale del Kansas, tra le cittadine sonnolente di Manhattan e Junction City, dove venne addestrato alla let-

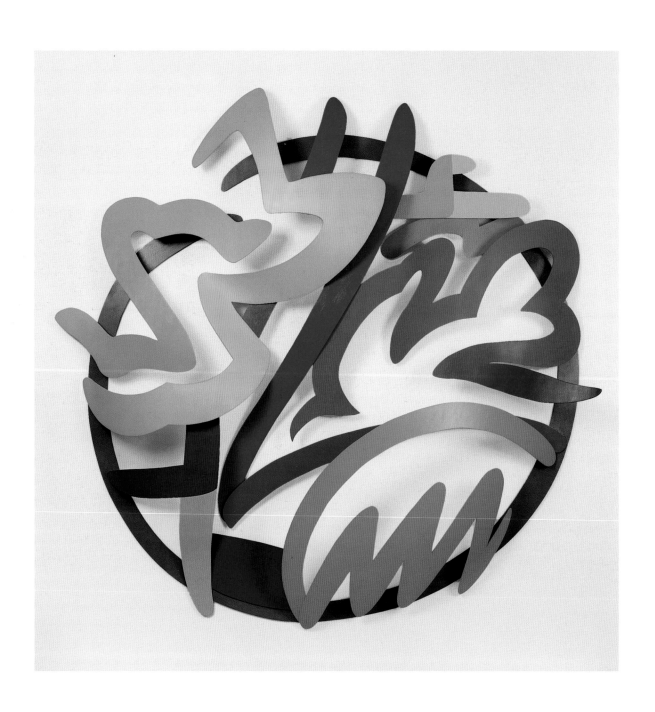

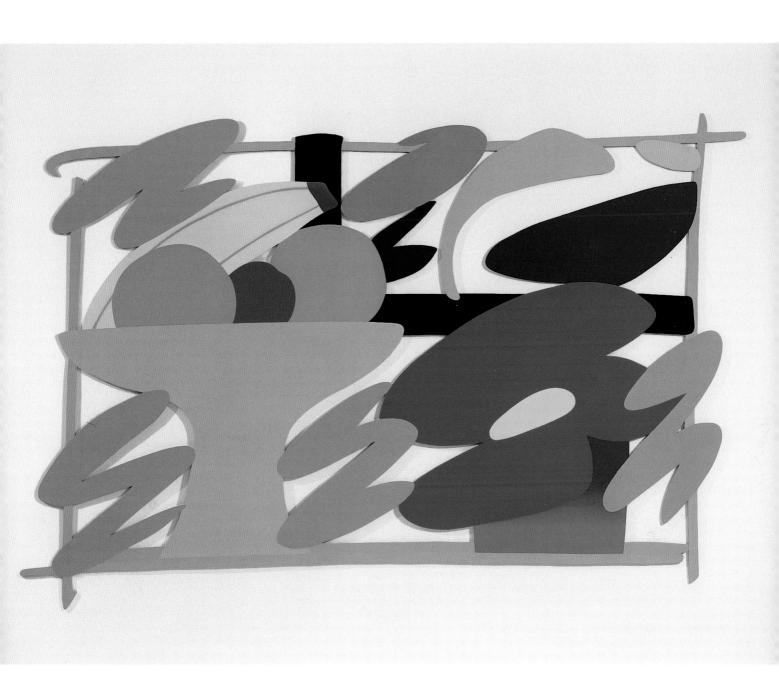

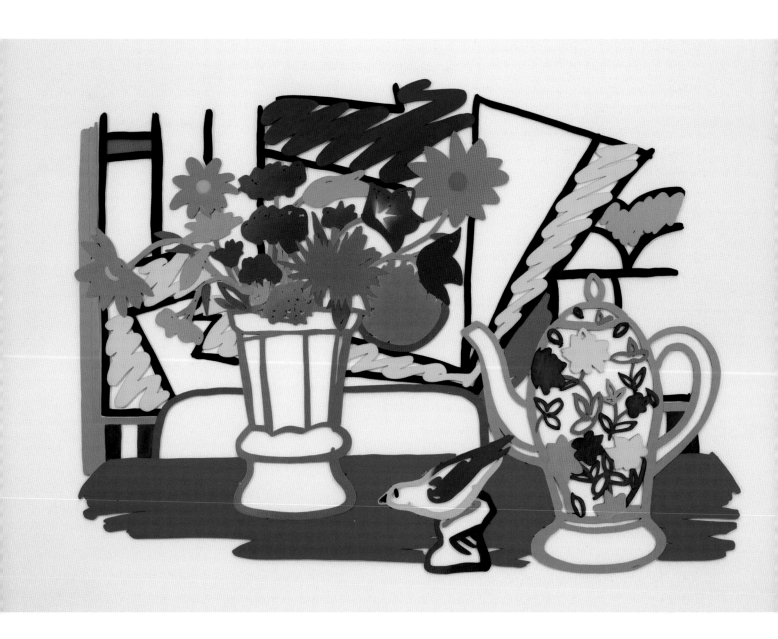

tura delle fotografie aeree. A partire dal 1980 possiamo ascoltare la voce di Wesselmann, riguardo all'esercito e a molte altre esperienze, in *Tom Wesselmann,* l'autobiografia firmata con lo pseudonimo Slim Stealingworth.

Wesselmann diceva di odiare la vita militare e la descriveva come tetra e noiosa[2]. Fu proprio la noia a portarlo al disegno: imparò a disegnare per poter realizzare dei fumetti comici in cui si prendeva gioco dell'esercito. Il suo interesse per il fumetto si sviluppò rapidamente su scala più ampia e, dopo aver terminato il servizio a Fort Riley e a Fort Bragg in North Carolina, tornò a casa a Cincinnati, dove ottenne la laurea in psicologia dalla University of Cincinnati, studiando al contempo alla Art Academy of Cincinnati. Il suo obiettivo era migliorare le proprie capacità nel disegno per comunicare meglio le sue idee comiche, che pensava lo avrebbero portato a lavorare professionalmente come fumettista. Il perseguimento di questo obiettivo lo portò a iscriversi alla Cooper Union di New York nel 1956. Quando venne accettato, tutti i pezzi che gli avrebbero consentito in soli sei anni di diventare uno dei catalizzatori dell'esplosione della Pop Art erano al proprio posto.

Durante l'ultimo anno alla Cooper Union (1958-1959), Wesselmann decise di abbandonare il fumetto per diventare pittore. I suoi primi lavori seri, che espose nel 1959 alla fondamentale Judson Gallery – che aveva fondato insieme a Bud Scott, Jim Dine e Marcus Ratcliff – erano piccoli collage di materiali di riciclo a cui erano sovrapposti disegni a pastello, a matita e a carboncino, evidenziati con tecniche anti-artistiche come la cucitura. Benché i collage fossero il suo tentativo di ribellarsi all'Espressionismo Astratto e all'estetica dominante, i disegni preparatori – in particolare a partire da *14th St. Nude #1*, realizzati in quello che Wesselmann chiamava il suo stile più "realistico" – rivelano una capacità tecnica sorprendentemente sofisticata e un grande talento per un tratto lungo, espressivo, ispirato a Matisse.

Uno dei più interessanti collage realisti fu il piccolo (cm 17 × 13) *Judy Trimming Toenails, Yellow Wall*, 1960, ispirato a uno studio a matita a punta morbida di dimensioni maggiori (cm 28 × 20), notevole per la sua realizzazione eccezionale e circolare che catturava la figura in modo completo ed economico. Un altro lavoro dello stesso anno, *Judy Undressing*, era accompagnato da un disegno molto più particolareggiato rispetto al nudo rosa realizzato con la tecnica del collage, che divenne presto la firma di Wesselmann. Sebbene non sostenesse che questi disegni fossero il suo "lavoro principale"[3], un'espressione che usava spesso per separare i disegni preparatori e gli studi dal prodotto finale, sentiva comunque che erano fondamentali per l'evoluzione del suo stile e li riteneva abbastanza importanti da conservarli per sé e per Claire.

I primi disegni e collage di nudo erano ispirati da Claire (Claire Selley sarebbe diventata sua moglie nel 1963) e dalla sua amica Judy, che ritrasse, entrambe prodigiosamente, nel 1959-1960 per migliorare la propria tecnica. Questa pratica diede inizio a un'abitudine che conservò per quasi tutta la vita, il disegno da modello, che riteneva importante per il proprio sviluppo. Pur trasferendo in modo attento e accurato molti di questi disegni preparatori di nudo "posizionandoli direttamente su una piccola tavola pulita o ingessata [e spostandoli] finché la posizione possibile nel collage lo

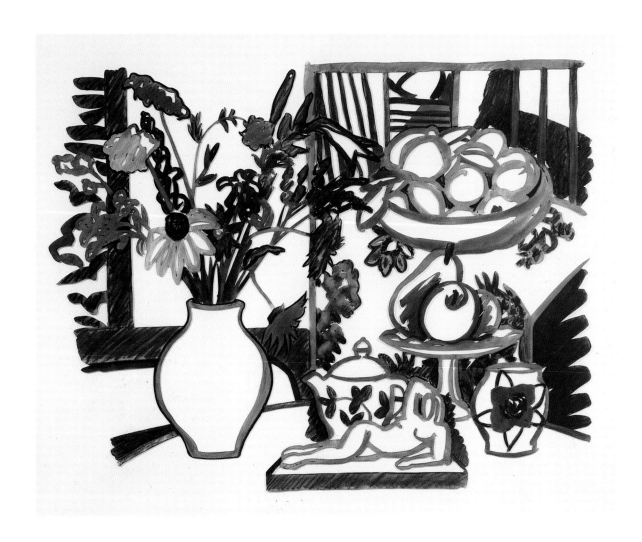

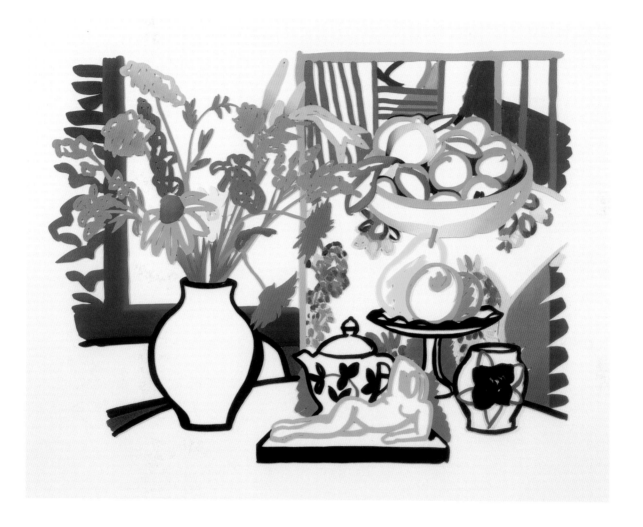

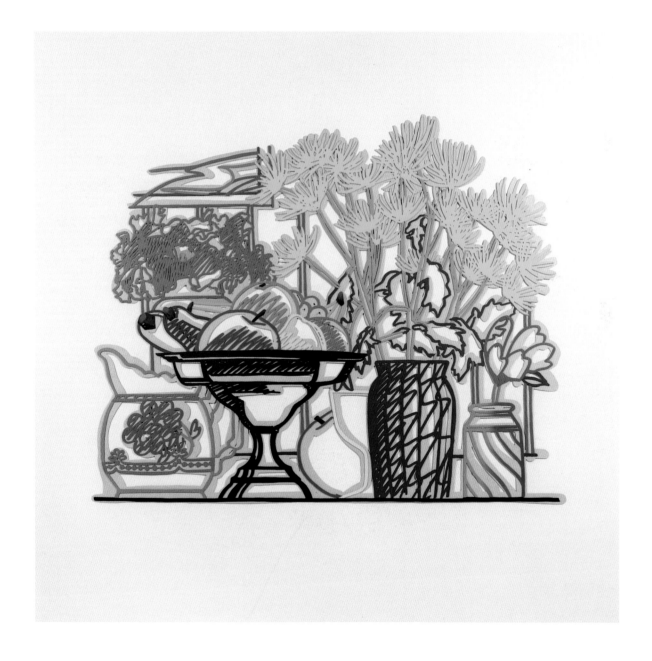

soddisfaceva"[4], affinò il ritaglio per assicurarsi che le sue composizioni fossero compresse "da bordo a bordo finché non fossero ben serrate"[5].

In un altro lavoro del primo periodo, *Little Bathtub Collage #2*, 1960, vediamo il disegno e il collage uniti in un raro esempio (la serie era composta da soli sei lavori, dei quali ce ne restano quattro), in cui ciascun elemento ha lo stesso peso nella composizione. Lo stile del disegno è più vago e pittorico – simile ai pastelli di Degas, soprattutto per l'angolazione fotografica obliqua – rispetto ai disegni preparatori, in diretto contrasto con lo sfondo del collage caratterizzato da uno schema grafico (una scatola di panetteria) che occupa la parte inferiore del disegno. I *Little Bathtub Collages* sono unici per quel periodo, perché mostrano in modo inconsueto le sue crescenti capacità di disegnatore, che in precedenza aveva mimetizzato nei grezzi e apparentemente *naïve Portrait Collages*.

Dopo il completamento di *Great American Nude #1*, 1961, l'immagine che fece da catalizzatrice per la serie *Great American Nude* che assicurò a Wesselmann la fama nell'ambito della Pop Art, passò velocemente a lavori di grandi dimensioni e modificò il titolo del collage storico in *Little Great American Nude #2*. A quel punto i disegni preparatori cambiarono radicalmente, proprio come il lavoro principale dell'artista. Il disegno per quello che avrebbe finito per chiamarsi *Little Great American Nude #1*, 1961 fu l'ultimo degli schizzi a flusso libero composti da tratti simili a scarabocchi che preannunciavano i disegni su metallo degli anni ottanta e novanta.

Quando Wesselmann investì le proprie energie nelle immagini Pop su grande scala, di successo più immediato e nel tentativo di risolvere i problemi di colore che considerava un suo punto debole, i disegni e gli studi per i collage assunsero un altro ruolo: si trasformarono in progetti in bianco e nero realizzati in ogni aspetto per i grandi (e per molti anche shoccanti) *Nudes*, *Still Lifes* e altre composizioni a collage. I disegni degli anni sessanta, in quest'ottica, sono studi diligentemente compositivi, descrizioni esatte dei dipinti che ne derivano, sfumati, ombreggiati, materiali da collage perfettamente rappresentati, per nulla provvisori e infine supremamente fiduciosi di sé. Sorprendentemente, molti erano prototipi in scala uno a uno. Come aveva realizzato disegni in scala uno a uno per i lavori più piccoli e intimi, Wesselmann continuò a procedere allo stesso modo creando disegni monumentali, esemplificati da *Drawing for Great American Nude #20*, 1961 (cm 150 × 120, carboncino su carta). La figura è definita da una linea salda che dà l'impressione di essere incisa nella carta da bordo a bordo, e il peso e la densità della composizione sono stati risolti. Manca solo il colore. Questi lavori di grandi dimensioni sono vigorosi e graficamente aggressivi ma, per Wesselmann restavano un mezzo per raggiungere un fine e non sono stati perlopiù mai visti dal grande pubblico. *Still Life Drawing [for Still Life #12]*, 1962; *Drawing for Bathroom Collage #2*, 1963; *Drawing for Great American Nude #58*, 1964; e lo stupefacente *Drawing for Bedroom Painting #23*, 1971 (carboncino su tela gessata, cm 177 di diametro), rientrano tutti in questa categoria e sono sempre più indipendenti per raffinatezza della realizzazione e presenza. L'ultimo, *Drawing for Bedroom Painting #23*, deve essere considerato un'opera maggiore, a prescindere dall'assenza di colore. Andrebbe confrontato per contrasto con lo studio a olio a colori per lo stesso dipinto

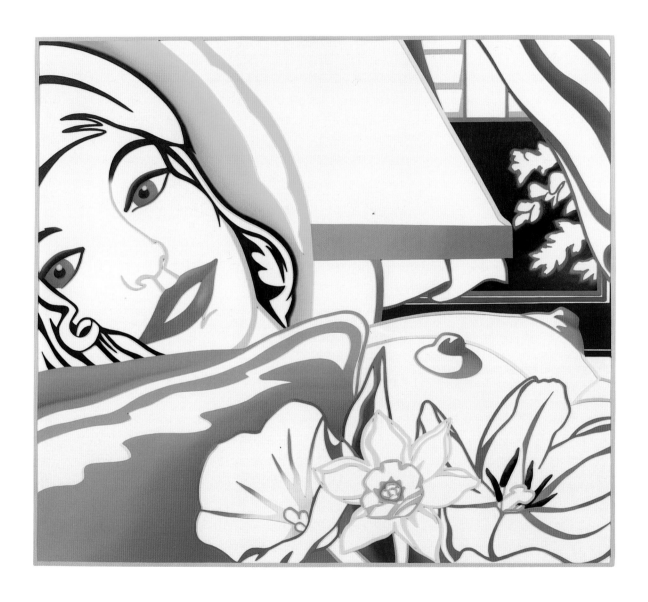

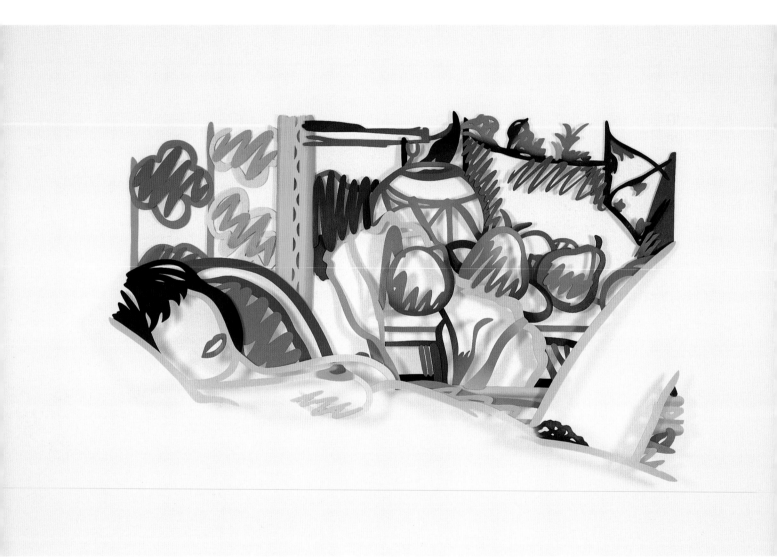

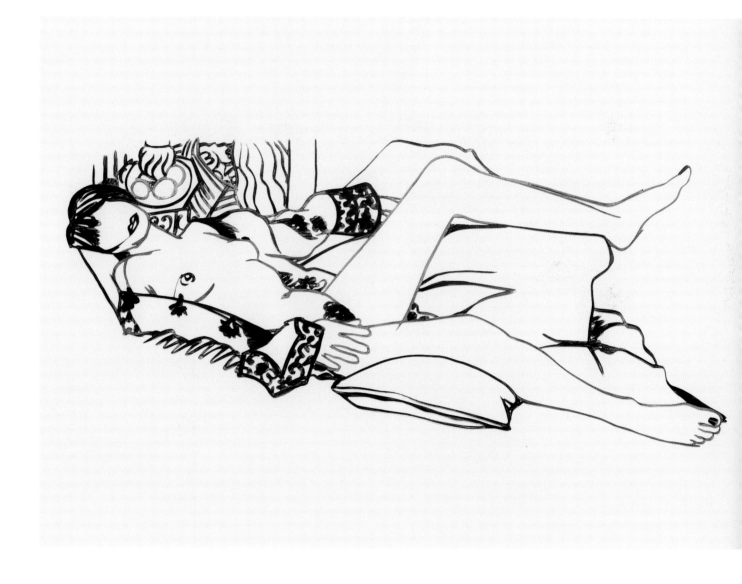

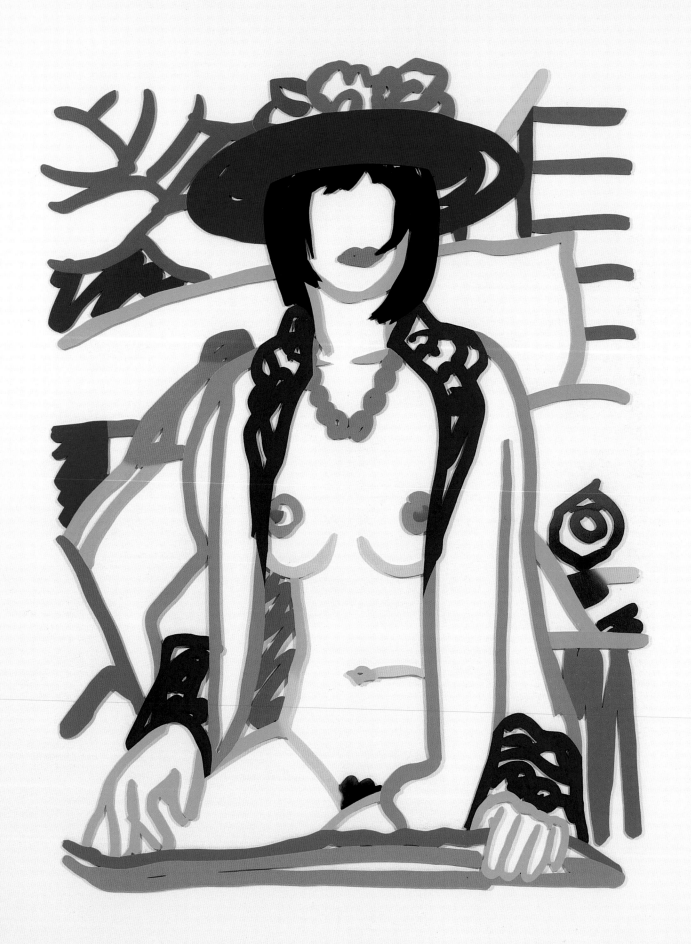

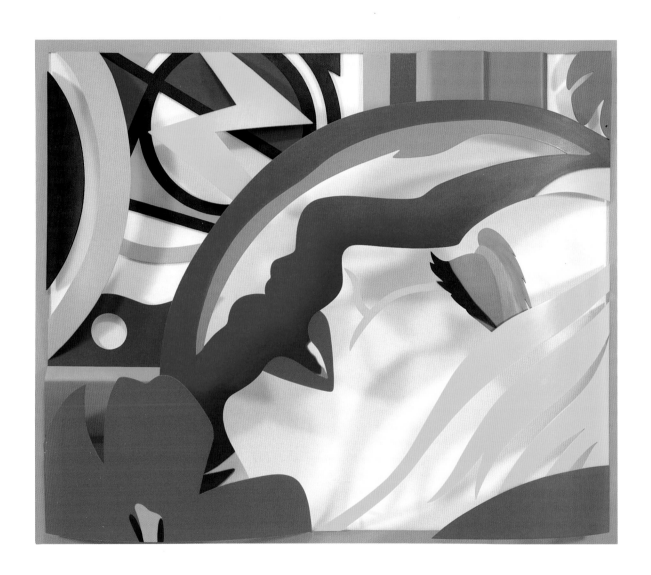

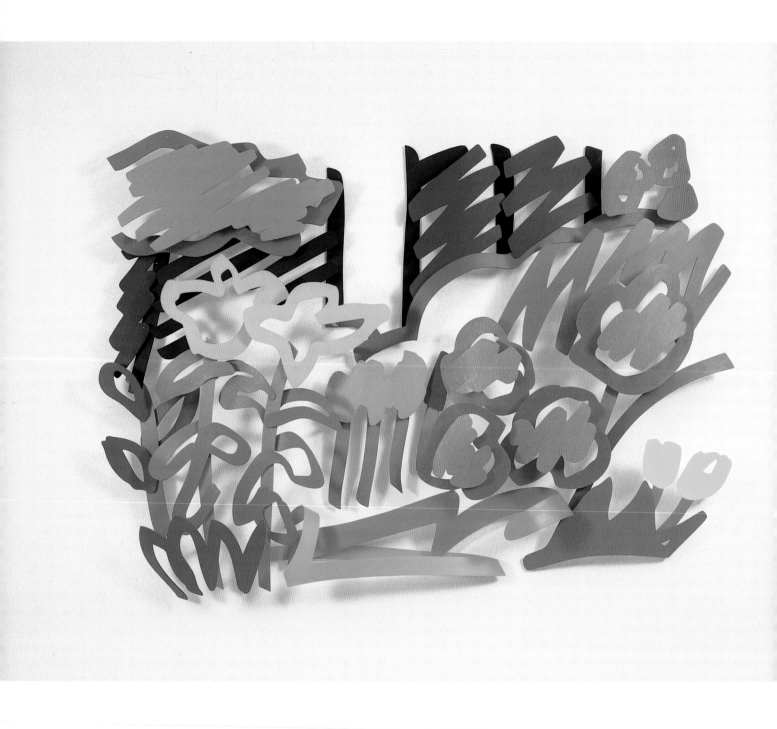

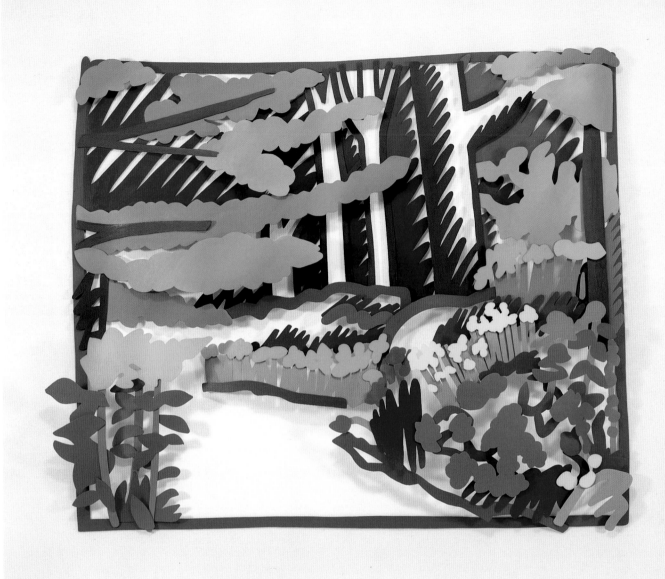

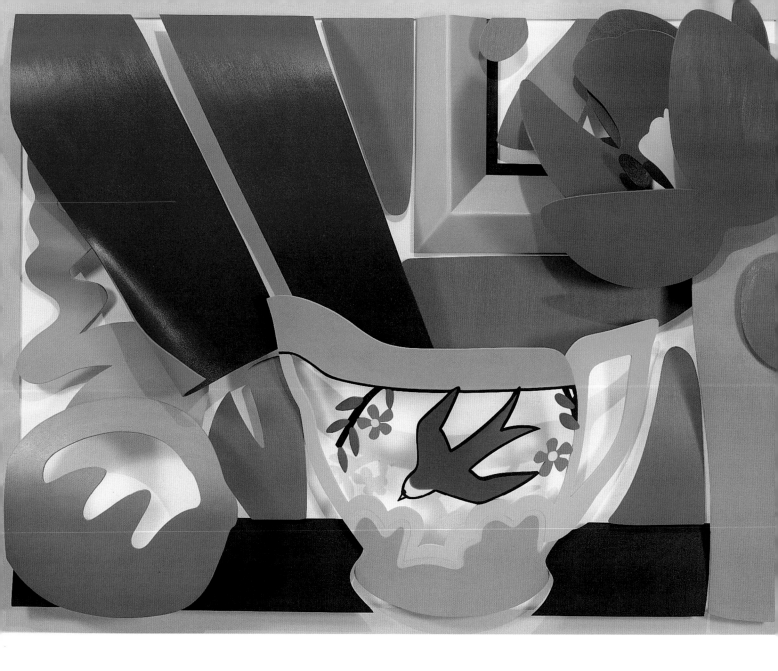

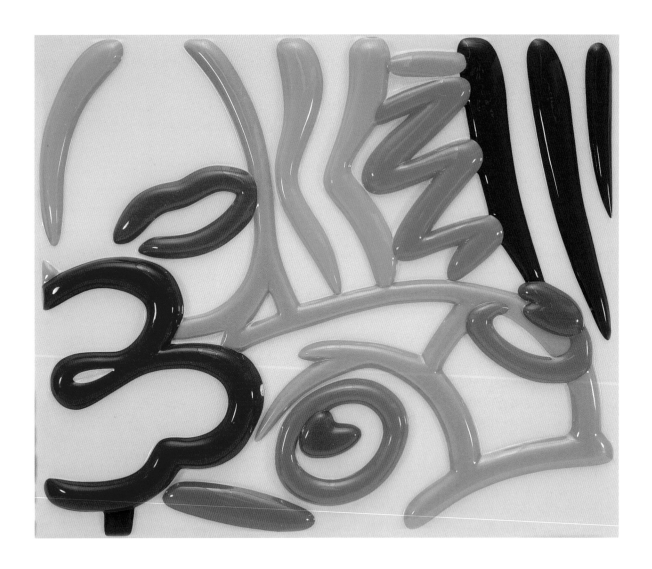

(cm 25 × 25, 1969)[6]. Era abitudine di Wesselmann tenere in mano lo studio a olio finale per consultarlo mentre dipingeva, e i piccoli studi di questa categoria sono a loro modo sontuosi quanto i grandi dipinti.

La storia che questo corpus di immagini attentamente selezionato non può raccontare è quella della ricchezza con cui ogni opera principale è circondata da studi preparatori di diverso tipo. Ciascun collage dipinto o disegno su metallo può avere decine di schizzi, bozzetti, disegni finiti, disegni da modello, studi a olio, a volte *maquettes* e addirittura modelli tridimensionali. Alcuni frammenti di carta possono misurare al massimo cinque centimetri per ciascuna immagine, ma in ognuno di essi sono conservati dettagli preziosi. Uno di quelli che Wesselmann valutava essere venti o trenta disegni poteva esistere solo per spostare leggermente da una parte o dall'altra un mazzo di fiori, ma la densità delle immagini e il tempo e la devozione dedicati al perseguimento della risoluzione ricercata erano i marchi di fabbrica della metodologia artistica di Wesselmann.

In un triennio cruciale, quello tra il 1983 e il 1985, Wesselmann scoprì un modo per utilizzare in un genere del tutto nuovo di disegni il linguaggio familiare del repertorio iconografico che aveva sviluppato. Dopo un primo esperimento nel 1982 con acciaio e masonite tagliati a mano in *Drawing Version of Bedroom Painting #57*, nel 1983 concepì i primi sei *Steel Drawings*. Questi lavori erano di fatto realizzati con alluminio tagliato a mano che Wesselmann poi dipingeva di nero con colori a spruzzo e appendeva alle pareti bianche della galleria, creando uno spazio negativo che entrava a fare visivamente parte dell'opera. *Steel Drawing #1* ritrae la confusione di una camera da letto delimitata da una visione triangolare nello spazio formato dal seno, dal braccio e dalla coscia della modella. Wesselmann spiegava a Sam Hunter:

"Stavo cercando di mettere alla prova un'idea specifica, di permettere alle linee di proseguire nello spazio al di fuori dell'immagine, sulla parete … Mano a mano che questi dipinti si evolvevano, per me diventava più interessante vedere il disegno separarsi sempre più dal dipinto. L'idea era trattare la linea come un elemento formale in sé. Non lo avevo mai fatto prima; il gesto lineare proseguiva sulla parete … Scoprii che anche nel metallo il gesto del disegno poteva lasciare il dipinto. Quella consapevolezza creò davvero i presupposti per i disegni su acciaio tagliato a laser del 1984 e per gli scarabocchi di camere da letto sui ritagli di alluminio dello stesso anno. Si può dire che il disegno partì dalla pittura"[7].

Il passo successivo fu produrre i disegni d'acciaio a colori, cosa che Wesselmann fece con *Steel Drawing #5*, prima dipingendolo di bianco e poi in colori vivaci. I ritagli triangolari in acciaio terminarono poi improvvisamente quando Wesselmann scoprì che poteva usare quel procedimento letteralmente per "disegnare nello spazio". Ora poteva "lanciare" scarabocchi spontanei sulla parete in colori e forme vigorosi. A questo punto, durante la sperimentazione di produzione (1984), divise le opere da parete in due categorie: i ritagli di alluminio (tagliati a mano) e i disegni in acciaio (tagliati a laser). I lavori più spontanei in alluminio erano presi da bozzetti ingranditi simili a scarabocchi che chiamava "disegni dipinti"; le più complesse composizioni prodotte con il laser erano identificate come "disegni-dipinti"[8]. Generalmente gli "scarabocchi" in alluminio partivano da schizzi veloci che venivano poi ingranditi con una fotocopiatrice per rea-

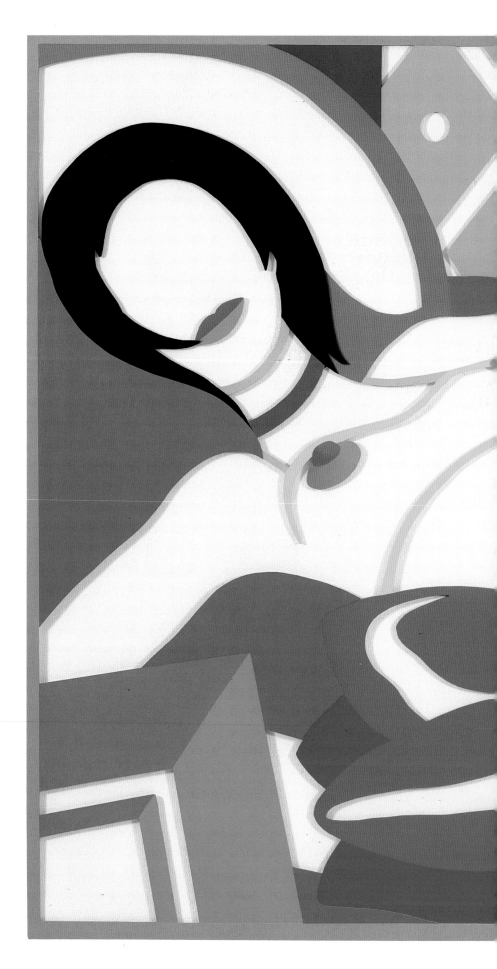

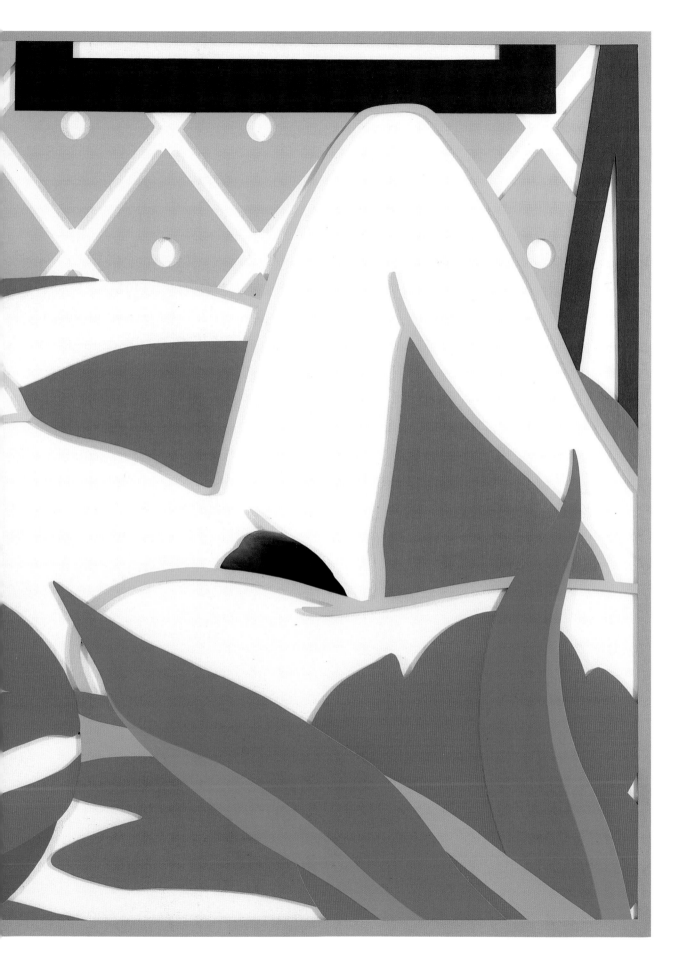

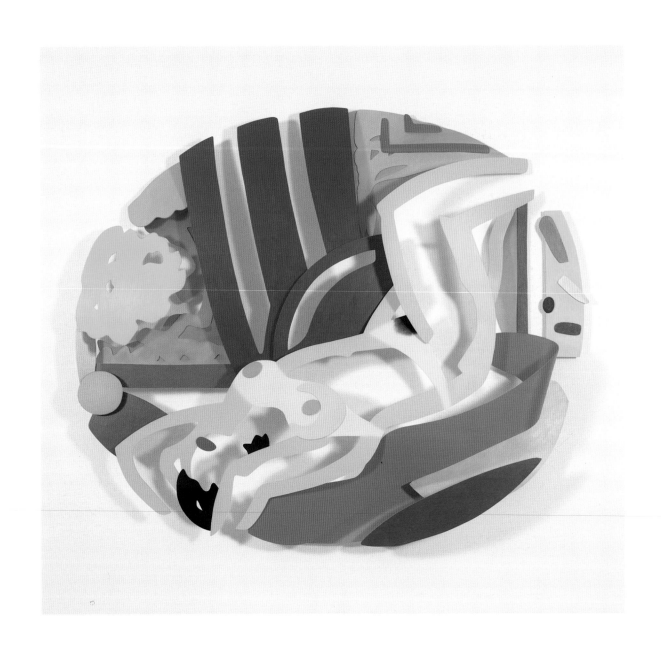

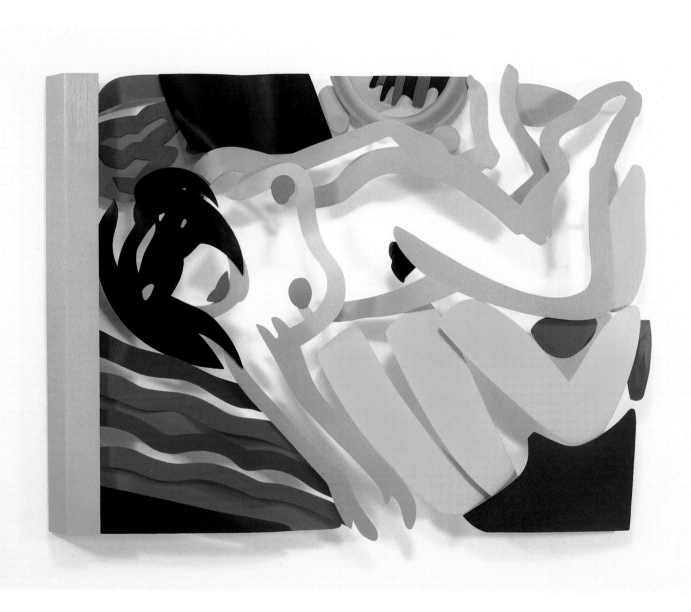

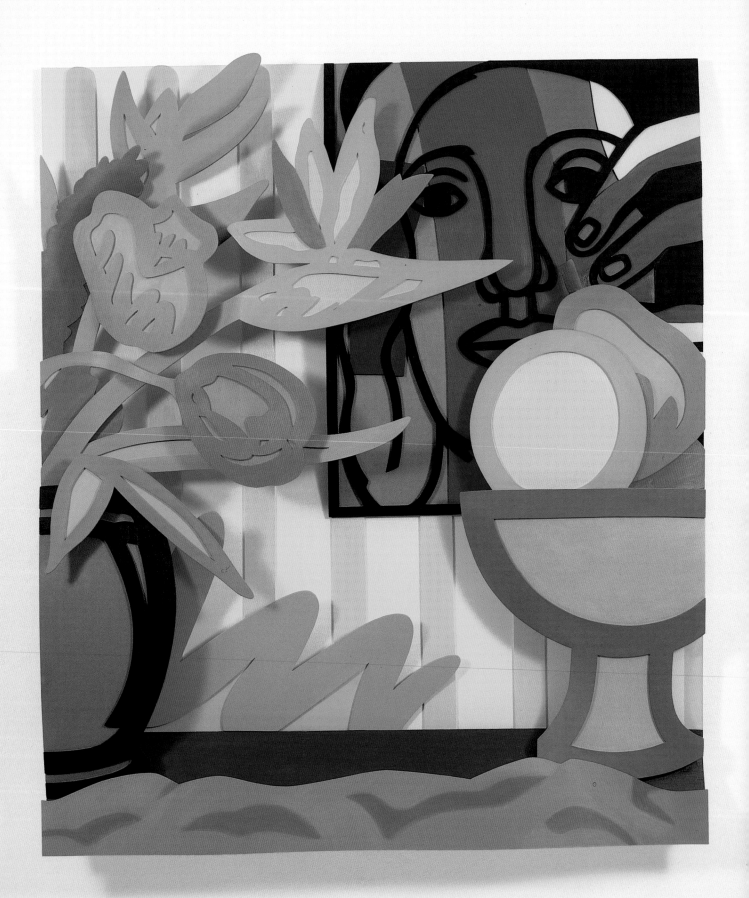

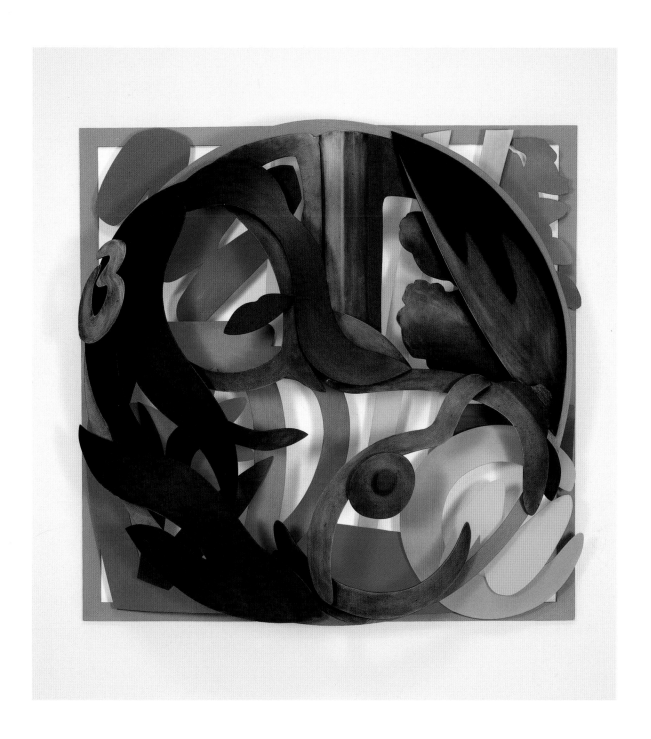

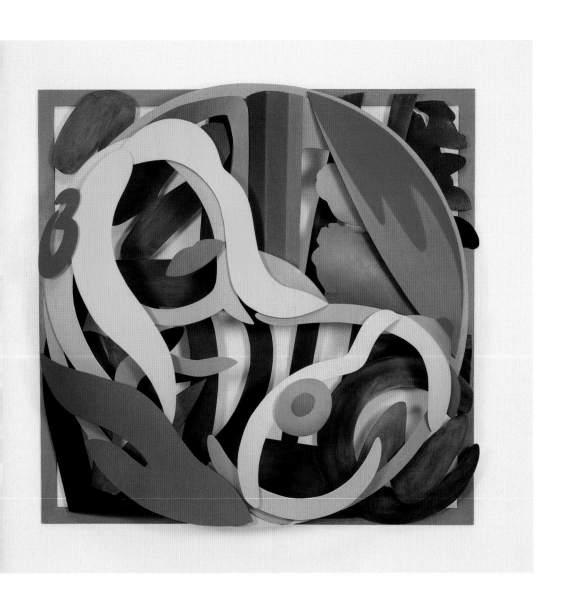

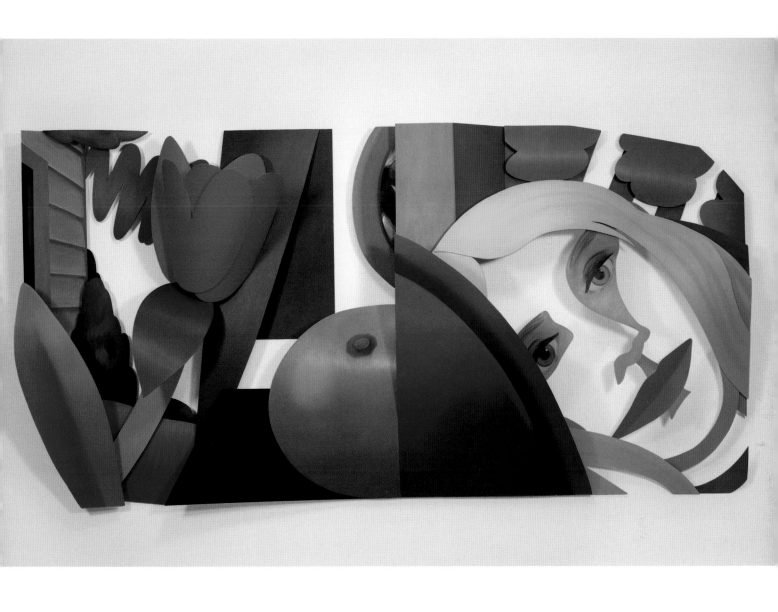

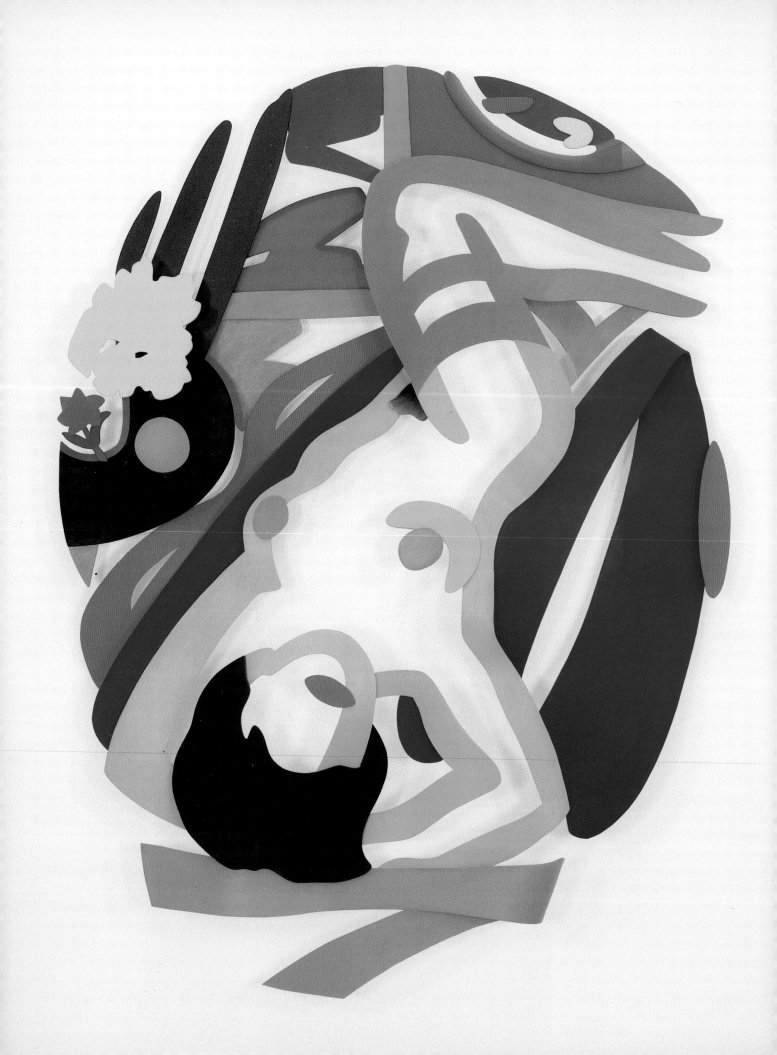

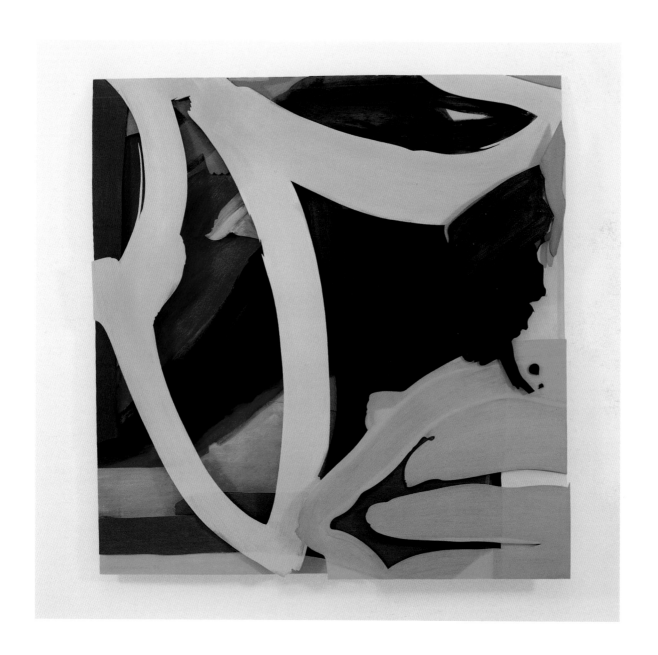

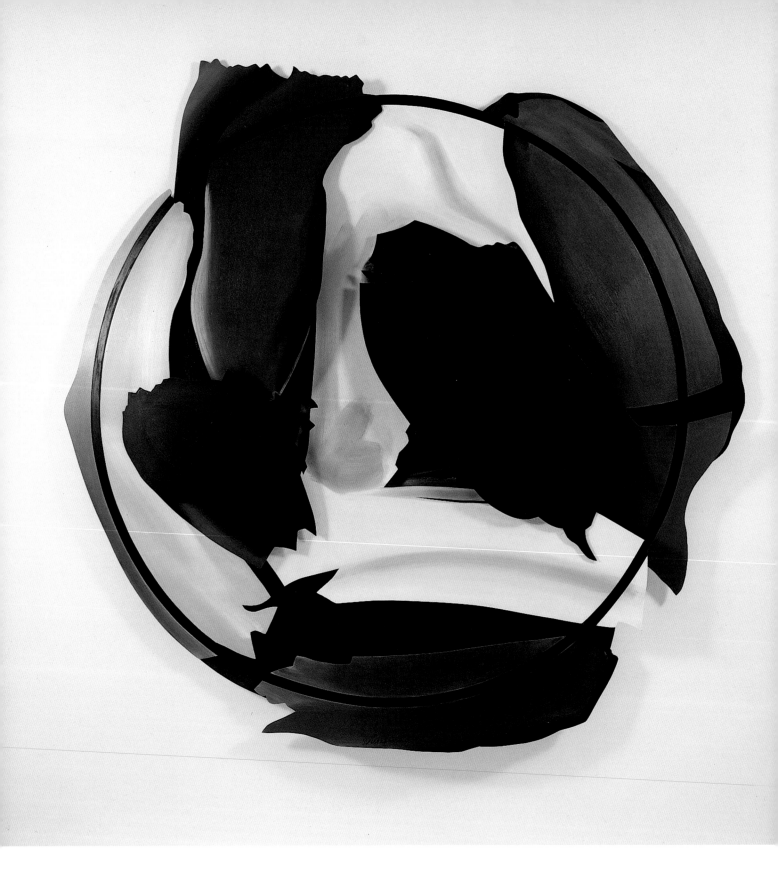

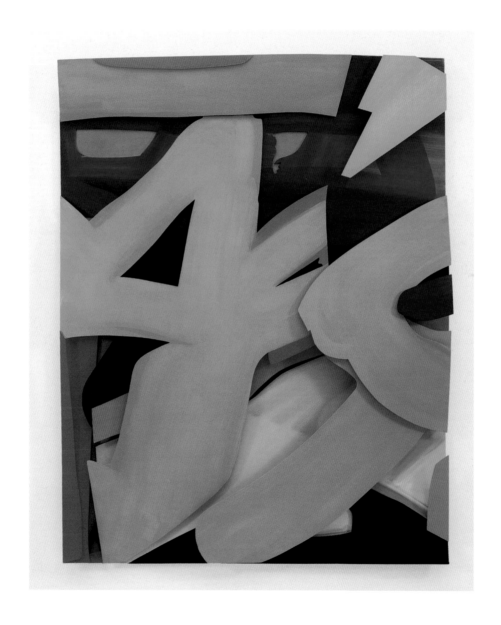

lizzare studi a colori su grandi fogli di carta. Portate in scala uno a uno, le versioni finali venivano perfezionate, le immagini ritagliate nel metallo presso il produttore, dipinte di bianco e inviate all'artista per la colorazione finale. Wesselmann voleva che gli scarabocchi sembrassero disegnati in modo informale sulla parete, ma di fatto il processo era tutto fuorché improvvisato.

I lavori tagliati a laser erano semplicemente impossibili quando Wesselmann prese per la prima volta in considerazione quell'idea. La tecnologia necessaria non era ancora disponibile. Vennero svolti degli esperimenti presso la sua fonderia, la Lippincott, Inc. di North Haven, Connecticut, ma passò più di un anno prima che Wesselmann fosse in grado di produrre disegni da parete che conservassero lo spirito del suo gesto, che imparò a simulare ridisegnando le immagini, prima con un pennarello nero e alla fine con un pennello, per creare l'ampiezza della linea necessaria per il processo di taglio al laser. Quando anche la tecnologia informatica si sviluppò a sufficienza, Wesselmann elaborò un sistema estremamente personale che integrava la fabbricazione con la pittura in studio.

Nel 1986 aggiunse la complessità di una terza dimensione alle opere in alluminio, formando le linee di metallo in modo che potessero oscillare sulla parete. Le forme vigorose, i colori eccezionalmente vivaci e – alla fine – la tecnica di assemblaggio del metallo che ne derivavano divennero caratteristiche distintive dei ritagli degli anni novanta. La complessità dimensionale generava ombre sulle pareti che rendevano difficili sia l'illuminazione sia la fotografia, ma le opere – al tempo stesso tanto intuitive e tanto tecnologicamente esigenti – superavano questi problemi con la loro pura esuberanza.

I nudi restavano al centro del suo vernacolo, ma tornarono sempre a presentarsi anche i vecchi elementi familiari: dipinti di Matisse, Léger, Picasso, Lichtenstein; mazzi di tulipani, giunchiglie e rose; cornici e armamentari femminili. Wesselmann continuava a limitarsi ai soggetti classici dell'arte: nudi, paesaggi, interni, nature morte e – raramente – ritratti, ed era consapevole della propria appartenenza a una lunga tradizione quando cercava regolarmente l'aiuto nel suo "consigliere" Matisse:

"Avevo sempre uno studio finito, una scelta deliberata. Sentivo in un certo senso un forte obbligo a essere il prossimo elemento o ad assumere la prossima posizione nella progressione … [da] Matisse [al] presente"[9].

Wesselmann si ribellava contro la sovrainterpretazione della sua arte e insisteva sul fatto che la sua evoluzione era stata intuitiva. Nel 1995 intraprese una deviazione intuitiva che cambiò profondamente gli ultimi anni del suo lavoro. "Nel processo di realizzazione dei disegni tagliati a laser dei tardi anni ottanta e dei primi novanta … dopo che le immagini venivano fabbricate e preparate per la pittura, lui decideva i colori coprendo i disegni sul nudo acciaio con del mylar e dipingendo il mylar per simulare l'aspetto delle opere finite. Ritagliando le prove in mylar e buttando via gli avanzi, scoprì di avere a disposizione dei 'bei pezzetti' dei propri gesti, pronti per essere usati per formare interessanti composizioni"[10].

Così più di trentacinque anni dopo avere abbandonato l'astrazione perché non riusciva proprio a "girare attorno a De Kooning"[11], Wesselmann si mise a realizzare grandi e

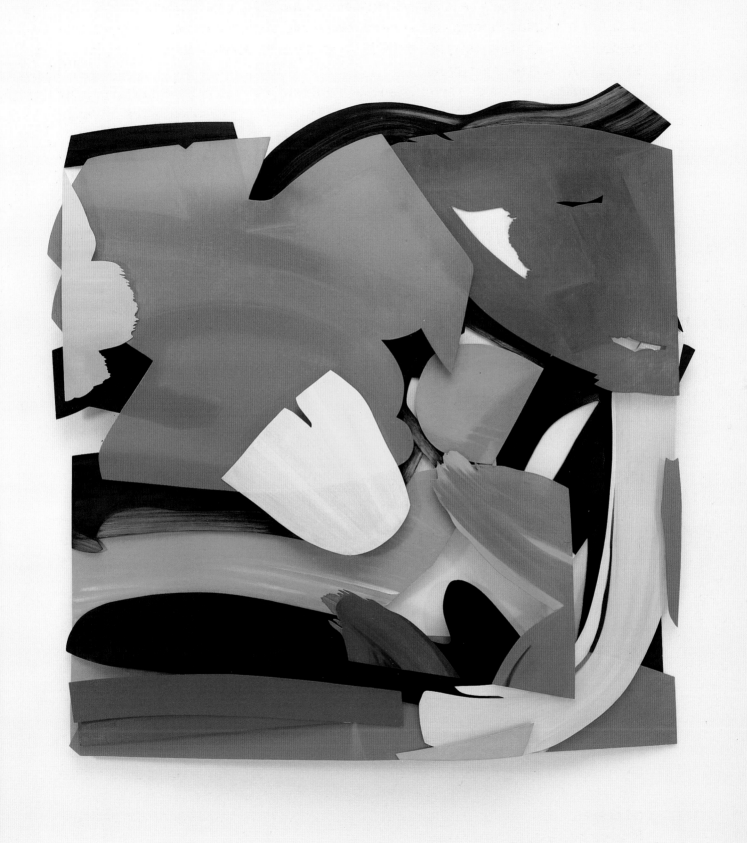

223

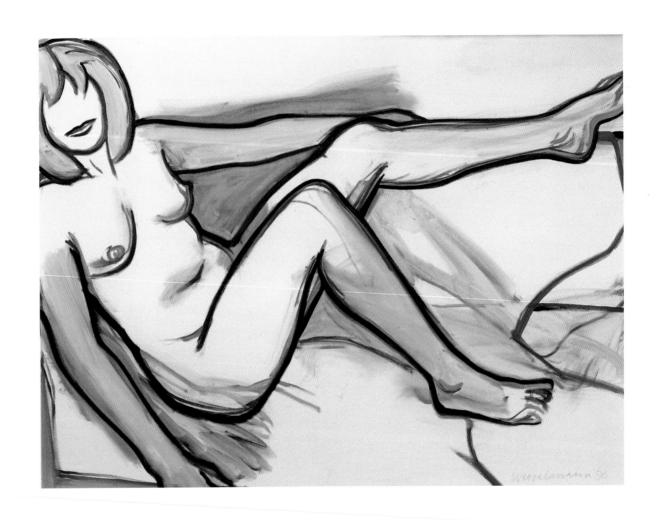

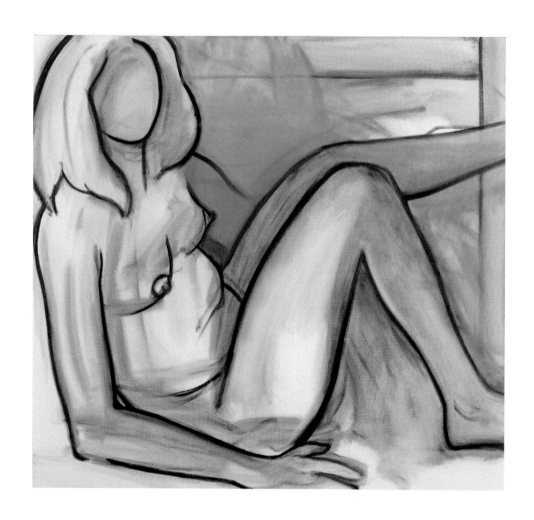

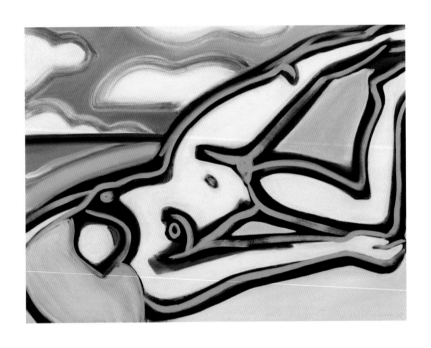

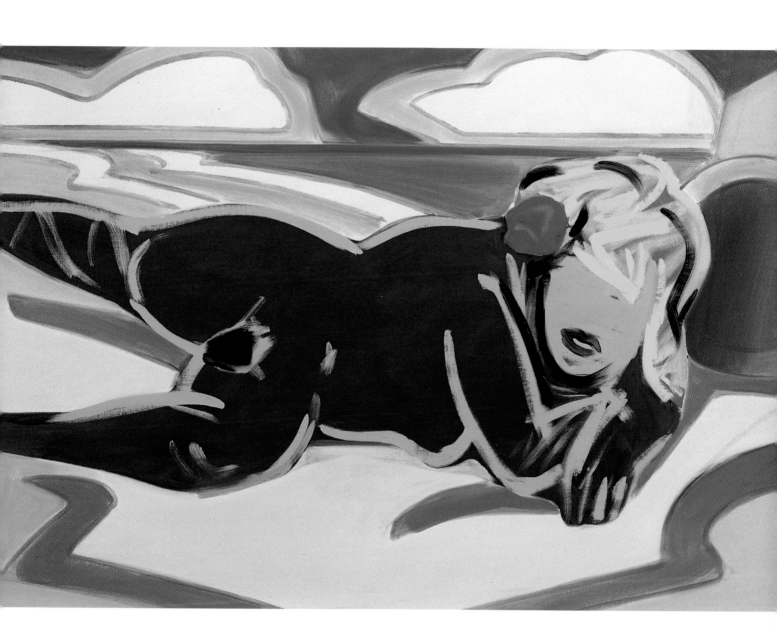

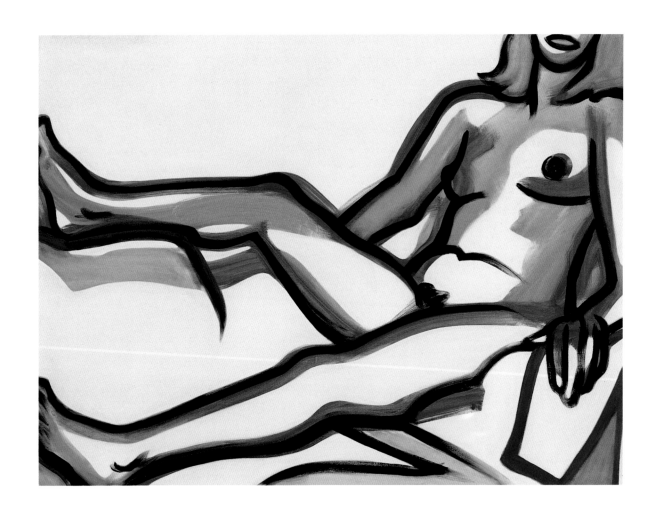

ricchissimi "astratti" – come li chiamava lui – come *Red Eddy*, utilizzando gli avanzi dei suoi vecchi disegni figurativi da parete. Questi robusti collage astratti prodotti a mano naturalmente divennero a loro volta opere da parete in metallo. E nel 2002, guidato da quella che lui chiamava un'abitudine "schizofrenica", realizzava febbrilmente lavori astratti, al contempo disegnando (e dipingendo su tela, tecnica che amava moltissimo) anche i nuovi ed esotici *Sunset Nudes*. I disegni per i nudi, generalmente cm 7 × 10 nella loro dimensione massima, nelle versioni finali venivano realizzati a penna e matita colorata su carta lucida e proiettati sulle sue tele preparate per la pittura. Le composizioni appaiono dense, i dettagli al limite dell'astratto e i colori tropicali sono tra i meno convenzionali della sua tavolozza sempre autocontenuta. Questi piccoli studi per nudi possono essere descritti solo come dei gioielli. Wesselmann non disegnava più da un modello ma, come diceva lui stesso, dalla sua testa. Nel 2002 dichiarò: "'Non vi è … nulla all'esterno che mi interessi; è interiore'[12], col che intendeva dire che per lui non vi era nulla di più eccitante del suo intenso coinvolgimento nel suo lavoro", lavoro che per quasi cinquant'anni si è concentrato profondamente sulla pratica del disegno.

[1] S. Hunter, *Tom Wesselmann*, Rizzoli International Publications, Inc., New York 1994, p. 7.
[2] S. Stealingworth, *Tom Wesselmann*, Abbeville Press, Inc., New York 1980, p. 11.
[3] Registrazione di una conversazione inedita tra l'autore e Mary-Kay Lombino, New York, dicembre 2002.
[4] C.W. Glenn, *Tom Wesselmann: The Early Years, Collages 1959-1962*, The Art Galleries, California State University, Long Beach, California 1974, s.p.
[5] *Ibidem*.
[6] C.W. Glenn e M.K. Lombino, *Tom Wesselmann: The Intimate Images*, University Art Museum, Long Beach California 2003, tav. 13.
[7] Hunter, *op. cit.*, p. 29.
[8] Hunter presenta una vasta e dettagliata discussione dedicata alla tecnologia e alla fabbricazione dei disegni da parete in metallo e, qui, Claire Wesselmann e Monica Serra hanno aggiunto ulteriori dettagli.
[9] Glenn, *The Intimate Images*, cit., p. 4.
[10] *Ibidem*, p. 5.
[11] *Ibidem*, p. 3.
[12] *Ibidem*, p. 6.

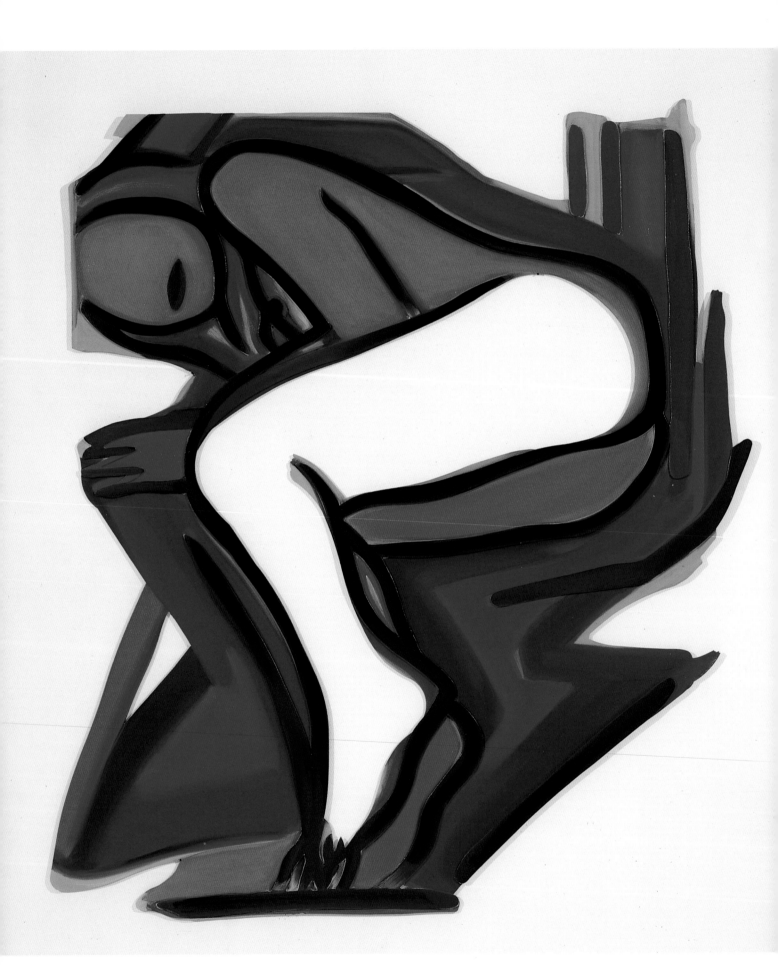

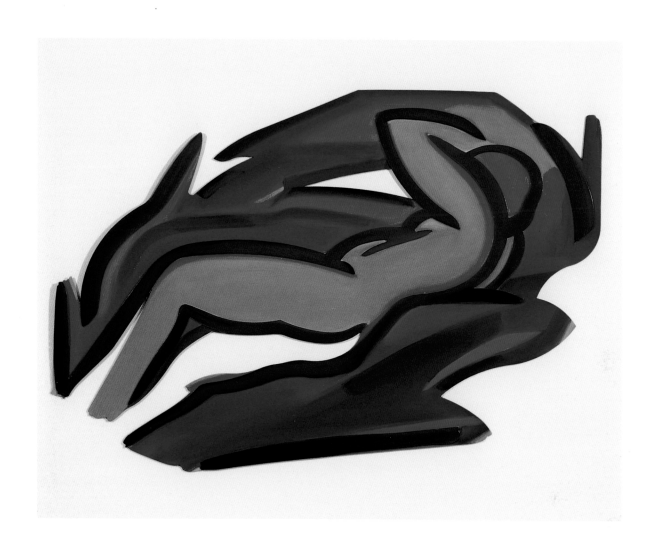

WESSELMANN AND DRAWING CONSTANCE W. GLENN

In Tom Wesselmann's closely circumscribed world, drawing and painting were profoundly engaging passions. His always well-ordered life revolved around long, precisely scheduled days in the studio—five or six a week in earlier years, four after his 1993 heart-bypass surgery—plus regular weekend drawing sessions. Each week, he allowed a break only on Monday, the day he called "Claire's day." His discipline was nothing of not absolutely consistent. He and Claire, and then Jenny, and Kate, and Lane lived in the same building near St. Mark's Place for more than thirty years, and every summer after he acquired his long-dreamed-of Deer Lake house in the Catskills, he retreated there to store up drawings for his winter's work in the Bowery and then the Cooper Square studio. He wasn't one for diversions. His life was his art and his family, with just a bit of fishing, playing the guitar, and composing country music to break the routine. The hours he spent in preparation and in the actual drawing and painting were carefully guarded and interruptions kept to a minimum. As boring as this meticulous schedule may sound, it thrilled him. Each day brought the potential for a new breakthrough in the studio. He described one such instance to the writer and historian Sam Hunter, speaking about seeing his first completed computer-processed steel drawing:

"On the one hand, it was exciting, and new and very different to me. On the other hand, I realized that nothing is ever that new. But emotionally it was profound and exciting ... As the weeks went by, and I know it sounds like an exaggeration, I couldn't pull myself away from the studio, when it came time to go home at night. My fingernails would literally scrape on the table—I didn't want to leave. I would go home and lie in bed and plot what I was going to do the next day. I couldn't wait to get back to the studio, and the next morning I would rush there. It became a circular frenzy."[1]

Very early in his career, Wesselmann found the glue that would eventually hold his ambitious studio-centric routine together: drawing.

As a young army draftee he was stationed at Ft. Riley in rural northeastern Kansas between the sleepy little towns of Manhattan and Junction City, where he trained in ariel photography interpretation. Through 1980, we have Wesselmann's own voice,

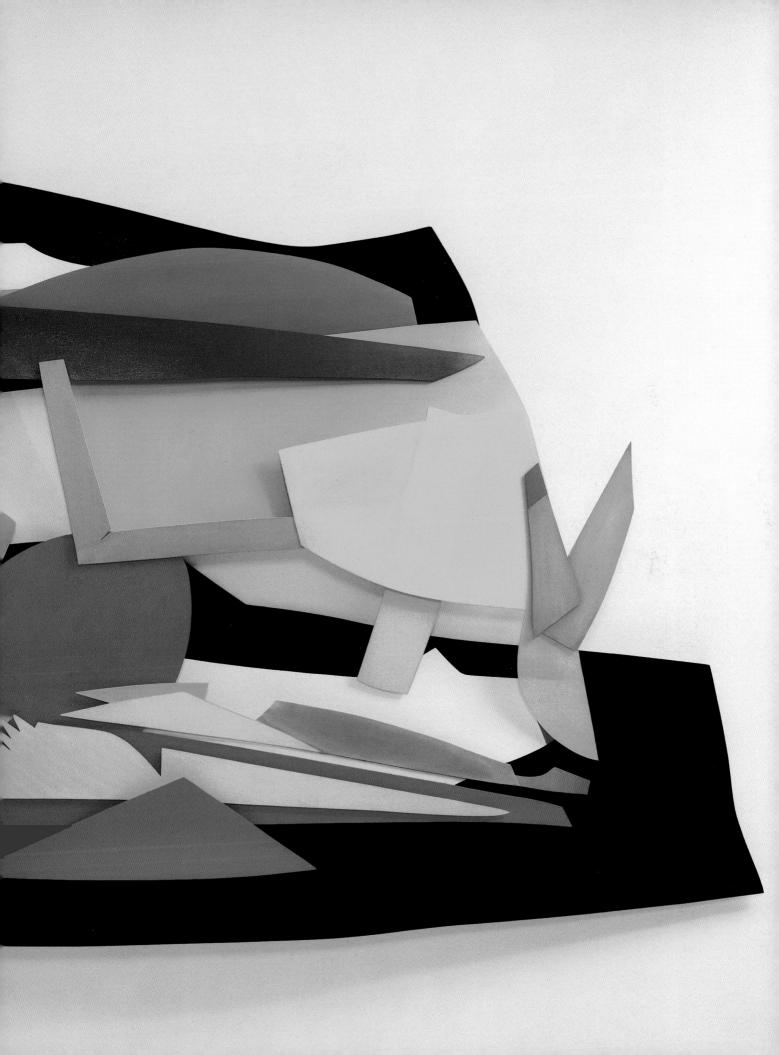

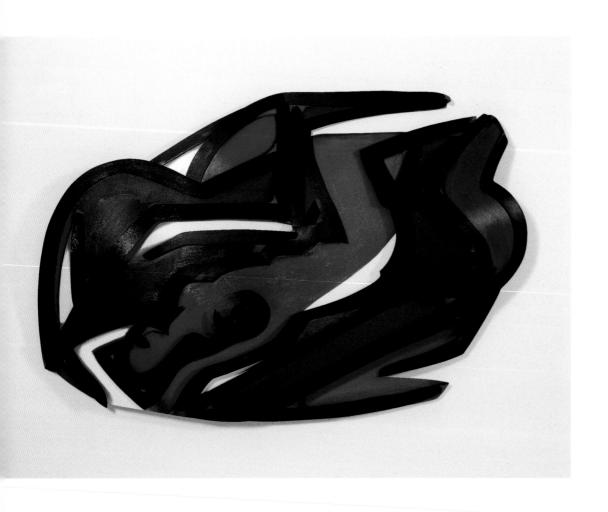

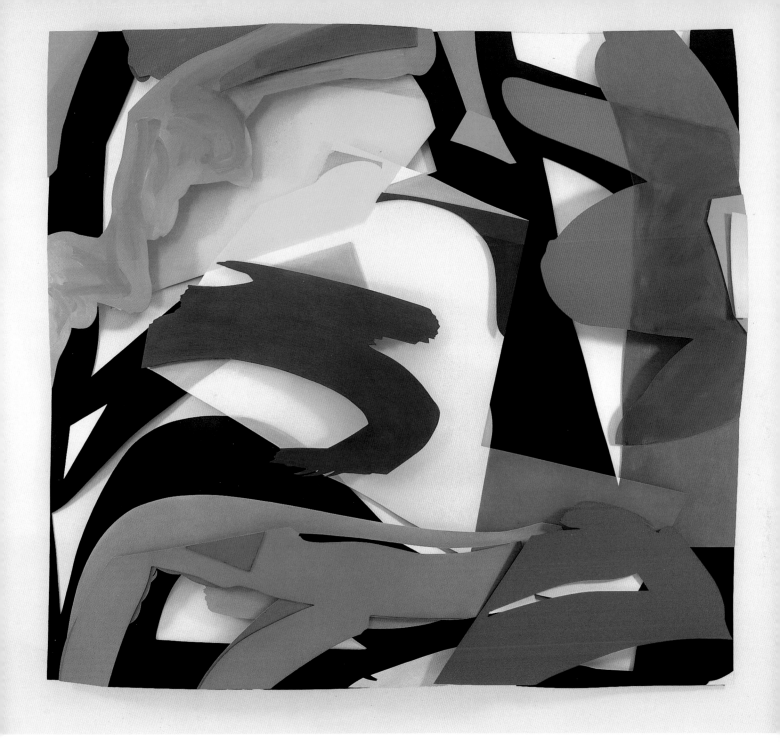

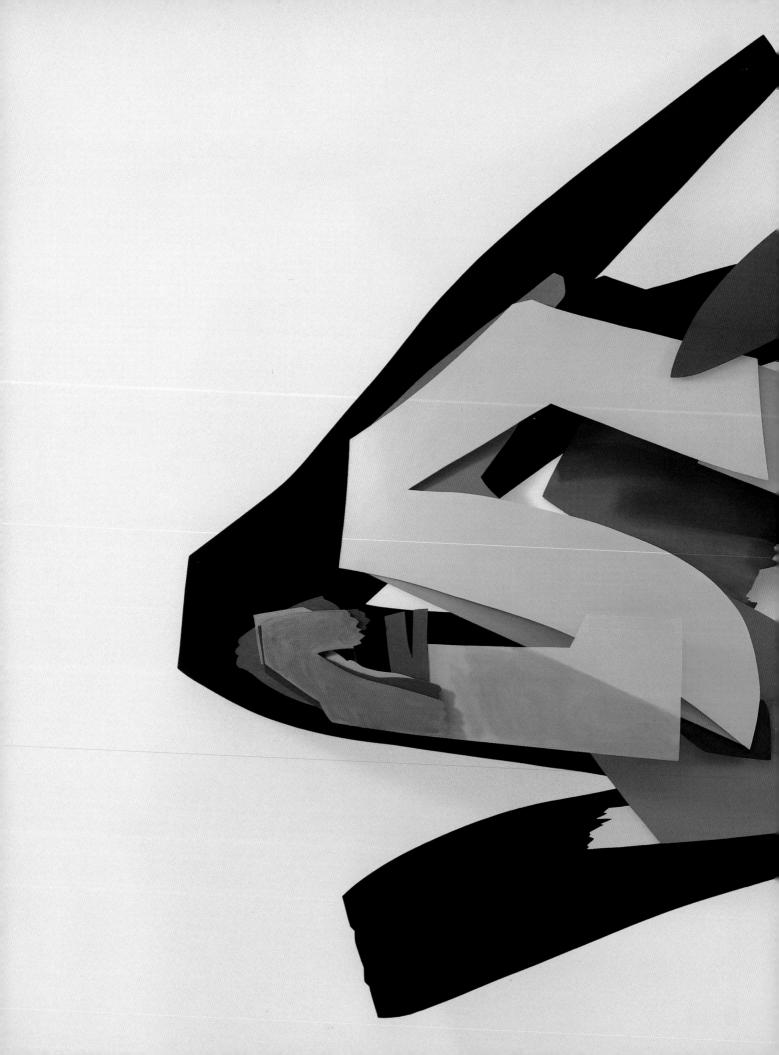

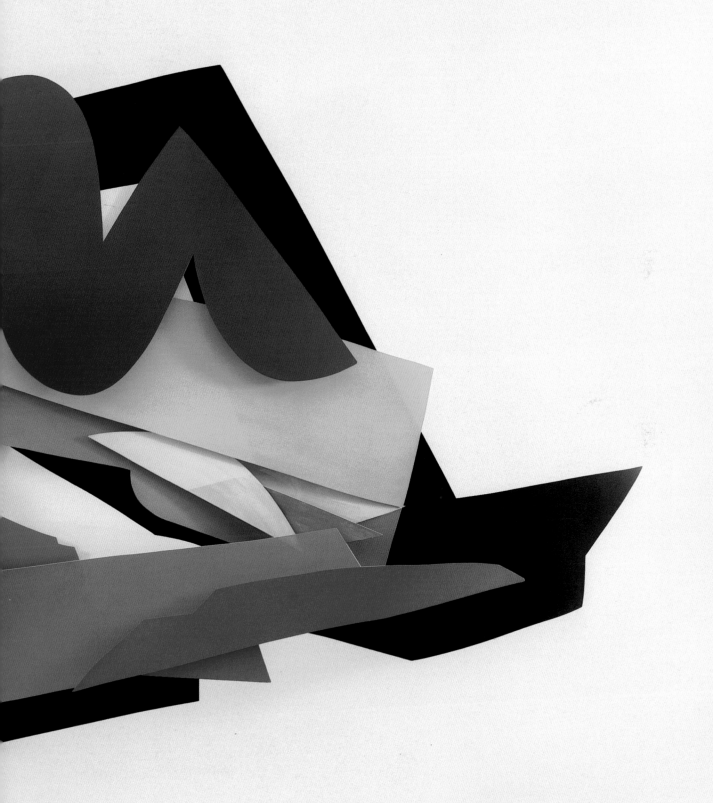

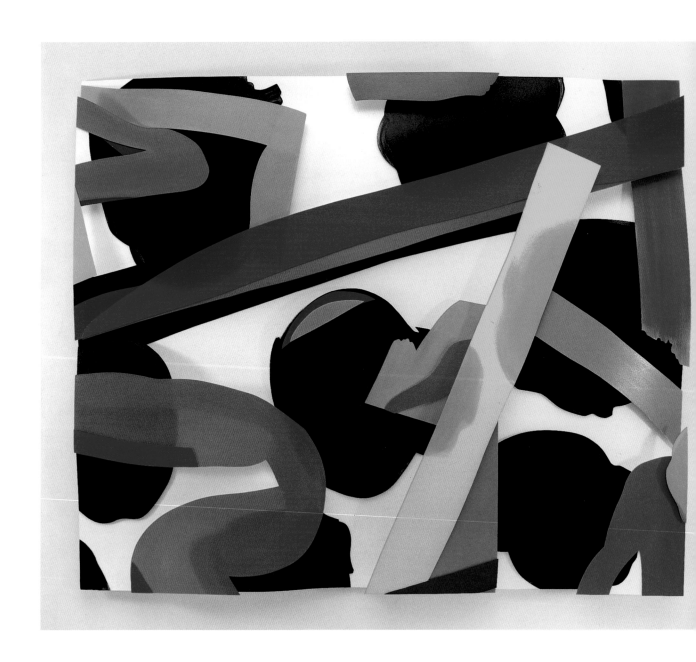

with regard to the army, and many other experiences, in *Tom Wesselmann,* by Slim Stealingworth, his pseudonymous autobiography.

He observed that he hated army life and described it as both grim and boring.[2] It was boredom, in fact, that set him to drawing—teaching himself to draw so that he could poke fun at the army in gag cartoons. His interest in cartooning on a broader scale developed quickly and, after he completed his service at Ft. Riley and Ft. Bragg in North Carolina, he returned home to Cincinnati where he received his B.A. in psychology at the University of Cincinnati, while simultaneously studying at the Art Academy of Cincinnati.

His goal was to increase his drawing skills in order to better convey his gag ideas, which he expected to lead him to the life of a professional cartoonist. Pursuit of his goal led him to apply to Cooper Union in New York in 1956 and when he was accepted, all of the pieces, which would allow him to emerge in six brief years as one of the catalysts in the explosion of pop art, were in place.

In his senior year at Cooper Union (1958–1959), Wesselmann at last reached the decision to give up cartooning in favor of becoming a painter. The first serious works of art, which he showed in 1959 at the landmark Judson Gallery—of which he was a founder, along with Bud Scott, Jim Dine and Marcus Ratcliff—were small, junk-material collages overlaid with pastel, pencil, and charcoal drawing and accented with anti-art tactics like stapling. Although the collages were his attempt at rebellion—rebellion against abstract expressionism and the reigning aesthetics—the preparatory drawings for them, especially those beginning with *14th St. Nude #1,* in what Wesselmann referred to as his more "realist style," reveal a surprisingly sophisticated draftsman with a great gift for a long, expressive, Matisse-inspired line.

One of the most distinctive realist collages was the tiny (7¾6 × 5¹¹⁄₁₆ inches) *Judy Trimming Toenails, Yellow Wall,* 1960, inspired by a larger (11 × 8½ inches) soft-lead-pencil study notable for its wonderful, loopy rendering that captured the voluptuous figure completely and economically. Another work of the same year, *Judy Undressing,* was also accompanied by a drawing far more detailed than the blank pink collage nude, which quickly became Wesselmann's signature. While he would not have said that these drawings were his "major work,"[3] a phrase he often used to separate preparatory drawings and studies from the final product, he did feel that they were pivotal to the evolution of his style and cared enough to keep them for himself and for Claire.

The early nude drawings and collages were inspired by Claire (Claire Selley would become his wife in 1963) and his friend Judy, both of whom he drew prodigiously in 1959–1960 in order to improve his draftsmanship. This practice also initiated an almost life-long habit of drawing from the model, which he believed was important to his development. While he carefully and accurately transferred many of these nude preparatory drawings, "placing them directly on a small blank or gessoed board [and moving them] around until [the] possible position in the collage suited him,"[4] he did refine the cropping in order to assure that his compositions would be compressed "edge-to-edge until they were locked up tight."[5]

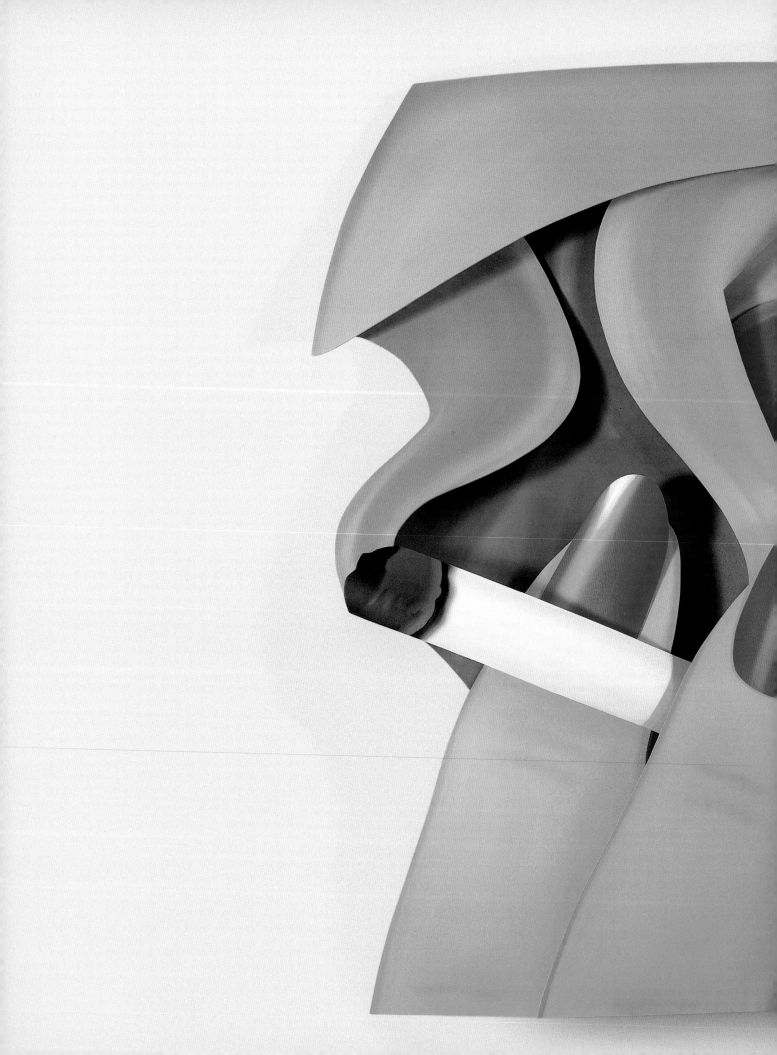

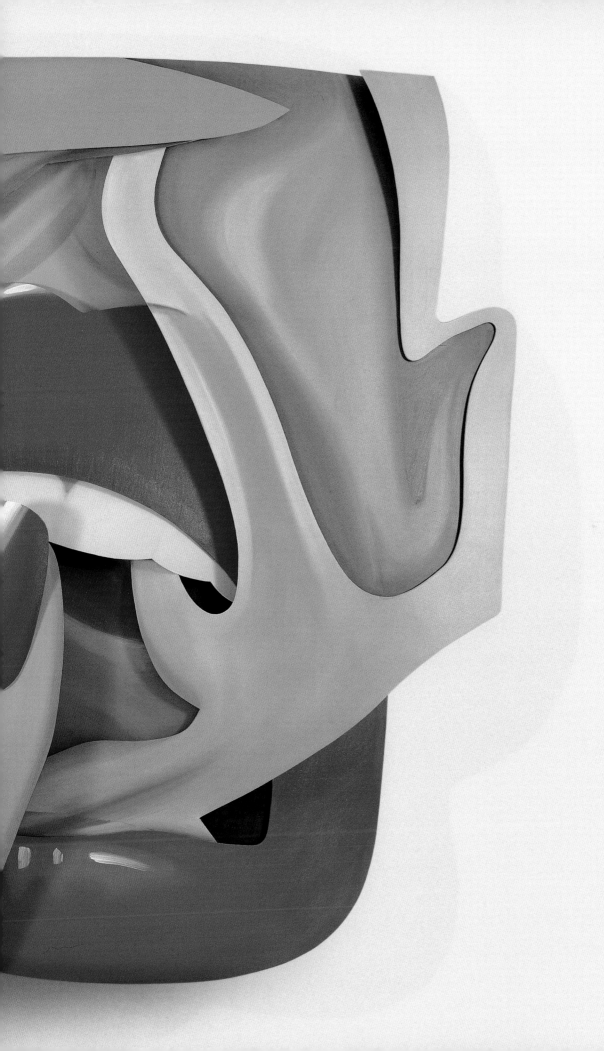

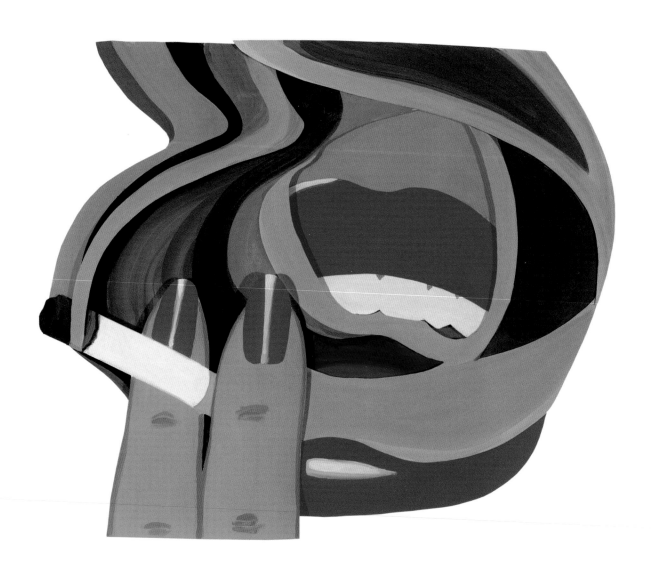

In another early work, *Little Bathtub Collage #2*, 1960, we see drawing and collage united in a rare example (there were only six in the series, of which four remain), wherein each bears equal weight in the composition. The drawing style is looser and brushier—akin to a Degas pastel, especially in its oblique photographic angle—than in the preparatory drawings and is in direct contrast to the graphically patterned collage floor (a bakery box), which occupies the lower portion of the drawing. The *Little Bathtub Collages* are unique in this time frame because they uncharacteristically display his growing drawing skills, which he had previously camouflaged in the rough, seemingly naïve *Portrait Collages*.

Following the completion of *Great American Nude #1*, 1961, the image that became the catalyst for the *Great American Nude* series that assured Wesselmann's rise to pop art fame, he quickly made the leap to breakthrough large-scale work and re-titled the historic collage *Little Great American Nude #2*. Now the working drawings changed as dramatically as the artist's primary work. The drawing for the work that took its place as *Little Great American Nude #1*, 1961, was the last of the free-flowing sketches composed of doodle-like lines that presaged the metal drawings of the 1980s and 1990s.

While he invested his energy in the immediately successful, full-blown pop images, and in his efforts to come to grips with color problems he viewed as a stumbling block, the drawings or studies for his collage paintings assumed another role. They emerged as completely realized black-and-white blueprints for the big—many thought shocking—*Nudes*, *Still Lifes* and other collage constructions.

The drawings of the 1960s, seen here, are painstaking compositional studies, exact depictions of the resulting paintings, smudged, shaded, collage materials fully rendered, not in any way tentative, and finally supremely self-confident. Surprisingly, many are full-size prototypes. Just as he had made full-scale drawings for the intimate, lap-size works, Wesselmann continued the pattern, creating monumental drawings, exemplified by *Drawing for Great American Nude #20*, 1961, 60 × 48 inches, charcoal on paper. The figure is defined by a firm line that exudes a sense of being carved into the paper from edge-to-edge, and the weight and density of the composition have been resolved.

All that remains is color. These full-scale works are bold and graphically aggressive but, to Wesselmann, they remained a means to an end and, for the most part, they have not been seen by large audiences. *Still Life Drawing [for Still Life #12]*, 1962; *Drawing for Bathroom Collage #2*, 1963; *Drawing for Great American Nude #58*, 1964; and the stunning 1971 *Drawing for Bedroom Painting #23*, charcoal on gesso canvas, 70 inches in diameter, all occupy this category and are increasingly independent in their skillful realization and presence. The last, *Drawing for Bedroom Painting #23*, must be deemed a major work with or without color. In contrast, viewers should compare it with the full-color, 10 × 10 inch 1969 oil study for the same painting.[6] It was Wesselmann's habit to hold the final oil study in his hand—for reference—as he painted, and the tiny studies in this category are as sumptuous in their own way as the grand drawings.

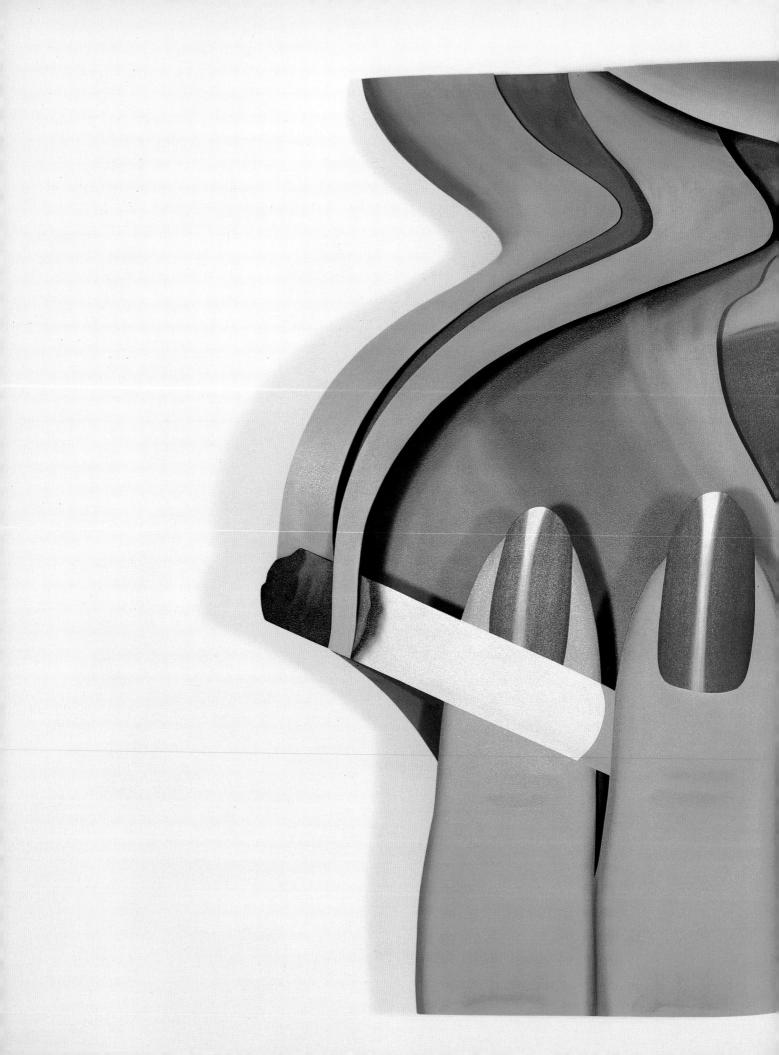

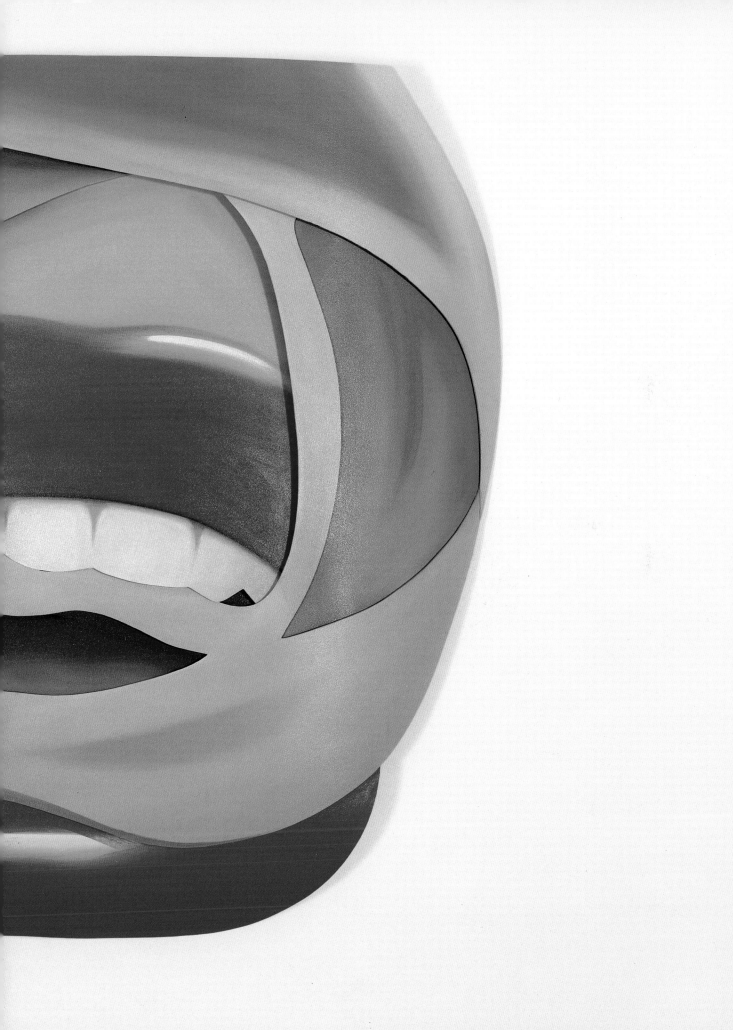

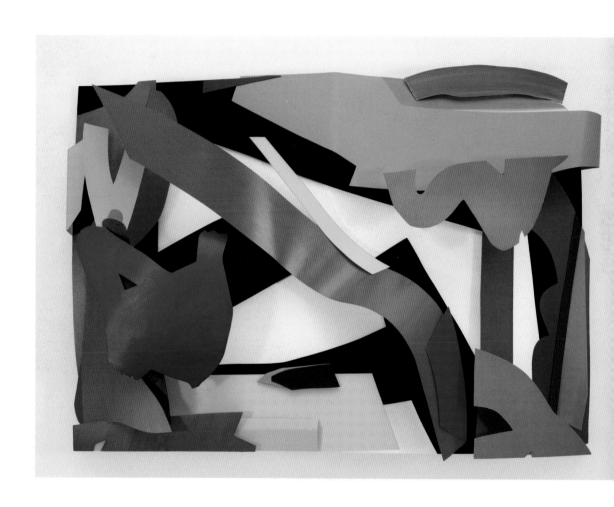

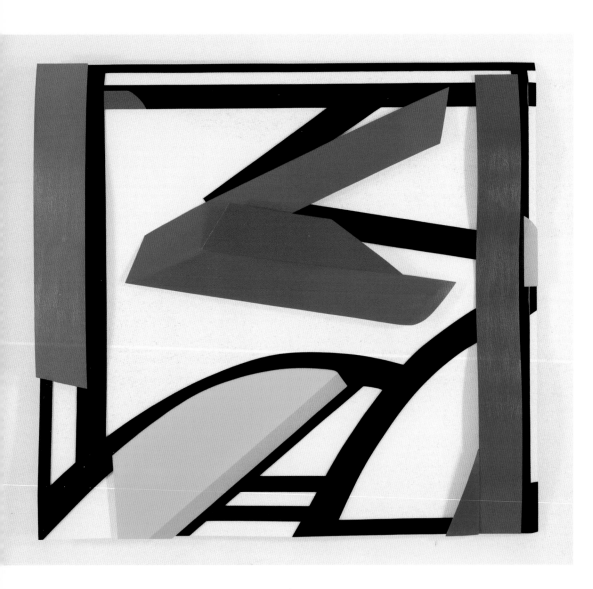

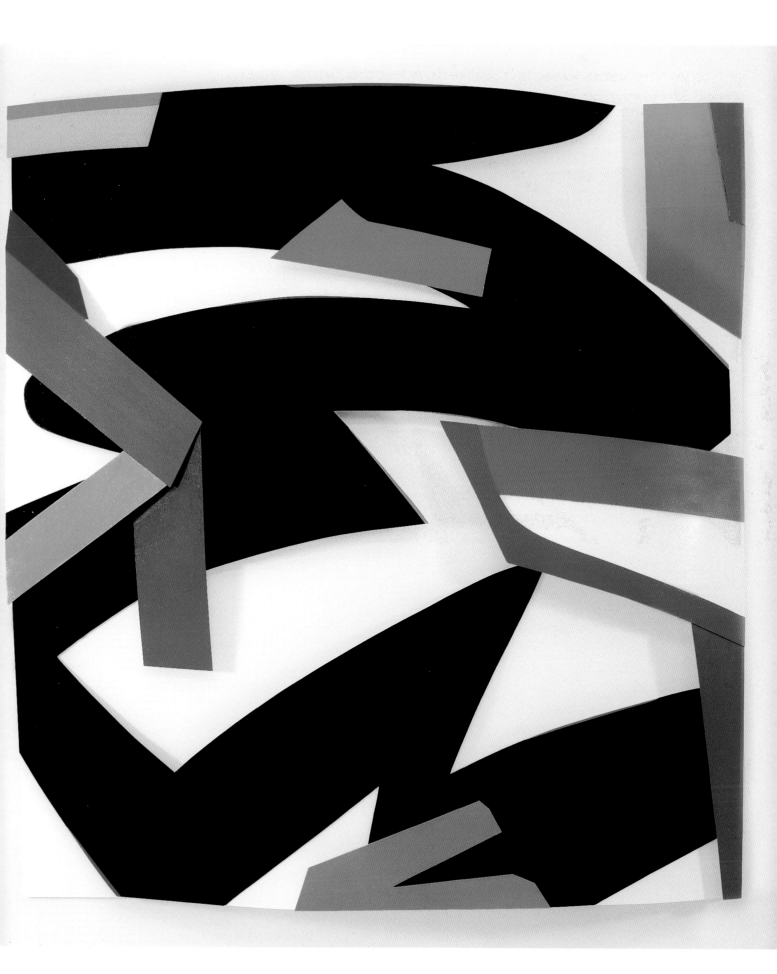

255

The story that this carefully selected body of images cannot tell is how densely each primary work is surrounded by preparatory studies of various sorts. Any collage painting or metal drawing may have dozens of ancillary-tracing paper drawings, sketches, finished drawings, drawings from the model, oil studies, sometimes maquettes and even three-dimensional models. Some scraps of paper may measure only an inch or two for any given image but each saves precious details. One of what he estimated to be twenty or thirty drawings may exist solely to move a bouquet of flowers, a smidgeon one way or the other, but the density of images and the time and devotion lavished on achieving the resolution he sought were the hallmarks of Wesselmann's methodology as an artist.

In a crucial three-year period between 1983 and 1985, Wesselmann discovered a way to use the familiar language of imagery he had developed in an entirely new sort of drawing. Following an initial 1982 experiment with hand-sawn steel and masonite in *Drawing Version of Bedroom Painting #57*, he conceived the first six *Steel Drawings* in 1983. They were, in fact, fabricated in hand-cut aluminum, which he then spray-painted black and hung on white gallery walls, creating negative space that visually became part of the work. *Steel Drawing #1* depicts the bedroom clutter bound by the triangular view in the space formed by the model's breast, arm and thigh. He explained to Sam Hunter:

"I was trying to test a specific idea, to let the lines continue in space outside the image on the wall ... As these paintings evolved, it became more interesting for me to see the drawing separate more and more from the painting. The idea was to treat the line as a formal element in itself. I had never done that before; the linear gesture continued on to the wall ... I discovered that even in metal the drawing gesture could leave the painting. That awareness truly set the stage for both the laser-cut steel drawings of 1984 and the bedroom doodles that same year in the aluminum cut-outs. You might say drawing took over from painting."[7]

The next step was to produce the steel drawings in colors, which he did with *Steel Drawing #5*, first painting it white and then in bright colors. The triangular steel "drop-out" works then ended abruptly when he found that he could use the process to literally "draw in space." He now had the ability to "throw" spontaneous doodles up on the wall in bold colors and forms.

At this point, during fabrication experimentation (1984), he divided the wall works into two categories: aluminum cut-outs (hand-cut) and steel drawings (laser-cut). The more spontaneous aluminum works were taken from enlarged doodle-like sketches he called "painted drawings"; the more complex laser-fabricated compositions were designated "drawing-paintings."[8] Typically the aluminum "doodles" began as quick sketches, and were then enlarged on a copier in order to make color studies on large sheets of paper. Increased to full scale, the final versions were perfected; the images then cut out of metal at the fabricator's, painted white, and sent to the artist for final painting in color. Wesselmann wanted the doodles to seem as though they had just been unceremoniously drawn on the wall, but in fact the process was hardly impromptu.

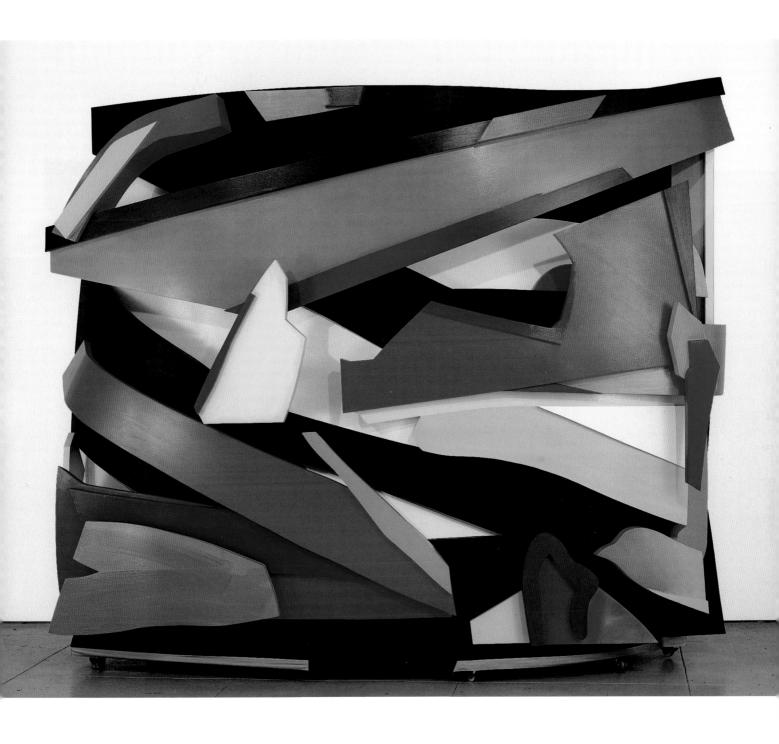

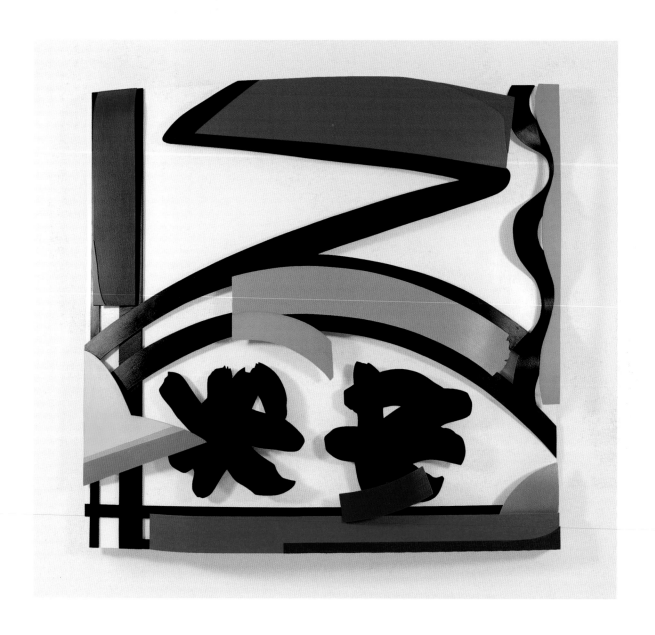

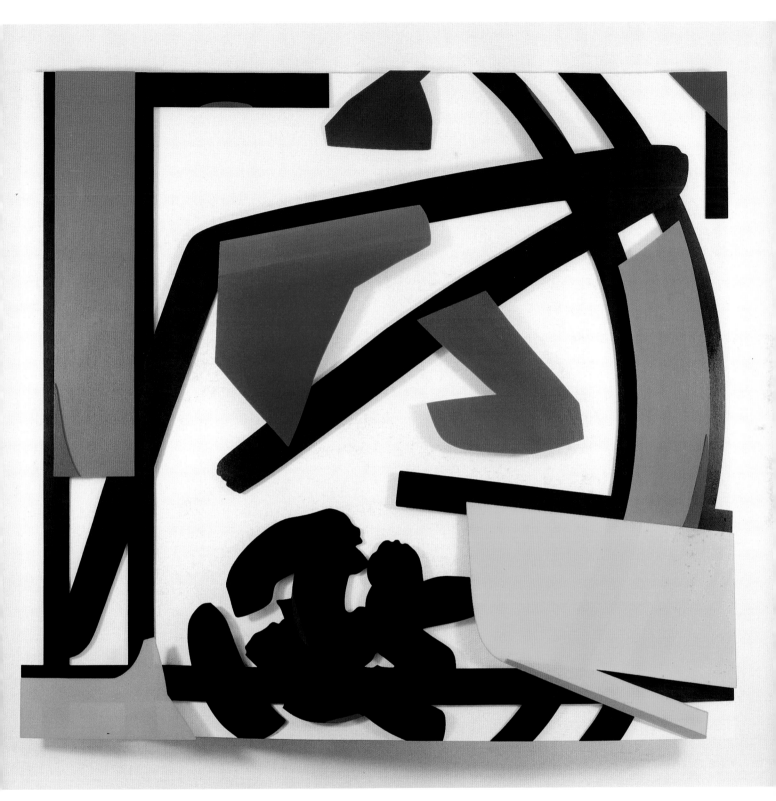

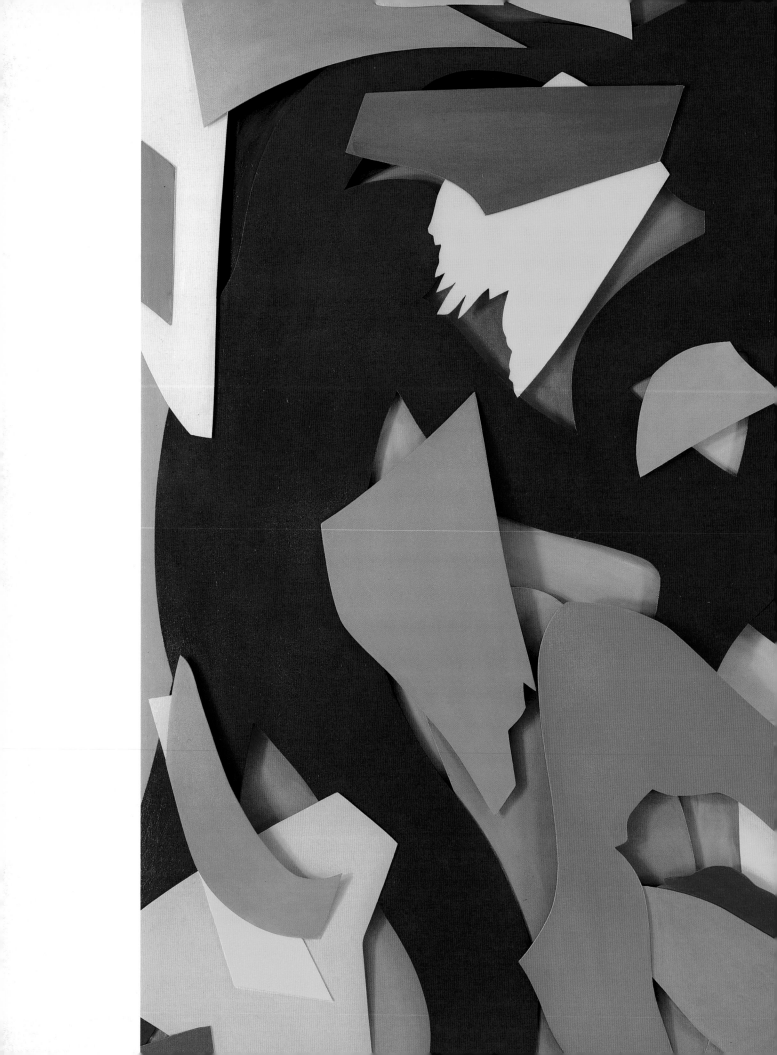

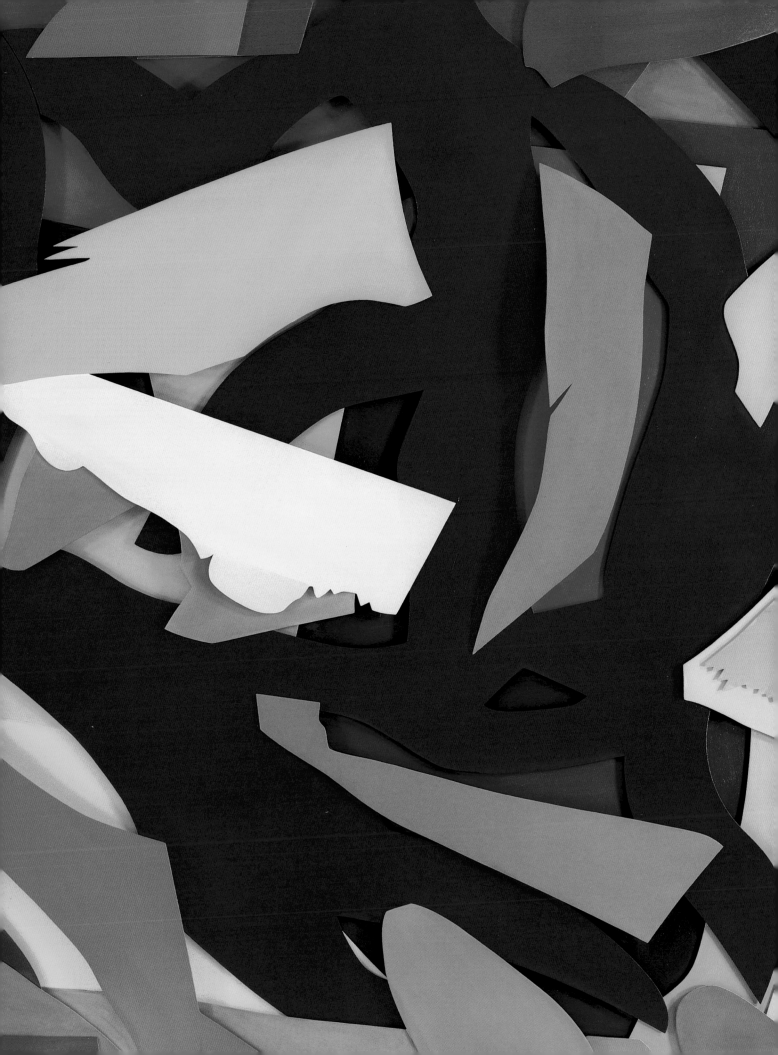

The laser-cut works were simply not possible when Wesselmann first considered the idea. The necessary technology was not yet available. Experiments were carried on at his foundry, Lippincott, Inc., in North Haven, Connecticut, but it was more than a year before he was able to produce wall drawings that retained the feel of his own gesture, which he learned to simulate by re-drawing the images, first in black marker pen and ultimately with a brush, to create the breadth of line needed for the laser-cutting process. And, as the compatible computer technology improved in concert, he developed a highly personal system, which integrated fabrication with studio painting.

In 1986, Wesselmann added the complexity of a third dimension to the aluminum pieces, forming the metal lines so they might undulate to and from the wall. The resulting bold forms, exceptionally bright colors and, eventually, a full-blown metal assemblage technique became characteristic of the cut-outs of the nineties. The dimensional complexity resulted in wall shadows, which made both lighting and photography difficult, but the works that were, at once, so intuitive and so technologically demanding overcame these issues with their shear exuberance.

Nudes remained at the forefront of his vernacular, but the old familiar devices always crept back in too; paintings by Matisse, Léger, Picasso, Lichtenstein; bouquets of tulips, jonquils or roses; picture frames, and female paraphernalia. He continued to confine himself to the classic subjects of art, nudes, landscapes, interiors, still life and, rarely, portraiture, he was also conscious of his membership in a long tradition as he sought regular advice from his "counselor," Matisse:

"I always had a finished study, a deliberate choice. I felt a strong obligation, in a sense, to be the next in line, or to take up the next position in the whole progression … [from] Matisse [to the] present."[9]

Wesselmann rebelled against overanalyzing his art and insisted his evolution was intuitive. In 1995, he made an intuitive detour that changed the last years of his oeuvre in a profound way. "In the process of making the laser-cut drawings of the late 1980s and early 1990s … after the images were fabricated and prepared for painting, he resolved the colors by covering the bare steel drawings with mylar and painting the mylar to simulate the look of the finished pieces. In the course of cutting up the mylar experiments and throwing away the scraps, he found that he had 'nice little bits' of his own gestures, which could readily be formed into interesting compositions."[10]

Thus more than thirty-five years after Wesselmann gave up abstraction because he simply couldn't "get around De Kooning,"[11] he was making gorgeous, big "abstracts," as he called them, like Red Eddy, out of snippets of his old, figurative wall drawings. These robust hand-fabricated, abstract collages of course became wall works in metal themselves. And, by 2002, driven by what he called a "schizophrenic" habit he was feverishly making abstracts, while he also drew—and painted on canvas, the process he so relished—the exotic new Sunset Nudes. The drawings for the nudes, typically 3½ or 4 inches in their largest dimension, were, in the final versions rendered in pen and colored pencil on tracing paper and projected onto his prepared canvas

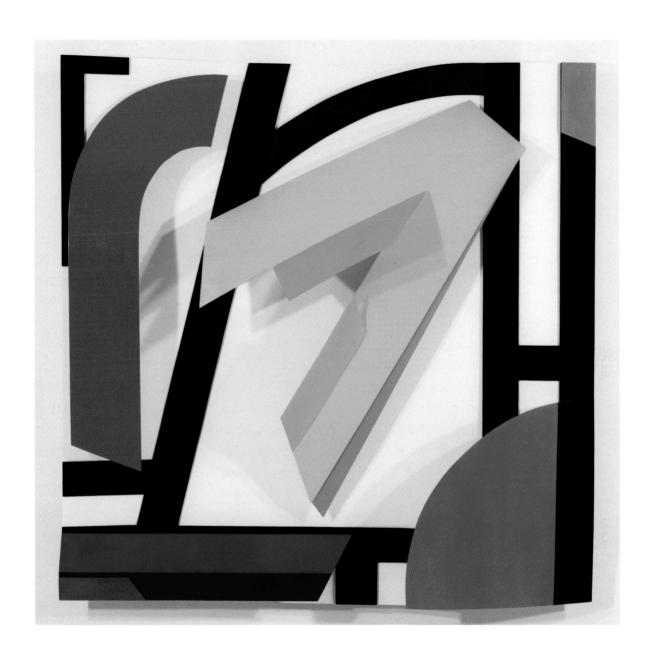

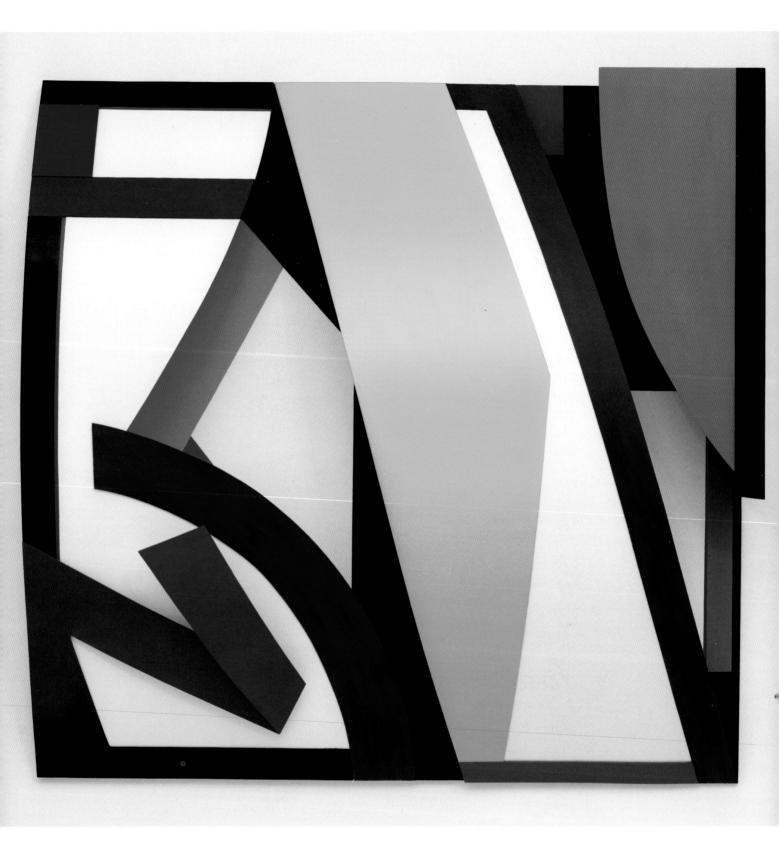

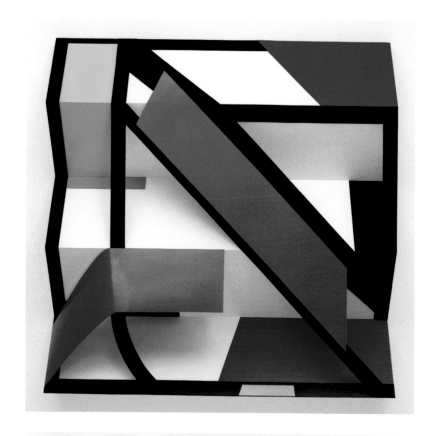

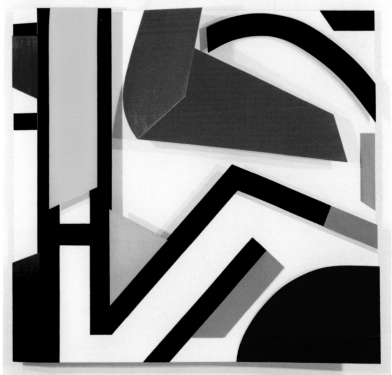

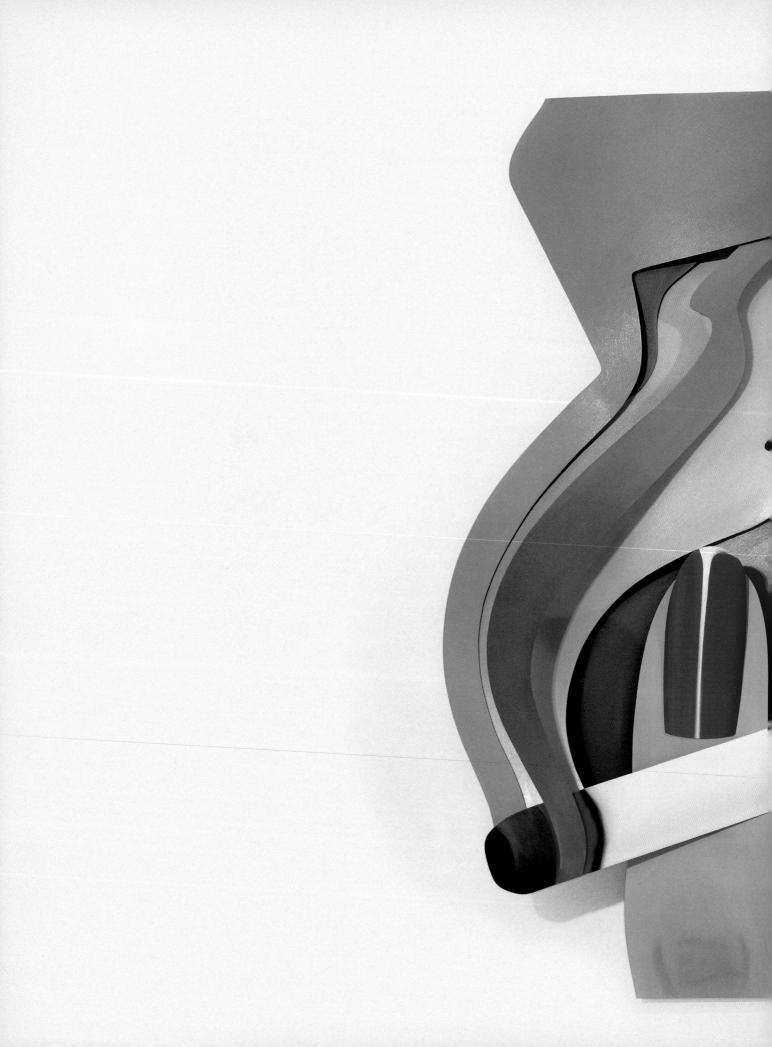

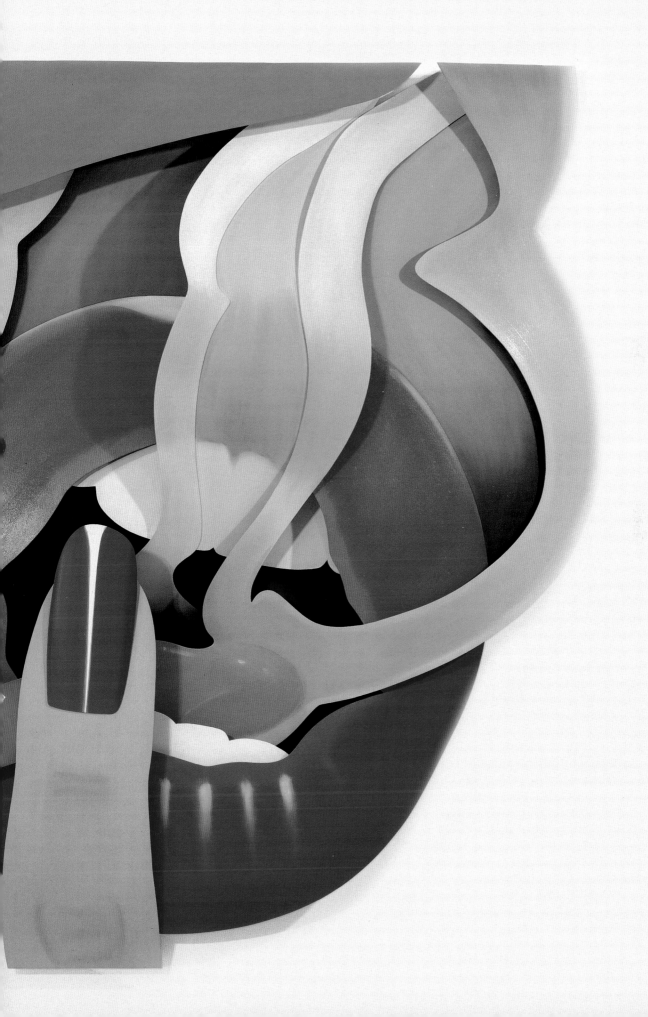

for painting. The compositions appear dense, the details bordering on the abstract and the tropical colors the least formulaic of his always self-restricted palette. These small nude studies can only be described as jewels. "No longer drawing from the model but, as he said, from his head, in 2002, he observed 'There is … nothing outside that interests me; it's interior,'"[12] by which he [meant] "nothing was [more] exhilarating to him than his intense involvement with his work …," work—that for almost fifty years—was deeply centered in the practice of drawing.

[1] S. Hunter, *Tom Wesselmann*, Rizzoli International Publications, Inc., New York 1994, p. 7.
[2] S. Stealingworth, *Tom Wesselmann*, Abbeville Press, Inc., New York 1980, p. 11.
[3] Recorded, unpublished interview with the author and Mary-Kay Lombino, New York, December 2002.
[4] C.W. Glenn, *Tom Wesselmann: The Early Years, Collages 1959-1962*, The Art Galleries, California State University, Long Beach, California 1974, n.p.
[5] Ibidem.
[6] C.W. Glenn with M.K. Lombino, *Tom Wesselmann: The Intimate Images*, University Art Museum, Long Beach, California 2003, pl. 13.
[7] S. Hunter, *Tom Wesselmann*, Rizzoli International Publications, Inc., New York 1994.
[8] Hunter presents an extensive and detailed discussion devoted to the technology and fabrication of the metal wall drawings, and, here, Claire Wesselmann and Monica Serra have added additional details.
[9] C.W. Glenn with M.K. Lombino, *Tom Wesselmann: The Intimate Images*, University Art Museum, Long Beach, CA 2003, p. 4.
[10] Ibidem, p. 5.
[11] Ibidem, p. 3.
[12] Ibidem, p. 6.

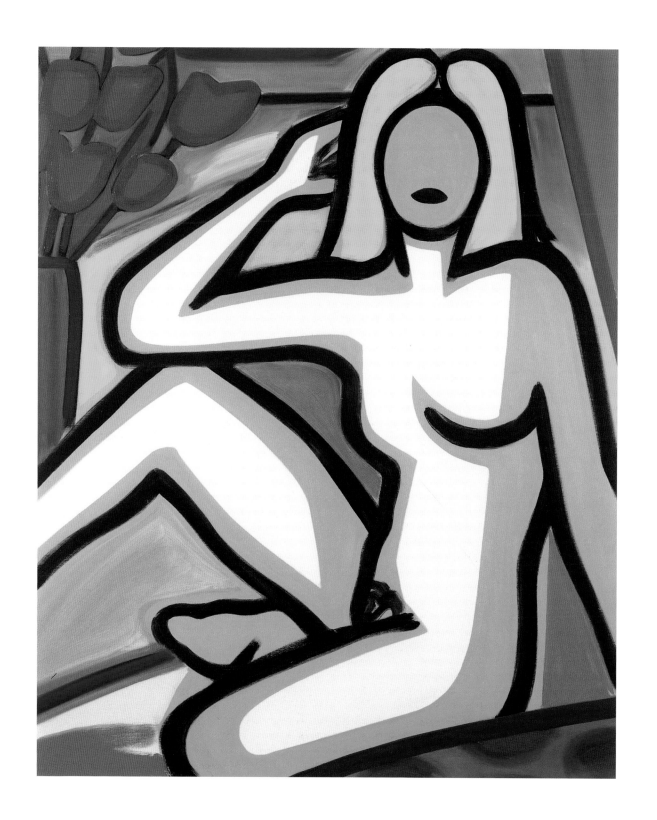

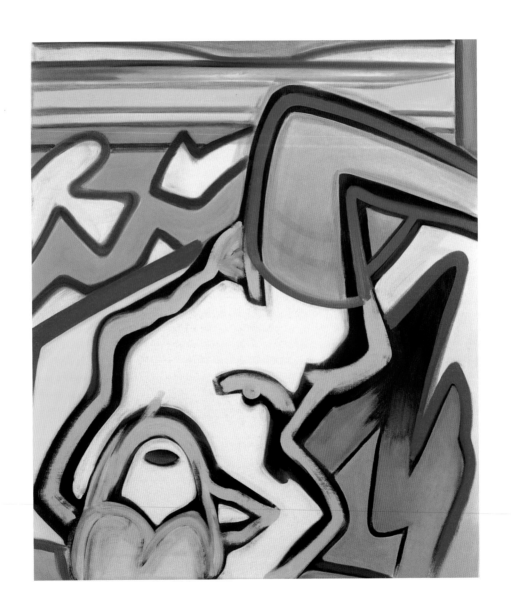

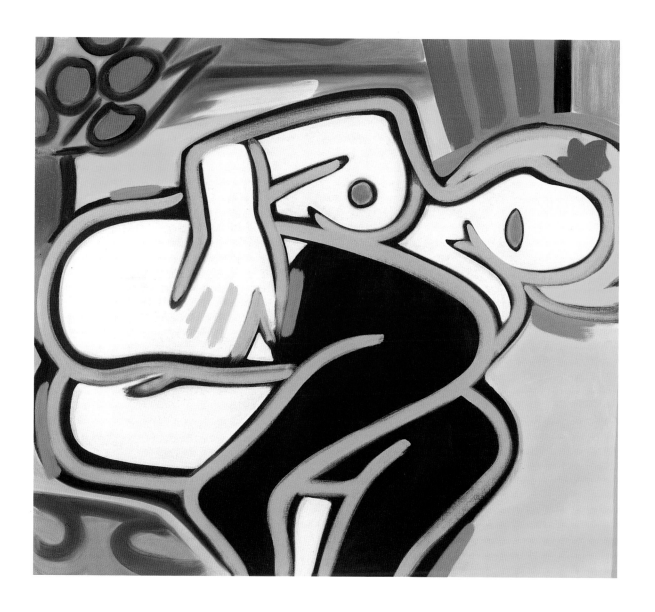

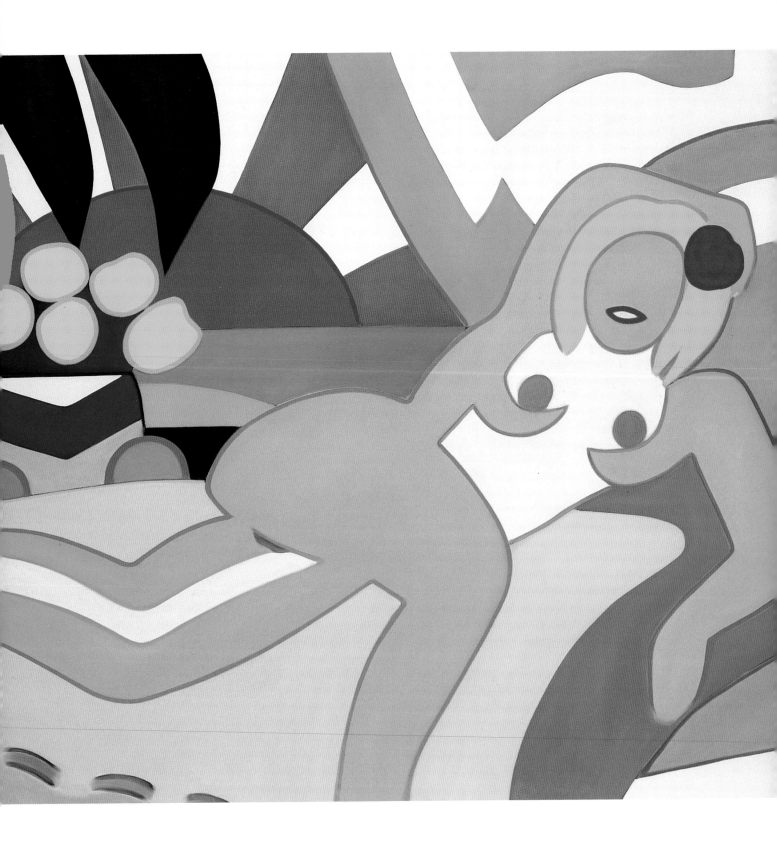

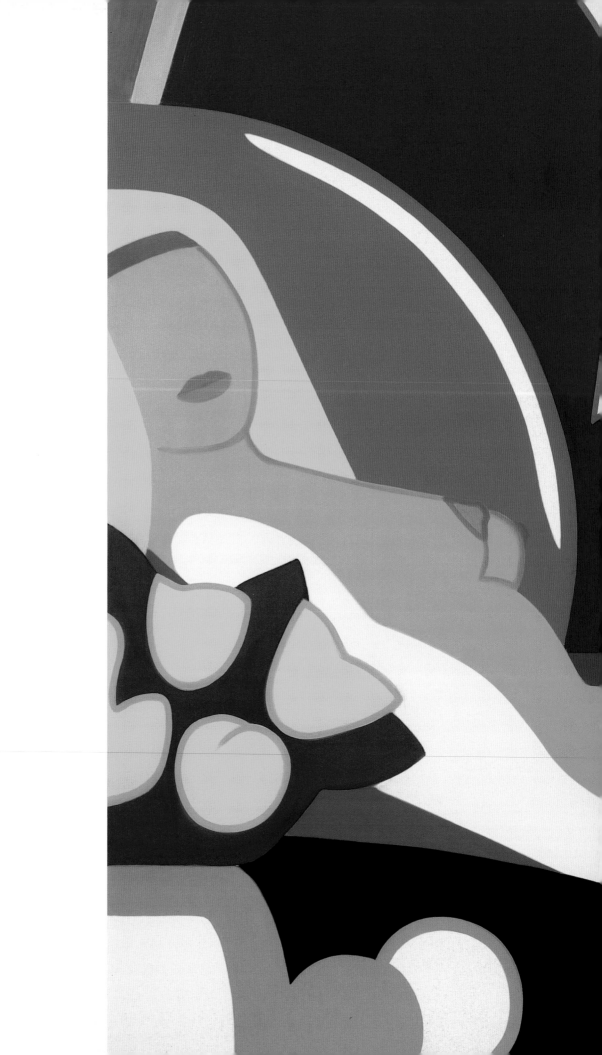

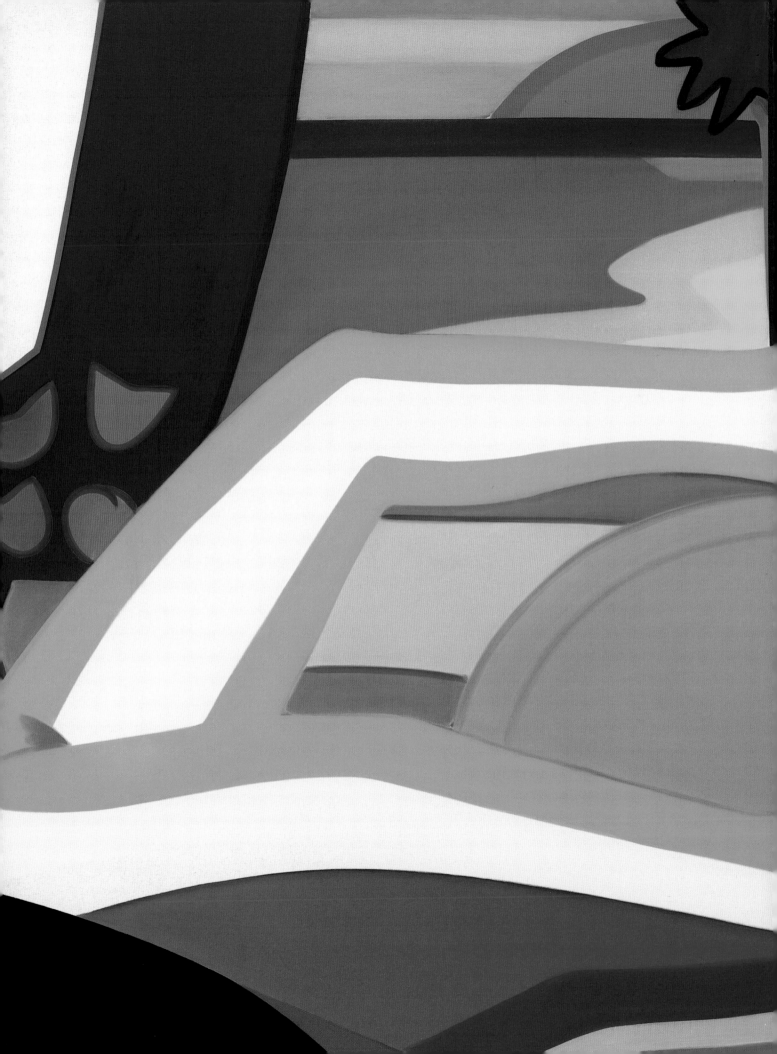

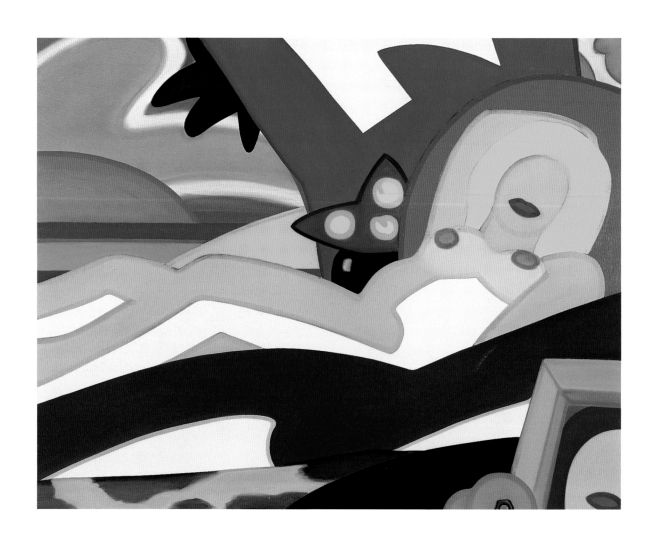

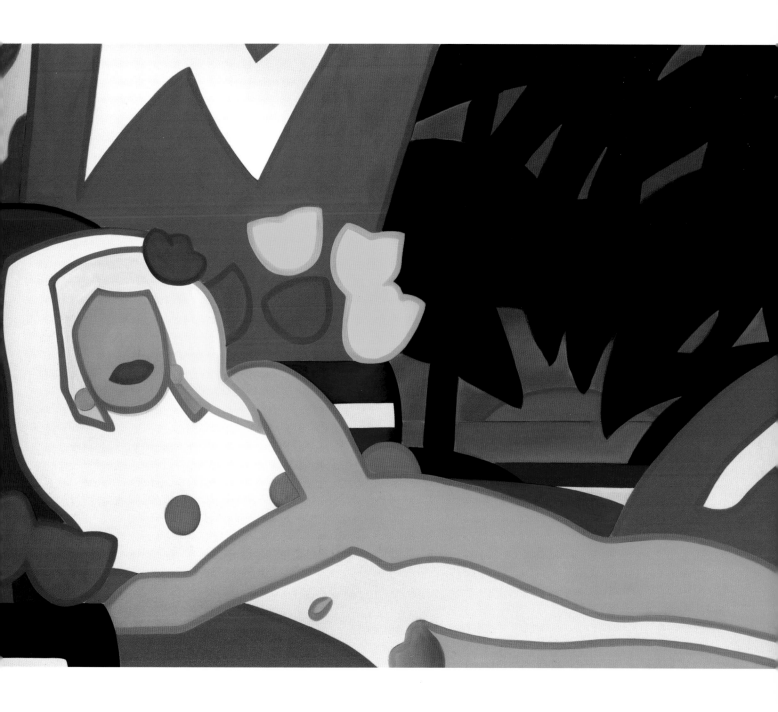

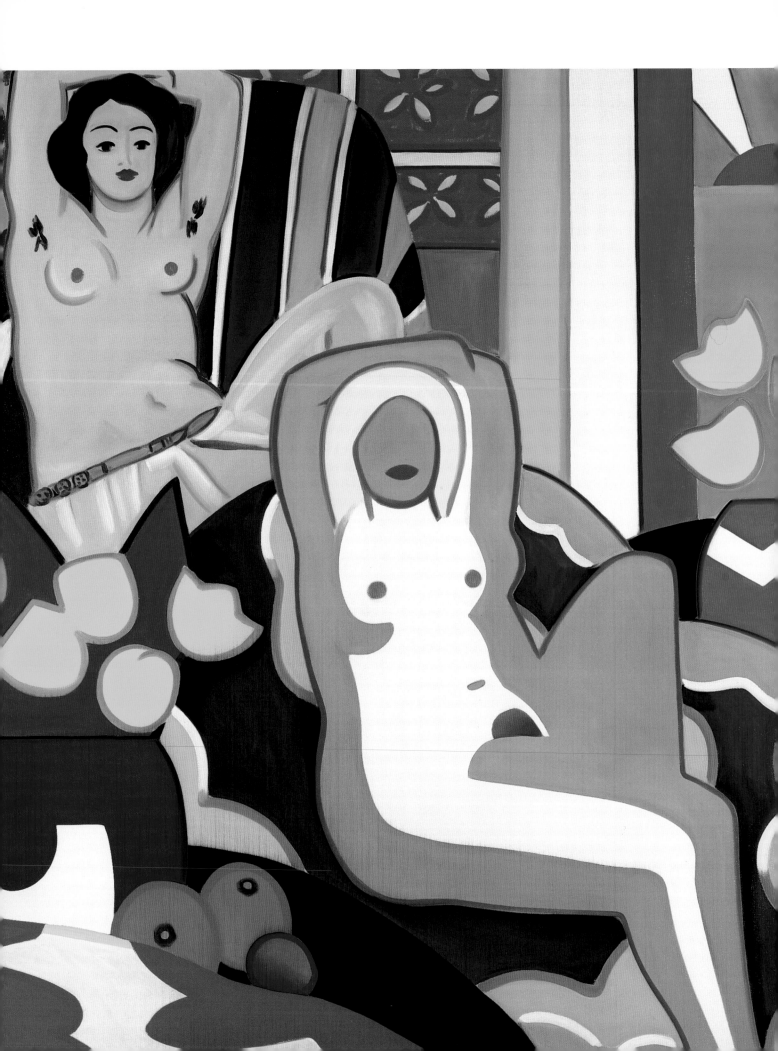

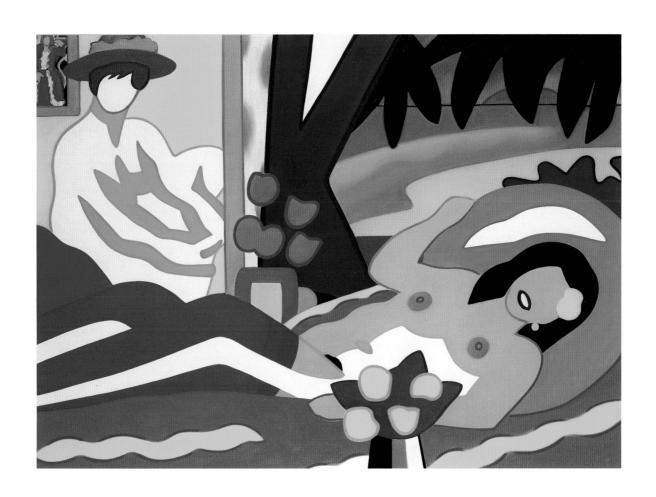

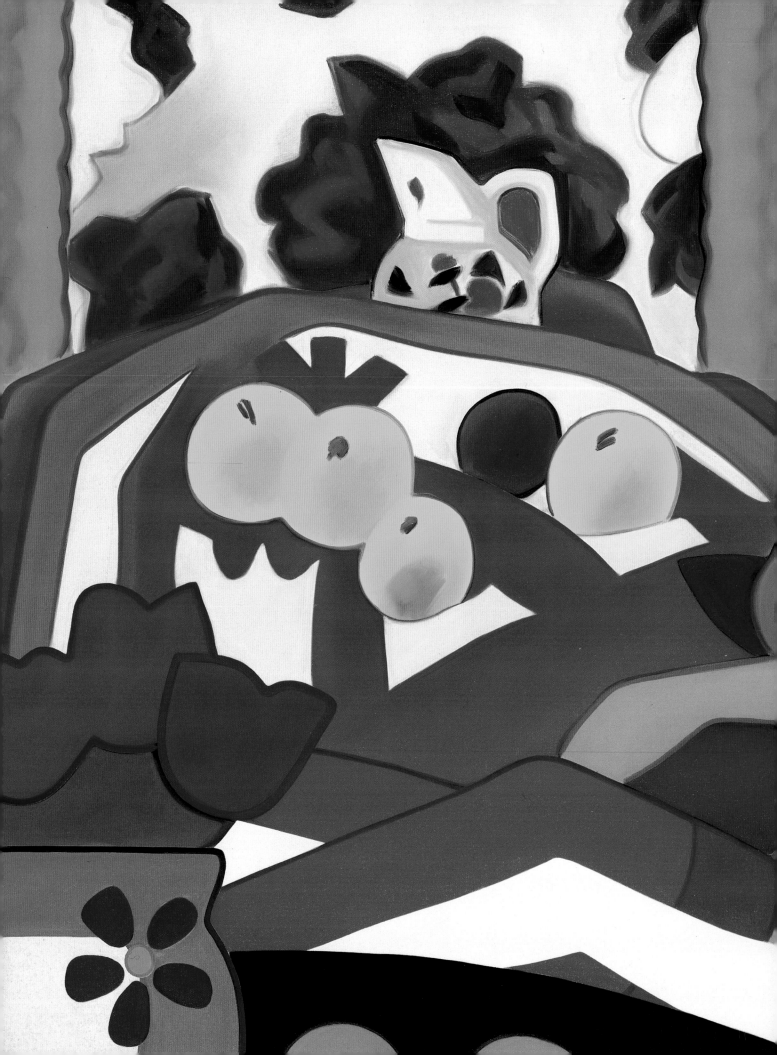

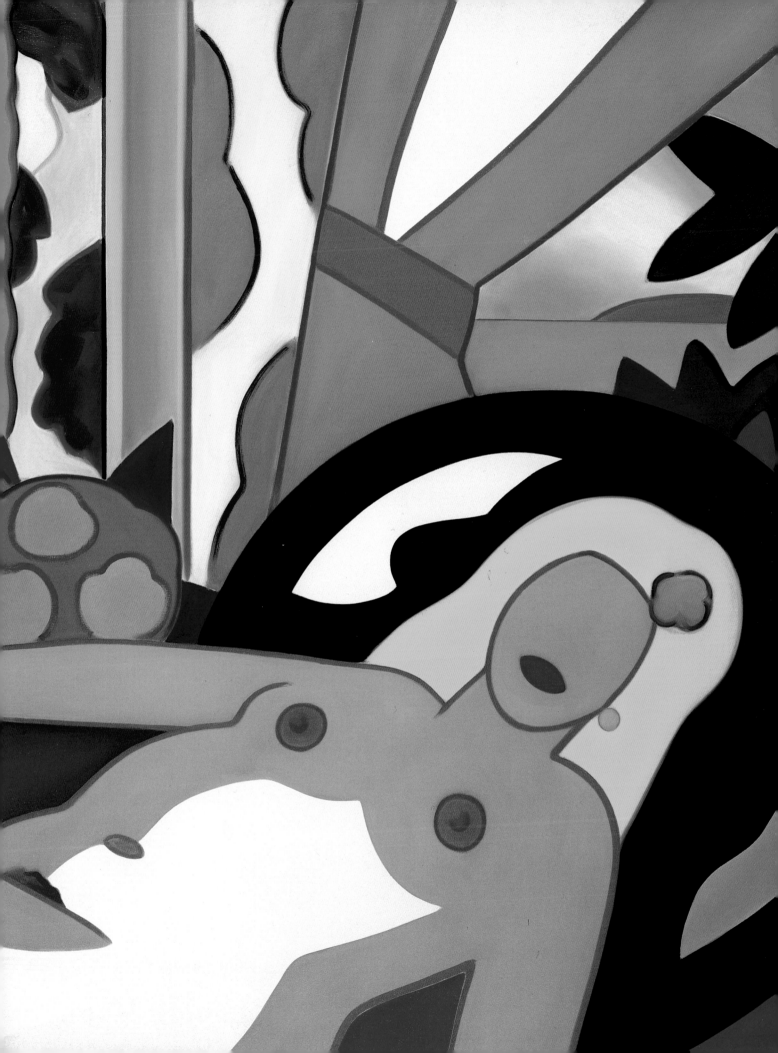

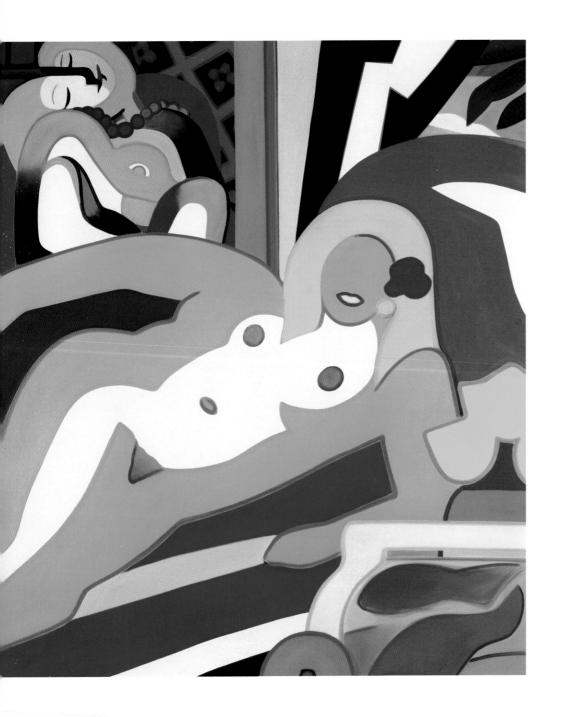

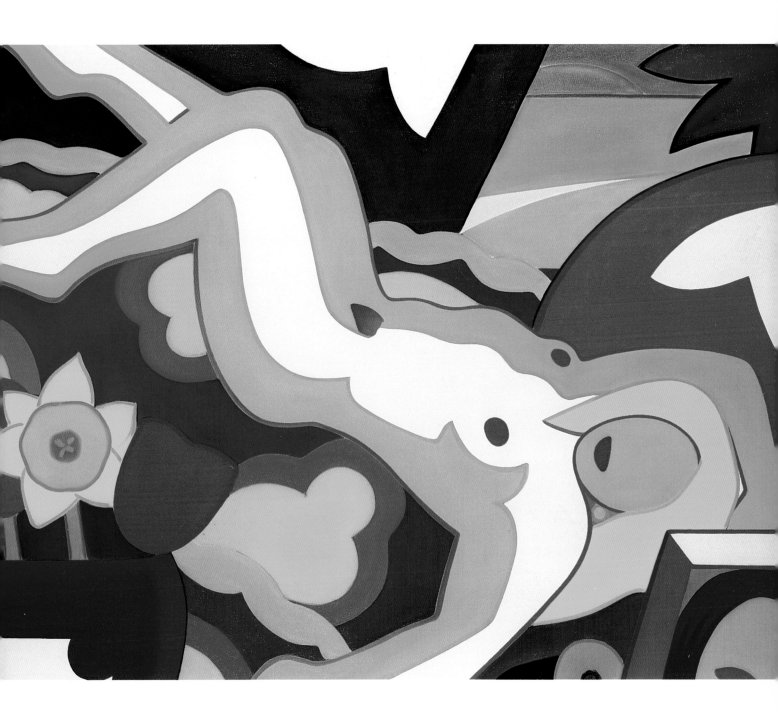

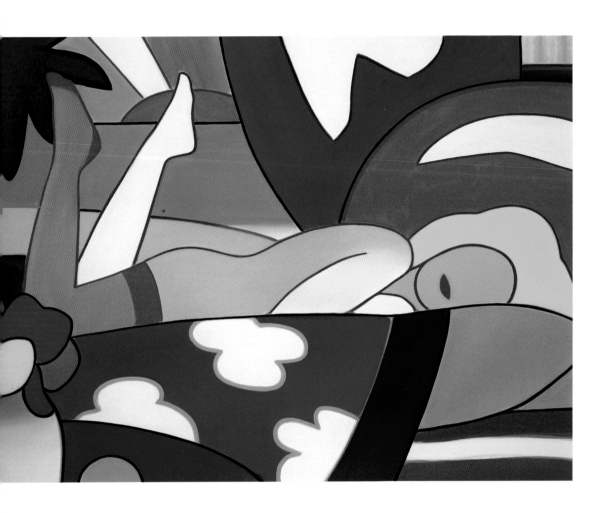

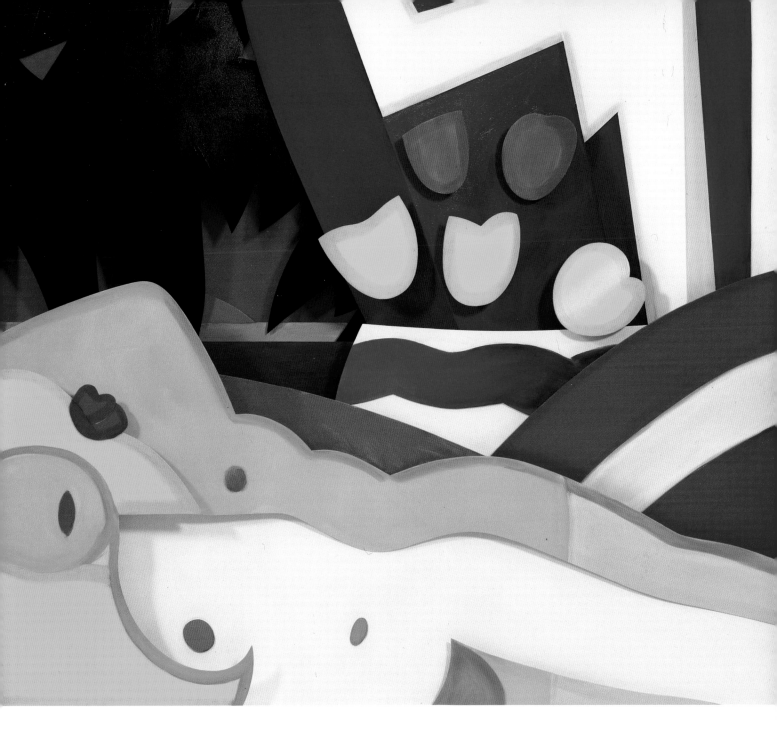

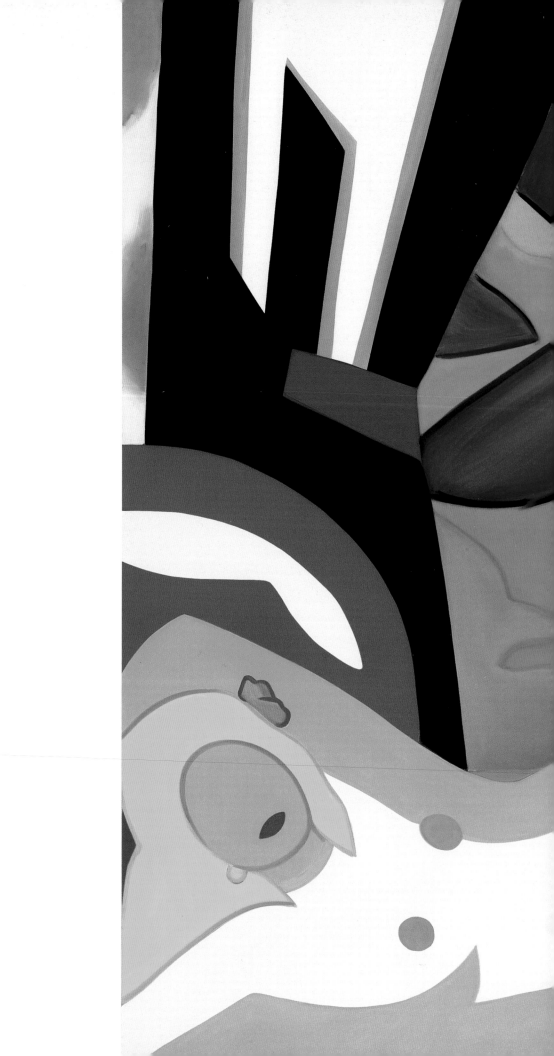

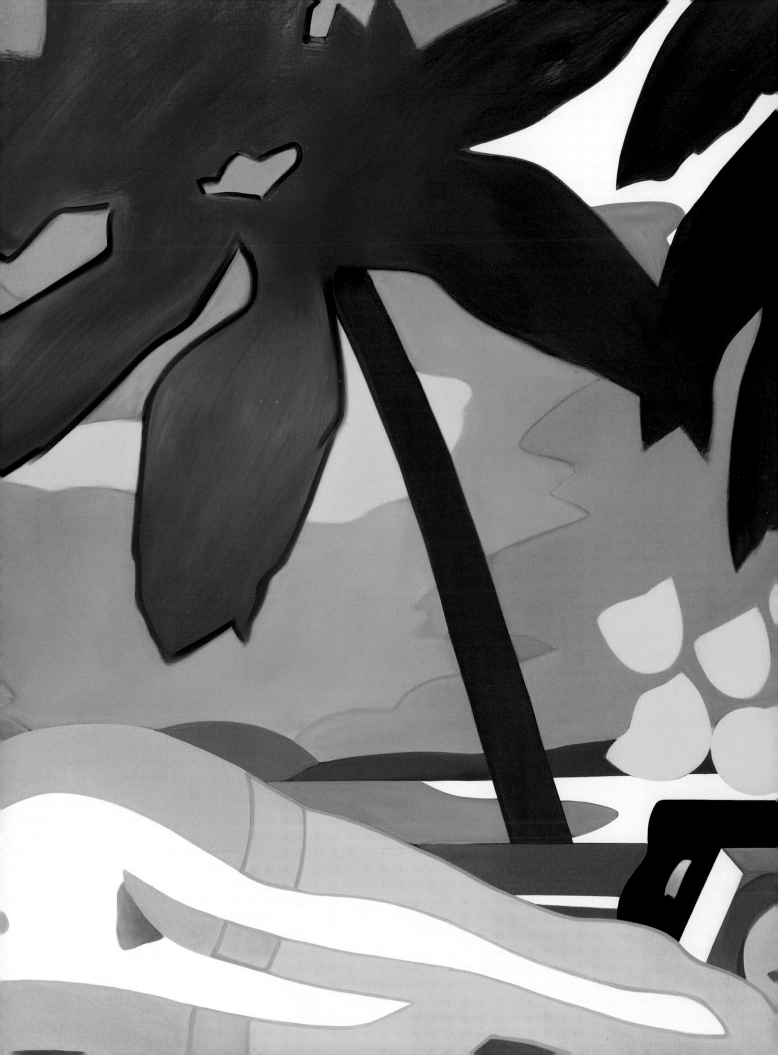

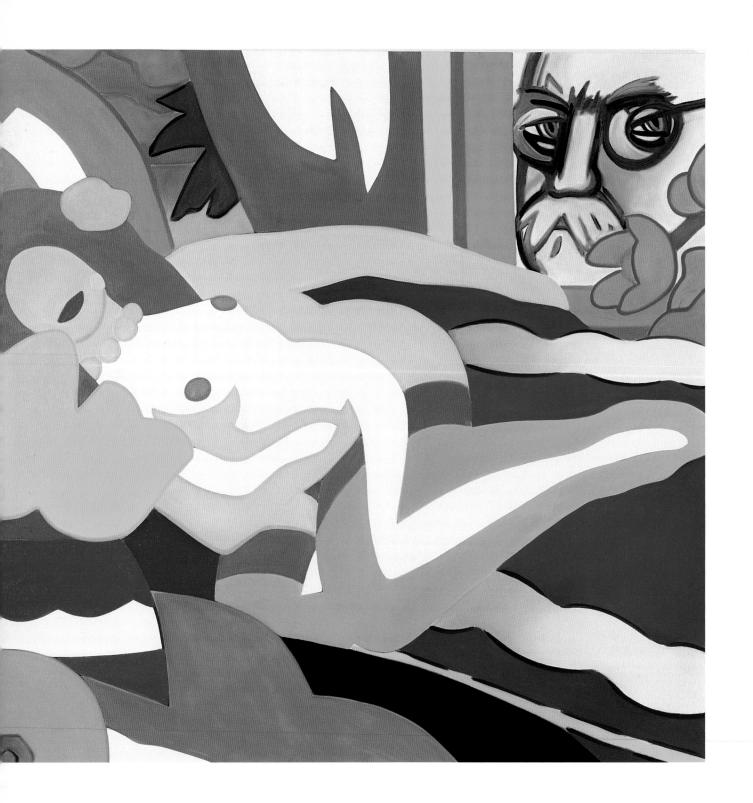

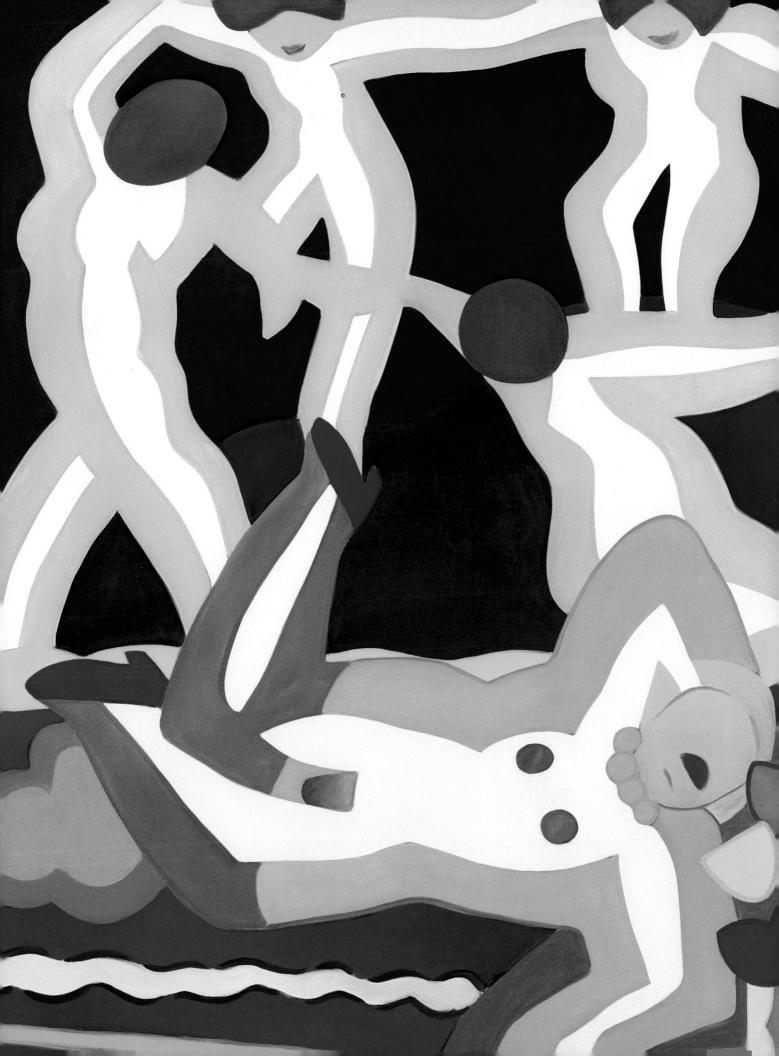

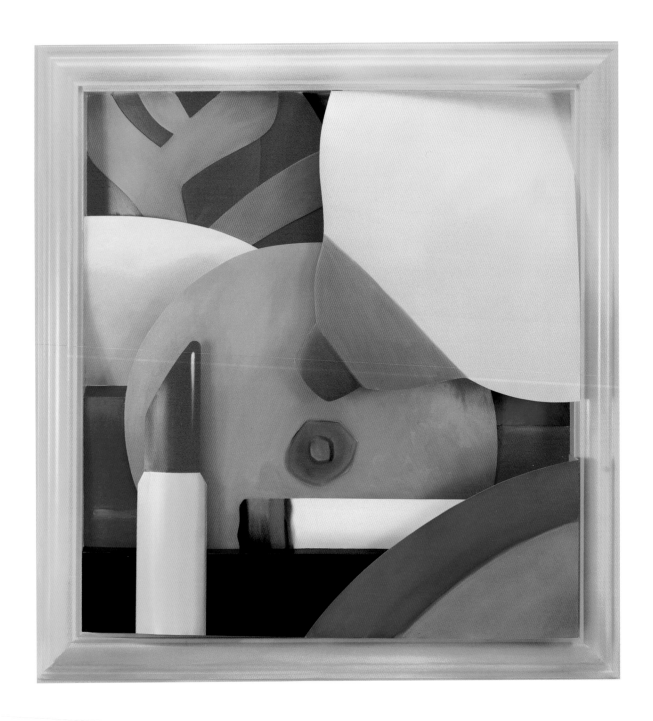

APPARATI

"[...] Scegliendo la pittura figurativa scelsi la storia dell'arte: avrei dipinto nudi, paesaggi, nature morte [...]"
Tom Wesselmann

BIOGRAFIA
a cura di Barbara Goretti

1931-1958

Tom Wesselmann nasce il 23 febbraio 1931, nella città di Cincinnati, in Ohio.

Tra il 1949 e il 1951 frequenta l'Hiram College, poi si iscrive alla facoltà di psicologia alla Cincinnati University. Viene chiamato nell'esercito americano nel 1952, prende parte alla guerra di Corea, inizia a disegnare i primi fumetti sotto le armi. Finita la guerra e deciso a studiare disegno, completa gli studi all'università nel 1954 e, contemporaneamente, si iscrive all'Art Academy of Cincinnati: comincia a guadagnare con le prime strisce di fumetti pubblicate sulle riviste *1000 Jokes*, *True*, e su *The New Yorker*. Nel 1956, assieme alla sua prima moglie, Dot Irisis, si trasferisce a New York dove sostiene e supera l'esame di ammissione alla Cooper Union School of Art and Architecture; nel 1956 anche lo svedese Claes Oldenburg è appena arrivato a New York e lavora come bibliotecario alla Cooper Union.

Durante il primo anno il programma dell'istituto non prevede lezioni di pittura, così Tom Wesselmann, che studia con Nicolas Marsicano, preferisce osservare la città e i suoi ambienti, le strade e i suoi paesaggi, continuando però a realizzare fumetti (cfr. S. Stealingworth, 1980, p. 12).

Visita il MoMA e rimane fortemente colpito dall'opera di Robert Motherwell, *Elegy to the Spanish Republic*: "La sua prima esperienza estetica [...] provò la sensazione di una forte eccitazione viscerale nel suo stomaco, era come se i suoi occhi e il suo stomaco fossero direttamente collegati" (*ibidem*, p. 12).

Sono gli anni di un confronto continuo e difficile con i protagonisti dell'espressionismo astratto, e in particolare con le immagini incisive e drammatiche di Willelm De Kooning.

È lui che Wesselmann ammira: "Era ciò che volevo essere" (intervista con G.R. Swenson, in *ARTnews*, 1964, p. 41), ma comprende ben presto la necessità di una nuova elaborazione del linguaggio artistico e della necessità di un distacco assoluto dall'Action Painting: "[...] Capì chiaramente che la sua vocazione artistica consisteva nell'innamorarsi, non più dell'opera altrui, ma della propria [...] decise di privarsi di tutto ciò che più amava in De Kooning e di imboccare la strada esattamente opposta a quella del maestro, dedicandosi allo stile figurativo tradizionale" (S. Stealingworth, 2003, p. 14).

La Leo Castelli Gallery apre a New York nel 1957, nello stesso anno Wesselmann incontra Claire Selley, studentessa universitaria, che diventa sua amica e modella e che sposerà qualche anno dopo. Il 1958 è un anno cruciale per Wesselmann (cfr. S. Stealingworth, 1980, p. 2) che, come studente all'ultimo anno alla Cooper Union, non sa ancora se disegnare fumetti o essere un pittore; a questo si aggiungono la crisi e la fine del suo matrimonio.

Dipingere diventa sempre più difficile ma scopre il mondo delle idee, del pensiero e inizia una profonda riflessione esistenziale. Alcune delle letture di questi anni *Tropico del Cancro* di Henry Miller, i primi lavori di Ionesco, le commedie di Samuel Beckett, *Sulla strada* di Jack Kerouac influenzeranno il suo lavoro (*ibidem*, p. 14).

1959-1960

In questo stesso anno dà vita con Jim Dine – anche lui di Cincinnati, appena arrivato a New York – Marc Ratcliff, uno studente della Cooper Union che risiedeva nella Judson House, e Bud Scott, giovane Ministro della Judson Church, alla Judson Gallery dove espone nella prima mostra collettiva insieme a Dine e Ratcliff. L'an-

no seguente, sempre nella Judson Gallery, espone con Ratcliff. I suoi primi lavori sono disegni e collage: ritratti, interni e i primi nudi come *Small Blue Nude*, 1959, da cui emerge già la sensualità delle figure femminili.

Wesselmann assembla i suoi collage con la pistola spara punti, senza utilizzare la colla, come vede fare dal suo amico Jim Dine.

Sono piccole composizioni dalle dimensioni ridotte, definite in pochi pollici: immagini intime, atmosfere raccolte, in cui Wesselmann dà vita a figure a volte sofisticate, a volte poco gradevoli, ritagliate e poi sovrapposte allo sfondo di cui si trovano a far parte, che richiamano i dipinti e le miniature naïve americane, *Blonde Listening the Radio*, 1959; *Portrait #1*, 1959; *Porch*, 1960. Il concetto a cui questo genere di pittura si associa, e che negli Stati Uniti divenne (a partire dal XIX secolo) una delle risorse per creare un'arte americana originale, è quello di non accademico e di primitivo, e che lo stesso Wesselmann spiega con un suo approccio all'arte spontaneo (*ibidem*, p. 21). Inizia a insegnare in una scuola di Brooklyn.

1961-1962

Del 1961, *Great American Nude #1* è il primo di una serie di cento lavori dedicata al tema del grande nudo americano che segna il passaggio verso la realizzazione di opere su larga scala, con cui Wesselmann definisce una nuova fase del suo lavoro.

I suoi nudi, per cui posano la sua amica Judy e la stessa Claire, vengono rielaborati sia da un punto di vista cromatico: "[...] fu un sogno a venirgli in aiuto, nel quale campeggiavano i tre colori patriottici per eccellenza, il rosso, il bianco e il blu [...] Wesselmann decise di produrre i *Great American Nudes* giocando esclusivamente su questi e altri colori connessi all'idea della patria (l'oro delle frange di una bandiera, il kaki della sua vecchia uniforme della fanteria ecc.) [...]" (S. Stealingworth, 2003 p. 16), sia da un punto di vista formale, con la definitiva predilezione per la figurazione, *Great American Nude #8*, 1961. Tutto ciò è l'esito di una sperimentazione intensa che comprende anche lavori rivolti all'astrazione, *Great American Nude #12*, 1961: una dicotomia ben leggibile, come quella della storia dell'arte europea del Novecento, quando accanto all'indeterminatezza dei contorni di Pierre Bonnard (*Nudo nel bagno*, 1937) si contrappose la definizione e il cloisonnisme di Henri Matisse (cfr. G.C. Argan, 1970, pp. 173-174), a cui Wesselmann, in questi anni, si sente particolarmente vicino.

Passa a nuovi materiali, pagine prese dalle riviste trovate nell'immondizia, poster staccati dalle stazioni delle metropolitane: il collage convive con la pittura – a olio o acrilica – con gli smalti, con il disegno.

Durante un happening di Oldenburg, a cui Wesselmann prende parte come performer, conosce Henry Geldzahler che vede i suoi lavori e lo mette in contatto con Alex Katz: sarà quest'ultimo a organizzare la sua prima personale; i suoi *Great American Nudes* di piccolo e grande formato vengono esposti alla Tanager Gallery.

La personale del 1962 alla Green Gallery è organizzata da Richard Bellamy; contemporaneamente Ivan Karp, della Leo Castelli Gallery, lo mette in contatto con numerosi collezionisti e gli parla dei lavori di Lichtenstein e Rosenquist che Wesselmann si reca a vedere senza però scorgere somiglianze con la sua opera.

La Sidney Janis Gallery ospita l'importante collettiva *New Realists*: la mostra, a cui partecipano, tra gli altri, Dine, Indiana, Lichtenstein, Oldenburg, Rosenthal, Segal, Warhol, Arman, Baj, Christo, Klein e poi Festa, Rotella, Tinguely, Schifano – preceduta da quella dedicata al Nouveau Réalisme alla Galerie Rive Droite di Parigi – segna la presentazione sulla grande scena internazionale di un nucleo assai significativo di artisti che ben presto darà vita ai mo-

vimenti della Pop Art e del Nouveau Réalisme. In questa mostra, a cui Wesselmann partecipa con qualche riserva (cfr. S. Stealingworth, 1980, p. 31) espone *Still Life #17* e *Still Life #22*, entrambe del 1962.

È infatti nel 1962 che Wesselmann comincia a lavorare sulle nature morte mantenendo l'uso del collage e inserendo dei veri e propri oggetti: mensole, televisori, frigoriferi – *Still Life #20* – vengono raccolti un po' ovunque per dar vita a nuovi assemblaggi: la pannocchia di plastica di *Still Life #24* viene acquistata da Wesselmann per cinquanta dollari da un venditore di mais. L'inserimento di oggetti ed elementi tridimensionali che caratterizza in questo momento la ricerca di Wesselmann, è coevo a quello di Dine, che dispone nei suoi lavori oggetti di uso quotidiano – *Six Big Saws*, 1962 – con una evidente differenza di intenti che Wesselmann non tarda a riconoscere.

Great American Nude #2 viene esposto nella mostra itinerante *Recent Painting USA: The Figure*, curata dal MoMA che, in questo stesso anno, organizza una giornata di studi sulla Pop Art.

1963-1964
L'idea di Pop Art si va via via diffondendo tra una critica e un pubblico internazionali come testimoniano le osservazioni di Henry Geldzahler: "Circa un anno e mezzo fa vidi i lavori di Wesselmann [...], Warhol, Rosenquist e Lichtenstein nei loro studi (più o meno era luglio 1961). Stavano lavorando indipendentemente, inconsapevoli gli uni degli altri, ma con una comune sorgente immaginativa. Nell'arco di un anno e mezzo hanno avuto mostre, creato un movimento, e noi siamo qui a discutere del tema in un convegno. Questa è storia dell'arte immediata, una storia dell'arte resasi così consapevole di se stessa da compiere un salto per oltrepassare l'arte" (H. Geldzahler, in *Arts Magazine*, 1963, p. 37).

Wesselmann non ha mai amato il suo inserimento nella Pop Art americana, sottolineando un uso estetico degli oggetti quotidiani e non un riferimento ad essi in quanto oggetti di consumo: "Non amo le etichette in generale e quella Pop in particolare, specialmente perché enfatizza troppo il materiale usato. Sembra esservi una tendenza a usare materiale e immagini simili, ma il modo diverso di utilizzarli nega un tipo di intenzione di gruppo" (intervista con G.R. Swenson, *ARTnews*, 1964, p. 44).

La sperimentazione sulle nature morte si intensifica: in *Still Life #28* inserisce un televisore acceso, "Affascinato com'era dalla spietata concorrenza che alla parte pittorica facevano le immagini in movimento e le luci del piccolo schermo" (S. Stealingworth, 2003, p. 16) e si concentra su bizzarri accostamenti di elementi e raffigurazioni differenti, a quel tempo, per lui, assolutamente entusiasmanti: "Non solo le differenze tra quello che erano, ma l'aura che ciascuno condivideva con l'altro. Ognuno di essi possedeva quasi una sua realtà finita: il riverbero sembrava un modo per rendere l'immagine più intensa. Un pacchetto di sigarette dipinto vicino a una mela dipinta, non era abbastanza per me. Entrambi sono un certo tipo di cosa. Ma se una è una sigaretta e l'altra una mela dipinta, sono due realtà diverse e si servono l'una dell'altra; molte cose – colori forti e brillanti, la qualità dei materiali, le immagini dalla storia dell'arte o dalla pubblicità – si servono le une dalle altre. Questo tipo di relazione contribuisce a stabilire un *momentum* attraverso il quale tutti gli elementi dell'immagine competono l'uno con l'altro. Alla prima occhiata la mia immagine sembra "essere rispettosa delle regole" – come se fosse una natura morta, va bene, ma questi oggetti hanno tra loro delle connessioni talmente folli che credo siano in realtà molto ribelli" (intervista con G.R. Swenson, *ARTnews*, 1964, p. 44).

I nudi che realizza in questo periodo sono in stretta relazione con interni, ridefiniti dagli assemblaggi che li circondano, *Bathtub Collage #2*; *Bathtub Collage #3*; *Great American Nude #44* (tutti del 1963).

Partecipa alle collettive *New Directions in American Painting* con *Still Life #25*, a *Pop! Goes the Easel* con *Great American Nude #42*, e a *Boston Collects Modern Art* con *Great American Nude #35*. Sposa Claire Selley.

Nel 1964 è alla Green Gallery con una nuova personale, partecipa a *The Popular Image* a Londra, *Bathtub #3*, 1963 viene esposto nella collettiva *Recent American Drawings*.

Ben Birillo, artista e socio del gallerista Paul Bianchini, contatta Wesselmann e altri artisti – tra cui Warhol, Lichtenstein, Watts ecc. – per l'organizzazione di *The American Supermarket* alla Bianchini Gallery di New York. Si tratta dell'installazione di un grande supermercato dove tra vero cibo e scritte al neon sono esposte opere Pop (le Campbell Soups di Warhol, le uova di cera colorate di Watts).

Inizia a lavorare sui paesaggi: *Landscape #2*; *Little landscape #1, Landscape #1*; quest'ultimo ha anche un sonoro, il rumore della messa in moto di una Volkswagen. Compaiono i primi nudi su tela sagomata.

1965-1966
Nuova personale alla Green Gallery.
Le opere realizzate in questi anni – *Great American Nude #53*, *Great American Nude #57* – mostrano una sensualità accentuata, più esplicita, quasi celebrativa dell'appagamento sessuale ritrovato con la nuova relazione (cfr. M. Livingstone, 1996).
La gamma cromatica cambia e sono più frequenti gli accostamenti di colori caldi: il giallo, il rosso, l'arancione. I volti non vengono completati nei loro particolari e l'equilibrio della composizione è raggiunto con la sintesi: pochi tratti definiscono i dettagli intriganti del chiaro e scuro di una abbronzatura leggera, della poltrona leopardata, i capezzoli e la bocca socchiusa si rileggono nella forma delle tube dei narcisi. Non è necessario altro poiché non è la realtà del sesso, dell'erotismo e del piacere che a Wesselmann interessa, è la loro idea. Per questo rifiuta il rapporto, proposto da alcuni critici, tra i suoi lavori e la sempre crescente diffusione di riviste come *Playboy*.
Partecipa alle collettive *The New American Realism* al Worcester Art Museum, e all'*Annual Exhibition of Contemporary American Painting*, al Whitney Museum.
Nel 1966 la Sidney Janis Gallery organizza una sua personale, il rapporto di Wesselmann con la Sidney Janis sarà costante e durerà fino al 1999. Partecipa ad *Art Market Part IV* al Cincinnati Art Museum dove espone *Still Life #44*.
Continua a lavorare sui paesaggi, realizza *Great American Nude #82* rielaborando la sua terza dimensione non definita dalle linee del disegno, ma dalla materia: un brillante plexiglas modellato sulla figura femminile e dipinto.
Anche le "inquadrature" si fanno più audaci, *Great American Nude #78*, e si restringono fino a isolare un unico particolare: quello di una bocca, *Mouth #7* (con cui dal 1965 Wesselmann inizia il lavoro su questo tema) e più tardi quello di un seno nei *Seascapes* dell'anno successivo.
Inizia la serie *Face*, volti dove il riferimento sessuale è esplicito ed evidente nella bocca aperta e nella lingua inarcata che sporge fuori.
Partecipa alle collettive *Art in the Mirror* e *Contemporary American Still Life* curate dal MoMA.
Viene inserito nella mostra presentata alla Galleria Nazionale d'Arte Moderna di Roma *Dada 1916-1966*: "Quando sono venuto a contatto con questo [il dadaismo] [...] beh non aveva niente a che fare con me [...] ma quando il mio lavoro cominciò a evolversi, beh realizzai – non coscientemente ma con sorpresa – che

forse aveva qualcosa a che fare con il mio lavoro" (intervista con G.R. Swenson, *ARTnews*, 1964, p. 64)

1967-1968
Trascorre molto tempo in campagna, dove scopre una nuova dimensione del lavoro: a contatto con la natura realizza numerosi piccoli oli che trasforma in opere di larga scala nello studio, in città; inizia anche a utilizzare un vecchio proiettore per allargare i piccoli oli fino a raggiungere le dimensioni esatte e più adatte per la versione definitiva dell'opera.
La galleria Ileana Sonnabend di Parigi organizza la sua prima personale europea mentre la Dayton's Gallery e il DeCordova Museum di Lincoln ospitano una retrospettiva di trentasei opere; tra queste *Great American Still Life*, del 1962; le *Still Life #26, #36, #46, #49*, del 1964; *Great American Nude #51*, del 1963 e un *Great American Nude #75* del 1965; una serie di paesaggi: *Landscape #5, Seascape #4, #7*, del 1965 costruiti sulle forme in negativo di un seno.
Vicino a *Mouth #4, #5, #6* del 1966, compaiono due nuovi temi *Bedroom Painting #1*, e la serie dedicata al fumo: *Smoker Study #11, #13, #31, #34*.
Gli *Smokers* nascono dalla sigaretta accesa in un momento di pausa da Peggy Sarno, amica e modella di cui Wesselmann stava ritraendo la bocca. La registrazione pittorica di quel gesto darà il via a una serie di lavori che costituiranno uno dei temi più ricorrenti nella produzione degli anni settanta (S. Stealigworth, 1980, p. 52). Inizia a realizzare tele sagomate e predilige i lavori su scala sempre più ampia.
Partecipa alla IX Biennale di San Paolo del Brasile e l'anno successivo è a Kassel per la quarta edizione di Documenta.

1969-1970
Lavora costantemente alla serie *Bedroom Painting* in cui si sovrappongono elementi dei *Great American Nude*, delle *Still Life* e dei *Seascape* (come in *Bedroom Painting #26*), sono opere raccontate attraverso uno sguardo voyeristico, fisso su pochi particolari, come se mani, piedi (i primi compaiono in *Little Seascape #1* del 1965), seni contornati da fiori e oggetti fossero osservati dal buco di una serratura: "La maggiore motivazione delle *Bedroom Painting*: saltare la scala degli oggetti connessi attorno a un nudo – questi oggetti sono relativamente piccoli in relazione al nudo, ma diventano elementi significativi, persino dominanti, quando l'elemento centrale è una parte del corpo" (S. Stealingworth, 1999, p. 2).
Continua a rielaborare il suo linguaggio: le bocche degli *Smokers* si intravedono appena tra le nuvole di fumo, realizza *Great American Nude #100* (1970), l'ultimo dei suoi nudi "americani" che termina nel 1973; inserisce un vero seno femminile in *Bedroom Tit Box*, opera chiave che: "[...] nella sua veridicità e nella scala interna (la scala delle relazioni tra gli elementi), rappresenta l'idea di base delle *Bedroom Painting*" (S. Stealingworth, 1980, p. 64).
Il lavoro sulle grandi dimensioni e sulle composizioni autoportanti si accentua nelle nature morte di questo periodo: i *freestanding* che realizza risentono dell'influenza dei lavori sagomati di Alex Katz visti nel 1961 alla Tanager Gallery, di quelli di Renne Miller e Martha Edelheit alla Reuben Gallery (*ibidem*, p. 44).
Still Life #57 viene acquisito dal MoMA, la Sidney Janis Gallery organizza una sua nuova personale, il Newport Harbor Art Museum, in California presenta la monografica *Early Still Lifes: 1962-1964*.

1971-1974
Espone alla Sidney Janis Gallery e alla Rosa Esman Gallery, in Europa nella Galerie Aronowitsch a Stoccolma. Realizza *Still Life #59*, cinque pannelli che formano una complessa

struttura autoportante: anche qui gli elementi sono ingigantiti, vi si riconoscono parte di un telefono, una boccetta di smalto per le unghie rovesciata su un fianco, un vaso di rose e, accanto a dei fazzoletti, il ritratto incorniciato di una donna, l'attrice Mary Tyler Moore in cui Wesselmann riconosce il prototipo della fidanzata ideale. Sono lavori in cui può confrontarsi con la possibilità di fare ritratti somiglianti, a favore di un minore anonimato. Il suo autoritratto compare in *Bedroom Painting #12*.
Realizza *Still Life #60*, 1974: la sagoma monumentale – quasi otto metri di lunghezza – degli occhiali da sole fa da quinta al rossetto, allo smalto, ai gioielli; un microcosmo della femminilità contemporanea che Wesselmann porta alle soglie del gigantismo.
Il lavoro sugli *Smokers* continua a modificarsi: inserisce la mano, unghie laccate brillano nel fumo senza l'intento di riecheggiare pubblicità patinate di prodotti cosmetici. Per questo sceglie modelli dalle mani non troppo affusolate e dalle unghie non particolarmente curate; inizia a servirsi delle fotografie che scatta alla sua amica e modella Danielle per poi realizzarne versioni in olio (cfr. S. Stealingworth, 1980, p. 66).
Espone alla Sidney Janis Gallery e alla Galerie des Quatre Mouvements di Parigi dove presenta una serie di *Smoker Studies* e di bozzetti per le *Bedroom Paintings* e il *Great American Nude #100* appena terminato. Con questo si chiude la serie dedicata al grande nudo americano, che nel suo stesso titolo riecheggiava gli ironici titoli fumettistici degli anni sessanta "il grande sogno americano", il "grande romanzo americano". Del resto l'indiscutibile sensualità dei nudi di Wesselmann è costantemente accompagnata da un fil rouge ironico scandito a chiare lettere dalle dichiarazioni dell'artista: "Pittura, sesso e humor sono le cose più importanti della mia vita" (intervista con I. Sandler, 1984).
Espone con la personale *Wesselmann – The Early Years – Collages 1959–1962* all'Art Galleries, in California e alla collettiva *American Art since 1945 from the Collection of the Museum of Modern Art* al Worcester Art Museum.

1975-1978
La Galleria Giò Marconi di Milano ospita una sua personale. È un importante periodo di consolidamento in cui Wesselmann inizia la sua rielaborazione dei nudi con un gruppo di lavori realizzati su tele ritagliate. Sono sagome ardite, forme bizzarre animate da forti caratterizzazioni dei volti e dei corpi, non più nudi anonimi ma opere intitolate alle stesse modelle; *Carol Nude*, 1977; *Pat Nude*, 1979.
Espone alla Sidney Janis Gallery; nel 1977 è tra gli artisti selezionati per la collettiva *American Art since 1945*, al MoMA, inizia una nuova serie di *Bedroom Painting*.
In questi lavori rivede la costruzione formale della composizione, ora tagliata da una diagonale e occupata da una intera sezione da un volto di donna in primissimo piano, *Bedroom Painting #43*, *Bedroom Painting #38*, *Bedroom Painting #39* (tutte del 1978). Nello stesso tempo il suo interesse si sofferma sugli aspetti scultorei intrinseci ai suoi lavori: è impressionato dalla singola monumentalità di una cintura che, sottratta dalla coralità di una natura morta, viene dipinta con uno straordinario effetto tridimensionale. L'Institute of Contemporary Art di Boston organizza la personale *Tom Wesselmann: Graphics 1964–1977*, espone alla Sidney Janis Gallery, al Grand Palais di Parigi e alla Galerie Serge de Bloe di Bruxelles.

1979-1982
Inizia a lavorare su *Big Maquette for Smoker*, una grande scultura in masonite e formica in cui isola e ingigantisce le estremità delle due dita tra cui è collocata la sigaretta accesa. Dello stesso periodo (1980) è *Dropped Bra, Pink*

Sculpture: anch'esso, come la cintura di qualche anno precedente, potenziale protagonista di una natura morta o di un *Bedroom Painting*, diviene scultura in alluminio.
Nel 1980 viene pubblicato quello che ancora oggi è uno dei più accurati e completi studi sull'evoluzione del lavoro dell'artista, la monografia *Tom Wesselmann*, un'autobiografia che scrive di suo pugno e che firma con lo pseudonimo di Slim Stealingworth: da questo momento una nuova attività, quella di autore, seguirà parallelamente l'attività artistica di Wesselmann.
New Sculpture & Paintings by Tom Wesselmann è la personale che si tiene alla Sidney Janis Gallery. La sua famiglia è ormai al completo, dopo Jenny e Kate, nasce il figlio Lane.
Realizza *Sneakers and Purple Panties* (1981), una grande natura dipinta su tela sagomata di cui sono protagonisti un paio di scarpe da ginnastica e delle mutandine viola: lo sguardo sull'intimità degli interni dei primi anni sessanta, fitti di oggetti e accessori personali, viene riproposto attraverso una sintesi estrema, nell'epifania di due soli elementi.
Suggeriscono una presenza femminile, lo scivolare repentino dei suoi indumenti che giacciono gli uni sugli altri in un disordine che induce, maliziosamente, al pensiero di un incontro.
La Margo Leavin Gallery di Los Angeles presenta una sua personale.

1983-1984
Alla Sidney Janis Gallery si tiene la personale *New Work by Tom Wesselmann*, espone alla Sander Gallery di New York e in Texas alla Delahunty Gallery di Dallas.
Realizza il primo lavoro in metallo *Steel Drawing #1*, che dà inizio a una serie di opere in acciaio e alluminio a cui Wesselmann dedica, in questi anni, tutte le sue energie.
Inizialmente sono opere in bianco e nero che gli permettono di rielaborare il tema del nudo e la sua composizione: "Questi lavori cominciano mentre disegnavo i negativi di alcune forme […] e per la prima volta misi in relazione due forme, la forma di un braccio e la forma di una gamba. Poi ho pensato che sarebbe stato interessante unirli […] Questo dava inizio a dei lavori con linee interne che proseguivano al di fuori del dipinto" (S. Hunter, 1993, pp. 27-28). Allo stesso tempo può verificare la varietà di applicazioni del disegno: "Stavo cercando di sperimentare una particolare idea, lasciar continuare la linea nello spazio, fuori dell'immagine, sul muro […] Appena queste opere evolvevano diventava più interessante per me vedere il disegno sempre più separato dalla pittura. L'idea era quella di trattare la linea come se fosse un elemento formale. Non lo avevo mai fatto prima; il movimento lineare continuava sul muro […] scoprivo che anche nel metallo il disegno poteva lasciare la pittura" (*ibidem*, p. 29).
L'impatto che hanno i primi sei *Steel Drawings* attaccati sulla parete bianca è straordinario, ma Wesselmann riflette ancora e decide di realizzarli a colori: prende *Steel Drawing #5*, lo ridipinge di bianco, poi a colori: "Quando un nudo è fatto in bianco e nero è forzatamente un disegno. Quando lo stesso *steel drawing* era a colori diventava un nudo. Il tema cioè, diventava l'elemento più dominante" (*ibidem*, p. 34).
Oltre ai metalli colorati, nel 1984, inizia a lavorare sui nuovi paesaggi, schizzi rapidi, poi ingranditi e realizzati in alluminio.
Realizza *Bedroom Blonde with TV* in cui inserisce un televisore funzionante, chiara eco di alcune natura morte degli anni sessanta. Prende parte a *BLAM! The Explosion of Pop, Minimalism & Performance 1958–64* al Whitney Museum.

1985-1988
I metalli obbligano Wesselmann a sperimentare tecniche diverse: quelli in alluminio vengono tagliati a mano, quelli in acciaio vengono sagomati con il laser non senza difficoltà. Il sistema

più efficace, quello della lavorazione dell'immagine su computer, arriva qualche anno dopo con lo sviluppo della tecnologia, per ora un suo assistente taglia a mano anche gli acciai.
Il primo nudo tagliato a mano è *Amy Reclining* (1985), la sua versione a colori sarà acquistata dal Whitney Museum nello stesso anno. Espone a Düsseldorf con la personale *Cut-Outs* alla Galerie Denise René Hans Mayer; è in Florida alla Hokin Gallery; a Bogotá da Fernando Quintana; da Joachim Becker a Cannes.
Monica, sua modella e assistente dello studio comincia a comparire in numerosi nudi e ritratti. Partecipa alla collettiva *The 60s*, organizzata dalla Fondation Cartier di Parigi.
Nel 1987 realizza la prima natura morta in acciaio: *Still Life with Petunias Lilies and Fruit*, fiori raccolti da Claire e messi sul tavolo nella sua casa in campagna.
Partecipa alla mostra collettiva *Contemporary Cut-Outs* al Whitney Museum. Continua a lavorare sul paesaggio: nella primavera del 1987 realizza numerosi schizzi dal finestrino del treno che da Venezia lo porta a Roma, è affascinato da questa visione in movimento.
L'anno seguente espone alla XLIII Biennale di Venezia, poi alla Tokoro Gallery di Tokyo con una personale, mentre la Stein Bartlow Gallery di Chicago organizza la retrospettiva itinerante *Tom Wesselmann Retrospective–Graphics & Multiples*. Di quest'anno sono anche una serie di *Bedroom Painting* su metallo come *Bedroom Blonde with Irises*, 1987 e *Bedroom Brunette with Irises*, 1988-2004.
Torna al formato rettangolare, all'inquadratura su volti femminili definiti in tutti i loro tratti: la superficie è satura e la figurazione portata ai suoi massimi termini. Dello stesso anno è *Still Life with Orange Tulips and Trees*, in cui prevale una piacevole leggerezza compositiva giocata sui vuoti, l'essenzialità di un'immagine quasi astratta, dai colori accesi che anticipa i lavori del 1993.

1989-1992
Il linearismo disegnativo dei lavori in alluminio – *Monica Sitting with Robe Half Off*, 1986-1989; *Monica Nude with Lichtenstein (Diamond Wall Paper)*, 1989 – definisce con estrema raffinatezza i tratti di corpi nudi vicino ai quali vengono accostate opere di Mondrian, Lichtenstein, Léger, Cézanne, Matisse.
Nel 1990 espone alla Sidney Janis Gallery, mentre lo Studio Trisorio a Napoli presenta la mostra *Tom Wesselmann, Laser Nudes*; seguono le personali *Wesselmann: Graphics/ Multiples Retrospective 1964–1990* al Contemporary Art Center di Cincinnati; *Tom Wesselmann Black and Gray*, alla Edward Totah Gallery di Londra; *Tom Wesselmann. Recent Still Lifes and Landscapes*, alla Tokoro Gallery di Tokyo.
I suoi metalli continuano a vivere una costante metamorfosi, realizza *My Black Belt*, 1990, soggetto degli anni settanta, che si appropria di un dinamismo nuovo che definisce con forza lo spazio.
Le composizioni successive si infittiscono di sagome di alluminio dai colori brillanti: *Still Life with Lichtenstein, Teapot and Bird*, 1990-1996; *Sketchbook page with Hat and Goldfish*, 1990; *Still Lifes with Two Matisse*, 1991; sono opere spiccatamente descrittive, vivacizzate da una nuova scelta di oggetti – teiere giapponesi, piccole sculture, cappelli appesi, pesci rossi – e da una freschezza immediatamente percepibile. La Drawing Society produce un video diretto da Paul Cummings in cui Wesselmann ritrae una modella e realizza un lavoro in alluminio. È nelle collettive *Figures of Contemporary Sculpture*, all'Isetan Museum di Tokyo, *20th Century Masters–Works on Paper*, alla Sidney Janis Gallery; *Azur* alla Fondation Cartier di Jouy-en-Josas.

1993-1994
"Dal 1993 sono fondamentalmente un pittore astratto. È successo così: nel 1984 ho iniziato a

eseguire figure ritagliate dall'acciaio e dall'alluminio. Prima dipingevo queste forme, ci appendevo sopra i pannelli trasparenti e realizzavo l'immagine, così da ottenere i colori giusti e posizionati correttamente (spesso l'immagine era abbastanza complessa, e c'era solo un disegno a inchiostro in bianco e nero: non era facile tirar fuori i colori dalla complessa ragnatela di linee bianche). Dopo aver finito l'opera tagliavo i pannelli in pezzi e li gettavo. Un giorno mi sono incasinato con i resti e mi ha colpito l'illimitata varietà delle possibilità astratte. In quel momento ho capito che stavo tornando a ciò che avevo voluto disperatamente nel 1959, e ho iniziato a comporre immagini astratte a tre dimensioni in metallo tagliato. Ero felice e libero di tornare a ciò che desideravo: questa volta però non nei termini di De Kooning ma nei miei" (intervista con E. Giustacchini, *Stile arte*, 2003, p. 29). Per Wesselmann il termine astrazione ha un senso molto generico, legato al non rappresentativo, che comprende un'enorme possibilità di elaborazioni compositive; da quelle circolari su cui lavora con il pennello, a quelle più rigorose dove prevale l'intreccio di orizzontali e verticali. La Sidney Janis Gallery presenta la personale *New Metal Paintings*, mentre una nuova retrospettiva itinerante (1959-1992) viene presentata all'Isetan Museum of Art di Shinjuku, in Giappone: per questo tour nipponico viene realizzato un nuovo video diretto da Mick Rock.

L'anno seguente termina *Bedroom Blonde with TV*, realizza *Nude One Arm Down* con cui continua a rielaborare il nudo attraverso una prerogativa pittorica: "[…] È un esempio classico, che evoca la forte tradizione del far pittura di Rubens e Renoir, di sensuali nudi femminili; qui lui ha posizionato una forma femminile robusta, contorta, in un contesto dinamico di continui contorni lineari e zone di colore piatto senza dissipare la forza energetica generata dalla figura" (S. Hunter, 1993, p. 41).

Seguono altre personali alla Gana Art Gallery di Seul e alla Didier Imbert Fine Art di Parigi.

1995-1998

A Tübingen, in Germania, viene organizzata un'importante retrospettiva (1959-1993) che negli anni successivi raggiunge prestigiose tappe europee.

Astratti e nudi sono i temi a cui si dedica maggiormente: per i primi predilige un andamento incontrollato, realizzando composizioni in cui i ritagli metallici sono più simili a macchie pittoriche, a pennellate circolari – *Breakout*, 1996; *Round Two*, 1997; *Pink Pearl*, 1998.

Nei nudi si colgono invece richiami al passato, come nella piccola serie realizzata nel 1997 che rivive nei contorni rettangolari di una tela e nel cambiamento di tecnica, la pittura a olio. Sono rielaborazioni di opere degli anni sessanta: *1962 Plus 35 Nude Sketch I, II, III; 32 Years-Old on the Beach*; e degli ultimi anni settanta *Face*

with Goldfish. Tele che costituiscono "un ritorno nostalgico a un episodio giovanile inaspettato, ma estremamente soddisfacente, nel bel mezzo di uno dei più radicali cambiamenti di stile della carriera di Wesselmann […] Sembrano avere una loro autonomia piuttosto che rimandare a reinterpretazioni dei motivi degli anni sessanta. In altre parole, non dovrebbero essere considerati come il segno di una reintrapresa relazione di Wesselmann con la sua classica fase Pop, come fecero Warhol e Lichtenstein alla fine delle loro vite, rispettivamente nella serie dei loro *Reversals* e *Reflections*" (M. Livingstone, 1999, p. 6).

Accanto a essi convivono lavori ancora realizzati in alluminio che mostrano un cromatismo acceso, un accentuato spessore delle linee e delle campiture piatte che anticipano gli esiti ultimi dei suoi *Sunset Nudes*.

Nel 1996 si susseguono numerose personali: *Paper Maquettes* alla Sidney Janis Gallery una retrospettiva (1959-1995) da Fred Hoffman, a Santa Monica, una personale a Singapore alla Wetterling Teo Gallery – dove espone una serie di nudi, nature morte e *Bedroom Painting* tra cui *Still Life with two oranges and Lichtenstein (3D); Still Life with daisies, lilies and fruit (Wallpaper); From Bedroom Painting #42 (Blonde)* – alla Maxwell Davidson Gallery di New York. L'anno successivo è da Hans Mayer, a Düsseldorf, e da Benden & Klimczak a Viersen.

1999-2000

Realizza il primo *Smoker* in alluminio – *Smoker #1* – riproponendo il tema del fumo in terza dimensione.

L'ambiguità tra linea e colore, tra disegno e pittura continua negli oli *Blue Nude Drawing; Claire 3/21/97* (entrambi del 1999); *Blue Nude*, 2000, un dipinto con cui apre una serie di nudi blu realizzati in alluminio sagomato che espone nel dicembre del 2000 alla Joseph Helman Gallery: giocati tra l'alternarsi di forme in positivo (il blu) e in negativo (il bianco) e fortemente ispirati alle figure ritagliate del Matisse degli ultimi anni, fluttuano sulle pareti con eleganza e sensualità.

In questo stesso anno le personali *Small Survey: Small Scale* alla Maxwell Davidson Gallery, *Paintings and Metal Works* e *Abstract Maquettes* da Benden & Klimczak.

2001-2004

Gli astratti di questi anni subiscono un ulteriore cambiamento con un ritorno a composizioni dalle linee più rigorose e dalla gamma cromatica che privilegia colori primari con un evidente riferimento a Mondrian, *Manhattan Beauty; New York City Beauty* (entrambe del 2001).

Partecipa alla collettiva *Pop Impact!* al Whitney Museum e a *Les Années Pop* organizzata a Parigi dal Centre Georges Pompidou.

Inizia a lavorare alla serie dei *Sunset Nudes*, con cui si riappropria di un classicismo pittorico che risente dei nudi matissiani. Da Matisse

del resto, molto amato negli anni della formazione, si era dovuto distaccare per rendere con maggior disinvoltura quelle complesse composizioni di nudi, di interni che pure lo colpivano: "Matisse è stato davvero incredibile […] È lui il pittore che ho maggiormente idolatrato" (intervista con J.C. Lebenszeztejn, *Art in America*, 1975, p. 70).

Ha modo di vedere dal vivo i lavori del maestro francese nella mostra *Gouches Découpées* che si tiene al MoMA nel 1960, quarant'anni dopo gli rende omaggio nei *Sunset Nudes*: in *Sunset Nude with Matisse*, 2002, dove inserisce il dipinto *La Blouse Romaine*, 1939-1940, in *Sunset Nude with Pink and Yellow Tulips*, in *Sunset Nude #3* dove prevalgono gli accostamenti di campiture di colori piatti, l'assenza del chiaroscuro e un intricato gioco di linee tra cui si scorgono i continui rimandi tra forme in negativo e in positivo. È la mescolanza tra lo sfondo e la figura, la semplificazione e la sintesi dei dettagli, la capacità compositiva lineare che Wesselmann riprende dalle opere di Matisse: "[…] Bisogna sempre perseguire il desiderio della linea […] I vuoti possono esistere come correttivi. Ricordatevi che una linea non può esistere da sola ma porta sempre con sé una compagna" (H. Matisse, appunti di Sarah Stein, 1908) e ancora: "Avevo già notato che nei lavori degli orientali il disegno dei vuoti lasciati intorno alle foglie contava quanto quello stesso delle foglie […] Sarebbero state monotone senza le foglie del ramo vicino cui facevano da contrappunto grazie al disegno del vuoto che separava i due rami […] Ho perciò disegnato le foglie man mano che costruivo i rami, con un disegno semplificato […] le foglie soltanto, senza nessuna nervatura […] Se vi avessi voluto aggiungere le nervature le avrei distrutte" (H. Matisse, lettera ad A. Rouveyre, 1941).

Realizza *Sunset Nude with Matisse Apples on Pink Tablecloth*, 2003; si tengono importanti personali alla Robert Miller Gallery di New York; all'University Art Museum della California; alla Galleria Flora Bigai di Venezia: nel catalogo pubblicato, un saggio firmato Stealingworth.

L'anno seguente realizza su alluminio l'astratto *Five Stop*, espone da Bernard Jacobson a Londra una serie di *Sunset Nudes*.

Questi ultimi nudi si schiudono su sfondi esotici, nella luminosità di tramonti sanguigni, avvolti dalla vegetazione tropicale, *Sunset Nude with Palm Trees; Sunset Nude with Big Palm Trees* (del 2004).

L'icona femminile del nuovo millennio è dipinta ma non descritta, la decorazione incanta, i piani compositivi si sovrappongono, si assottiglia il confine tra figurazione e astrazione, in questo momento i due poli più significativi del suo lavoro.

Sebbene la sua salute risenta di una malattia cardiaca, il lavoro in studio rimane costante e realizza *Bedroom Breast*, 2004, una delle sue ultime opere. Tom Wesselmann muore il 20 dicembre di questo stesso anno.

BIOGRAPHY
edited by Barbara Goretti

1931–1958

Tom Wesselmann was born on February 23, 1931, in the city of Cincinnati, Ohio.

From 1949 to 1951 he went to Hiram College, and then enrolled at the Faculty of Psychology at Cincinnati University. He was drafted into the US Army in 1952, took part in the Korean War and started making his first cartoons when he was a soldier. After the war he decided to study drawing, so he completed his university studies in 1954 and, at the same time, entered the Art Academy of Cincinnati: he started making money with his first cartoon strips, which were published in the magazines *1000 Jokes*, *True*, and *The New Yorker*.

In 1956, he moved with his first wife, Dot Irisis, to New York City where he passed the entrance exam to the Cooper Union School of Art and Architecture. In 1956, Swedish-born Claes Oldenburg had just arrived in New York and was working as a librarian at the Cooper Union.

There were no painting lessons planned for the first year at the Institute, so Tom Wesselmann, who was studying with Nicolas Marsicano, preferred to go out and observe the city, its areas, its streets and skylines, while continuing to make his cartoons (cf. S. Stealingworth, 1980, p. 12).

He visited MoMA and was much struck by *Elegy to the Spanish Republic*, a work by Robert Motherwell: "The first aesthetic experience [...] he felt a sensation of high visceral excitement in his stomach, and it seemed as though his eyes and stomach were directly connected" (ibid., p. 12). These were years of continuous and difficult confrontation with the protagonists of abstract expressionism, particularly with the dramatic and punchy pictures by Willelm De Kooning. Wesselmann admired him: "[...] he was what I wanted to be" (interview with G.R. Swenson, *ARTnews*, 1964, p. 41), but he soon understood the need to re-elaborate the language of art and the need to shift right away from Action Painting: "[...] He realized he had to find his own passion [...] he felt he had to deny to himself all that he loved in De Kooning, and go in as opposite a direction as possible. He turned to conventional, representational imagery" (S. Stealingworth, 2003, p.14).

The Leo Castelli Gallery opened in New York in 1957, and in the same year Wesselmann met Claire Selley, a university student who was to become his friend and model, and whom he married a few years later. 1958 was a crucial year for Wesselmann (cf. S. Stealingworth, 1980, p. 2). As a student in his last year at the Cooper Union, he still was not sure if he wanted to draw cartoons or be a painter. But he also went through the breakdown and end of his marriage.

Painting became increasingly difficult, but he discovered the world of ideas and thoughts and started on a journey of profound existential contemplation. Some of the books he read in these years, such as Henry Miller's *Tropic of Cancer*, Ionesco's early works, Samuel Beckett's plays, and Jack Kerouac's *On the Road*, were to influence his work (ibid., p. 14).

1959–1960

In this year he participated in his first group exhibition, at the Judson Gallery, together with Jim Dine—who was also from Cincinnati, and who had just arrived in New York—Marc Ratcliff, a student at the Cooper Union who lived in Judson House, and Bud Scott, a young minister at the Judson Church. The following year, he exhibited with Ratcliff, again at the Judson Gallery. His first works were drawings and collages: portraits, interiors and his first nudes,

such as *Small Blue Nude*, 1959, which already reveals the sensuality of his female figures. Wesselmann assembled his collages using a stapler, without the use of glue—he got this from his friend Jim Dine. They were small compositions covering just a few square inches: intimate pictures, secluded atmospheres, in which Wesselmann brought to life sophisticated figures and faces—ometimes not all that pleasant—cutting them out and placing them over the background. Recalling American naïve paintings and miniatures, they included *Blonde Listening to the Radio*, 1959, *Portrait #1*, 1959, and *Porch*, 1960. The concept with which this genre of painting is associated and which, as from the nineteenth century, had become one of the resources for the creation of original American art in the United States, was non-academic and primitive. Wesselmann himself explains this as his spontaneous approach to art (ibid., p. 21). He started teaching at a school in Brooklyn.

1961–1962

The *Great American Nude #1* of 1961 was the first in a series of a hundred works on the same subject. It marked a shift towards the creation of large-scale works which Wesselmann considered as a new phase in his career.

His nudes, for which Claire and his friend Judy both posed, were reworked from a chromatic point of view: "[...] He had a dream about the colors red, white and blue [...] When he awoke he decided to do the "great American nude," limiting his palette to those colors and any related patriotic colors, such as a gold fringe on a flag, khaki—the colors of his old army uniform, etc. [...]" (S. Stealingworth, 2003, p. 16), but he also reworked them from a formal point of view, with a preference for representation, as in *Great American Nude #8*, 1961. All this was the result of intense experimentation, which also included works that tended towards abstraction, like *Great American Nude #12*, 1961: a clearly legible dichotomy, like that of the history of twentieth-century European art when the vagueness of Pierre Bonnard's outlines (*Nude in the Bath*, 1937) was set against the definition and *cloisonnisme* of Henri Matisse (cf. G.C. Argan, 1970, pp. 173–174), to whom Wesselmann felt particularly close in this period.

He moved on to new materials: pages taken from magazines found in the garbage and posters ripped off the walls of subway stations: collage coexisted with painting—either oils or acrylics—and with enamels and drawings.

During one of Oldenburg's happenings, in which Wesselmann took part as a performer, he met Henry Geldzahler who saw his work and put him in touch with Alex Katz. It was Katz who put on his first solo exhibition, with his small and large-format Great American Nudes going on display at the Tanager Gallery.

His 1962 one man show at the Green Gallery was organized by Richard Bellamy. At the same time, Ivan Karp of the Leo Castelli Gallery put him in touch with several collectors and talked to him about Lichtenstein and Rosenquist's works, which Wesselmann went to see, though without noting any similarities with his own.

The Sidney Janis Gallery put on the important *New Realists* exhibition: this included works by Dine, Indiana, Lichtenstein, Oldenburg, Rosenthal, Segal, Warhol, Arman, Baj, Christo, Klein, Festa, Rotella, Tinguely, Schifano and others. It came after the Nouveau Réalisme exhibition at the Galerie Rive Droite in Paris, and marked the international debut of a highly significant group of artists who were very soon to give rise to Pop Art and Nouveau Réalisme.

In this exhibition, in which Wesselmann took part with some reservation (cf. S. Stealingworth, 1980, p. 31) he displayed *Still Life #17* and *Still Life #22*, both dated 1962.

And it was in 1962 that Wesselmann started

working on his still lifes, keeping to the use of collage and adding in real objects: he picked up shelves, television sets, refrigerators—for *Still Life #20*—wherever he happened to find them, and turned them into new assemblages. The plastic corncob in *Still Life #24* was bought by Wesselmann for fifty dollars from a corn seller.

The addition of objects and three-dimensional elements that characterizes this period in Wesselmann's studies came at the same time as Dine's, who placed everyday objects—*Six Big Saws*, 1962—but with a very different intention, which Wesselmann was quick to recognize.

Great American Nude #2 was shown in the travelling exhibition entitled *Recent Painting USA: The Figure*, put on by MoMA, which also arranged a study day devoted to Pop Art in the same year.

1963–1964
The idea of Pop Art was gradually spreading out among international critics and the public, as Henry Geldzahler observed: "About a year and a half ago I saw the works of Wesselmann [...], Warhol, Rosenquist and Lichtenstein in their studios (it was more or less July 1961). They were working independently, unaware of each other, but drawing on a common source of imagination. In the space of a year and a half they put on exhibitions, created a movement and we are now here discussing the matter in a conference. This is instant history of art, a history of art that became so aware of itself as to make a leap that went beyond art itself" (H. Geldzahler, in *Arts Magazine*, 1963, p. 37). Wesselmann never liked his inclusion in American Pop Art, pointing out how he made an aesthetic use of everyday objects and not a reference to them as consumer objects: "I dislike labels in general and Pop in particular, especially because it overemphasizes the material used. There does seem to be a tendency to use similar materials and images, but the different ways they are used denies any kind of group intention" (interview with G.R. Swenson, *ARTnews*, 1964, p. 44).

His experimentation in still lifes intensified: in *Still Life #28* he included a television set that was turned on, "Interested in the competitive demands that a TV, with moving images and giving off light and sound, can make on painted portions" (S. Stealingworth, 2003, p. 16) and concentrated on those juxtapositions of different elements and depictions, which were at the time truly exciting for him: "Not just the differences between what they were, but the aura each had with it. They each had such a fulfilled reality: the reverberations seemed a way of making the picture more intense. A painted pack of cigarettes next to a painted apple wasn't enough for me. They are both the same kind of thing. But if one is from a cigarette ad and the other a painted apple, they are two different realities and they trade on each other; lots of things—bright strong colors, the qualities of materials, images from art histories or advertising—trade on each other. This kind of relationship helps establish a momentum throughout the picture [...] therefore throughout the picture all the elements compete with each other. At first glance, my pictures seem well behaved, as if—that is a still life, O.K. But these things have such crazy gives and takes that I feel they get really very wild" (Interview with G.R. Swenson, *ARTnews*, 1964, p. 44).

The nudes he made in this period are closely related to the interiors, which are redefined by the assemblages that surround them, *Bathtub Collage #2*; *Bathtub Collage #3*; *Great American Nude #44* (all 1963).

He took part in the *New Directions in American Painting* group exhibition with *Still Life #25*, in *Pop! Goes the Easel* with *Great American Nude #42*, and in *Boston Collects Modern Art*

with *Great American Nude #35*. He married Claire Selley.

In 1964 he was at the Green Gallery with a new solo exhibit and he took part in *The Popular Image* in London. *Bathtub #3*, 1963, was shown in the *Recent American Drawings* group exhibition.

Ben Birillo, the artist and Paul Bianchini's business partner contacted Wesselmann and other artists, including Warhol, Lichtenstein, Watts and others—to put on *The American Supermarket* at the Bianchini Gallery in New York. This was the installation of a large supermarket where Pop works (Warhol's *Campbell's Soup*, Watts's colored wax eggs and so on) were shown among real food and neon signs.

He started working on landscapes: *Landscape #2*; *Little Landscape #1*, *Landscape #1*; the last of these three also has a soundtrack, the noise of a Volkswagen starting up. The first nudes appeared on shaped canvases.

1965–1966
A new show at the Green Gallery.

His works in these years—*Great American Nude #53*, *Great American Nude #57*—show an accentuated, more explicit sensuality, almost as though celebrating the newly rediscovered sexual fulfilment of his new relationship (cf. M. Livingstone, 1996).

His chromatic range changed, introducing a greater use of warm colors: yellow, red, and orange. The faces lack any finishing details and the balance of the composition is achieved through concision: just a few strokes define the intriguing details of light and shade of a slight tan, of a leopard-skin armchair, and the nipples and half-closed mouth are taken up in the shape of the daffodils trumpets. Nothing else is necessary for it is not the reality of sex, eroticism and pleasure that Wesselmann is interested in. It is just the idea. This is why he refuses the relationship, suggested by some critics, between his works and the increasing circulation of magazines like *Playboy*.

He took part in the *New American Realism* group exhibition at the Worcester Art Museum, and in the *Annual Exhibition of Contemporary American Painting* at the Whitney Museum.

In 1966 the Sidney Janis Gallery put on a solo exhibition—and relations between Wesselmann and Sidney Janis carried on uninterrupted until 1999. He took part in the *Art Market Part IV* at the Cincinnati Art Museum where he showed *Still Life #44*, and he carried on working on his landscapes, but also made the *Great American Nude #82*, reworking the nude in a third dimension not defined by drawn lines but by matter: brilliant plexiglas modelled on the female figure, and then painted.

Also his framing became more daring, as in the *Great American Nude #78*, narrowing down to isolate a single detail: as in *Mouth #7* (with which in 1965 Wesselmann started his work on this subject) and later in that of a breast in his *Seascapes* the following year.

He started his *Face* series, in which the sexual reference is explicit and very conspicuous in the open mouth with the arched tongue sticking out. He took part in the *Art in the Mirror* and *Contemporary American Still Life* group exhibitions at MoMA.

He was included in the *Dada 1916–1966* exhibition at the Galleria Nazionale d'Arte Moderna in Rome. "When I came across this [Dadaism] [...] well, it had nothing to do with me [...] but when my work started developing, I sort of realized—not consciously but with surprise—that possibly it did indeed have something to do with my work" (interview with G.R. Swenson, *ARTnews*, 1964, p. 64).

1967–1968
He spent a lot of time in the country where he discovered a new dimension in his work: in con-

tact with nature he made several small oil paintings that he turned into large-format works in his studio back in the city. He also started using an old projector to enlarge his little oil paintings up to the exact size, which was more suitable for the definitive version of the work.

The Ileana Sonnabend Gallery in Paris organized his first solo exhibition in Europe, while Dayton's Gallery and the DeCordova Museum in Lincoln put on a retrospective of thirty-six works. These included the *Great American Still Life*, of 1962; *Still Life #26, #36, #46, #49*, of 1964; *Great American Nude #51*, of 1963, and a *Great American Nude #75* of 1965, and a series of views—*Landscape #5, Seascape #4, #7*, of 1965, which were constructed around the negative of a breast.

Next to *Mouth #4, #5, #6* of 1966, two new subjects appeared: *Bedroom Painting #1*, and the series devoted to smoking: *Smoker Study #11, #13, #31, #34*.

The *Smokers* came from a cigarette lit up during a pause by Peggy Sarno, the friend and model whose mouth Wesselmann was painting. The pictorial recording of that gesture led to a series of works that were to become one of the most recurrent themes in the 1970s (S. Stealingworth, 1980, p. 52.). He started working on shaped canvases and opted for increasingly large formats.

A participant at the 9th Biennale in São Paulo, Brazil, the following year he was in Kassel for the fourth Documenta.

1969–1970
He worked constantly on the *Bedroom Painting* series in which elements of the *Great American Nude*, *Still Lifes* and *Seascapes* were juxtaposed (as can be seen in *Bedroom Painting #26*). These works are seen through voyeuristic eyes, concentrating on a few details such as hands, feet (the first appear in *Little Seascape #1* of 1965) and breasts surrounded by flowers and objects as though seen through a keyhole: "A major motivation of the *Bedroom Painting* was to jump the scale of the attendant objects around a nude—these objects are relatively small in relation to the nude, but become major, even dominant elements when the central element is a body part" (S. Stealingworth, 1999, p. 2).

He continued to rework his own language: the mouths of the *Smokers* can only just be seen through the clouds of smoke, and he started on the *Great American Nude #100* (1970), the last of his "American" nudes, which he finished in 1973. He inserted a real female breast in *Bedroom Tit Box*, a key work that: "[...] in its realness and internal scale (the scale relationships between the elements) represents the basic idea of the *Bedroom Painting*" (S. Stealingworth, 1980, p. 64).

His work on large formats and freestanding compositions was accentuated in the still lifes of this period: the freestanding works he made reveal the influence of Alex Katz's shaped works which he had seen in 1961 at the Tanager Gallery, and those of Renne Miller and Martha Edelheit in the Reuben Gallery (cf. S. Stealingworth, 1980, p. 44).

Still Life #57 was purchased by MoMA, the Sidney Janis Gallery put on a new solo exhibit, and the Newport Harbor Art Museum in California presented the monographic *Early Still Lifes: 1962–1964*.

1971–1974
Exhibitions at the Sidney Janis Gallery and at the Rosa Esman Gallery, and in Europe at the Aronowitsch Gallery in Stockholm. He made *Still Life #59*, five panels that form a complex freestanding structure: here too the elements are enlarged, and part of a telephone can be seen, a nail-varnish bottle is tipped up on one side, and there is a vase of roses with some

handkerchiefs next to it, and the framed portrait of a woman—actress Mary Tyler Moore—whom Wesselmann considered as the ideal prototype fiancée. These are works in which he made portraits of greater likeness, with a less anonymous feel. His self-portrait appears in *Bedroom Painting #12*.

Still Life #60 appeared in 1974: the monumental outline—almost eight metres long—of the sunglasses acts as a frame for the lipstick, varnish and jewels. A microcosm of contemporary femininity that Wesselmann took to the level of gigantism.

His *Smokers* continued to change: he introduced the hand, with varnished fingernails sparkling in the smoke, with the intention of echoing with glossy advertising of cosmetics. For this, he chose models with hands that were not too tapered and fingernails that were not particularly well cared-for. He started using photographs he took of his friend and model Danielle in order to make works in oils (cf. S. Stealingworth, 1980, p. 66)

He exhibited at the Sidney Janis Gallery and at the Galerie des Quatre Mouvements in Paris, where he showed a series of *Smokers Studies* and sketches for his *Bedroom Paintings*, as well as the *Great American Nude #100* which he had just finished. With this he brought to an end the series devoted to the *Great American Nude* which, in its very name recalls the ironic cartoon-style titles of the sixties: the "great American dream" and the "great American novel." But of course the incontrovertible sensuality of Wesselmann's nudes was constantly accompanied by an ironic guiding thread that was clearly revealed in the artist's own words: "Painting, sex and humor are the most important things in my life" (interview with I. Sandler, 1984). His works were shown in a solo exhibit, *Wesselmann – The Early Years – Collages 1959–1962* at the Art Galleries in California and in the *American Art since 1945 from the Collection of the Museum of Modern Art* group exhibition at the Worcester Art Museum.

1975–1978

The Galleria Giò Marconi in Milan hosted a solo exhibition. This was an important period of consolidation, in which Wesselmann started on a new approach to his nudes with a group of works made on cut-out canvases. These daring profiles had bizarre shapes with considerable characterization of the faces and bodies—no longer anonymous nudes, but named after the actual models: *Carol Nude*, 1977; *Pat Nude*, 1979.

There was an exhibition at the Sidney Janis Gallery, and in 1977 he was selected for the *American Art since 1945* group show at MoMA, and started work on a new series of *Bedroom Paintings*.

In these works he revised the formal construction of the composition, which was now cut by a diagonal, with one entire section being taken up by a woman's face in the very near foreground: *Bedroom Painting #43*, *Bedroom Painting #38*, *Bedroom Painting #39* (all made in 1978). At the same time he took an interest in the sculptural aspects that were intrinsic to his work: he was struck by the singular monumentality of a belt that, removed from the choral quality of a still life, he painted with the most extraordinary three-dimensional effect. The Institute of Contemporary Art in Boston put on the *Tom Wesselmann: Graphics 1964–1977* solo exhibition, and he exhibited at the Sidney Janis Gallery, at the Grand Palais in Paris and at the Galerie Serge de Bloe in Brussels.

1979–1982

He started work on the *Big Maquette for Smoker*, a large sculpture in masonite and formica in which he isolated and enlarged the tips of two fingers holding a lighted cigarette. The same period (1980) also brought *Dropped Bra, Pink Sculpture*: this too, like the belt of a few years previously, was the potential protagonist of a still life or a *Bedroom Painting*, and became an aluminum sculpture.

In 1980 what is still today one of the most accurate and complete studies of the evolution of the artist's work was published. The *Tom Wesselmann* monograph is an autobiography he wrote under the pseudonym Slim Stealingworth: from this moment on a new activity, that of author, ran parallel to Wesselmann's work as an artist.

New Sculpture & Paintings by Tom Wesselmann was the title of the solo exhibition at the Sidney Janis Gallery. His family was complete when, after Jenny and Kate, his son Lane was born.

He made *Sneakers and Purple Panties* in 1981: a large still life on shaped canvas with a pair of sneakers and purple panties as the subject. His eye on the intimacy of interiors in the early sixties, crammed with objects and personal accessories, here appears in its extreme synthesis, in the epiphany of just two elements.

They suggest the presence of a woman whose clothes suddenly slip off, falling down on top of each other in a disorder that naughtily leads us to think of a romantic rendezvous.

The Margo Leavin Gallery of Los Angeles presented a solo exhibition.

1983–1984

New Work by Tom Wesselmann was the show mounted at the Sidney Janis Gallery, and works were displayed at the Sander Gallery in New York and at the Delahunty Gallery in Dallas, Texas.

He made his first work in metal, *Steel Drawing #1*, which led on to a series of works in steel and aluminum to which Wesselmann devoted all his energy in these years.

They started out as works in black and white, enabling him to redevelop the theme of the nude and its composition: "These works began when I was drawing negative drop-out shapes from the model, and for the first time I put two shapes in relation to each other, an arm shape and a leg shape. Then I thought it would be interesting to connect them with a body line [...] this began the works with interior lines continuing outside the painting (S. Hunter, 1993, pp. 27–28). At the same time he was also able to work on a variety of applications of drawing: "I was trying to test a specific idea, to let the lines continue in space outside the image on the wall [...] As the paintings evolved, it became more interesting for me to see the drawing separate more and more from the painting. The idea was to treat the line as a formal element in itself. I had never done that before; the linear gesture continued onto the wall] [...] I discovered that even in metal the drawing gesture could leave the painting" (ibid., p. 29).

The impact of the first six *Steel Drawings* attached to the white wall was amazing, but Wesselmann took his idea further and decided to make them in color: he took *Steel Drawing #5* and painted it white, then in color: "When a nude was done in black, it was, forcefully, a drawing. When the same steel drawing was done in color, it became a nude more than a drawing. The subject matter, that is, became the more dominant element" (ibid., p. 34).

As well as with colored metals, in 1984 he started working on new landscapes. These were rapid sketches that were then enlarged and made in aluminum.

He made *Bedroom Blonde with TV* in which he inserted a working television set—a clear echo of some still lifes of the 1960s. He took part in *BLAM! The Explosion of Pop, Minimalism & Performance 1958–64* at the Whitney Museum.

1985–1988

The use of metals obliged Wesselmann to experiment various techniques: those in aluminum were cut by hand, and those in steel were shaped by laser, though not without some difficulty. The most effective system, that of working the image on the computer, came a few years later with the development of the technology. In this period, however, an assistant of his was cutting the steel by hand.

The first hand-cut nude was *Amy Reclining* (1985), the color version of which was purchased by the Whitney Museum in the same year. He exhibited in Düsseldorf with his solo *Cut-Outs* exhibition at the Galerie Denise René Hans Mayer, and also went to the Hokin Gallery in Florida, Fernando Quintana's in Bogotá, and Joachim Becker's in Cannes.

Monica, his model and studio assistant, started appearing in several nudes and portraits. He took part in the group exhibition entitled *The 60s*, organized by the Fondation Cartier in Paris. In 1987 he made his first still life in steel: *Still Life with Petunias Lilies and Fruit*, flowers picked by Claire and placed on the table in his country house.

He took part in the *Contemporary Cut-Outs* exhibition at the Whitney Museum. And he continued working on landscapes: in the spring of 1987 he made several sketches from the window of the train as he went from Venice down to Rome. He was fascinated by this moving scene.

The following year he exhibited at the 43rd Biennale in Venice, and then at the Tokoro Gallery in Tokyo with a solo, while the Stein Bartlow Gallery in Chicago put on a travelling retrospective entitled *Tom Wesselmann Retrospective-Graphics & Multiples*. In this year he also made a series of *Bedroom Paintings* on metal. These included *Bedroom Blonde with Irises*, 1987 and *Bedroom Brunette with Irises*, 1988–2004.

He returned to a rectangular format, framing female faces clearly defined with all their features: the surface was saturated and figuration taken to its highest degree. In the same year he made *Still Life with Orange Tulips and Trees*, characterized by a pleasant lightness of composition that plays on empty spaces, with the essentiality of an almost abstract image, and with bright colors that herald the works of 1993.

1989–1992

The graphic linearity of his aluminum works—*Monica Sitting with Robe Half Off*, 1986–1989; *Monica Nude with Lichtenstein* (*Diamond Wallpaper*), 1989—describes the lines of the nude bodies with extreme elegance, placing works by Mondrian, Lichtenstein, Léger, Cézanne and Matisse next to them.

In 1990 he exhibited at the Sidney Janis Gallery, and the Studio Trisorio in Naples showed the *Tom Wesselmann, Laser Nudes* exhibition. These were followed by the solo *Wesselmann: Graphics/Multiples Retrospective 1964–1990* at the Contemporary Art Center in Cincinnati; *Tom Wesselmann Black and Gray*, at the Edward Totah Gallery in London; *Tom Wesselmann. Recent Still Lifes and Landscapes*, at the Tokoro Gallery in Tokyo.

His metal works continued to go through a constant metamorphosis: *My Black Belt*, 1990, a seventies subject, acquired a new vivacity that forcefully defined space.

The ensuing compositions filled up with brightly colored aluminum shapes: *Still Life with Lichtenstein, Teapot and Bird*, 1990–1996; *Sketchbook Page with Hat and Goldfish*, 1990; *Still Lifes with Two Matisses*, 1991; these are eminently descriptive works, enlivened by a new choice of subjects—such as Japanese teapots, little sculptures, hats on hooks, and goldfish—and by an immediately perceptible freshness. The Drawing Society made a video directed by Paul Cummings in which Wesselmann makes a portrait of a model and a work in aluminum. He took part in the *Figures of*

Contemporary Sculpture group exhibition at the Isetan Museum in Tokyo, and in the *20th Century Masters–Works on Paper*, at the Sidney Janis Gallery, and in *Azur* at the Fondation Cartier in Jouy-en-Josas.

1993–1994
"Since 1993 I've basically been an abstract painter. This is what happened: in 1984 I started making steel and aluminum cut-out figures. First I painted them, and then hung transparent panels on them and made the image. Like this I got the colors and the positioning right (the image was very often fairly complex, and I only had a black-and-white ink drawing: it wasn't easy to pull out the colors from the complex web of white lines). After finishing the work, I cut the panels in pieces and cast them aside. One day I got muddled up with the remnants and I was struck by the infinite variety of abstract possibilities. That was when I understood I was going back to what I had desperately been aiming for in 1959, and I started making abstract three-dimensional images in cut metal. I was happy and free to go back to what I wanted: but this time not on De Kooning's terms but on mine" (interview with E. Giustacchini, *Stile Arte*, 2003, p. 29). For Wesselmann, the term "abstraction" had a very generic meaning, linked to non-representation, with a huge range of possible compositional arrangements. From circular, on which he worked with a brush, to more prescriptive shapes dominated by an interweaving of horizontal and vertical lines. The Sidney Janis Gallery put on a solo exhibit called *New Metal Paintings* and a new travelling retrospective (1959–1992) was presented at the Isetan Museum of Art in Shinjuku, Japan. A new video was made by Mick Rock for this Japanese tour.
The following year he finished *Bedroom Blonde with TV*, and made *Nude One Arm Down* in which he continued to refashion the nude through its pictorial properties: "[…] It is a classic example, evocative of the Rubens-Renoir tradition of depicting heavy, sensual female nudes; here he has positioned a robust, contorted female form in a dynamic web of continuous linear contours and flat color areas without dissipating the figure's generating energy source" (S. Hunter, 1993, p. 40).
Other solo exhibitions were put on at the Gana Art Gallery in Seoul and at Didier Imbert Fine Art in Paris.

1995–1998
An important retrospective (1959–1993) was put on in Tübingen, Germany, before moving off to other prestigious locations around Europe in the following years.
Abstracts and nudes were the subjects he mainly devoted himself to: for the former he preferred an uncontrolled approach, making compositions in which the metal cut-outs were more similar to painted areas with circular brushstrokes, as in *Breakout*, 1996, *Round Two*, 1997, and *Pink Pearl*, 1998.
His nudes, on the other hand, reveal echoes of the past, as can be seen in the small series made in 1997 which comes back to life in the rectangular outlines of a canvas and in the change of technique to oil painting. These are reworkings of 1960s canvases: *1962 Plus 35 Nude Sketch I, II, III*; *32-Years-Old on the Beach*, and, from the late 1970s, *Face with Goldfish*. These canvases: "[…] constitute an unexpected but highly satisfying nostalgic return to a youthful episode in the very midst of one of the most radical changes of style in Wesselmann's career. Self-contained and complete in themselves, they seem more likely to stand alone rather than to lead to further reinterpretations of sixties motifs. In other words they should not be taken as a sign that Wesselmann is embarking on an extended re-engagement with his classic pop phase, in the way that Warhol and Lichtenstein did towards the end of their lives in their *Reversals* and *Reflections* series respectively" (M. Livingstone, 1999, p. 6).
Alongside them there are works made of aluminum, with brilliant colors and an accentuated thickness of lines and flat backgrounds that anticipate the final outcome of his *Sunset Nudes*.
1996 brought numerous solo exhibitions: *Paper Maquettes* at the Sidney Janis Gallery, a retrospective (1959–1995) at Fred Hoffman's in Santa Monica, one in Singapore at the Wetterling Teo Gallery—where he showed a series of nudes, still lifes and *Bedroom Paintings* including *Still Life with Two Oranges and Lichtenstein (3D)*; *Still Life with Daisies, Lilies and Fruit (Wallpaper)*; *From Bedroom Painting #42 (Blonde)*—and at the Maxwell Davidson Gallery in New York. The following year he was at Hans Mayer's in Düsseldorf, and at Benden & Klimczak in Viersen.

1999–2000
He made his first *Smoker* in aluminum—*Smoker #1*—taking up the subject of smoke again but this time in three dimensions.
The ambiguity between line and color, and between drawing and painting continued in his oils: *Blue Nude Drawing*; *Claire 3/21/97* (both dated 1999); *Blue Nude* (2000), a painting that led on to a series of blue nudes made in shaped aluminum that went on show in December 2000 at the Joseph Helman Gallery. These played on the alternation of positive shapes (in blue) and negative (in white) and were closely inspired by the cut-out figures made by Matisse in his later years, floating on the walls with elegance and sensuality.
In the same year there were the solo exhibitions *Small Survey: Small Scale* at the Maxwell Davidson Gallery, *Paintings and Metal Works* and *Abstract Maquettes* at Benden & Klimczak's.

2001–2004
The abstract works in these years underwent a further change with a return to compositions with firmer lines and a chromatic range that favored primary colors, making clear reference to Mondrian: *Manhattan Beauty*; *New York City Beauty* (both 2001).
Works were shown at the *Pop Impact!* group exhibition, at the Whitney Museum, and at the *Les Années Pop* exhibition at the Centre Georges Pompidou, Paris.

He started working on the *Sunset Nude* series, in which he went back to a pictorial classicism that shows the influence of Matisse's nudes. Though he had loved Matisse during his years of training, he had had to move away from this master in order to render with greater self-assurance those complex compositions of nudes and interiors that struck him most: "Matisse was just so incredibly good […] He was the painter I most idolized" (interview with C. Lebenszeztejn, *Art in America*, 1975, p. 70). He was able to take a first-hand look at the works of the French master in the *Gouaches Découpées* exhibition at MoMA in 1960, and forty years later paid homage in his *Sunset Nudes*: in *Sunset Nude with Matisse*, 2002, in which he inserted the painting *La Blouse Romaine*, 1939–1940, in *Sunset Nude with Pink and Yellow Tulips*, in *Sunset Nude #3* which is dominated by the juxtaposition of swathes of flat color, the absence of chiaroscuro and an intricate play of lines in which it is possible to see continuous cross-references of positive and negative shapes. It is the mixture between background and figure, the simplification and concision of the details, and the linear compositional skill that Wesselmann takes from the works of Matisse: "[…] You always need to pursue the wishes of the line [...] The voids can exist as correctives. Remember that a line cannot exist on its own, for it always takes a companion with it" (H. Matisse, notes by Sarah Stein, 1908) and again: "I had already noted that in oriental works the empty space left around the leaves is as important as that of the leaves themselves [...] They would have been monotonous without the leaves of the next branch acting as a foil thanks to the shape of the space that separated the two branches [...] So I drew the leaves as I was building up the branches, in a simplified style, [...] just the leaves, without any veins [...]. If I had wanted to add the veins, I'd have destroyed the leaves" (H. Matisse, Letter to A. Rouveyre, 1941).
He painted *Sunset Nude with Matisse Apples on Pink Table Cloth*, 2003, and held important solo exhibitions at the Robert Miller Gallery in New York, at the University Art Museum of California, and at Galleria Flora Bigai in Venice: here the catalogue included an essay signed by Stealingworth.)
The following year he made the abstract *Five Stop* on aluminum, and exhibited a series of *Sunset Nudes* at Bernard Jacobson's in London. These nudes are set against exotic backgrounds, lit up by sanguine sunsets, enveloped by tropical vegetation in *Sunset Nude with Palm Trees* or *Sunset Nude with Big Palm Trees* (2004).
The female icon of the new millennium is painted but not described, the decoration enchants, the compositional planes overlap, the borderline between the two most significant areas of his work—figurative work and abstraction—is attenuated.
Even though his health was showing the consequences of heart disease, his studio work remained constant and he made *Bedroom Breast* (2004), one of his very last works. Tom Wesselmann died on December 20th of the same year.

Mostre personali /
Solo Exhibitions

1961

Tom Wesselmann. Great American Nude, Tanager Gallery, New York.

1962

Green Gallery, New York.

1964

Green Gallery, New York.

1965

Green Gallery, New York.

1966

Sidney Janis Gallery, New York. Catalogo.

1967

Galerie Ileana Sonnabend, Paris. Catalogo.
Galleria Gian Enzo Sperone, Torino. Catalogo.

1968

Dayton's Gallery 12, Minneapolis, Minnesota; Museum of Contemporary Art, Chicago, Illinois; DeCordova Museum, Lincoln, Massachusetts. Catalogo.
Sidney Janis Gallery, New York. Catalogo.

1970

Sidney Janis Gallery, New York. Catalogo.
Early Still Lifes: 1962–1964, Newport Harbor Art Museum, Newport Beach, California; The Nelson-Atkins Museum of Art, Kansas City, Missouri; The Lincoln Art Museum, Lincoln, Massachusetts. Catalogo.

1971

Jack Glenn Gallery, Corona Del Mar, California.

1972

Sidney Janis Gallery, New York. Catalogo.
Galerie Aronowitsch, Stockholm.

1973

Multiples Inc., New York.
Multiples Inc., Los Angeles, California.

1974

Sidney Janis Gallery, New York. Catalogo.
Galerie des Quatre Mouvements, Paris. Catalogo.
Wesselmann – The Early Years – Collages 1959–1962, Art Galleries, California State University, Long Beach, California; Trisolini Gallery of Ohio University, Athens, Ohio; The Nelson-Atkins Museum of Art, Kansas City, Missouri. Catalogo.

1976

Sidney Janis Gallery, New York. Catalogo.
Galleria Giò Marconi, Milano. Catalogo.

1978

Tom Wesselmann: Graphics 1964–1977, Institute of Contemporary Art, Boston, Massachusetts. Catalogo.

1979

Sidney Janis Gallery, New York. Catalogo.
F.I.A.C. Grand Palais, Paris.
Ehrlich Gallery, New York.
Galerie Serge de Bloe, Brussels.
Hokin Gallery, Miami, Florida.

1980

New Sculpture & Paintings by Tom Wesselmann, Sidney Janis Gallery, New York. Catalogo.

1981

Hokin Gallery, Bay Harbor Islands, Florida.
Hokin Gallery, Chicago, Illinois.

1982

Carl Solway Gallery, Cincinnati, Ohio.
Margo Leavin Gallery (a cura di W. Brandow, M. Leavin), Los Angeles, California.

1983

New Work by Tom Wesselmann, Sidney Janis Gallery, New York. Catalogo.
Sander Gallery, New York.
Delahunty Gallery, Dallas, Texas.

1984

Galerie Esperanza, Montreal, Canada.
Modernism, San Francisco, California.
McIntosh/Drysdale Gallery, Houston, Texas.

1985

Grace Hokin Gallery, Palm Beach, Florida.
Sidney Janis Gallery, New York. Catalogo.
Hokin Gallery, Palm Beach, Florida.
Jeffrey Hoffeld & Co., New York.

1986

Hokin Gallery, Bay Harbor Islands, Florida.
Galería Fernando Quintana, Bogotá.
Galerie Joachim Becker, Cannes, Francia. Catalogo.
Cut-Outs, Galerie Denise René Hans Mayer, Düsseldorf, Germania.
O.K. Harris Gallery, New York.
Carl Solway Gallery, Cincinnati, Ohio.
Galerie Joachim Becker, Cannes, Francia.

1987

Sidney Janis Gallery, New York. Catalogo.
Tom Wesselmann, Drawings, Queens Museum, Flushing, New York. Catalogo.
Galerie Esperanza, Montreal, Canada.
Galerie de France, Paris. Catalogo.
The Cooper Union, New York.

1988

Wesselmann Recent Works, Tokoro Gallery, Tokyo. Catalogo.
Sander Gallery Booth, Hamburg Art Fair, Hamburg, Germania.
Wesselmann Painting 1962–1986, Mayor Gallery, Mayor Rowan Gallery, London. Catalogo.
Tom Wesselmann: New Work, Sidney Janis Gallery, New York. Catalogo.
Tom Wesselmann Retrospective-Graphics & Multiples, Stein Bartlow Gallery, Chicago, Illinois; Cumberland Gallery, Nashville, Tennessee; Hokin Gallery, Palm Beach, Florida; Charles Foley Gallery, Columbus, Ohio; Nan Miller Gallery, Rochester, New York; Hara Museum of Contemporary Art, Tokyo.

1989

Blum Helman Gallery, Santa Monica, California.
Waddington Galleries, London. Catalogo.
Maxwell Davidson Gallery, New York.
Galerie Joachim Becker, Cannes, Francia.

1990

John Stoller Gallery, Minneapolis, Minnesota.
Blum Helman Gallery, Santa Monica, California.
Gloria Luria Gallery, Bay Harbor Islands, Florida.
Hokin Gallery, Palm Beach, Florida.
Posner Gallery, Milwaukee, Wisconsin.
Sidney Janis Gallery, New York. Catalogo.
O.K. Harris Gallery, New York.
Tom Wesselmann, Laser Nudes,
Studio Trisorio, Napoli.
Fay Gold Gallery, Atlanta, Georgia.
Galerie Esperanza, Montreal, Canada.
Wilkey Fine Arts, Medina, Washington D.C.
Galerie Joachim Becker, Cannes, Francia. Catalogo.
Colorado State University, Fort Collins, Colorado.

APPARATI
APPENDICES

1991

Wesselmann: Graphics/Multiples Retrospective 1964–1990, The Contemporary Art Center Cincinnati, Ohio.
Tom Wesselmann Black and Gray, Edward Totah Gallery, London. Catalogo.
Tom Wesselmann. Recent Still Lifes and Landscapes, Tokoro Gallery, Tokyo. Catalogo.
Tom Wesselmann. Steel Cut-outs, Chicago International Art Exposition, Tasende Gallery, Chicago, Illinois. Catalogo.
Tasende Gallery, San Diego, California.
Tom Wesselmann Works of the Sixties, Seventies and Eighties, Maxwell Davidson Gallery, New York.

1992

Riva Yares Gallery, Scottsdale, Arizona.
Tom Wesselmann: New Metal Paintings, Sidney Janis Gallery, New York. Catalogo.

1993

Tom Wesselmann: Nudes, Landscape, Still Lifes, O.K. Harris, New York; David Klein Gallery, Birmingham, Michigan.
Foundation Veranneman, Kruishouten, Belgio.
Tom Wesselmann, Art Basel, Basel, Svizzera; Wassermann Galerie, München, Germania.
Tom Wesselmann: A Retrospective Survey 1959–1992 (a cura di S. Shimbun), Isetan Museum of Art, Shinjuku, Tokyo; Museum of Contemporary Art, Sapporo, Giappone; The Museum of Modern Art, Shiga, Giappone; Museum of Art, Kintetsu, Giappone. Catalogo.
Tom Wesselmann: New Cut-Outs and Drawings, Wassermann Galerie, München, Germania.

1994

Larger Than Life: Two Paintings by Tom Wesselmann, Cranbrook Academy of Art Museum, Bloomfield Hills, Michigan.
Tom Wesselmann: Works on Paper, Galerie Nikolaus Fischer, Frankfurt, Germania.
Gana Art Gallery, Seoul.
Tom Wesselmann (a cura di T. Buchsteiner, O. Letze), Institut für Kulturaustausch, Tübingen, Germania; Palais des Beaux-Arts, Brussels; Altes Museum, Berlin; Museum Villa Stuck, München, Germania. Catalogo.
Didier Imbert Fine Art, Paris.
Tom Wesselmann: Recent Works, Galerie Beatrice Wassermann, München, Germania.
Tom Wesselmann graphik und objecte, Galerie Benden & Klimczak, Viersen, Germania.

1995

Sidney Janis Gallery, New York. Catalogo.
Gallery Camino Real, Boca Raton, Florida. Catalogo.
Tom Wesselmann (a cura di T. Buchsteiner, O. Letze), Rotterdam, Paesi Bassi; Historisches Museum der Pfalz, Speyer, Germania; Fondation Cartier pour l'Art Contemporain, Paris.

1996

Tom Wesselmann (a cura di T. Buchsteiner, O. Letze), Fundación Juan March, Madrid; Palau de la Virreina, Fundación Caixa de Catalunya, Barcelona; Culturgest, Lisboa; Musée d'Art Moderne et d'Art Contemporain, Nice, Francia.
Tom Wesselmann. Paper Maquettes, Sidney Janis Gallery, New York.
Tom Wesselmann a Survey: 1959–1995, Fred Hoffman, Santa Monica, California. Catalogo.
Tom Wesselmann Lasers and Lithos, Maxwell Davidson Gallery, New York.
Abstract Paintings, Sidney Janis Gallery, New York. Catalogo.
Recent Works (a cura di B. Wetterling), Wetterling Teo Gallery, Singapore.

1997

Galerie Hans Mayer, Düsseldorf, Germania. Catalogo.
Galerie Benden & Klimczak, Viersen, Germania.

1998

New Abstract Paintings, Sidney Janis Gallery, New York. Catalogo.
Galerie Benden & Klimczak, Köln, Germania.
Michael Lord Gallery, Milwaukee, Wisconsin.
Tom Wesselmann Six Canvases on a Theme, The Mayor Gallery, London. Catalogo.
Heland Wetterling Gallery, Stockholm.

1999

Tom Wesselmann. Small Survey: Small Scale, Maxwell Davidson Gallery, New York. Catalogo.
Wesselmann Maquettes and Nude Cut-Outs, Gallery Camino Real, Boca Raton, Florida.
Tom Wesselmann Nudes, Artiscope, Brussels.
Tom Wesselmann Prints, Kaess-Weiss Gallery, Stuttgart, Germania.
Cincinnati Art Galleries, Cincinnati, Ohio.

2000

Galerie Hans Mayer, Berlin.
Tom Wesselmann. Paintings and Metal Works, Galerie Benden & Klimczak, Viersen, Germania.
Galerie Guy Pieters, Knokke-Heist, Belgio.
Heland Wetterling Gallery, Stockholm.
JGM Galerie, Paris.
Tom Wesselmann: Blue Nudes, Joseph Helman Gallery, New York. Catalogo.
Gallery Camino Real, Boca Raton, Florida.
Tom Wesselmann. Abstract Maquettes, Galerie Benden & Klimczak, Köln, Germania. Catalogo.

2001

Tom Wesselmann Recent Paintings and Maquettes, Pillsbury Peters Fine Art, Dallas, Texas.
Tom Wesselmann: 3D Maquettes, Danese Gallery, New York.
Tom Wesselmann graphik und multiples, Galerie Benden & Klimczak, Köln, Germania.
Edition Terminus, München, Germania.
Ten Year Anniversary Exhibition, Imago Galleries, Palm Desert, California.

2002

Tom Wesselmann American Icon, Buschlen Mowatt Galleries, Vancouver, Canada.
Tom Wesselmann: Blue Nudes, JGM Galerie, Paris.
Art Basel, Thomas Ammann Fine Arts, Zürich, Svizzera. Catalogo.
Heland Wetterling Gallery, Stockholm.
Tom Wesselmann Works on Paper, Galerie Benden & Klimczak, Viersen, Germania.
Blue Nudes, Imago Galleries, Palm Desert, California.

2003

Tom Wesselmann Black Metal Works, Galerie Benden & Klimczak, Köln, Germania.
Steel cut-Outs by Tom Wesselmann, Gallery Camino Real, Boca Raton, Florida.
Tom Wesselmann the Great American 60's, Maxwell Davidson Gallery, New York. Catalogo.
Robert Miller Gallery, New York. Catalogo.
Galleria Flora Bigai, Venezia. Catalogo.
Galleria Flora Bigai, Pietrasanta, Lucca, Italia. Catalogo.
Tom Wesselmann: The Intimate Images, University Art Museum, University of California, Long Beach, California. Catalogo.
Tom Wesselmann. Smoker Studies, Galleria Arte e Arte/Falcone-Borsellino, Bologna, Italia. Catalogo.
Tom Wesselmann Drawings 2002–2003, Galerie Benden & Klimczak, Viersen, Germania. Catalogo.

2004

Bernard Jacobson Gallery, London. Catalogo.
Tom Wesselmann (a cura di F. Parenti), Galerie Rive Gauche, Paris. Pieghevole.
Julian Solms, Berlin.
Galeria Ramis Barquet, Monterrey, Messico.
Tom Wesselmann Black and White Drawings 2002–2003, Galerie Benden & Klimczak, Viersen, Germania. Catalogo.

2005

Tom Wesselmann (a cura di D. Eccher), MACRO Museo d'Arte Contemporanea Roma, Roma. Catalogo.

Mostre collettive / Group Exhibitions

1959

Judson Gallery, New York.

1960

Judson Gallery, New York.

1962

American Figure Painting: 1957–1962, Finch College Museum, New York.
New Realists, Sidney Janis Gallery, New York. Catalogo.
Recent Painting USA: The Figure, The Museum of Modern Art, New York; Columbus Gallery of Fine Arts, Columbus, Ohio; Colorado Springs Fine Arts Center, Colorado Springs, Colorado; Atlanta Arts Association, Atlanta, Georgia; City Art Museum, St. Louis, Missouri; Isaac Delgado Museum, New Orleans, Louisiana; San Francisco Museum of Modern Art, San Francisco, California; Museum of Fine Arts, Houston, Texas; State University College, Oswego, New York. Catalogo.
My County's Tis of Thee (a cura di V. Dwan, J. Weber), Dwan Gallery, Los Angeles, California. Catalogo.
Pop Art, Pace Gallery, Boston, Massachusetts.

1963

Aspetti dell'arte contemporanea (a cura di A. Bandera, S. Benedetti, E. Crispolti, P. Porghesi), *Rassegna Internazionale di architettura, pittura, scultura, grafica*, Castello Cinquecentesco, L'Aquila, Italia.
Popular Art (a cura di S.C. Buchnater, R.T. Coe), The Nelson-Atkins Museum of Art, Kansas City, Missouri.
The Popular Image (a cura di A. Solomom, con A. Denney), Washington Gallery of Modern Art, Washington D.C. Catalogo.
Mixed Media and Pop Art (a cura di G.M. Smith), Albright-Knox Art Gallery, Buffalo, New York.
Recent Acquisitions (a cura di S. Hunter), The Poses Institute of Fine Arts, Brandeis University, Waltham, Massachusetts.
Pop! Goes the Easel (a cura di D. MacAgy), Contemporary Arts Museum, Houston, Texas. Catalogo.
New Directions in American Painting, The Poses Institute of Fine Arts, Brandeis University, Waltham, Massachusetts; Munson-Williams-Proctor Institute, Utica, New York. Catalogo.
Boston Collects Modern Art (a cura di S. Hunter), Rose Art Museum, Boston; Brandeis University, Waltham, Massachusetts.
Pop Art USA (a cura di J. Coplans), Oakland Art Museum, Oakland, California. Catalogo.
Signs of the Times, Des Moines Art Center, Des Moines, Iowa.
The Popular Image (a cura di A. Solomon, con A. Denney), Institute of Contemporary Art, London. Catalogo.
The Painter and the Photograph (a cura di V.D. Coke), University Art Gallery, Las Cruces, New Mexico.

1964

New Directions in American Painting, Isaac Delgado Museum of Art, New Orleans, Louisiana; Atlanta Art Association, Atlanta, Georgia; JB Speed Art Museum, Louisville, Kentucky; Washington University, St. Louis, Missouri; Detroit Institute of Arts, Detroit, Michigan.

Amerikansk Pop Kunst (a cura di K.G. Hulten), Moderna Museet, Stockolm. Catalogo.

American Painting III, Cincinnati Art Museum, Cincinnati, Ohio.

67th American Exhibition (a cura di A.J. Speyer), The Art Institute of Chicago, Chicago, Illinois.

The American Supermarket, Bianchini Gallery, New York.

The 1964 Pittsburgh International, Carnegie Museum of Art, Carnegie Institute, Pittsburgh, Pennsylvania. Catalogo.

American Pop Art (a cura di M. Hill, K.G. Hulten, B. Klüver, I. Sonnabend), Stedelijk Museum, Amsterdam.

A Selection of 20th Century Art of 3 Generations, Sidney Janis Gallery. Catalogo.

Recent American Drawings (a cura di T. Garner, S. Hunter), Poses Institute of Fine Arts, Brandeis University, Massachusetts.

1965

Pop Art, Bruno Bischofberger City-Gallery, Zürich, Svizzera.

Master Drawing, Fort Worth Art Center, Forth Worth, Texas.

Annual Exhibition of Contemporary America Painting, The Whitney Museum of American Art, New York. Catalogo.

Recent acquisitions: painting and sculpture (a cura di A.H. Barr Jr), The Museum of Modern Art, New York.

Pop Art aus USA, Hans Neuendorf, Hamburg, Germania.

Pop Art Nouveau Réalisme, etc, Palais des Beaux-Arts, Brussels. Catalogo.

The New American Realism, Worcester Art Museum, Worcester, Massachusetts. Catalogo.

Pop Art and the American Tradition, Milwaukee Art Center, Milwaukee, Wisconsin. Catalogo.

1966

Dada 1916–1966: documenti del movimento internazionale Dada, Galleria Nazionale d'Arte Moderna, Roma. Catalogo.

Selections from the John G. Powers Collection, The Aldrich Museum of Contemporary Art, Ridgefield, Connecticut.

American Painting on the Art Market Part IV, Cincinnati Art Museum, Cincinnati, Ohio. Catalogo.

American Painting, Art Gallery of Toronto, Toronto.

Art in the Mirror (a cura di G.R. Swenson), The Museum of Modern Art, New York; Mansfield Art Guild, Mansfield, Ohio; San Francisco State College, San Francisco, California; Municipal Art Gallery, Los Angeles, California; Los Angeles Valley College, Van Nuys, California; Museum of Fine Arts, Houston, Texas; State University College, Oswego, New York. Pieghevole.

Contemporary Drawings, Loeb Art Center, New York University, New York.

Erotic Art '66, Sidney Janis Gallery, New York. Catalogo.

Recent Still Life, Museum of Art, Rhode Island School of Design, Providence, Rhode Island. Catalogo.

Environmental Paintings and Constructions, The Jewish Museum, New York.

Master Drawings: Pissarro to Lichtenstein, Bianchini Gallery, New York; Contemporary Arts Center, Houston, Texas.

Contemporary Art Acquisitions 1962–65, Albright-Knox Art Gallery, Buffalo, New York.

The Harry N. Abrams Family Collection, The Jewish Museum, New York.

12 Super Realists, Gallerie del Leone, Venezia.

1967

D'Arcangelo, Dine, Kelly... (a cura di P. Bonfiglioli), Galleria De' Foscherari arte contemporanea, Bologna. Catalogo.

The 60's: Painting & Sculpture from MoMA Collection (a cura di D. Miller), The Museum of Modern Art, New York. Catalogo.

Homage to Marilyn Monroe, Sidney Janis Gallery, New York. Catalogo.

American Painting Now, Institute of Contemporary Art, Boston, Massachusetts.

Pittsburgh International, Carnegie Institute Museum of Art, Pittsburgh, Pennsylvania.

American Still Life Painting: 1913–1967, The American Federation of Arts, New York.

IX Bienal de São Paulo, Museu de Arte Moderna, São Paulo, Brasile.

Annual Exhibition of Painting, The Whitney Museum of American Art, New York. Catalogo.

Expo '67, US Pavilion, Canadian World Exposition, Montreal, Canada.

Contemporary American Still Life (a cura di W.H. Gerdts; organizzata da The Museum of Modern Art, New York), State University College, Oswego, New York; Wabash College, Crawfordsville, Indiana; Tech Artists Course, Texas Technological College, Lubbock, Texas; Cummer Gallery of Art, Jacksonville, Florida; San Francisco State College, San Francisco, California; Kresge Art Center, Michigan State University, East Lansing, Michigan; Mercer State University, Macon, Georgia; University of Maryland, College Park, Maryland. Pieghevole.

1968

Environment Usa: 1957–67 The Sidney and Harriet Janis Collection, The Museum of Modern Art, New York; Rose Art Museum, Brandeis University, Waltham, Massachusetts.

Three Generations of Twentieth-Century Art: the Sidney and Harriet Janis Collection of the Museum of Modern Art (a cura di A.H. Barr), The Museum of Modern Art, New York. Catalogo.

Documenta 4, Museum Fridericianum, Kassel, Germania.

Contemporary Drawings: Op, Pop and Other Recent Trend, The American Federation of Arts, New York.

The Dominant Woman, Finch College Museum, New York.

Annual Exhibition of Contemporary American Sculpture, The Whitney Museum of American Art, New York. Catalogo.

1969

New York 13, Vancouver Art Gallery, Vancouver, Canada; Norman Mackenzie Art Gallery, Regina, Canada; Musée d'Art Contemporain Montreal, Montreal, Canada. Catalogo.

Ars 69-Helsinki, The Art Gallery of Ateneum, Helsinki.

Annual Exhibition: Contemporary American Painting (a cura di R. Doty), The Whitney Museum of American Art, New York. Catalogo.

The New Vein: The Human Figure 1963–68, The National Collection of Fine Art, Washington D.C.

La nouvelle figuration américaine, peinture, sculpture, film. 1963–1968, Palais des Beaux-Arts, Brussels, Kölnischer Kunstverein, Köln, Germania. Catalogo.

Pop Art, Hayward Gallery, London. Catalogo.

New Dada e Pop Art newyorkesi (a cura di L. Mallè), Galleria Civica d'Arte Moderna, Torino. Catalogo.

1970

Seven A rtists: Dine, Fahlstrom, Kelly, Marisol, Oldenburg, Segal, Wesselmann, Sidney Janis Gallery, New York. Catalogo.

The Highway, Institute of Contemporary Art, Boston, Massachusetts; Institute for the Arts, Rice University, Houston, Texas; Akron Art Institute, Akron, Ohio.

The Drawing Society's New York Regional Drawing Exhibition, American Federation of Arts, New York.

30th Annual Exhibition of the Society of Contemporary Art, The Art Institute of Chicago, Chicago, Illinois.

American Art since 1960, The Art Museum of Princeton University, Princeton, New Jersey.

Moratorium, Leo Castelli Gallery, New York.

Art for Peace, Philadelphia Museum of Art, Philadelphia, Pennsylvania.

Monumental Art, Contemporary Arts Center, Cincinnati, Ohio.

American Artists of the 1960's, School of Fine & Applied Arts Centennial Exhibit, Boston University, Boston, Massachusetts.

Selected Works from the Collection of Mrs A.B. Sheldon, Sheldon Memorial Art Gallery, University of Nebraska, Lincoln, Nebraska.

Major works in Black and White, Sonnabend Gallery, New York.

1971

Pop Art, Mayfair Gallery, London.

Celebrate Ohio, Akron Art Institute, Akron, Ohio.

Art Around the Automobile, Elily Lowe Gallery, Hofstra Museum, Hofstra University, Hampstead, New York.

Multipli, Galleria La Salita, Roma.

5 Pop in USA, Galleria La Medusa, Roma. Pieghevole.

Serigrafia Pop USAcireale (a cura di M. Calvesi, A. Boatto, F. Menna, I. Mussa), *V Rassegna d'Arte Contemporanea*, Palazzo Comunale, Acireale, Catania, Italia. Catalogo.

1972

Drawings, Rosa Esman Gallery, New York.

Annual Exhibition of Contemporary Painting (a cura di J. Monte), The Whitney Museum of American Art, New York. Catalogo.

31st Annual Exhibition of the Society of Contemporary Art, The Art Institute of Chicago, Chicago, Illinois.

Recent Painting and Sculpture, Munson-Williams-Proctor Institute, Utica, New York.

1973

American Drawings 1963–1973 (a cura di E.M. Solomon), The Whitney Museum of American Art, New York. Catalogo.

Erotic Art, New School Art Center, New York.

A Selection of American and European Painting from the Richard Brown Baker Collection, San Francisco Museum of Art, San Francisco, California; University of Pennsylvania, Philadelphia, Pennsylvania. Catalogo.

1974

Galleries' Choice, New York Cultural Center, New York.

25th Anniversary Exhibition, Sidney Janis Gallery, New York. Catalogo.

American Pop Art, The Whitney Museum of American Art, New York. Catalogo.

Contemporary American Paintings from the Lewis Collection (a cura di P. Colman Smith), Delaware Art Museum, Wilmington, North Carolina.

71st American Exhibition, The Art Institute of Chicago, Chicago, Illinois.

1961-American Painting in the Watershed Year, Allan Frumkin Gallery, New York.

1975

Arte Usa Oggi: oli, disegni, incisioni, litografie, Galleria La Medusa, Roma.

Grafica Internazionale, Galleria La Medusa, Roma.

American Art since 1945 from the Collection of the Museum of Modern Art, New York; Worcester Art Museum, Worcester, Massachusetts. Catalogo.

American Works on Paper 1945–75, Knoelder & Co., New York.

34th Biennal of Contemporary American Painting, Corcoran Gallery of Art, Washington D.C.
25 Stills, The Whitney Museum of American Art, Downtown at Federal Reserve Plaza, New York.
Three Centuries of American Nude (a cura di L. Cohen, W.H. Gerdst), New York Cultural Center, New York. Catalogo.
Richard Brown Baker Collects, Yale University Art Gallery, New Haven, Connecticut. Catalogo.

1976

American Art since 1945 from the Collection of the Museum of Modern Art, New York, Toledo Museum of Art, Toledo, Ohio; Denver Art Museum, Denver, Colorado; Fine Arts Gallery of San Diego, San Diego, California; Dallas Museum of Fine Arts, Dallas, Texas; Joslyn Art Museum, Omaha, Nebraska; Virginia Museum of Fine Arts, Richmond, Virginia; The Bronx Museum of the Arts, New York. Catalogo.
Drawing today in New York, Dayton Art Institute, Dayton, Ohio; Oklahoma Art Center, Oklahoma City, Oklahoma; Rice University Gallery, Houston, Texas; Southern Methodist University, Dallas, Texas; Newcomb College, Tulane University, New Orleans, Louisiana.
Private Notations: Artists' Sketchbooks II, Philadelphia College of Art, Philadelphia, Pennsylvania.
The Great American Foot Show, The Fine Arts Museums of San Francisco, San Francisco, California; M.H. De Young Memorial Museum, San Francisco, California.
An American Portrait 1776–1976, Transworld Art, New York.
American Pop Art and Culture of the Sixties, The New Gallery of Contemporary Art, Cleveland, Ohio. Catalogo.
The Lyon Collection: Modern and Contemporary Works on Paper, The Art Galleries, California State University, Long Beach, California. Catalogo.
Illusions of Reality (a cura di J. Stringer), Australia Council, Sidney; Australian National Gallery, Canberra, Australia; Western Australian Art Gallery, Brisbane, Australia; Art Gallery of New South Wales, Sydney; Art Gallery of South Australia, Adelaide, Australia; National Gallery of Victoria, Melbourne, Australia; Tasmanian Museum & Art Gallery, Hobart, Tasmania. Catalogo.

1977

Codici di figurazione, Galleria Blu, Milano.
Miniature, Fine Arts Gallery, California State University, Los Angeles, California.
American Painting (a cura di H. Geldzahler), Pushkin Museum, Moscow.
Twelve Americans: Masters of Collage, Andrew Crispo Gallery, New York.
American Art since 1945, The Museum of Modern Art, New York.
Artists Look at Art, Spencer Museum of Art, University of Kansas, Lawrence, Kansas.
Tenth Street Days–Co-ops of the Fifties, E.A.S.I. and Pleiades Gallery, New York.
The Chosen Object – European and American Still Life, Jocelyn Art Museum, Omaha, Nebraska.
The Private Images: Photographs by Artists, Los Angeles County Museum of Art, Los Angeles, California.
The Dada/Surrealist Heritage, Clark Art Institute, Williams College, Williamstown, Massachusetts.
Documenta 6, Museum Fridericianum, Kassel, Germania.
American Drawn and Matched (a cura di W.S. Lieberman), The Museum of Modern Art, New York. Pieghevole.

1978

Art About Art (a cura di J. Lipman, R. Marshall), Whitney Museum of American Art, New York. Catalogo.

7 Americans, Sidney Janis Gallery, New York.
Women: From Nostalgia to Now, Alex Rosenberg Gallery, New York.
Selected 20th Century American Nudes, Harold Reed Gallery, New York. Catalogo.

1979

Still Life, Hooks-Epstein Galleries, Houston, Texas.
Shaped Painting, School of Visuals Arts, New York.

1980

Pop Art: evoluzione di una generazione (a cura di A. Codognato), Palazzo Grassi, Venezia. Catalogo.
Seven Decades of 20th Century Art: From the Sidney and Harriet Janis Collection of the Museum of Modern Art and Sidney Janis Gallery Collection, The La Jolla Museum of Contemporary Art, La Jolla, California; Santa Barbara Museum of Art, Santa Barbara, California. Catalogo.
American Self-Portraits, Harold Reed Gallery, New York.
American Drawings in Black and White: 1970–1980 (a cura di G. Baro), Brooklyn Museum, New York.

1981

Sculpture's Drawings, Max Hutchinson Gallery, New York.
The Human Form: Interpretations, The Maryland Institute College of Art, Baltimore, Maryland.
New Dimensions in Drawing, The Aldrich Museum of Contemporary Art, Ridgefield, Connecticut.
Be My Valentine, Delaware Art Museum, Wilmington, North Carolina.
Summer Pleasure, Barbara Gladstone Gallery, New York.

1982

Flat and Figurative: 20th Century Wall Sculpture, Zabriskie Gallery, New York.
Homo Sapiens: The Many Images, The Aldrich Museum of Contemporary Art, Ridgefield, Connecticut. Catalogo.
When They Were Very Young, Mead Art Museum, Amherst College, Amherst, Massachusetts.
Another Look at Landscape, Semaphore Gallery, New York.
46th National Annual Midyear Show, Butler Institute of America, Youngstown, Ohio.

1983

Self Portraits, Linda Farris Gallery, Seattle, Washington.
Modern Nude Paintings: 1880–1980, The National Museum of Art, Osaka, Giappone.
American Still Life 1945–1983 (a cura di L.L. Cathcart), Contemporary Arts Museum, Houston, Texas; Art Gallery, Buffalo, Texas. Catalogo.

1984

Heads, Galerie Silvia Menzel, Berlin.
Bathers, Coe Kerr Gallery, New York.
The Innovative Landscape 1984, Holly Solomon Gallery, New York.
American Sculpture, Margo Leavin Gallery, Los Angeles, California.
Masters of the Sixties, Marisa Del Re Gallery, New York.
BLAM! The Explosion of Pop, Minimalism & Performance 1958–64 (a cura di B. Haskell), The Whitney Museum of American Art, New York. Catalogo.
Autoscap – The Automobile in the American Landscape (a cura di P. Gruninger Perkins, J. Satz), The Whitney Museum of American Art, Fairfield County, Connecticut. Pieghevole.
Automobile & Culture, The Museum of Contemporary Art, Los Angeles, California.

1985

Pop Art 1955–1970 (organizzata dal Council of the Museum of Modern Art, New York), The International Cultural Corporation of Australia, Sydney. Catalogo.
Il segno europeo: acquerelli, disegni, gouaches, pastelli, tempere, acqueforti, xilografie e litografie, La Scaletta, Reggio Emilia, Italia.
Art, A.R.E.A., New York.
New York '85, A.R.C.A., Marseille, Francia.
Celebration 1977–1985, McIntosh/Drysdale Gallery, Washington D.C.
The Innovative Still Life, Holly Solomon Gallery, New York.

1986

75 Years of Collecting American Art at Randolph-Macon Woman's College: Artist on Our Wish List, Mailer Museum of Art, Lynchburg, Virginia.
The '60s, Fondation Cartier pour l'Art Contemporain, Paris.
Over the Sofa, Vanguard Gallery, Philadelphia, Pennsylvania.
The Female Nude, DiLaurenti Gallery, New York. Catalogo.
Il progetto domestico, la casa dell'uomo: archetipi e prototipi (a cura di M. De Michelis, M. Mosser, G. Teyssot), *Triennale di Milano*, Milano. Catalogo.
Pop: Then and Now, Castle Gallery, New Rochelle, New York.
Cut-Outs, Galerie Denise René Hans Mayer, Düsseldorf, Germania.

1987

Dalla Pop Art americana alla nuova figurazione: opere del Museo d'Arte Moderna di Francoforte (a cura di P. Iden, R. Lauter), PAC Padiglione Arte Contemporanea, Milano. Catalogo.
Contemporary Cut-Outs, The Whitney Museum of American Art at Philip Morris, New York. Catalogo.
Monte Carlo sculpture '87, giardini e terrazze di Monte Carlo, Monte Carlo.
National Sculpture Society 54th Annual Exhibition, Port of History Museum at Penn's Landing, Philadelphia, Pennsylvania.
Assemblage, Kent Fine Art, New York.
Pop Art U.S.A.-U.K. (a cura di L. Alloway, M. Livingstone), Odakyu Grand Gallery, Tokyo; Daimuru Museum of Art, Osaka, Giappone; The Funabashi Seibu Museum of Art, Funabashi, Giappone; Sogo Museum, Yokohama, Giappone. Catalogo.
Contemporary Cut-Outs: Figurative Sculpture in Two Dimensions (a cura di R. Feinstein, S. Luboskwy), Whitney Museum of American Art, New York. Catalogo.
After Pollock: Three Decades of Diversity, Iannetti Lanzone Gallery, San Francisco, California.
Contemporary American Collage: 1960–1986, Herter Art Gallery, University of Massachusetts at Amherst, Amherst, Massachusetts; The William Benton Museum of Art, University of Connecticut, Storrs, Connecticut; Leigh University Galleries, Bethlem, Pennsylvania; Butler Institute of American Art, Youngstown, Ohio; State University of New York, Albany, New York; Nevada Institute for Contemporary Art, Las Vegas, Nevada. Catalogo.

1988

Tridente Tre. Roma 1988: proposte e riproposte, Galleria Oddi Baglioni, Roma. Catalogo.
Scultori ai giardini o della progettazione e installazione (a cura di A.B. Del Guercio), *XLIII Biennale di Venezia*, Venezia. Catalogo.
10 decades, Art Academy of Cincinnati, Cincinnati, Ohio.
Pop Art, Galerie 1900-2000, Paris. Catalogo.

1989

Artoon: l'influenza del fumetto nelle arti visive del XX secolo (a cura di A. Bonito Oliva, S. Pe-

tricca), Palazzo della Civiltà del Lavoro, Roma. Catalogo.

La collezione Sonnabend: dalla Pop Art in poi (a cura di G. De Feo, L. Velani), Galleria Nazionale d'Arte Moderna, Roma; Centro de Arte Reina Sofia, Madrid; Musée d'Art Contemporain, Bordeaux, Francia; Zeitgeist Gesellschaft, Banhof, Berlin. Catalogo.

Love and Charity: The Tradition of Caritas in Contemporary Painting, Sherry French Gallery, New York.

The Still Life: A Study of Genre, Lafayette Park Gallery, New York.

A Decade of American Drawing: 1980–1989, Daniel Weinberg Gallery, Santa Monica, California.

Boîte alerte, Renée Fotouhi Gallery, New York.

Prime Works From the Secondary Market, Lang & O'Hara Gallery, New York.

American Painting in the 1950s and 1960s, The Museum of Modern Art, Shiga, Giappone.

1990

American Masters of the 60s, Early and Late Works (a cura di S. Hunter), Tony Shafrazi Gallery, New York. Catalogo.

1991

Who Framed Modern Art or the Quantitative Life of Roger Rabbit (a cura di Collins & Milazzo), Sidney Janis Gallery, New York. Catalogo.

Image and Likeness: Figurative Works From the Permanent Collection (a cura di K. Monaghan), The Whitney Museum of American Art, Downtown at Federal Reserve Plaza, New York.

The Chicago International Art Exposition, Maxwell Davidson Gallery, New York.

The Tokyo Art Expo, Tasende Gallery, La Jolla, California.

Summertime, Tony Shafrazi Gallery, New York.

Pop on Paper, James Goodman Gallery, New York. Catalogo.

Traffic Jam, The New Jersey Center for Visual Arts, Summit, New Jersey.

Pop Art (a cura di M. Livingstone, N. Rosenthal; per la sezione *Fluxus* T. Kellein), The Royal Academy of Arts, London; Museum Ludwig, Köln, Germania; Centro de Arte Reina Sofia, Madrid; Musée des Beaux-Arts de Montreal, Montreal, Canada. Catalogo.

Modern and Contemporary Sculpture, O'Hara Gallery, New York.

Selections From the Permanent Collection: Pop Art and Minimalism, 1960–1975, The Museum of Contemporary Art, Los Angeles, California.

1992

Arte Americana, 1930–1970 (a cura di R. Barilli), Lingotto, Torino. Catalogo.

Art Miami '92, International Images Booth, New York, Tasende Gallery, La Jolla, California; Miami Beach Convention Center, Miami, Florida.

Tom Wesselmann Drawings and Steel Drawings/Roy Lichtenstein Haystacks, Galerie Joachim Becker, Paris.

The art show, Seventh Regiment Armory, Sidney Janis Gallery, New York.

The Yokohama Art Fair, Tasende Gallery Booth, Yokohama, Giappone.

30th Anniversary Exhibition: Important Paintings, Drawings, Sculpture and Prints, Carl Solway Gallery, Cincinnati, Ohio.

Figures of Contemporary Sculpture, 1970–1990: Images of Man (a cura di M.H. Bush), Isetan Museum of Art, Tokyo; Daimaru Museum, Osaka, Giappone; Hiroshima City Museum of Contemporary Art, Hiroshima, Giappone. Catalogo.

20th Century Masters–Works on Paper, Sidney Janis Gallery, New York.

Azur (a cura di H. Chandés), Fondation Cartier pour l'Art Contemporain, Jouy-en-Josas, Francia. Catalogo.

1993

Un'avventura internazionale: Torino e le arti, 1950-70 (a cura di G. Celant, P. Fossati, I. Gia-

nelli), Castello di Rivoli, Museo d'Arte Contemporanea, Rivoli, Torino. Catalogo.

An American Homage to Matisse, Sidney Janis Gallery, New York.

Neither East Nor West: Seven Contemporary New York Artists, Taipei Gallery, New York. Catalogo.

25 Years a Retrospective, Cleveland Center for Contemporary Art, Cleveland, Ohio. Catalogo.

1994

20th Century Masters, Sidney Janis Gallery, New York.

Who Needs a Bathing Suit Anyway: Naked Men and Women in American Art, Midtown Payson Galleries, New York.

Mondrian +, Sidney Janis Gallery, New York.

Brancusi to Segal, Sidney Janis Gallery, New York.

Art Americain: les années 60-70, Musée d'Art Modern Saint-Etienne, Saint-Etienne, Francia.

Art After Art, Nassau County Museum of Art, Roslyn Harbor, New York.

1995

American Collage, ACA Galleries, New York.

Summer Idyllis, Beth Urdang Gallery, Boston.

Made in the U.S.A., Galerie Kunst Parterre GmbH, Viersen, Germania.

The Popular Image: Pop-Art in America, Marisa Del Re Gallery, New York. Catalogo.

1996

Group Show, Avanti Galleries, New York.

Chimeriques polymeres, Promenade des Arts, Nice, Francia.

Five Contemporary Masters and Their Assistants, Paris-New York-Kent Gallery, Kent, Connecticut.

Premio Marco 1996, MARCO Museo de Arte Contemporaneo de Monterrey, Monterrey, Messico. Catalogo.

Pop Art and Hyperrealism in the USA (a cura di L. Hegyi), Kunstraum Innsbruck, Innsbruck, Austria.

1997

Novecento Nudo (a cura di M. Vescovo), Museo del Risorgimento, Palazzo del Vittoriano, Roma. Catalogo.

Modern and Contemporary Masters: Paintings Sculpture Works on Paper, Sidney Janis Gallery, New York.

Group Drawing Exhibit, Annina Nosei Gallery, New York.

International Contemporary Arts Festival, World Artist Tour NICAF Pavilion, Tokyo.

Table Tops: Morandi's Still Life to Mapplethorpe's Flowers Studies, California Center For the Arts, Escondido, California.

The Great American Pop Art Store: Multiple of the Sixties (a cura di C.W. Glenn, L.A. Tomb), University Art Museum, Long Beach, California.

1998

Modern Masters: The Last Decade at Janis, Sidney Janis Gallery, New York.

Pop Art: Selections From the Museum of Modern Art, High Museum of Art, Atlanta, Georgia. Catalogo.

The Great American Pop Art Store: Multiple of the Sixties (a cura di C.W. Glenn, L.A. Tomb), University Art Museum, California State University, Long Beach, California; Joslyn Art Museum, Omaha, Nebraska.

American Pop Art (a cura di S. Hunter), Palazzo Ducale, Genova, Italia. Catalogo.

From Behind Closet Doors: 20th Figuration From the Albright-Knox Art Gallery, The Anderson Gallery, Buffalo, New York.

1999

Summer Selections, Part I, Joseph Rickards Gallery, New York.

Lust auf Rot, Galerie Schlichtenmaier, Grafenau, Germania.

Pop Art, Teheran Museum of Contemporary Art, Teheran.

2000

Inaugural Exhibition 68 Years / 68 Masters, ACA Galleries, New York.

The New Frontier: Art and Television 1960–1965 (a cura di J.A. Farmer), The Jack S. Blanton Museum of Art, Austin, Texas. Catalogo.

The Great American Pop Art Store: Multiple of the Sixties (a cura di C.W. Glenn, L.A. Tomb), Joslyn Art Museum, Omaha, Nebraska; Lowe Art Museum, Miami, Florida.

The Great Nudes, Art Galerie Richter, Berlin.

Objets trouves, Galerie Ernst Hilger, Wien,

Top in Pop, Galerie Dobele, Dresden, Germania.

Made in USA – Original Graphik, Galerie & Edition Bode, Nürnberg, Germania.

2001

Kunst Sammeln – Collecting Art (a cura di H.W. Kalkmann), Bad Salzdetfurth, Bodenburg, Germania.

Pop Art & Co-Uniques, Graphicas and Multiples, Galerie Burkhard Eikelmann, Essen, Germania.

Pop Art-Andy Warhol Works on Paper, Kunsthandel Wolfgang Werner, Berlin.

The New Frontier: Art and Television 1960–1965 (a cura di J.A. Farmer), Tacoma Art Museum, Washington D.C. Catalogo.

La gloria di New York. Artisti Americani dalle collezioni Ludwig (a cura di L. Monachesi), Museo del Corso, Roma. Catalogo.

International Offerings, Jack Rutberg Fine Arts, Los Angeles, California.

Evidence of Love, Romance, Desire & Fantasy, Jack Rutberg Fine Arts, Los Angeles, California.

Pop Impact!, Whitney Museum of American Art, New York; Cleveland Center for Contemporary Art, Cleveland, Ohio; Milwaukee Art Center, Milwaukee, Wisconsin; Columbia Museum of Art, Columbia, South Carolina; Indianapolis Museum of Art, Indianapolis, Indiana; Oakland Museum, Oakland, California. Catalogo.

Les Années Pop (ideazione di B. Rancillac), Centre Georges Pompidou, Paris. Catalogo.

Pop Art on Paper, Galerie Burkhard Eikelmann, Düsseldorf, Germania.

Ich bin mein auto…, Kunsthalle, Baden-Baden, Germania.

2002

Pop Art, Galerie Terminus, München, Germania.

Images of Women. Modern and Contemporary Paintings, Drawings, Prints, and Sculpture, Jack Rutberg Fine Arts, Los Angeles, California.

Mythos Marylin – Von Attersee bis Warhol, Galerie Ernst Hilger, Wien.

American Scene, Galerie Meissner, Hamburg, Germania.

From Pop to Now, Selection from Sonnabend Collection, Skidmore College, Saratoga Springs, New York; Wexner Center, Columbus, Ohio; Milwaukee Art Center, Milwaukee, Wisconsin. Catalogo.

Sommerfarben – Großes Theater, Galerie Terminus, München, Germania.

Objecte der Begierde, Galerie Thomas Levy, Hamburg, Germania.

2003

Thirty-Three Women, Thomas Ammann Fine Art, Zürich, Svizzera. Catalogo.

Tom Wesselmann. Smoker Studies, Galleria Arte e Arte/Falcone-Borsellino, Bologna. Catalogo.

XS (a cura di L. Beatrice, N. Mangione), Galleria San Salvatore, Modena, Italia.

American Figures Between Pop Art and Transavantgarde (a cura di T. Mavica), Stella Art Gallery, Moscow. Catalogo.

Gunter Sachs, Museum für Kunst und Gewerbe, Hamburg, Germania.

Warhol, Wesselmann & Co, Galerie Burkhard Eikelmann, Düsseldorf, Germania.

The Power of Pop, Museum Kunst Palast, Düsseldorf, Germania.
Skulptur – von der Stabilitat zur Mobilitat, Galerie am Lindenplatz, Vaduz.
David Hockey, Niki de Saint-Palle, Andy Warhol und Tom Wesselmann, Galerie Kaess-Weiss, Stuttgart, Germania.
Happiness – A Survival Guide for Art and Life (a cura di D. Elliot, P.L. Tazzi), Mori Art Museum, Tokyo.

2004
Autobiografia di una galleria. Lo studio Marconi 1965-1992, Fondazione Marconi Arte Contemporanea, Milano. Catalogo.
Carta canta opere su carta del XX secolo, Annunciata Grossetti Arte Contemporanea, Milano; Barbara Behan Contemporary Art, London.
Das MoMA in Berlin, Meisterwerke aus dem Museum of Modern Art New York, Neue Nationalgalerie, Berlin. Catalogo.
L'arte in testa, storia di un'ossessione. Da Picasso oltre il 2000 (a cura di L. Beatrice), MACI Museo d'Arte Contemporanea Isernia, Isernia, Italia. Catalogo.
Leinwände - Zeichnungen - Grafiken, Galeria 2000 GbR, Nürnberg, Germania.
Pop Cars. America – Italia (a cura di G. Leinz), Stiftung Wilhelm Lehmbruck Museum Center of International Sculpture, Duisburg, Germania. Catalogo.
Pop Classics (a cura di M. Jensen), AroS Aarhus Kunstmuseum, Aarhus, Danimarca. Catalogo.
VISIONS OF AMERICA – Ikonen zeitgenössischer amerikanischer Kunst aus der Samml, Sammlung Essl - Kunsthaus, Klosterneuburg, Austria. Catalogo.
Il nudo tra ideale e realtà - una storia dal Neoclassicismo ad oggi (a cura di G. Vecchi, S. Vitali, E. von Deuster, P. Weiermair, V. Zanetti), Galleria d'Arte Moderna, Bologna, Italia. Catalogo.
Swimming Pool und Badefreuden in der Kunst des 20. Jahrhunderts, Kunstmuseum, Heidenheim, Germania.
Artmosphere Salzburg: Love, Rudolf Budja Galerie artmosphere, Wien.
Pop Art & Minimalismus, the Serial Attitude (a cura M.M. Markhof), Albertina, Wien. Catalogo.

2005
Mémoire de la liberté, Galerie Tazl, Graz, Austria.

Opere in collezioni pubbliche / Public Collections

Europa / Europe
Astrup Fearnley Museum of Modern Art, Oslo.
Hamburger Kunsthalle, Hamburg, Germania.
Hessisches Landesmuseum Darmstadt, Darmastadt, Germania.
Landesmuseum, Darmstadt, Germania.
Louisiana Museum, Humlebaek, Danimarca.
Kaiser Wilhelm Museum, Krefeld, Germania.
Kiasma – Museum of Contemporary Art, Helsinki.
Musée d'Art et d'Industrie, Saint-Etienne, Francia.
Musée d'Art Moderne et d'Art Contemporain (MAMAC), Nice, Francia.
Museum Abteiberg, Monchengladbach, Germania.
Museum für Moderne Kunst (MMK), Frankfurt, Germania.
Museum Ludwig, Köln, Germania.
Museum moderner Kunst Stiftung Ludwig, Wien.
Museo Thyssen-Bornemisza, Madrid.
Nasjonalgalleriet, Oslo.
National Galerie, Berlin.
Neue Galerie, Aachen, Germania.
Suermondt Ludwig Museum, Aachen, Germania.
Tate Gallery, London.

Wallraf-Richartz Museum–*Fondation Corboud*, Köln, Germania.
ZKM, Museum für Neue Kunst, Karlsruhe, Germania.

Stati Uniti / United States
Albright-Knox Art Gallery, Buffalo, New York.
Allentown Art Museum, Allentown, Pennsylvania.
Cincinnati Art Museum, Cincinnati, Ohio.
Colorado Springs Fine Arts Center, Colorado springs, Colorado.
Chrysler Museum of Art, Norfolk, Virginia.
Dallas Museum of Fine Arts, Dallas, Texas.
Denver Art Museum, Denver, Colorado.
Frederick R. Weisman Art Museum, Minneapolis, Minnesota.
High Museum of Art, Atlanta, Georgia.
Hirshhorn Museum and Sculpture Garden, Smithsonian Institute, Washington D.C.
Joslyn Art Museum, Omaha, Nebraska.
Minneapolis Institute of Fine Arts, Minneapolis, Minnesota.
National Gallery of Art, Washington D.C.
Philadelphia Museum of Art, Philadelphia, Pennsylvania.
Princeton University Art Museum, Princeton, New Jersey.
Rice University Gallery, Houston, Texas.
Rose Art Museum, Brandeis University, Waltham, Massachusetts.
Sheldon Memorial Art Gallery, Lincoln, Nebraska.
Smithsonian American Art Museum, Washington D.C.
Solomon R. Guggenheim Museum, New York.
Spencer Museum of Art, University of Kansas, Lawrence, Kansas.
Sydney & Francis Lewis Collection, Virginia.
The Columbus Museum of Art, Columbus, Ohio.
The Contemporary Museum Honolulu, Honolulu, Hawaii.
The Corcoran Gallery of Art, Washington D.C.
The Fine Arts Museums of San Francisco, San Francisco, California.
The Jack S. Blanton Museum of Art, Austin, Texas.
The John & Mable Ringling Museum of Art, Sarasota, Florida.
The Museum of Contemporary Art (MOCA), Los Angeles, California.
The Museum of Modern Art (MoMA), New York.
The Nelson-Atkins Museum of Art, Kansas City, Missouri.
University of Kansas Museum of Art, Lawrence, Kansas.
University of Nebraska, Lincoln, Nebraska.
University of Texas, Austin, Texas.
Virginia Museum of Fine Arts, Richmond, Virginia.
Walker Art Center, Minneapolis, Minnesota.
Washington University Gallery of Art, St. Louis, Missouri.
Whitney Museum of American Art, New York.
Worcester Art Museum, Worcester, Massachusetts.

Estremo Oriente / Far East
Hakone Open Air Museum, Hakone, Giappone.
Hara Museum of Contemporary Art, Tokyo.
Iwaki City Museum of Modern Art, Iwaki, Giappone.
Kawamura Memorial Museum of Art, Sakura City, Giappone.
Sunje Museum of Contemporary Art, Kyongju City, Corea del Sud.
The Hiroshima Prefectural Museum of Art, Hiroshima, Giappone.
The Modern Art Museum, Tokushima, Giappone.
The Museum of Modern Art, Shiga, Giappone.
The Museum of Modern Art, Toyama, Giappone.
Tokyo Central Museum, Tokyo.

Medio Oriente/ Middle East
Israel Museum, Jerusalem.

Bibliografia / Bibliography

Cataloghi di mostre personali / Solo Exhibition Catalogues

1966
Sidney Janis Gallery, New York (catalogo di sole immagini).

1967
Galeria Ilena Sonnabend, Paris (testo di J.L. Ferrier).
Galleria Gian Enzo Sperone, Torino (catalogo di sole immagini).

1968
Dayton's Gallery 12, Minneapolis, Minnesota; Museum of Contemporary Art, Chicago, Illinois; DeCordova Museum, Lincoln, Massachusetts (catalogo di sole immagini).
Sidney Janis Gallery, New York (catalogo di sole immagini).

1970
Sidney Janis Gallery, New York (catalogo di sole immagini).
Early Still Lifes: 1962–1964, Newport Harbor Art Museum, Newport Beach, California; The Nelson-Atkins Museum of Art, Kansas City, Missouri; The Lincoln Art Museum, Lincoln, Massachusetts (testo di T.H. Garver).

1972
Sidney Janis Gallery, New York (catalogo di sole immagini).

1974
Sidney Janis Gallery, New York (catalogo di sole immagini).
Wesselmann – The Early Years – Collages 1959–1962, Art Galleries, California State University, Long Beach, California (testo di C. Glenn).
Galerie des Quatre Mouvements, Paris (catalogo di sole immagini).

1976
Sidney Janis Gallery, New York (catalogo di sole immagini).
Studio Marconi, Milano (testo di A.C. Quintavalle).

1978
Tom Wesselmann: Graphics 1964–1977, Institute of Contemporary Art, Boston (testo di T. Fairbrother).

1979
Sidney Janis Gallery, New York (catalogo di sole immagini).

1980
New Sculpture & Paintings By Tom Wesselmann, Sidney Janis Gallery, New York (catalogo di sole immagini).

1982
Sidney Janis Gallery, New York (catalogo di sole immagini).

1983
New Work by Tom Wesselmann, Sidney Janis Gallery, New York (catalogo di sole immagini).

1985
Sidney Janis Gallery, New York (catalogo di sole immagini).

1986
Galerie Joachim Becker, Cannes, Francia (catalogo di sole immagini).

1987
Sidney Janis Gallery, New York (catalogo di sole immagini).

Tom Wesselmann, Drawings, Queens Museum, Flushing, New York (testo di I. Sheppard).
Galerie de France, Paris (catalogo di sole immagini).

1988
Wesselmann Recent Works, Tokoro Gallery, Tokyo (introduzione di S. Stealingworth, testo di M. Ogawa).
Tom Wesselmann: Paintings, 1962–1968, Mayor Gallery, London (testo di J. McEwen).
Sidney Janis Gallery, New York (catalogo di sole immagini).

1989
Tom Wesselmann, Waddington Galleries, London (introduzione di T. Fairbrother).

1990
Sidney Janis Gallery, New York (catalogo di sole immagini).
Galerie Joachim Becker, Cannes, Francia (catalogo di sole immagini).

1991
Tom Wesselmann: Black and Gray, Edward Totah Gallery, London; Galleria Seno, Milano (catalogo di sole immagini).
Tom Wesselmann: Recent Still Lifes and Landscapes, Tokoro Gallery, Tokyo (introduzione di S. Hunter, testo di T. Shinoda).
Tom Wesselmann Steel Cut-Outs, Chicago International Art Exposition, Tasende Gallery, Chicago, Illinois (catalogo di sole immagini).

1992
Sidney Janis Gallery, New York (introduzione di S. Stealingworth).

1993
Tom Wesselmann: A Retrospective Survey 1959–1992, Isetan Museum of Art, Shimbun, Tokyo (testi di M. Kobayashi, M. Livingstone).

1994
Tom Wesselmann: 1959–1993, Institut für Kulturaustausch, Tübingen, Germania (introduzione di M. Livingstone, testi di J. Birnie Danzker, M.M. Grewenig, T. Osterwold).

1995
Sidney Janis Gallery, New York (testo di S. Hunter).
Gallery Camino Real, Boca Raton, Florida (catalogo di sole immagini).

1996
Tom Wesselmann. A survey: 1959–1995, Fred Hoffman, Santa Monica, California (introduzione di F. Hoffmann, testo di S. Hunter).
Tom Wesselmann. Abstract Paintings, Sidney Janis Gallery, New York (catalogo di sole immagini).

1998
Tom Wesselmann. New Abstract Paintings, Sidney Janis Gallery, New York (catalogo di sole immagini).
Tom Wesselmann. Six Canvases on a Theme, The Mayor Gallery, London (testo di M. Livingstone).

1999
Tom Wesselmann. Small Survey: Small Scale, Maxwell Davidson Gallery, New York (testo di S. Stealingworth).

2000
Tom Wesselmann. Abstract Maquettes, Galerie Benden & Klimczak, Viersen, Germania (testo di S. Stealingworth).
Tom Wesselmann: Blue Nudes, Joseph Helman Gallery, New York (catalogo di sole immagini).

2002
Tom Wesselmann, ART 33 Basel, Thomas Ammann Fine Arts, Zürich, Svizzera (testo di S. Stealingworth).

2003
Tom Wesselmann, Robert Miller Gallery, New York (testo di R. Rosenblum).
Tom Wesselmann, Galleria Flora Bigai, Venezia; Pietrasanta, Lucca, Italia (testi di D. Eccher, S. Stealingworth).
Tom Wesselmann: The Intimate Images, University Art Museum, University of California, Long Beach, California (testi di C.W. Glenn, M-K. Lombino).
Tom Wesselmann. Smoker Studies, Galleria Arte e Arte/Falcone-Borsellino, Bologna, Italia (testo di A. Fiz).
Tom Wesselmann. Drawings 2002–2003, Galerie Benden & Klimczak, Viersen, Germania (testo di G.A. Goodrow).
Tom Wesselmann. The Great American 60's, Maxwell Davidson Gallery, New York (presentazione di M. Davidson).

2004
Tom Wesselmann, Bernard Jacobson Gallery, London (testo di D. Hickey).
Tom Wesselmann, Galerie Rive Gauche, Paris (testo di F. Parent). Pieghevole.
Tom Wesselmann Black and White Drawings 2002–2003, Galerie Benden & Klimczak, Viersen, Germania (testo di G.A. Goodrow).

2005
Tom Wesselmann, MACRO Museo d'Arte Contemporanea Roma, Roma (testi di A. Bonito Oliva, D. Eccher, C. Glenn, M. Livingstone).

**Cataloghi di mostre collettive /
Group Exhibition Catalogues**

1962
New Realists, Sidney Janis Gallery, Sidney Janis Gallery, New York (testi di J. Ashbery, S. Janis, P. Restany).
Recent Painting USA: The Figure, The Museum of Modern Art, New York; Columbus Gallery of Fine Arts, Columbus, Ohio; Colorado Springs Fine Arts Center, Colorado Springs, Colorado; Atlanta Arts Association, Atlanta, Georgia; City Art Museum, St. Louis, Missouri; Isaac Delgado Museum, New Orleans, Louisiana; San Francisco Museum of Modern Art, San Francisco, California; Museum of Fine Arts, Houston, Texas; State University College, Oswego, New York (testo di A.H. Barr).
My County's Tis of Thee, Dwan Gallery, Los Angeles, California (testo di G. Nordland).

1963
Aspetti dell'arte contemporanea, Rassegna Internazionale di architettura, pittura, scultura, grafica, Castello Cinquecentesco, L'Aquila, Italia, Edizioni dell'Ateneo, Roma (testi di A. Bandera, S. Benedetti, R. Bonelli).
Pop! Goes the Easel, Contemporary Arts Museum, Houston, Texas (testo di D. MacAgy).
New Directions in American Painting, The Poses Institute of Fine Arts, Brandeis University, Waltham, Massachusetts; Munson-Williams-Proctor Institute, Utica, New York (testo di S. Hunter).
The Popular Image, Washington Gallery of Modern Art, Washington D.C. (testo di A. Solomon).
Pop Art USA, Oakland Art Museum, Oakland, California (testo di J. Coplans).

1964
Amerikansk Pop Kunst, Moderna Museet, Stockolm (testi di B. Kluver, A. Solomon).
The 1964 Pittsburgh International, Carnegie Museum of Art, Carnegie Institute, Pittsburgh, Pennsylvania (catalogo di sole immagini).

A selection of 20th Century Art of 3 Generations, Sidney Janis Gallery, New York (catalogo di sole immagini).

1965
The New American Realism, Worcester Art Museum, Worcester, Massachusetts (testi di M. Carey, D. Catton Rich, testimonianze degli artisti).
Pop Art and the American Tradition, Milwaukee Art Center, Milwaukee, Wisconsin (testo di T. Atkinson).
Pop Art, Nouveau Réalisme, etc., Palais des Beaux-Arts, Brussels (testi di J. Dypréau, P. Restany).

1966
American Painting on the Art Market Part IV, Cincinnati Art Museum, Cincinnati, Ohio (testo di R.J. Boyle).
Recent Still Life, Museum of Art, Rhode Island School of Design, Providence, Rhode Island (introduzione di D. Robbins).
Art in the Mirror, The Museum of Modern Art, New York; Mansfield Art Guild, Mansfield, Ohio; San Francisco State College, San Francisco, California; Municipal Art Gallery, Los Angeles, California; Los Angeles Valley College, Van Nuys, California; Museum of Fine Arts, Houston, Texas; State University College, Oswego, New York (testi di G.R. Swenson).

1967
D'Arcangelo, Dine, Kelly…, Galleria De' Foscherari arte contemporanea, Bologna, Italia (testi di A. Boatto, R. Margonari).
Homage to Marilyn Monroe, Sidney Janis Gallery, New York (catalogo di sole immagini).
The 1960's: Painting & Sculpture from MoMA, The Museum of Modern Art, New York (introduzione di D.C. Miller).
Contemporary American Still Life, State University College, Oswego, New York; Wabash College, Crawfordsville, Indiana; Tech Artists Course, Texas Technological College, Lubbock, Texas; Cummer Gallery of Art, Jacksonville, Florida; San Francisco State College, San Francisco, California; Kresge Art Center, Michigan State University, East Lansing, Michigan; Mercer State University, Macon, Georgia; University of Maryland, College Park, Maryland (testo di W.H. Gerdts).

1968
Three Generations of Twentieth-Century Art: the Sidney and Harriet Janis Collection of the Museum of Modern Art, The Museum of Modern Art, New York (testi di A.H. Barr, W. Rubin).
Annual Exhibition of American Sculpture, Whitney Museum of American Art, New York (testo di J.I.H. Barr).

1969
Annual Exhibition: Contemporary American Painting, The Whitney Museum of American Art, New York (testo di R. Doty).
La nouvelle figuration americaine, peinture, sculpture, film. 1963–1968/Neue Figuration USA, Malerei, Plastik, Film, 1963–1968, Palais des Beaux-Arts, Brussels; Kölnischer Kunstverein, Köln, Germania (testo di M.C. Perkins e autori vari).
Pop Art, Hayward Gallery, London (testi di S. Gablin, J. Russell).
New Dada e Pop Art newyorkesi, Galleria Civica d'Arte Moderna, Torino, Italia (testo di L. Mallè).

1971
5 Pop in USA, Galleria La Medusa, Roma (pieghevole di sole immagini).
Serigrafia Pop USAcireale, V Rassegna d'Arte Contemporanea, Palazzo Comunale, Acireale, Catania, Italia (testi di A. Boatto, M. Calvesi, F. Menna, I. Mussa).

1973

American Drawings 1963–1973, The Whitney Museum of American Art, New York (testo di E.M. Solomon).

A Selection of American and European Painting From the Richard Brown Baker Collection, San Francisco Museum of Art, San Francisco; University of Pennsylvania, Philadelphia, Pennsylvania (testo di S. Foley).

1974

25th Anniversary Exhibition, Sidney Janis Gallery, New York (catalogo di sole immagini).

American Pop Art, The Whitney Museum of American Art, New York, Collier Books, New York & Collier Macmillan, London (testo di L. Alloway).

1975

Richard Brown Baker Collects, Yale University Art Gallery, New Haven, Connecticut (testo di T. Stebbins).

Three Century of American Nude, New York Cultural Center, New York (testi di L. Cohen, W.H. Gerdst).

1976

American Pop Art and Culture of the Sixties, The New Gallery of Contemporary Art, Cleveland, Ohio (catalogo di sole immagini).

The Lyon Collection: Modern and Contemporary Works on Paper, The Art Galleries, California State University, Long Beach, California (testo di J.K. Bledsoe).

Illusions of Reality, Australia Council, Sidney; Australian National Gallery, Canberra, Australia; Western Australian Art Gallery, Brisbane, Australia; Art Gallery of New South Wales, Sydney; Art Gallery of South Australia, Adelaide, Australia; National Gallery of Victoria, Melbourne, Australia; Tasmanian Museum & Art Gallery, Hobart, Tasmania (testo di J. Stringer).

1977

American Art since 1945 from the Collection of the Museum of Modern Art, New York, Worchester Art Museum, Worcester, Massachusetts (testo di A. Legg).

American Drawn and Matched, Museum of Modern Art, New York (testo di W.S. Lieberman).

1978

Art About Art, Whitney Museum of American Art, New York (testi di J. Lipman, R. Marshall, L. Steinberg).

Selected 20th Century American Nudes, Harold Reed Gallery, New York (testo di J. Perreault).

1980

Pop Art: Evoluzione di una generazione, Istituto di Cultura di Palazzo Grassi, Venezia, Italia (testi di R. Barthes, A. Bonito Oliva, D. Bourdon, G. Celant, D. Shapiro).

Seven Decades of 20th Century Art: From the Sidney and Harriet Janis Collection of the Museum of Modern Art and Sidney Janis Gallery Collection, La Jolla Museum of Contemporary Art, La Jolla, California; Santa Barbara Museum of Art, Santa Barbara, California (catalogo di sole immagini).

1982

Homo Sapiens: The Many Images, The Aldrich Museum of Contemporary Art, Ridgefield, Connecticut (testo di M. Sosnoff).

1983

American Still Life 1945–1983, Contemporary Arts Museum, Houston, Texas; Art Gallery, Buffalo, Texas (testo di L.L. Cathcart).

1984

Masters of the Sixties, Marisa Del Re Gallery, New York (introduzione di S. Hunter).

BLAM! The Explosion of Pop, Minimalism & Performance 1958–64, The Whitney Museum of American Art, New York (testo di J.G. Hanhardt, B. Haskell).

Autoscap – The Automobile in the American Landscape, The Whitney Museum of American Art, Fairfield County, Connecticut (pieghevole, testo di P. Gruninger Perkins).

1985

Pop Art 1955–1970, The International Cultural Corporation of Australia, Sidney (testo di H. Geldzahler).

1986

The Female Nude, Di Laurenti Gallery, New York (catalogo di sole immagini).

Il progetto domestico, la casa dell'uomo: archetipi e prototipi, Triennale di Milano, Milano, Italia (testi di M. De Michelis, M. Mosser, G. Teyssot).

1987

Dalla Pop Art americana alla nuova figurazione: opere del Museo d'Arte Moderna di Francoforte, PAC Padiglione Arte Contem-poranea, Mazzotta, Milano, Italia (testi di H. Hollein, P. Iden, R. Lauten).

Pop Art U.S.A.-U.K., Odakyu Grand Gallery, Tokyo; Daimuru Museum of Art, Osaka, Giappone; Sogo Museum, Yokoama, Giappone (testo di L. Alloway, M. Livingstone, M. Ogawa).

Contemporary Cut-Outs: Figurative Sculpture in Two Dimensions, Whitney Museum of American Art, New York (testo di S. Luboskwy).

Contemporary American Collage: 1960–1986, Herter Art Gallery, University of Massachusetts at Amherst, Amherst, Massachusetts; The William Benton Museum of Art, University of Connecticut, Storrs, Connecticut; Leigh University Galleries, Bethlem, Pennsylvania; Butler Institute of American Art, Youngstown, Ohio; State University of New York, Albany, New York; Nevada Institute for Contemporary Art, Las Vegas, Nevada (catalogo di sole immagini).

1988

Tridente Tre: Roma 1988: Proposte e Riproposte, Galleria Oddi Baglioni, Roma (testo di B. Rose).

Scultori ai giardini o della progettazione e installazione, XLIII Biennale d'Arte di Venezia, Venezia, Italia (testo di A.B. Del Guercio).

Pop Art, Galerie 1900-2000, Paris (testo di D. Bourbon).

1989

La collezione Sonnabend: dalla Pop Art in poi, Galleria Nazionale d'Arte Moderna, Roma, Centro de Arte Reina Sofia, Madrid; Musée d'Art Contemporain, Bordeaux, Francia; Zeitgeist Gesellschaft, Banhof, Berlin (testi di A. Bonito Oliva, M. Bourel, M. Calvesi, G. Celant, E. de Wilde, J.C. Froment, C.M. Joachimides, A. Monferini, G. Muller, G. Pansa, R. Pincus-Witten, M. Ragon, H. Szeemann).

Artoon: l'influenza del fumetto nelle arti visive del XX secolo, Palazzo della Civiltà del Lavoro, Roma (testi di A. Bonito Oliva, O. Calabrese, F. Capricciosi, O. Cosulich, G. Lemaire, A. Lombardi, S. Petricca, F. Poli, O. Zaya).

1990

American Masters of the 60s, Early and Late Works, Tony Shafrazi Gallery, New York (testo di S. Hunter).

1991

Who Framed Modern Art or the Quantitative Life of Roger Rabbit, Sidney Janis Gallery, New York (testo di Collins & Milazzo).

Pop on Paper, James Goodman Gallery, New York (catalogo di sole immagini).

Pop Art, The Royal Academy of Arts, London; Museum Ludwig, Köln, Germania; Centro de Arte Reina Sofia, Madrid; Musée des Beaux-Arts de Montreal, Montreal, Canada; Thames and Hudson, London; Harry N. Abrams, New York (testi di D. Cameron, C.W. Glenn, T. Kellein, M. Livingstone, S. Maharaj, A. Paquement, E. Weiss).

1992

Arte Americana, 1930-1970, Lingotto, Torino, Italia (testi di M. Baigell, K. Baker, R. Barilli, A. Boatto, A. Codognato, F. Colombo, C. Gorlier, S. Hunter).

Figures of Contemporary Sculpture, 1970–1990: Images of Man, Isetan Museum of Art, Tokyo; Daimaru Museum, Osaka, Giappone; Hiroshima City Museum of contemoprary Art, Hiroshima, Giappone (testo di M.H. Bush).

Azur, Fondation Cartier pour l'Art Contemporain, Jouy-en-Josas, Francia (testi di J. Ashbery, M. Brusatin, M. Cassè, H. Chandés, P. Fabbri, M. Jakob, J. Lichtenstein, A. Minazzoli, A. Overath, M. Pastoureau, D. Riout, G.A. Tiberghien, P. Virilio, A.S. Weiss).

1993

Un'avventura internazionale: Torino e le arti, 1950-70, Castello di Rivoli, Museo d'Arte Contemporanea, Rivoli, Torino, Italia (testi di G. Celant, P. Fossati, I. Gianelli, A. Papotti, E. Sanguineti, G. Vattimo).

Neither East Nor West: Seven Contemporary New York Artists, Taipei Gallery, New York (testi di H.N. Han, E. Heartney).

25 Years a Retrospective, Cleveland Center for Contemporay Art, Cleveland, Ohio (testi di E.G. Landau, M. e A. Talalay).

1994

Art After Art, Nassau County Museum of Art, Roslyn Harbor, New York (testi di F. Hill Perrell, C. Schwartz).

1995

The Popular Image: Pop Art in America, Marisa del Re Gallery, New York (testo di S. Hunter).

1996

Premio Marco 1996, MARCO Museo de Arte Contemporaneo de Monterrey, Monterrey, Messico (testo di L.C. Emerich).

1997

Novecento nudo, Museo del Risorgimento, Palazzo del Vittoriano, Viviani Arte, Roma (testi di L. Pratesi, M. Vescovo).

The Great American Pop Art Store: Multiple of the Sixties, University Art Museum, Long Beach, California (testi di C.W. Glenn, K.L. Kleinfelder, D. Lichtenstein).

1998

Pop Art: Selections from the Museum of Modern Art, The High Museum of Art, Atlanta, Georgia (testo di A. Umland).

American Pop Art, Palazzo Ducale, Genova, Italia (testi di A.B. Oliva, S. Hunter, P. Schimmel).

2000

The New Frontier: Art and Television 1960–1965, The Jack S. Blanton Museum of Art, Austin, Texas (testi di J.A. Farmer, E. Ferrer).

2001

La gloria di New York. Artisti Americani dalle collezioni Ludwig, Museo del Corso, Roma, S.I. Palace Editions (testi di G. De Marchis, L. Monachesi).

Les Années Pop, Centre Georges Pompidou, Paris (testi di C. Beret, J.M. Bouhours, C. Grenier, M. Lobjoy).

2002

From Pop to Now, Skidmore College, Saratoga Springs, New York; Wexner Center, Columbus, Ohio; Milwaukee Art Center, Milwaukee, Wysconsin (testo di C.A. Stainback).

2003

Thirty-Three Women, Thomas Ammann Fine Art, Zürich, Svizzera (testi: tre poesie di P. Picasso).
Andy Warhol, Tom Wesselmann, Jean Miquel Basquiat, Stella Art Gallery, Moscow (testo di A. Bonito Oliva).

2004

Autobiografia di una galleria. Lo studio Marconi 1965-1992, Fondazione Marconi Arte Contemporanea, Milano (intervista di N. Aspesi a G. Marconi).
Das MoMA in Berlin, Meisterwerke aus dem Museum of Modern Art New York, Neue Nationalgalerie, Berlin (introduzione di J. Elderfield, testi di G.D. Lowry, P.K. Schuster).
L'arte in testa, storia di un'ossessione. Da Picasso oltre il 2000, MACI Museo d'Arte Contemporanea Isernia, Isernia, Italia (testo di L. Beatrice).
Pop Cars. America – Italia, Stiftung Wilhelm Lehmbruck Museum Center of International Sculpture, Duisburg, Germania (testo di G. Leinz).
Pop Classics, AroS Aarhus Kunstmuseum, Aarhus, Danimarca (testi di K. Bjørnkjaer, M. Jensen, K. König, N. Liengard Ruge, B. Monrad, J.E. Sørensen).
Visions of America – Ikonen zeitgenössischer amerikanischer Kunst aus der Samml, Sammlung Essl-Kunsthaus, Klosterneuburg, Austria (testi di K. Essl, M.A. Redding, B. Steffen, S. Traar, P. Werkner).
Il nudo tra ideale e realtà – una storia dal Neoclassicismo ad oggi, Galleria d'Arte Moderna, Bologna, Italia (testi di L. Beatrice, A. Bond, P. Curtis, P. Fabbri, C.G. Ferrari, V. Galimberti, A. Masi, C. Poppi, A. Smith, P. Weiermair, V. Zaneti).
Pop Art & Minimalismus, the Serial Attitude, Albertina, Wien (testi di M.M. Mautner, A. Schröder).

Monografie / Monographic Books

1980

S. Stealingworth, *Tom Wesselmann*, Abbeville Press, New York.

1992

M. Ward, *Tom Wesselmann: Studie zur Matisse–Rezeption in Amerika*, Lit, Munster-Hamburg-Berlin-Wien-London.

1993

Contemporary Great Masters, Tom Wesselmann, vol. 17, Kodansha Ltd, Tokyo.
S. Hunter, *Tom Wesselmann*, Rizzoli International, New York.

Testi di carattere generale / Books

1968

L. Lippard, *Eros Presumptive. Minimal Art: A Critical Anthology*, Gregory Battock Ed., New York.

1980

B. Smith, *20th Century Masters of Erotic Art*, Crown Publishers Inc., New York.

1984

P. Cummings, *Twentieth Century American Drawings. The Figure in Context*, Schneidereith & Sons, Baltimore, Maryland.

1986

J. Tilly, *Erotic Drawings*, Rizzoli International, New York.

1990

M. Livingstone, *Pop Art: A Continuing History*, Thames & Hudson, London.
T. Osterwold, *Pop Art*, Benedikt Taschen Verlag, Köln.

1993

L.S. Adams, *A History of Western Art*, McGraw Hill Book Company, New York.

1996

P. Ruth, W. Townsend, *Large Drawings and Objects: Structural Foundations of Clarity*, Arkansas Art Center, Little Rock, Arkansas.

1998

H.H. Arnason, M. Prather, *History of Modern Art*, Abrams, New York.

**Articoli e riviste /
Articles and Magazines**

1962

V.R., "Tom Wesselmann at Tanager", *Arts Magazine*, febbraio, p. 47.
J. Johnston, "Tom Wesselmann at Green Gallery", *ARTnews*, novembre, p. 47.
B. O'Doherty, "Art: 'Pop' Show by Tom Wesselmann Is Revisited", *The New York Times*, 28 novembre.

1963

V.R., "Tom Wesselmann at Green", *Arts Magazine*, gennaio.
J. Johnston, "The Artist in a Coca-Cola World", *The Village Voice*, gennaio, pp. 7-24.
H. Geldzahler, "Symposium on Pop Art–Special Supplement", *Arts Magazine*, aprile.
T. Wesselmann, "Editor's Letter", *ARTnews*, vol. 62, n. 4, estate.
"Tom Wesselmann at Green Gallery", *ARTnews*, novembre.

1964

G.R. Swenson, "What is Pop Art? Interviews with eight painters", Part II, *ARTnews*, febbraio, pp. 40-43, 62-67.
"Tom Wesselmann at Green Gallery", *The Village Voice*, 20 febbraio.
"Tom Wesselmann", *Time*, 28 febbraio.
J. Johnston, "Tom Wesselmann at Green Gallery", *ARTnews*, aprile, p. 13.
M. Kozloff, "New York Letter", *Art International*, vol. 8, n. 3, aprile, pp. 60-61.

1965

"Art of the Underground House: A Rebuttal", *Art Voices*, marzo, pp. 92-95.
J.B., "Wesselmann", *Arts Magazine*, marzo, pp. 36-37.
S.C., "Wesselmann", *ARTnews*, marzo, p. 17.

1966

"Tom Wesselmann: Artists Say", *Art Voices*, p. 34, primavera.
G.R. Swenson, "The Honest Nude – Wesselmann", *Art and Artist*, vol. 1, n. 2, maggio, pp. 54-57.
J.A. Abramson, "Tom Wesselmann and the Gates of Horn", *Arts Magazine*, vol. 40, n. 7, maggio, pp. 43-48.
"Tom Wesselmann", *The New York Times*, 14 maggio.
C. Willard, "In the Galleries", *The New York Post*, 21 maggio, p. 14.
D. Margolis, "Wesselmann's Fancy Footwork", *Art Voices*, estate, pp. 46-49.
M. Benedikt, "New York Letter", *Art International*, giugno.
M.D. Davis, "In a Surfacing of Erotic Art, Fun and Parody", *The National Observer*, 3 ottobre.
J. Canaday, "This Way to the Big Erotic Art Show", *The New York Times*, 9 ottobre.

P. Schjeldahl, "Erotic And/Or Art", *The Village Voice*, 13 ottobre.
M. Warner, "Tom Wesselmann: Art into Media–Media into Art", *Isis*, n. 1522, 2 novembre, pp. 17-18.
J.L. Ferrier, "Paris: Wesselmann et le Nu Américan", *La Quinzaine*, n. 15, 1-15 novembre.

1968

"Tom Wesselmann: The Pleasure Painter", *Avant Garde*, n. 5, pp. 24-28.
H. Kramer, "Form, Fantasy and the Nude", *The New York Times*, 11 febbraio.
"Images: Tom Wesselmann at Janis", *Arts Magazine*, febbraio.
J.R. Mellow, "New York Letter", *Art International*, aprile, p. 64.
"The Great American Nude", *Time Magazine*, 14 giugno, p. 60.

1969

"7 at Janis", *Arts Magazine*, giugno.
J.L. Daval, "La Nouvelle Figuration Américaine", *Tribune de Genève*, 22 agosto.
L. Bruggeman, "Terugkier van ket beeld-in de Amerikaanse Kunst", *Die Nieve Gids*, Brussels, 25 ottobre.

1970

G. Marscherpa, "Avangardisti", *Avvenire*, 27 gennaio.
"Arte Americana d'Oggi", *Gazzetta di Parma*, 30 gennaio.
N. Frackman, "In the Galleries: Tom Wesselmann at Janis", *Arts Magazine*, aprile.
J. Gruen, "Galleries and Museums: Tom Wesselmann", *New York Magazine*, vol. 3, n. 15, 13 aprile, p. 58.
P. Schjeldahl, "Pop Goes the Playmates Sister", *The New York Times*, 19 aprile.
"Art: Still-Life", *Time Magazine*, 20 aprile, p. 57.
L. Campbell, "Reviews and Previews: Tom Wesselmann", *ARTnews*, vol. 69, n. 3, maggio, p. 75.
C. Ratcliff, "Tom Wesselmann", *Art International*, numero speciale estivo, pp. 131-140.
G. P., "L'Art Américaine à Genève: Richesse Créatice et Eclatement de Tendances", *Feuille d'Avis de Lausanne*, 25 luglio.
"Tom Wesselmann", *Mizue Magazine*, n. 786, settembre, pp. 60-75.

1971

B. Denvir, "London Letter", *Art International*, vol. 15/1, gennaio, p. 21.
H. Coulanges, "Beauté Suave", *Connaisance des Arts*, n. 229, marzo, pp. 76, 83.
D. L. Shirey, "Woman: Part 1", *Life Magazine*, 18 agosto.

1972

P. Restany, "Le Nouveau Réalisme à la Conquête de New York", *Art International*, gennaio.
S. Rodikoff, "New Realists in New York", *Art International*, gennaio.
B. Rose, "Dada Then and Now", *Art International*, gennaio.
L. Burton, "ROSC: Ireland's Autumn Art Show", *The Orange Disc*, vol. 20, n. 3, gennaio-febbraio.
C. Ratcliff, "New York Letter", *Art International*, vol. 17, n. 2, febbraio.
J. Canaday, "Only Half Bad–And That's Half Good", *The New York Times*, 6 febbraio, p. 23.
D.L. Shirey, "Former Avant-Garde Gallery Remembered in Hofstra Show", *The New York Times*, 7 febbraio.
C. De Benedetti, "The New Roman Way", *Vogue*, 15 aprile, p. 120.
H. Kramer, "Tom Wesselmann", *The New York Times*, 11 novembre, p. 29.
E. Grenauer, "Arts and Artists", *The New York Post*, 18 novembre.

1972-1973
"Reviews: Tom Wesselmann", *Arts Magazine*, dicembre-gennaio.

1973
C. Ratcliff, "Reviews: Tom Wesselmann", *Artforum*, gennaio, p. 82.
R. Hughes, "Art: The Last Salon", *Time Magazine*, 12 febbraio.
T. Burgering, "De Kinderen Kunner er in Joutje Van", *Rotterdam Nieuwsblad*, giugno.

1974
H. Herrera, "25th Anniversary Exhibition. Part II", *ARTnews*, vol. 72, n. 5, aprile.
S. Stealingworth, "Profile: Tom Wesselmann", *Gallery Guide*, maggio.
J. Perreault, "Art: Reading a Monumental Still Life", *The Village Voice*, 2 maggio.
V. Raynor, "Wesselmann: The Mockery Has Disappeared", *The New York Times*, 12 maggio.
T. Hess, "Art: Wesselmann", *New York Magazine*, 16 maggio.
J. Ress, "Rusticating with Tom Wesselmann", *Soho Weekly News*, vol. 1, n. 48, 5 settembre.
S. Ballatore, "Tom Wesselmann: The Early Years", *Artweek*, vol. 5, n. 41, 30 novembre.
W. Wilson, "Wesselmann: Portrait of an Artist's Blue Period", *The Los Angeles Times*, 2 dicembre.

1975
B. Forgey, "Sizing Up Corcoran's Really Big Show", *The Washington Star*, pp. G1, G26.
B. Forgey, "Corcoran Show is Mostly Big", *The Washington Star*, 21 febbraio, pp. B1, B2.
R.A. Galano, "Corcoran Biennal: A Crowd Pleaser", *Washington Post*, 22 febbraio.
J. Russell, "Corcoran American Art Biennale Opens", *The New York Times*, 5 marzo.
D. Bourdon, "American Painting Regains its Vital signs", *The Village Voice*, vol. 20, n. 11, 17 marzo, p. 88.
"Corcoran Makes History", *The Eagle*, The American University, 1 aprile.

1976
P. Restany, "L'Ecole de L'Erotisme", *Arts Loisirs*, n. 74, 28 febbraio, pp. 34-38.
D. Seiberling, "Real Big: An Escalation of Still Lifes", *New York Magazine*, 26 aprile.
D. Burdon, "Eroticism Comes in Many Colors", *The Village Voice*, 10 maggio.
N.F. Karlins, "The Smoker as Sex Object", *East Side Express*, 27 maggio.

1978
H. Senie, "Moodscapes", *New York Post*, 11 febbraio, p. 17.
M. Goodson, "Wesselmann: All the Nudes Fit to Print", *Red Paper* (Boston), 4 giugno.

1979
"Tom Wesselmann", *Art/World*, 20 aprile-15 maggio.
J. Russell, "Art: Tom Wesselmann Sticks to the Same Last", *The New York Times*, 11 maggio, p. C21.
J. Tallmer, "Women Bursting Out All Over", *The New York Post*, 12 maggio.
J. Helfer, "Virtuase Technik in Neuen Arbeiten", *Aufbau*, 18 maggio.
"Art Scene", *Canal*, ottobre.
Exposition F.I.A.C., *Le Monde Dimanche*, ottobre.
F.I.A.C., *L'Aurore*, ottobre.
M. Florescu, "Tom Wesselmann at Janis", *Art in America*, ottobre, p. 126.
J. Suacet, "L'Art C'est aussi un Produit", *Paris Match*, 26 ottobre.

1980
"Review of Tom Wesselmann by Slim Stealingworth", *National Arts Guide*, novembre-dicembre.
D. Bourdon, "Made in the USA", *Portfolio*, vol. II, n. 5, novembre-dicembre, pp. 42-49.

T. Whitfield, "Pop Went the Wesselmann", *The Village Voice*, 12 novembre.
G. Glueck, "Art People", *The New York Times*, 14 novembre.
J. Russell, "Art: Shopping Around in Wesselmann's Mind", *The New York Times*, 21 novembre.
"Tom Wesselmann", *Basler Magazine*, n. 39, 27 novembre.

1982
P. Gardner, "A Talk with Tom Wesselmann", *ARTnews*, gennaio, pp. 67-72.
R. Giaccetti, "Tom Wesselmann", *Epoca*, 19 marzo, pp. 70-75.
"Nel nudo di donna io batto Tiziano e Manet", *Sommario*, marzo.
T.J. Fairbrother, "An interview with Tom Wesselmann/Slim Stealingworth", *Arts Magazine*, maggio, pp. 136-141.
L. Zelenko, "Tom Wesselmann", *American Artist*, giugno, pp. 58-63, 102-103.
D. Bourdon, "Contemporary Still Life Painting", *American Illustrated*, n. 312, novembre, pp. 20-27.
W. Wiegand, "Tom Wesselmann", *Frankfurter Allegemeine Magazin*, novembre.
R. Meyer, "Women, Object & Image", *Dialogue*, novembre-dicembre.

1984
P. Johnson, "Nudes by Wesselmann Challenge Viewer's Eye", *The Houston Chronicle*.

1985
"Tom Wesselmann: Art People", *ARTnews*, novembre, p. 93.
D.C. McGill, "Art People: Tom Wesselmann in a New Medium", *The New York Times*, 22 novembre.
J. Russell, "Tom Wesselmann", *The New York Times*, 13 dicembre.

1986
W. Beckers, "Interview: Tom Wesselmann", *Winners Magazine*, vol. 30, n. 2, pp. 3-5.
"Tom Wesselmann en Galeria Quintana", *Fin de Semana*, 28 febbraio.
"Tom Wesselmann at Sidney Janis and Jeffery Hoffeld", *Art in America*, marzo, p. 150.
"Del Pop Al Op", *Semana*, marzo, p. 66.
"Pop en Bogotá", *Gujon*, marzo, pp. 57-58.
A. Westmann, "Bien por fuera… mal por dentro", *Consigna*, pp. 39-40.

1987
V. Raynor, "Art: Show of Works by Tom Wesselmann", *The New York Times*, 24 aprile.
P.E. Clark, "Tom Wesselmann dans la tradition de l'expressionisme abstrait", *Art Press*, n. 114, maggio, pp. 4-9.
K. Lipson, "Lively Variations of an Artist's Themes", *Newsday*, 1 maggio.
"Les femmes en metal des Wesselmann", *Le Monde*, 23 maggio.
B. Jones, "Tom Wesselmann", *Flash Art*, ottobre.

1988
"Tom Wesselmann", *Blueprint*, luglio.
W. Feaver, "Arts", *The Observer*, 17 luglio.
S. Kent, "On Flesh as Fast Food", *Tower House*, 27 luglio.
G. Auty, "Arts Exhibitions: Poporific", *The Spectator*, 30 luglio.
T. Godfrey, "Exhibition Reviews", *The Burlington Magazine*, agosto.
L. Ellman, "Art Two-Dimensional", *New Statesman & Society*, 5 agosto.
T. Lubbock, "Great American Pop Show", *The Independent*, 9 agosto.

1989
M. Donohue, "Tom Wesselmann", *The Los Angeles Times*, 27 gennaio.

1990
H.-L. Seggerman, "The New York Letter", *Tableau*, aprile, p. 73.
"Tom Wesselmann at Sidney Janis and O.K. Harris", *Gallery Guide*, New York Preview, maggio, p. 3.
D. McCarthy, "Tom Wesselmann and the Americanization of the Nude. 1961–1963", *Smithsonian Studies in American Art–National Museum of American Art*, vol. 4, n. 3-4, estate-autunno, pp. 103-127.
L. Holst, "Tom Wesselmann at Janis", *Art in America*, novembre, p. 202.
V. Corbi, "A Napoli dieci opere di Tom Wesselmann, padre della pop art; I laser nudes della rivolta. Storie di donne metalliche", *La Repubblica*, 8 dicembre.
G. Grassi, "Adamo contra Eva", *Terza Pagina*, 14 dicembre.

1991
"Tasende Gallery Exhibits Wesselmann in Chicago and La Jolla", *ARTFAX*, Tasende Gallery, p. 1.
O. Findsen, "Wesselmann Masters Female Nude Form", *The Cincinnati Enquirer*, 8 gennaio, Section C.
R.L. Pincus, "Wesselmann's Art Loses Sly Playfulness As It Takes a New Twist", *San Diego Union*, 5 luglio, p. D3.
L. Ollman, "Exchange Yields Another Effective Show", *Los Angeles Times*, 17 luglio, pp. F1, F3.
J. Saville, "Popping Off", *San Diego Reader*, vol. 20, n. 30, 1 agosto, pp. 26-28.
"What and Who was Pop–A Questionnaire", *Modern Painters*, vol. 4, n. 2, autunno, pp. 56-57.
R. Dorment, "Painting that Jumps Off the Gallery Wall", *The Daily Telegraph/The Arts*, 13 settembre, p. 12.
S. Melikian, "Pop Art: Resurrecting an Old Joke", *International Herald Tribune*, 14-15 settembre, p. 7.
D. Hickey, "La Jolla; Tom Wesselmann; Tasende", *ARTnews*, vol. 90, n. 8, ottobre, p. 144.
P. Bellars, "Wesselmann's New Line Up", *Asami Evening News*, 2 novembre, p. 9.
D. Kuspit, "On Being Boxed In", *Sculpture*, vol. 10, n. 6, novembre-dicembre, pp. 30-37.
A. Renton, "The Pop Art Show", *Flash Art*, vol. 24, n. 161, novembre-dicembre, p. 137.

1992
C. Whiting, "Pop Art Domesticated: Class and Taste in Tom Wesselmann's Collages", *Genders* n. 13 (University of Texas Press), primavera, pp. 43-72.
A. Losel, "Pop Art: Die Alten Meister", *Stern*, marzo, n. 13, pp. 64-65, 71, 79.
J. Moody, "Art: Down the Centuries", *Time International*, 13 luglio, p. 41.

1993
J.H. Colby, "A Revealing Look at Tom Wesselmann's Nudes", *The Detroit News*, 21 febbraio.

1994
E. Turner, "Tom Wesselmann", *ARTnews*, vol. 93, n. 1, gennaio, pp. 169-170.
M. Marcia, "Representational Art in a Big Way", *Detroit Free Press*, 23 febbraio, section C, pp. 1, 6.
C. Weingrod, "Giving Alkyds a Chance", *American Artist*, luglio.
K Lipson, "Appropriationists' Pilfering From Past", *Newsday*, 7 ottobre.

1995
A. Landi, "Kiss & Tell", *ARTnews*, febbraio.
J. Hogrefe, "Going Holliwood", *ARTnews*, maggio.
P. Karmel, "Tom Wesselmann", *The New York Times*, maggio.
J. Stein, "New Book Profiles Cincinnati Artist", *The Cincinnati Post*, 26 maggio.

1996

S. Kandel, "Surveying Phases of Wesselmann's Work", *Los Angeles Times*, 24 febbraio.
M. Darling, "Pop Tart; Tom Wesselmann's Tacky Erotica", *L.A. Reader*, vol. 18, n. 22, 8 marzo, p. 14.
S. Wong, "Spontaneous Scribbles Lined with Steel", *The Straits Times*, 13 aprile.
P. Clothier, "Tom Wesselmann", *ARTnews*, maggio.
D. Pagel, "Tom Wesselmann", *Art Issues*, n. 43, estate, p. 47.
G. Glueck, "Tom Wesselmann, Abstract Metal Paintings", *The New York Times*, 4 ottobre.
A. Landi, "Ripe for Rediscovery", *ARTnews*, novembre.
D.S. Greben, "Tom Wesselmann", *ARTnews*, vol. 95, n. 11, dicembre, pp. 120-121.

1997

V. Katz, "Tom Wesselmann at Sidney Janis", *Art in America*, gennaio, p. 107.

1998

I. Carlos, "Pop 60's", *Flash Art*, p. 92.
"Tom Wesselmann", *The New Yorker*, 15 giugno, p. 19.

1999

A. Budick, "Summer Arts Preview/ Art/ Satisfying a Cool Need", *Newsday*, 23 maggio, p. D22.
A. Kerins, "A Man's World of Women: Soft, Charming, Innocent", *Newsday*, 18 giugno, p. B35.

2000

"A Postwar Survey, Semi-Wild at Heart", *The New York Times*, 29 settembre.
C. Fox, "Reporter's Notebook: Art in New York: Especially Fruitful in the Fall", *The Atlanta Journal and Constitution*, 29 ottobre.
"Tom Wesselmann: blue nudes", *The New York Times*, 17 novembre.
"Tom Wesselmann", *The New Yorker*, 20 novembre.

2001

"Tom Wesselmann at Joseph Helman", *Art in America*, p. 179.
J. Lewis, "Contemporary Art Sanctuary", *Art & Antiques*, gennaio.
M. Daniel, "Tom Wesselmann", *The Dallas Morning News*, 2 febbraio, p. 55.
"Blue nudes, Tom Wesselmann, Galerie JGM", *The Art Newspaper*, n. 123, marzo.
S.V. Smith, "Art Goes Pop from Marilyn Monroe to the Pompidou Celebrates the 60s with a Show of Pop Art That's a Can of Spam", *Time*, 2 aprile, p. 74.

G. Gleuck, "A Collector's Collector Whose Works Went Pop", *The New York Times*, 4 maggio.
G. Goldfine, "In the Frame", *Jerusalem Post*, 25 maggio, p. 14.
"John Baldessari, Jeff Koons and Tom Wesselmann", *The New York Times*, 22 giugno.
K. Johnson, "John Baldessari, Jeff Koons and Tom Wesselmann", *The New York Times*, 6 luglio.
"Tom Wesselmann, Nude with Picasso", *Art on Paper*, settembre-ottobre, p. 77.
"Richard Serra/Tom Wesselmann", *The New Yorker*, 3 settembre, p. 20.

2002

C. Michaud, "Records Set for 15 Artists at N.Y. Art Auction 2002", *Reuters*, 14 maggio.
"Vom geltenden Verlauf des Handler-Sammler-Gesprachs", *Basler Zeitug*, 12 giugno, p. 41.
R. Bass, "New York? New York!", *Art-Talk*, novembre.

2003

"Tom Wesselmann: great American 60s", *Art Newspaper*, maggio.
"Buddha sul Canal Grande", *La Nuova Venezia*, 14 giugno.
"Venezia, la pop art di Wesselmann in mostra", *Liberazione*, 16 giugno.
P. Rizzi, "I grandi nudi Pop di Wesselmann", *Il Gazzettino*, 30 giugno.
"La magia di Venezia nei collage di Wesselmann", *La Stampa Viveremilano*, 11 luglio.
"Tom Wesselmann", *Alias*, 12 luglio.
P. Drago, "I nudi Pop di Tom Wesselmann", *Il Giornale d'Italia*, 27 luglio.
G. Soavi, "Visioni da cinerama", *AD-Architectural Digest*, luglio.
"Un maestro storico della Pop Art", *Artecultura*, n. 7, luglio.
E. Giustacchini, "Wesselmann, dolcissimi rigori", *Stile Arte*, n. 70, luglio-agosto, pp. 29-30.
G. Cherubini, "Colore! Dall'Arte, dalla moda, dal design: oltre l'estate", *Grazia*, n. 34, 26 agosto.
G. Beringheli, "La Pop Art di Wesselmann", *Il Secolo XIX*, 27 agosto.
M. Padovan, "Mostre ai Giardini, all'Arsenale e Museo Correr e Tom Wesselmann alla galleria Bigai", *Italia Sera*, 14-15 settembre.
B. Marsano, "I grandi nudi di Wesselmann", *Arte*, settembre.
R. Diez," La dittatura dei curatori", *Arte*, settembre.
"Tom Wesselmann", *Arte*, ottobre.
E. Lettingwell, "Tom Wesselmann at Maxwell Davidson and Robert Miller", *Art in America*, novembre, pp. 165-166.

OPERE / WORKS

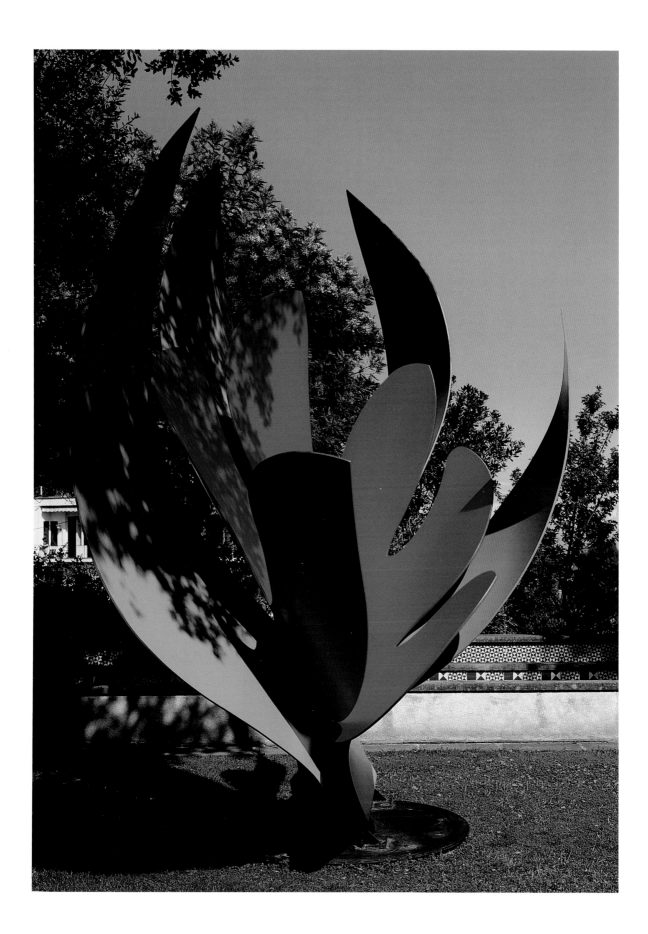

Crediti fotografici / Photographic credits

Rheinisches Bildarchiv, Köln, Germania
Rick Hall, New York
Kerry Ryan Mc Fate, New York
Jim Strong, New York
Jeff Sturges, New York

Questo volume è stato stampato per conto di Mondadori Electa S.p.A.
presso lo stabilimento Mondadori Printing S.p.A., via Castellana 98,
Martellago (Venezia) nell'anno 2005